懷素書法 〈草書〉

月刊 書藝文人畵 法帖시리즈 46 회소초서

研民 裵敬奭 編著

月刊 書藝文人畵

懷素에 대하여

회소(懷素, 725~785)는 당(唐)의 서예가요 승려이다. 자(字)는 장진(藏眞)이며, 속성(俗姓)은 전(錢)이며, 출신은 그의 ≪자서첩(自書帖)≫에서는 장사(長沙)라고 했고, 그의 장진첩(藏眞帖)에서는 영릉(零陵)에서 출생했다고 기록하였다. 이후에는 경조(京兆, 지금의 서안)으로 옮겨 성장했다가, 여러곳을 유람한 뒤 만년에 옛 고향으로 돌아와 창작생활에 심혈을 기울였다.

그의 집안이 몹시 가난하였기에 7세때 서당사(書堂寺)에 출가하여 중이 되었는데, 그 절은 크지 않았고 황폐한 촌 마을의 깊숙한 곳에 위치하였다. 어릴때부터 글쓰기를 좋아했고, 영특했으며 매우 부지런했다. 그의 백조부(伯祖父)인 혜융선사(惠融禪師)와 숙부(叔父)인 전기(錢起)가 직간접적으로 그의 학문과 서예공부에 지대한 영향을 끼쳤다. 이러한 가족들의 훈도와 본인의 문학 예술 등의 깊은 흥취가 있었고, 쉬지 않는 서예공부로 큰 깨달음을 얻게 되었다. 출가 후 절에 있는 긴 벽에 자주 글씨를 쓰곤 했는데, 주지의 심한 질책을 받기도 하였다. 몇년 뒤에 영릉의 용흥사(龍興寺)로 옮긴 뒤에도 이곳에서 서예공부에 매진하는데, 항상 참선을 하고 난 후의 여가엔 글쓰길 좋아했다고 기록하고 있다. 이때에도 형편이 좋지 않아서 종이를 살 형편이 되지 않았기에 옻칠한 소반과 널판지 등에 물을 묻혀 글을 써서 모두 구멍을 낼 정도로 열성을 다했다. 그리고 절 뒤편의 황무지를 개간하여 파초를 심어 넓은 잎사귀에 글 연습을 하여 종이 대신으로 썼다. 그리고 이때 그가 쓰다 버린 붓들이 산을 이뤘기에 필산(筆山), 필총(筆塚)으로 불렀다. 이때 그의 집 이름을 녹천암(綠天庵)이라 지었다.

그가 활동하던 시기의 당(唐)의 상황은 정치 경제의 개방 및 발전과 문화, 예술, 종교도 함께 크게 융성하던 시기였다. 절과 사당 등이 세워지고 신도와 거사들 및 고승(高僧) 등도 많이 배출되었다. 중국서예사에서도 가장 찬란한 꽃을 피우던 시기로 구양순, 안진경, 유공권, 장욱, 손과정 등이 모두 이때의 인물들이다. 당대 중기까지 이왕(二王)을 숭상하는 우아하고 고상한 서풍이 유행하다가 이후엔 점차 혁신되져 점차 새로운 면모를 드러내기 시작하고, 강건하고 개성을 위주로 하는 서풍으로 바뀌어지기 시작한다. 당(唐)의 서법은 법(法)을 숭상하면서 일대 새로운 국면을 맞게 된다.

그는 처음에는 구양순, 종요 등의 해서로 시작하여, 초서에 빠졌는데 이왕(二王)의 법을 취하다가 다시 장지(張芝), 장욱(張旭)의 법을 익혔는데, 이후엔 버리고서 변화하여 자기만의 새로운 서풍으로 큰 성취를 이뤄낸다. 육우(陸羽)가 쓴 ≪승회소전(僧懷素傳)≫에는 "그는 안진경 등의 서예를 익힌 뒤 모두를 벗어났다."고 했으며, 또 동유(董逌)가 쓴 ≪광천서발(廣川書跋)≫에서는 "장욱(張旭) 이후 안진경(顏眞卿)이 해서의 진수를 얻었다면, 회소는 초서의 진수를 얻었다."고 그를 높이 평가했다.

그는 30세 이전에 지방에서는 이미 큰 명성을 얻었으나, 만족하지 못하고 31세때 광주(廣州)로 내려가서 서호(徐浩)를 배알한다. 여기서 서호의 체계적이고 정확한 필법을 배웠고 그리하여 득의에 찬 41조 병풍을 썼다.

그리고 다시 영릉(零陵)으로 다시 돌아와서는 깊이 있게 다른 서예가들의 장점을 연구하였고, 옛 선인들의 기이한 전적들과 당대의 명인들의 글을 보고자하여 다시 장안(長安)으로 가서 식견을 높인다. 이때 초서로 유명한 장지(張芝)의 제자였던 오동(鄔彤)을 만나서 스승으로 삼고 수준 높은 성취를 이룬다. 이때 그는 마음을 비우고 가르침을 구하였기에 정성에 크게 감동하여 그를 열성적으로 가르쳤다. 이후엔 다시 낙양(洛陽)으로 갔다가 당대의 서예가였던 안진경(顏眞卿)을 배알하고 자신의 초서를 평가받는다. 그리고 스승과 깊은 서법의 토론을 행하면서 연구를 해 나간다.

여기서 그는 장욱(張旭)을 익혀서 초서가 진일보하게 되는데, 장욱(張旭)의 필법인 "송곳을 잡아 모래위에 획을 긋는 듯 하고, 머무를 때는 진흙위에서 도장을 찍는 듯 한다(如錐畫沙, 如印印泥)"는 것을 이해하게 된다.

이후 개봉(開封), 용문(龍門) 등을 돌면서 글을 남겼는데, 모두들 찬탄하며 다투어 그의 글들을 돌에 새겨 남겨놓았다. 영릉(零陵)의 녹천암(綠天庵)유지에는 그가 쓴 ≪추흥팔수(秋興八首)≫와 ≪천자문(千字文)≫의 석각(石刻)이 있는데, 그 글씨는 비교적 이른 시기의 작품이기에 완전히 이왕(二王)의 법을 취하고 있어 점획은 자연 진술하고, 선조는 유랑생동하며, 변화무궁한 것이 깊은 신채(神彩)를 드러내고 있다. 이백(李白)이 영릉 땅을 유랑하다가 회소의 글을 보고서 찬탄하면서 시에 "젊은 스님 회소라고 부르는데, 초서가 천하에 독보적이라네"라고 하였으며, 위척(韋陟)이 이곳을 지나며 그의 글을 보고서 크게 찬미하여 쓰기를 "이 스님의 글쓴것은 마땅히 우주를 뒤흔드는 큰 이름을 낼 것이다"고 하였다. 대숙륜(戴叔倫)도 그의 시 ≪회소상인초서가(懷素上人草書歌)≫에서 이르기를 "강남 승려 회소는 초성으로 유명한데, 옛 서법 다 익힌 후에 새로운 서법을 만들었네"라고 하였고, 또 "서법에 얽매이지 않고서 글자 모양 바꿔가며 글자마다 꽃이 되고 높은 봄날 같다"고 적고 있다.

그는 40세 전후에 비교적 많은 작품을 남겼는데, ≪장진첩(藏眞帖)≫, ≪율공첩(律公帖)≫과 그의 나이 41세 때 쓴 ≪자서첩(自書帖)≫은 중국서예에서 걸작으로 칭송받기도 한다. 이때 이미 그는 예술의 길인 "밖으로 조화를 이루고 안으로는 마음의 근원을 얻는다(外師造化, 中得心源)"는 것을 이미 구현해내고 있었다.

그는 유랑을 좋아했는데, 강절(江浙), 황산(黃山), 소주(蘇州), 안탕산(雁蕩山) 등을 돌아보았고, 큰 기운을 가슴에 품고서 웅위한 기세로 전당(錢塘)에서 그 유명한 ≪사십이장경(四十二章經)≫을 남겼다. 이 때 많은 명사들과 깊은 교유를 맺게 되는데 위척(韋陟), 노상(盧象), 왕옹(王

邕), 두익(竇翼), 육우(陸羽), 대숙륜(戴叔倫) 등 모두들 당대의 최고의 명망가들이었다.

그는 많은 서가들로부터 찬사를 받는데, 여총(呂總)은 ≪독서평(讀書評)≫에서 이르기를 "회소의 초서는 붓을 가지고 번개를 제압하는 듯 하고, 손이 가는대로 수많은 변화를 이뤄낸다"고 하였고, 또 송(宋)의 주장문(朱長文)도 ≪속서단(續書斷)≫에서 이르기를 "회소의 글씨는 마땅히 묘품(妙品)에 위치해야 한다"고 했다.

그의 서예는 결국 전통적인 필법의 바탕 위에서 고전을 깊이 탐색하고 결국에 벗어나 자기만의 독특한 서풍을 완성시켰다는데 큰 성취가 있다.

그의 성정처럼 호방하면서 유창한 선조를 이끌어 붓을 잡으면 마치 호랑이같이 사납게 글을 쓰고, 소나기가 몰아치고 회오리 바람이 불듯 막힘이 없었으며 끝없이 형세를 유지했다. 필의는 자연스럽게 이어가고, 웅장한 기세가 무르녹는 글씨를 남겼다. 결구는 다양한 자태를 표현해냈는데 대소장단의 포국과 적절한 농담의 자연미도 극치를 이루고 있다. 만년에는 선정에 들어 평정(平正)의 상태로 돌아가기도 하여 비교적 느긋한 필치와 온화 평온하면서도 생동감이 넘치는 결구의 천태만상도 보여준다. 이는 마음과 손이 서로 상응하여 뜻에 따라 미친듯 하면서도 법도를 지키며, 어지러운듯 하면서도 질서를 유지하는 초서의 탁월한 진수를 보여주었기에, 장욱(張旭)과 더불어 초서의 쌍봉으로 불리게 되었다. 만년에 고향에서 창작에 심혈을 기울이던 중에 많은 질병으로 시달리기도 하는데 하지풍비(下肢風痹)와 비위(脾胃)가 좋지 않았기에 창작에 많은 시련을 겪었다.

그의 일생은 시종 서예와 종교에 의지하였는데, 그의 광(狂)과 취(醉)는 평범한 사람들로서는 뛰어넘을 수 없는 것으로 이것이 초성(草聖)의 형성에 밑바탕이 되었기에, 이로 인해 중국서예사에 큰 족적을 남겼고 지금까지 광범위하게 영향을 끼친 인물이다.

그가 남긴 작품으로는 ≪자서첩(自書帖)≫, ≪성모첩(聖母帖)≫, ≪불설사십이장경(佛說四十二章經)≫, ≪논서첩(論書帖)≫, ≪고순첩(苦筍帖)≫, ≪추흥팔수(秋興八首)≫, ≪식어첩(食魚帖)≫, ≪천자문(千字文)≫, ≪대초천자문(大草千字文)≫, ≪우군첩(右軍帖)≫, ≪장진첩(藏眞帖)≫ 등이 있다.

目　次

懷素에 대하여 ……………………………………3~5

1. 自書帖 ………………………………8~55

2. 王獻之 王洽 王珣 書評 ………………56~78

3. 聖母帖 ………………………………79~97

4. 佛說四十二章經 ……………………97~161

5. 杜甫詩 秋興八首 ……………………162~189

6. 論書帖 ………………………………190~192

7. 苦筍帖 ………………………………193

釋文解說 ………………………………196~223

索引 ……………………………………226~242

1. 自敍帖

懷 품을 회
素 흴 소
家 집 가
長 길 장
沙 모래 사

幼 어릴 유
而 말이을 이
事 섬길 사
佛 부처 불

經 경서 경
禪 좌선할 선
之 갈 지
暇 여가 가

頗 자못 파
好 좋을 호
筆 붓 필
翰 붓 한

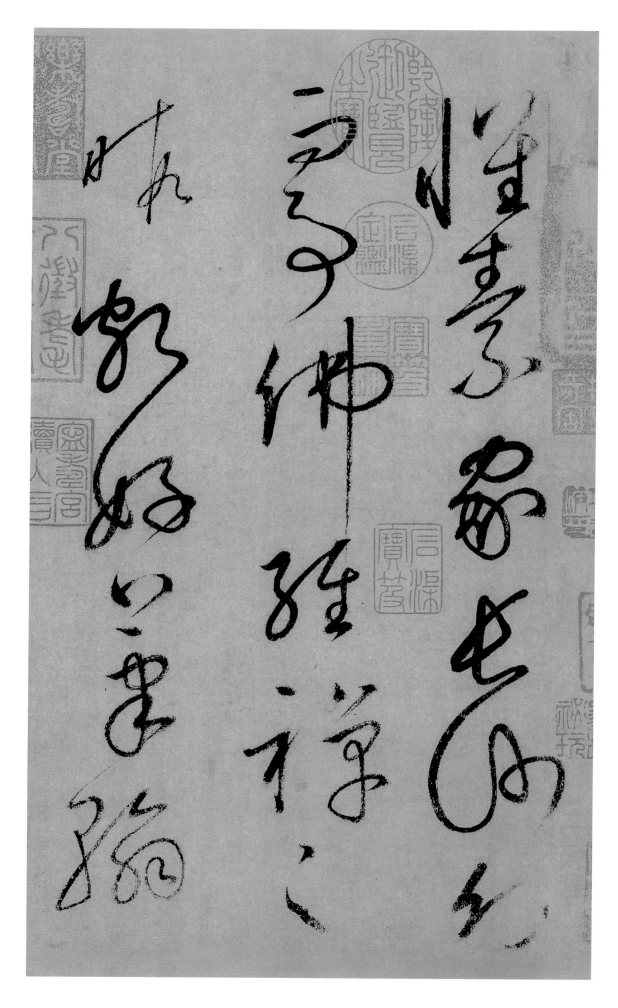

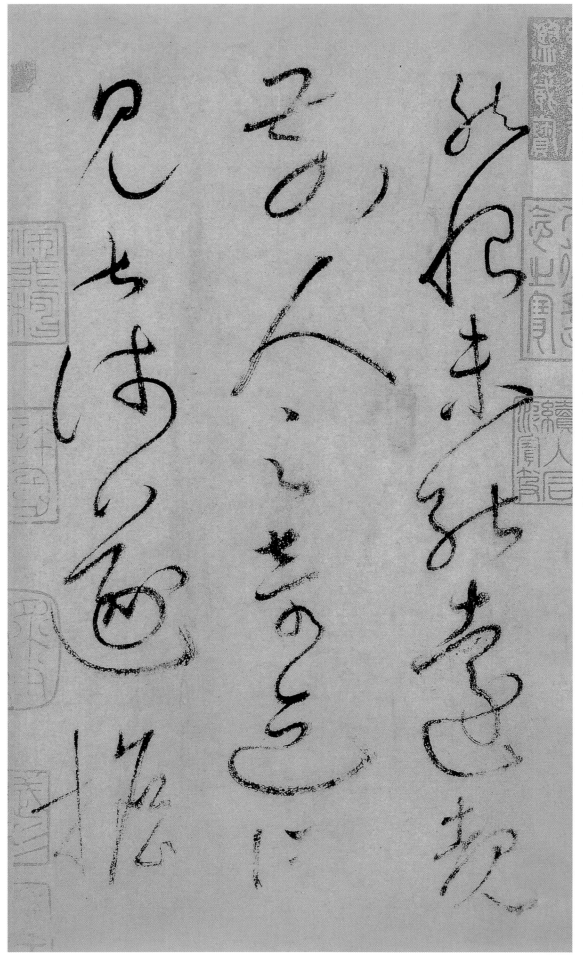

然 그러나 연
恨 한탄할 한
未 아닐 미
能 능할 능
遠 멀 원
覩 볼 도
前 앞 전
人 사람 인
之 갈 지
奇 기이할 기
迹 자취 적

所 바 소
見 볼 견
甚 심할 심
淺 얕을 천

遂 드디어 수
擔 멜 담

笈 책상자 급
杖 지팡이 장
錫 지팡이 석

西 서녘 서
遊 놀 유
上 윗 상
國 나라 국

謁 아뢸 알
見 볼 현
當 그 당
代 세대 대
名 이름날 명
公 벼슬 공

錯 섞을 착
綜 모을 종
其 그 기
事 일 사

遺 남길 유

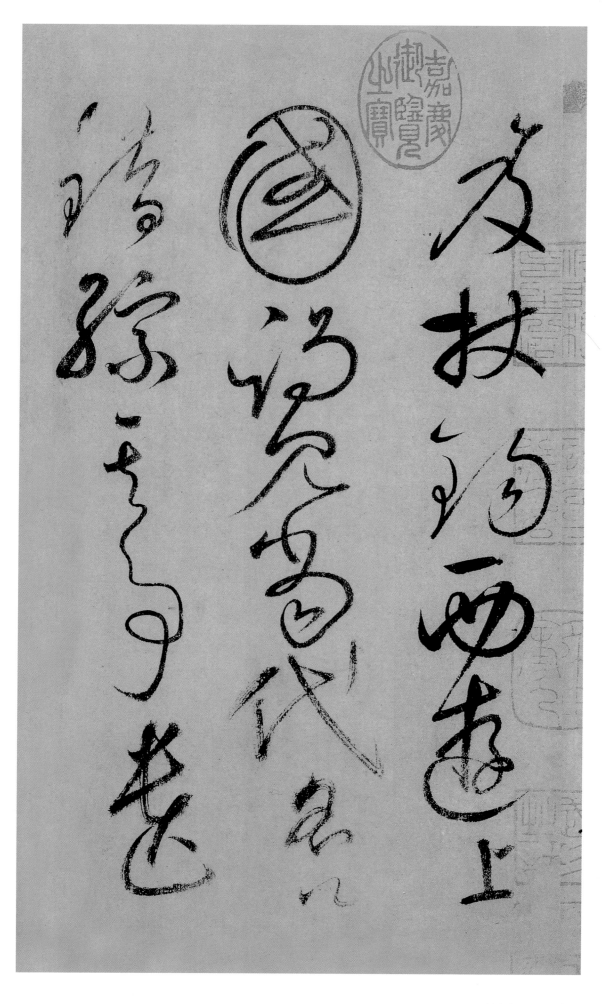

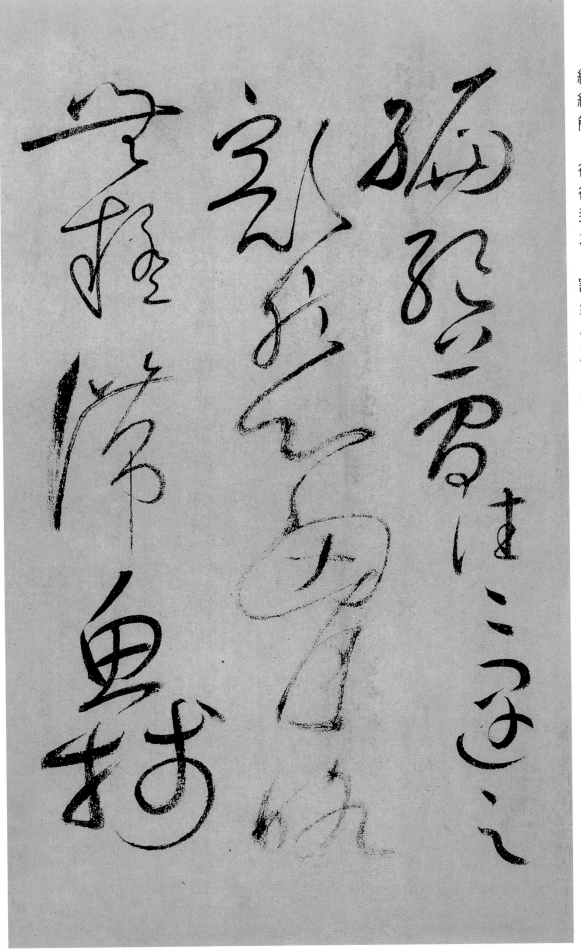

編 책 편
絶 끊을 절
簡 글 간

往 자주 왕
往 자주 왕
遇 만날 우
之 그것 지

豁 소통할 활
然 그럴 연
心 마음 심
胸 가슴 흉

略 대략 략
無 없을 무
疑 의심 의
滯 응길 체

魚 고기 어
牋 전문 전

絹 비단 견
素 흰깁 소

多 많을 다
所 바 소
塵 티끌 진
點 점 점

士 선비 사
大 큰 대
夫 사내 부
不 아니 불
以 써 이
爲 하 위
怪 이상할 괴
焉 어조사 언

顔 얼굴 안
刑 벌줄 형
部 부서 부

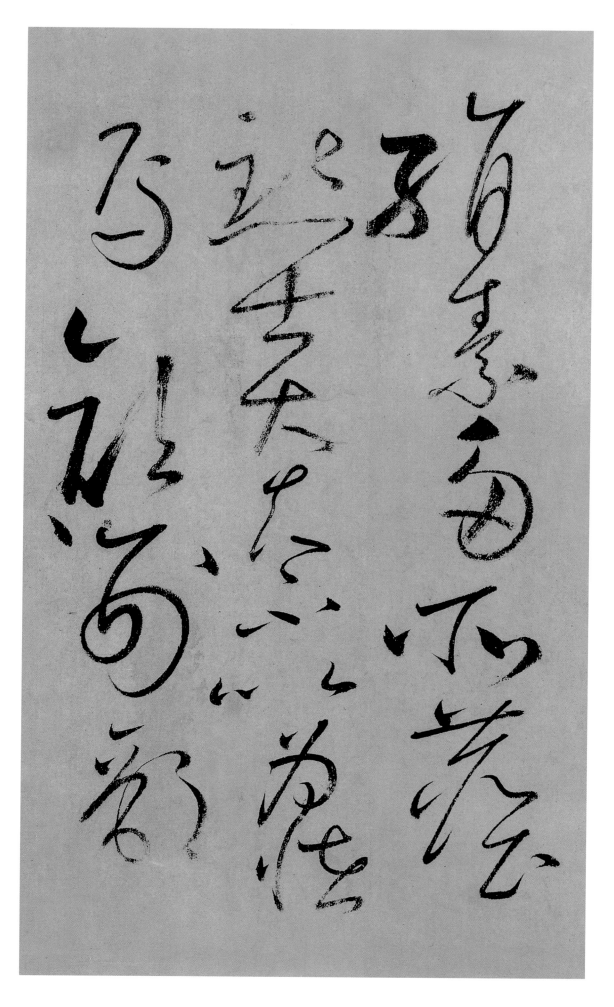

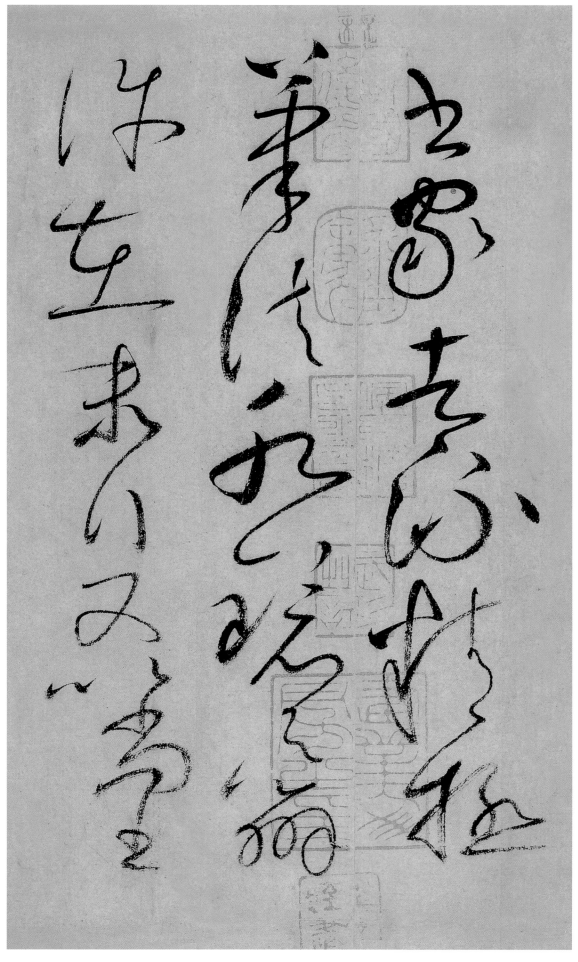

書 글 서
家 집 가
者 놈 자
流 흐를 류

精 자세할 정
極 다할 극
筆 붓 필
法 법 법

水 물 수
鏡 거울 경
之 갈 지
辨 분별할 변

許 허락할 허
在 있을 재
末 끝 말
行 갈 행

又 또 우
以 써 이
尚 숭상할 상
書 글 서

司 맡을 사
勳 공훈 훈
郎 사내 랑
盧 검을 로
象 코끼리 상

小 작을 소
宗 마루 종
伯 맏 백
張 펼 장
正 바를 정
言 말씀 언

曾 일찍 증
爲 하 위
歌 노래 가
詩 글 시

故 연고 고
叙 펼 서
之 갈 지
曰 가로 왈

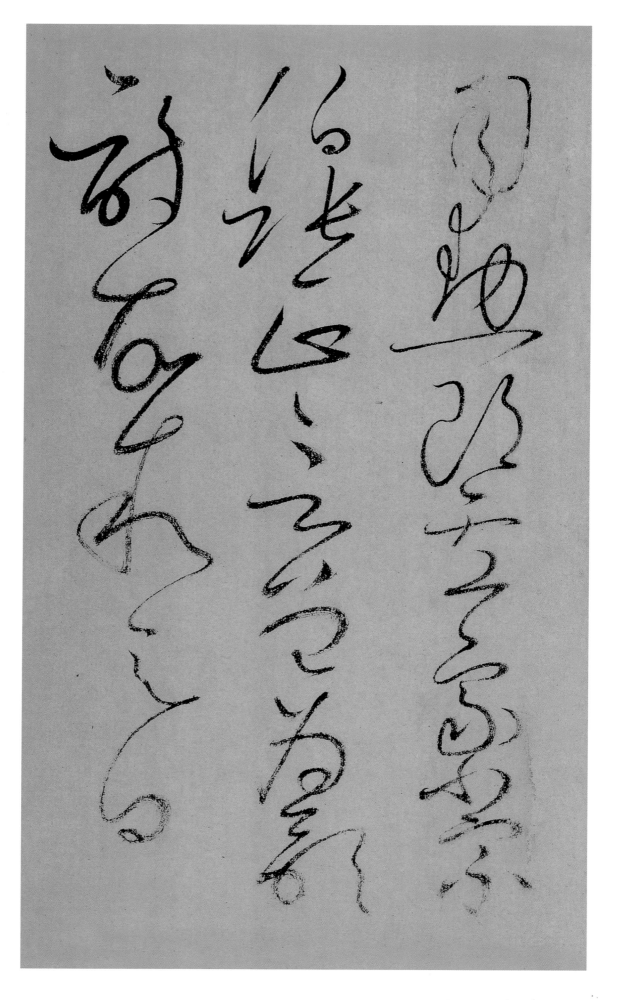

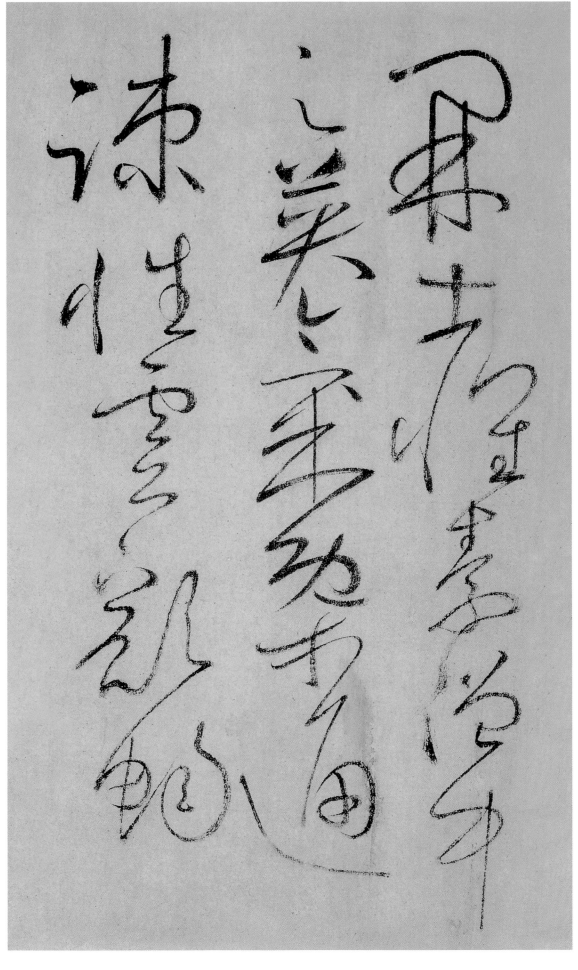

開 열 개
士 선비 사
懷 품을 회
素 흴 소

僧 중 승
中 가운데 중
之 갈 지
英 꽃부리 영

氣 기운 기
槩 대강 개
通 통할 통
疎 성글 소

性 성품 성
靈 신령 령
豁 소통할 활
暢 창성할 창

精 자세할 정
心 마음 심
草 풀 초
聖 성인 성

積 쌓을 적
有 있을 유
歲 해 세
時 때 시

江 강 강
嶺 재 령
之 갈 지
間 사이 간

其 그 기
名 이름 명
大 큰 대
著 나타날 저

故 연고 고
吏 벼슬 리

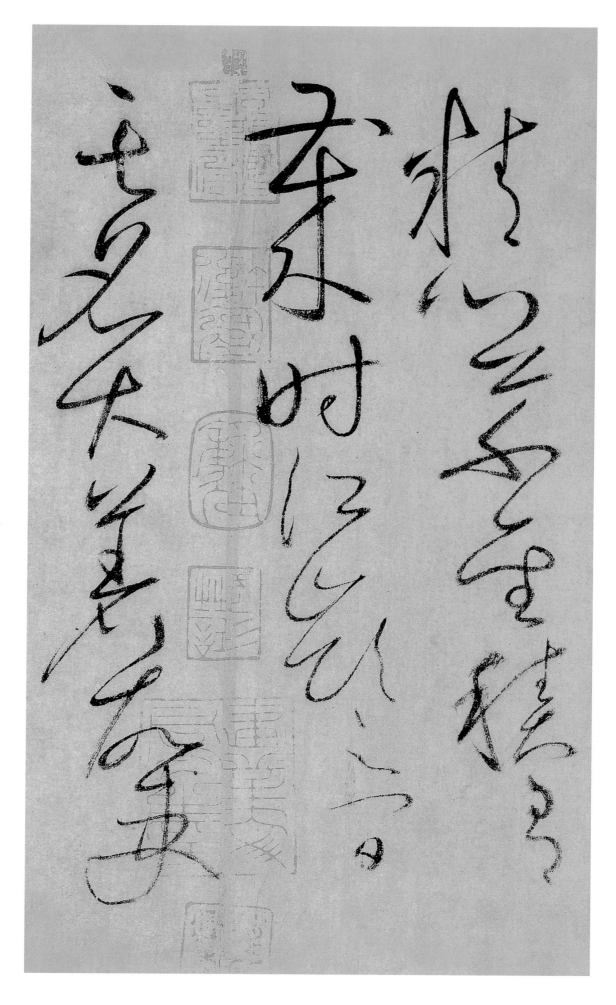

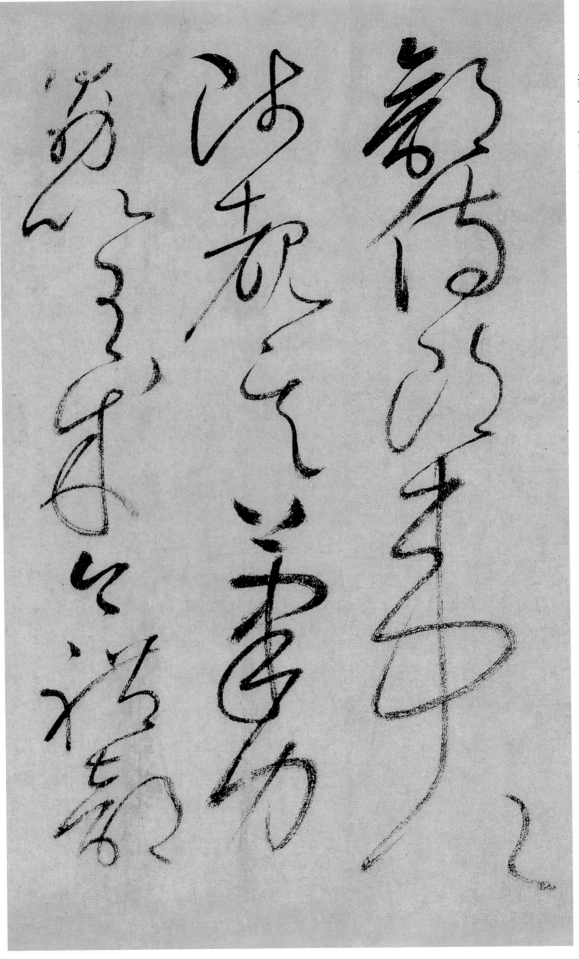

部侍郎韋公陟
부서 모실 사내 두를 벼슬 오를
부 시 랑 위 공 척

觀其筆力
볼 그 붓 힘
도 기 필 력

勖以有成
힘쓸 써 있을 이룰
욱 이 유 성

今禮部
이제 예도 부서
금 례 부

侍 모실 시
郎 사내 랑
張 펼 장
公 벼슬 공
謂 이를 위

賞 즐길 상
其 그 기
不 아니 불
羈 굴레 기

引 끌 인
以 써 이
遊 놀 유
處 곳 처

兼 겸할 겸
好 좋을 호
事 일 사
者 놈 자

同 같을 동
作 지을 작

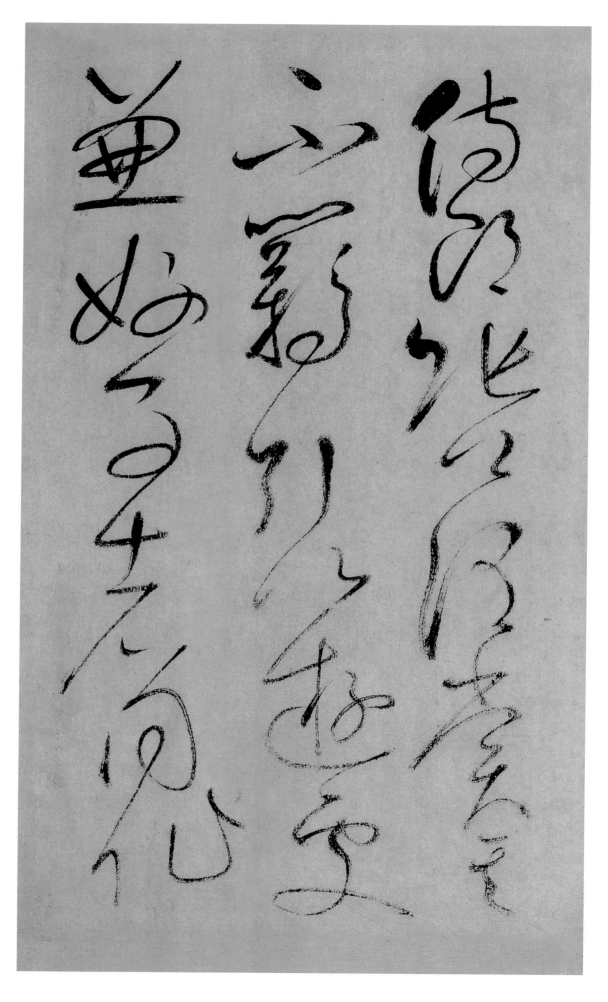

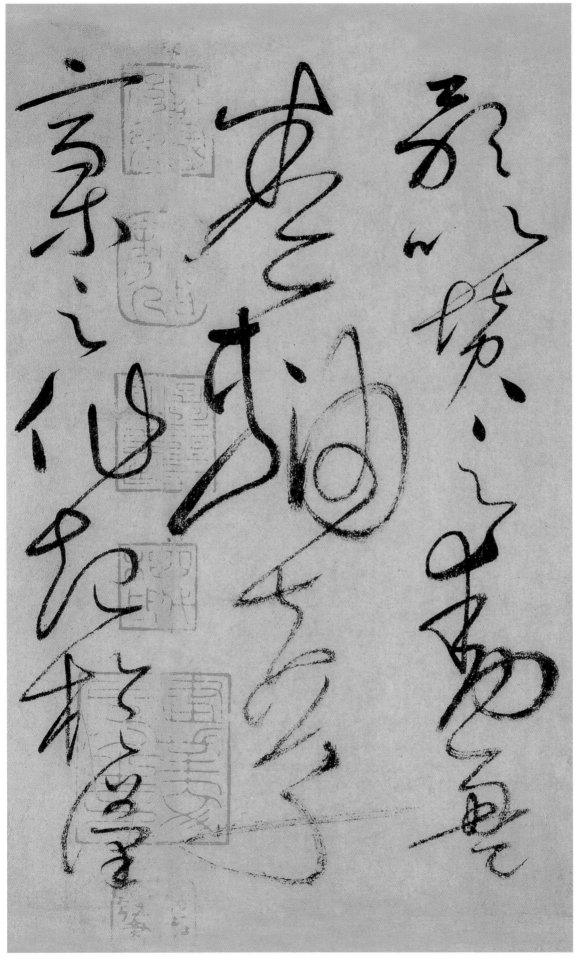

歌 노래 가
以 써 이
贊 칭찬할 찬
之 그것 지

動 움직일 동
盈 찰 영
卷 책 권
軸 두루마리 축

夫 대개 부
草 풀 초
稾 마를 고
之 갈 지
作 지을 작
起 일어날 기
於 어조사 어
漢 한나라 한

代 세대 대

杜 막을 두
度 정도 도

崔 높을 최
瑗 도리옥 원

始 처음 시
以 써 이
妙 묘할 묘
聞 들을 문

迨 이를 태
乎 어조사 호
伯 맏 백
英 꽃부리 영

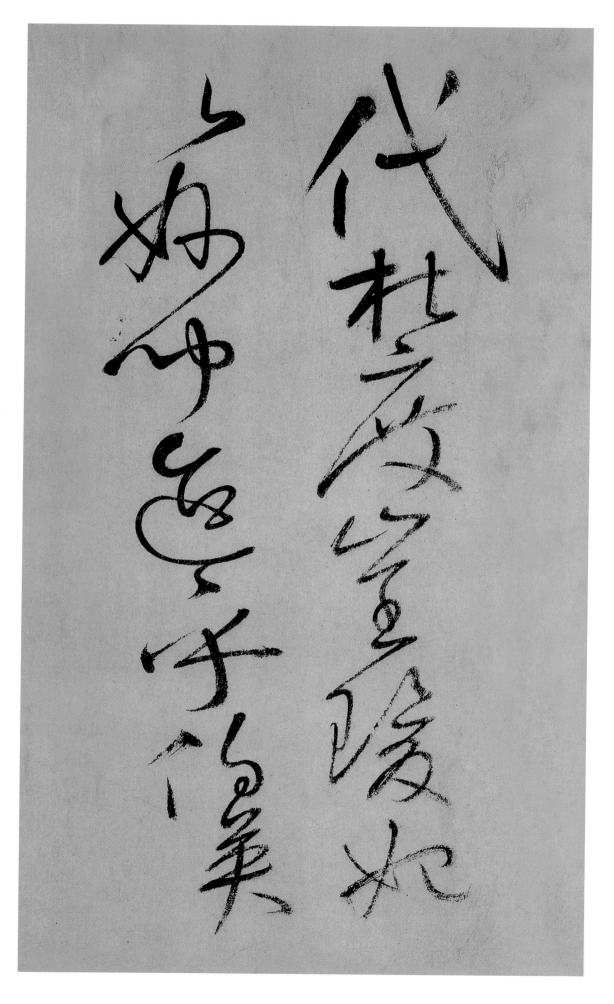

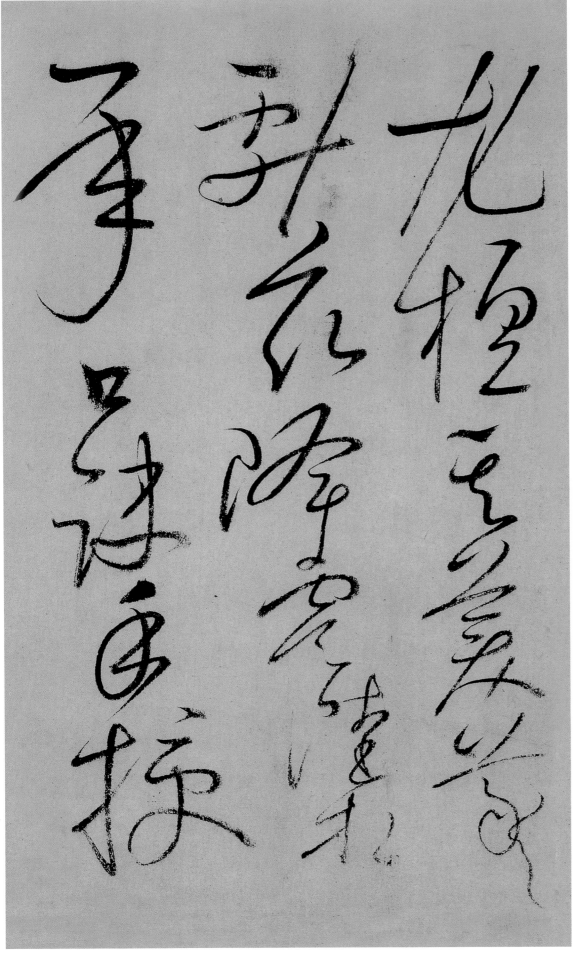

尤 더욱 우
擅 오로지 천
其 그 기
美 아름다울 미

羲 빛날 희
獻 드릴 헌
玆 이에 자
降 내릴 강

虞 우나라 우
陸 땅 륙
相 서로 상
承 이을 승

口 입 구
訣 이별할 결
手 손 수
授 줄 수

以 써 이
至 이를 지
于 어조사 우
吳 오나라 오
郡 고을 군
張 펼 장
旭 빛날 욱

長 길 장
史 사기 사
雖 비록 수
姿 자태 자
性 성품 성
顚 꼭대기 전

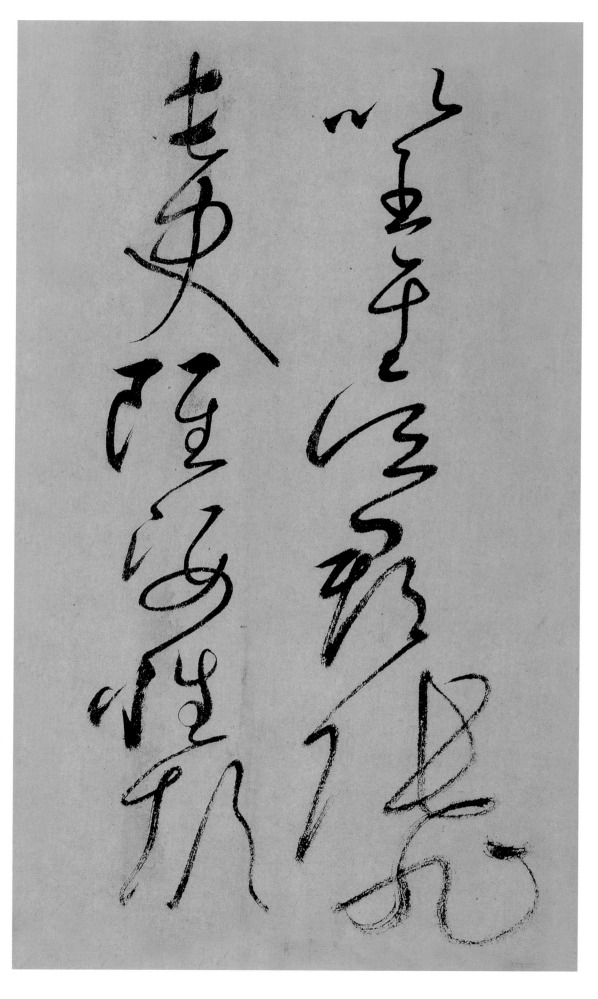

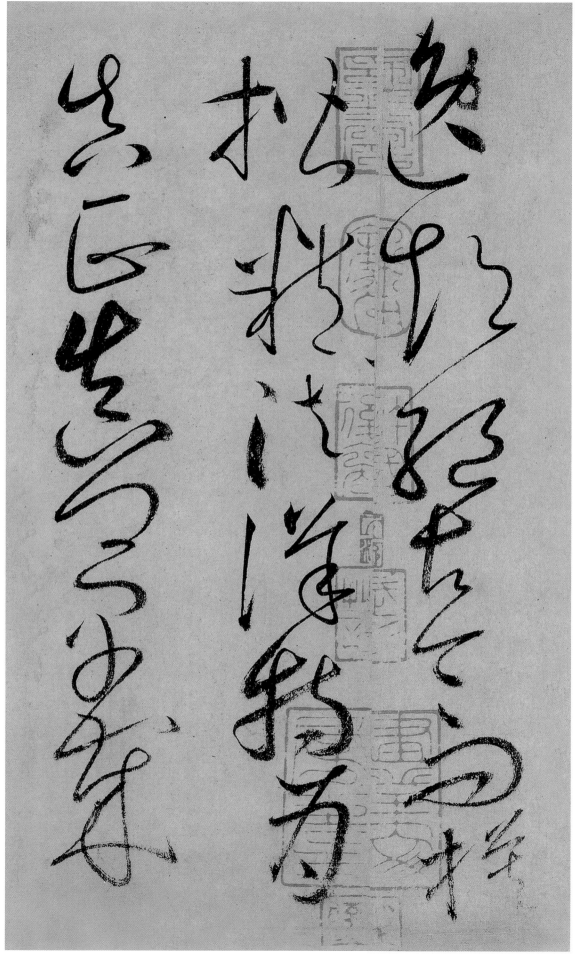

逸 뛰어날 일
超 뛰어날 초
絶 뛰어날 절
古 옛 고
今 이제 금

而 말이을 이
模 법식 모
楷 법식 해
精 자세할 정
法 법 법
詳 자세할 상

特 특별할 특
爲 하 위
眞 참 진
正 바를 정

眞 참 진
卿 벼슬 경
早 이를 조
歲 해 세

常 항상 상
接 이을 접
遊 놀 유
居 거할 거

屢 자주 루
蒙 어릴 몽
激 과격할 격
昂 높을 앙

教 가르칠 교
以 써 이
筆 붓 필
法 법 법

資 바탕 자
質 바탕 질
劣 용렬할 렬

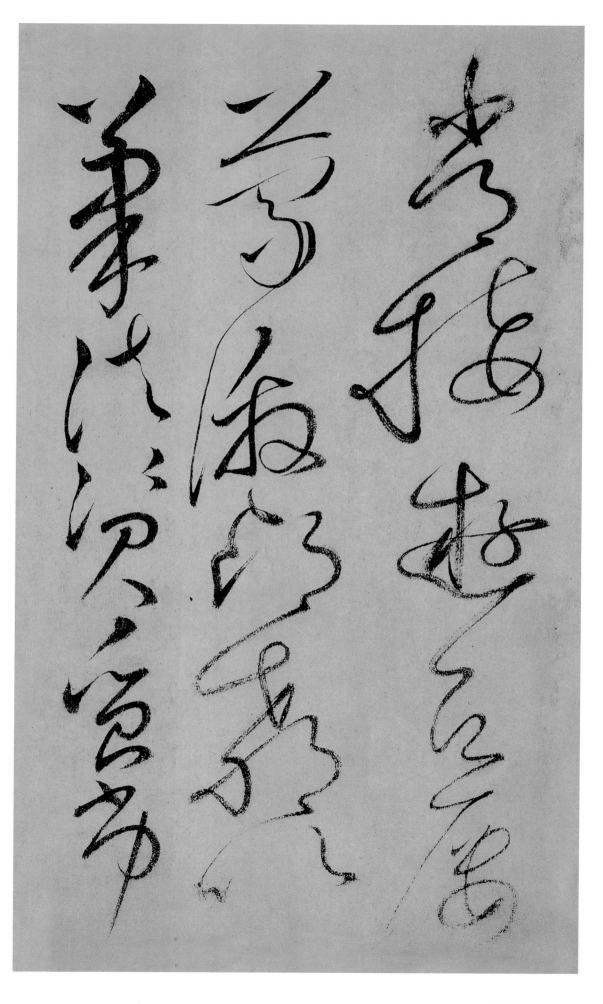

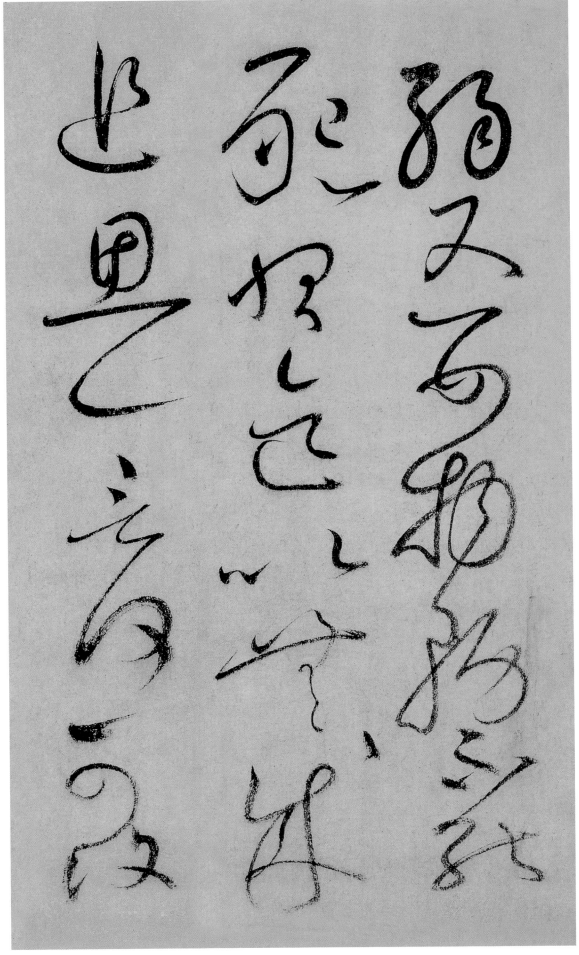

弱 약할 약

又 또 우
嬰 어릴 앵
物 사물 물
務 힘쓸 무

不 아니 불
能 능할 능
懇 간절할 간
習 익힐 습

迄 마침 흘
以 써 이
無 없을 무
成 이룰 성

追 따를 추
思 생각 사
一 한 일
言 말씀 언

何 어찌 하
可 옳을 가
復 다시 부

得 얻을 득
忽 문득 홀
見 볼 견
師 스승 사
作 지을 작

縱 세로 종
橫 가로 횡
不 아니 불
群 무리 군

迅 빠를 신
疾 빠를 질
駭 놀랄 해
人 사람 인

若 만약 약
還 돌 환
舊 옛 구
觀 볼 관

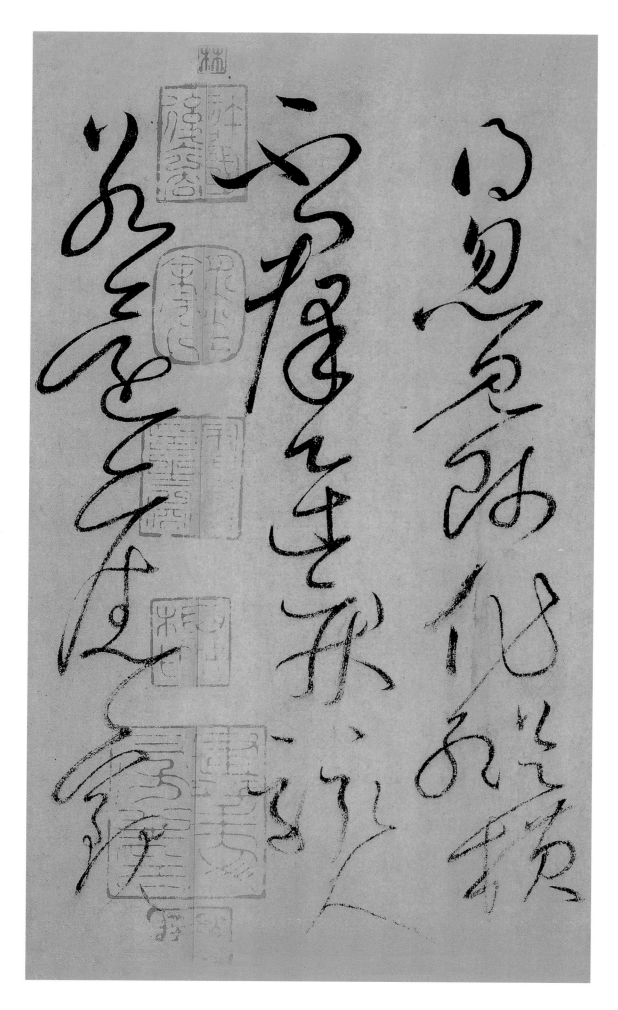

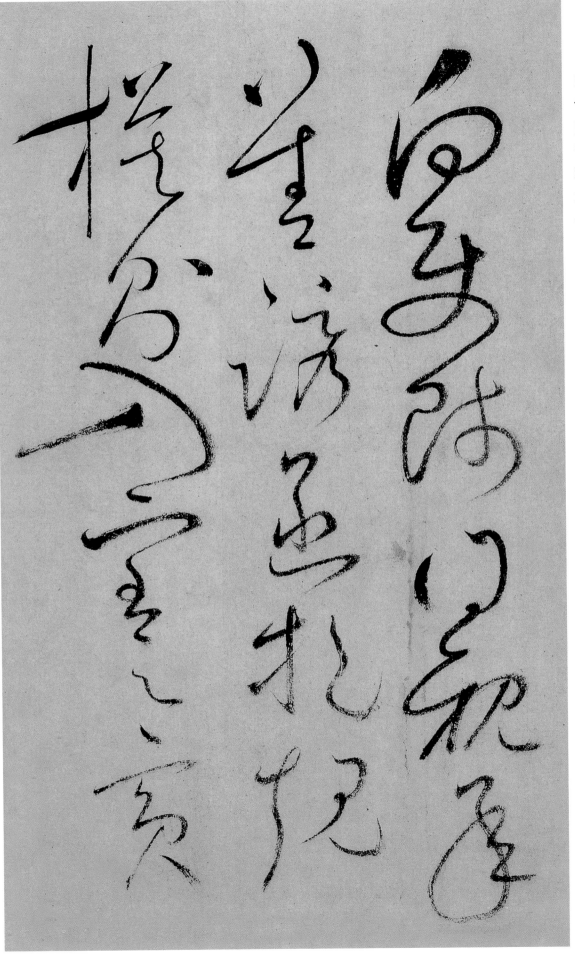

向 향할 향
使 하여금 사
師 스승 사
得 얻을 득
親 친할 친
承 이을 승
善 잘할 선
誘 유인할 유

函 글월 함
挹 펴낼 읍
規 법규 규
模 법식 모

則 곧 즉
入 들 입
室 집 실
之 갈 지
賓 손 빈

捨 버릴 사
子 아들 자
奚 어찌 해
適 맞을 적

嗟 슬플 차
歎 탄식할 탄
不 아닐 부
足 족할 족

聊 즐길 료
書 글 서
此 이 차
以 써 이
冠 갓 관
諸 여러 제
篇 책 편
首 머리 수

其 그 기
後 뒤 후
繼 이을 계

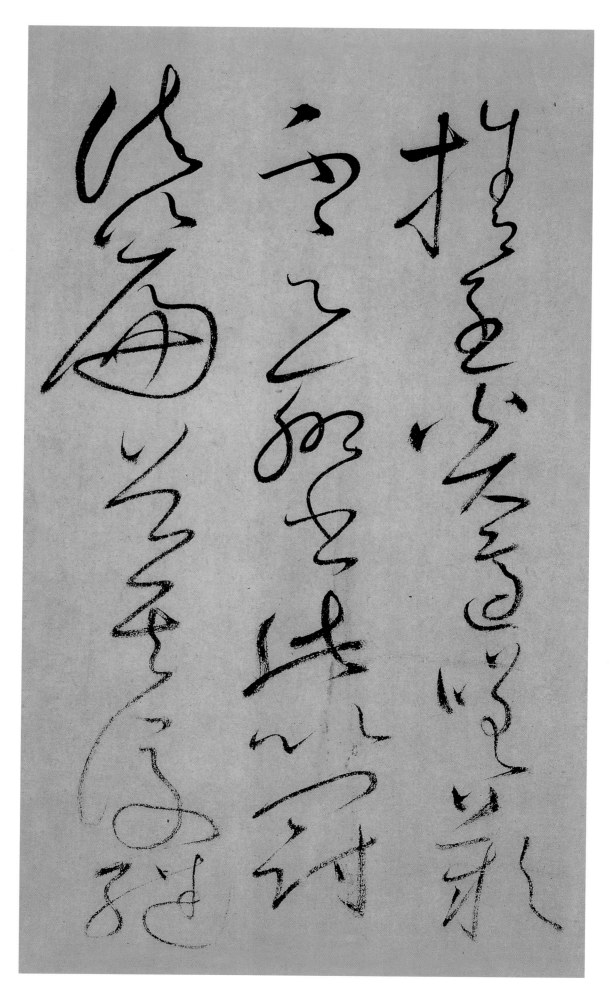

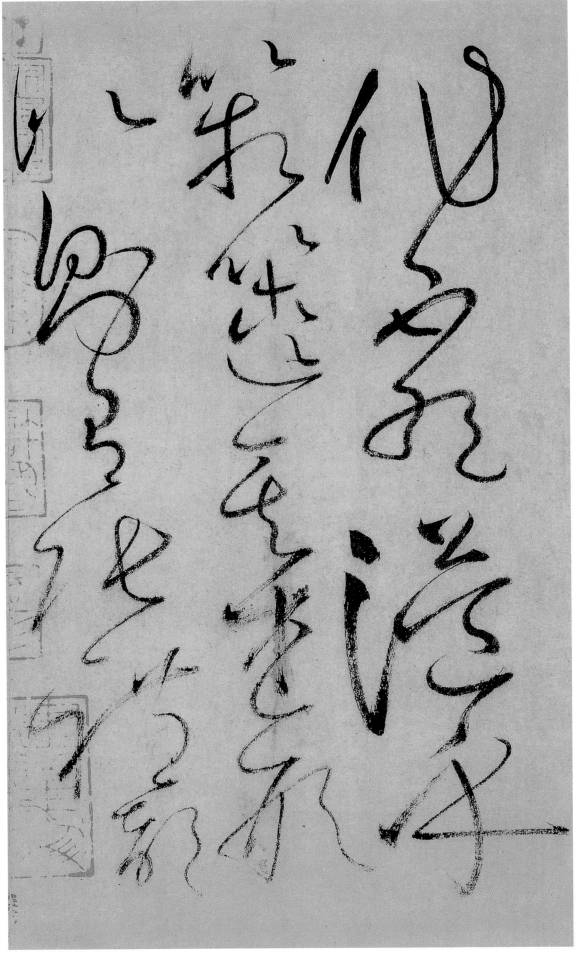

作 지을 작
不 아닐 부
絶 끊을 절

溢 넘칠 일
乎 어조사 호
箱 상자 상
篋 상자 협

其 그 기
述 펼 술
形 모양 형
似 같을 사

則 곧 즉
有 있을 유
張 펼 장
禮 예도 례
部 부서 부

云 이를 운

奔 날뛸 분
蛇 뱀 사
走 달릴 주
虺 독사 훼
勢 형세 세
入 들 입
座 자리 좌

驟 소낙비 취
雨 비 우
旋 돌 선
風 바람 풍
聲 소리 성
滿 찰 만
堂 집 당

盧 검을 로
員 인원 원

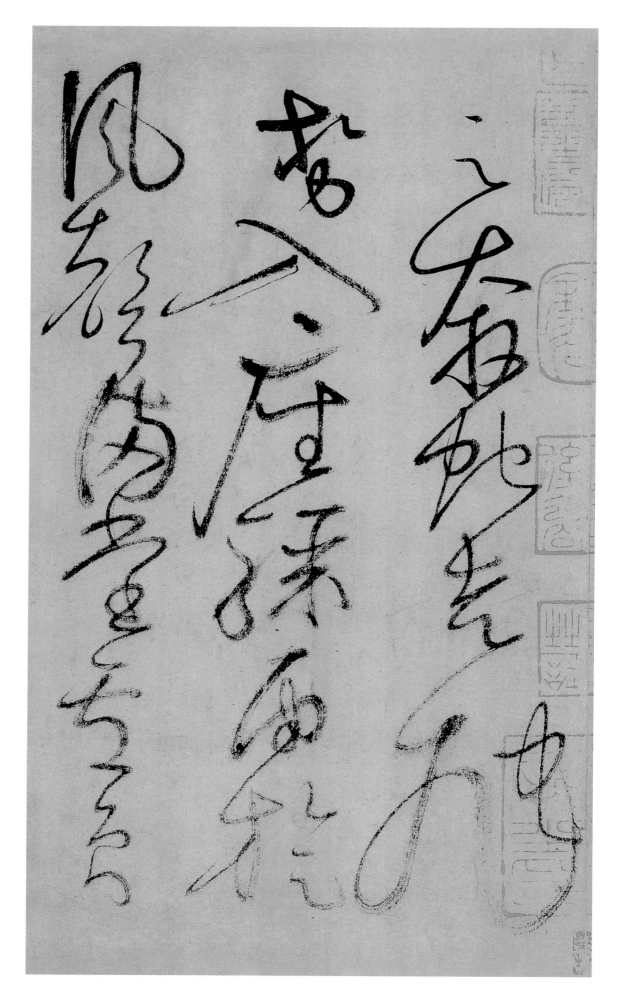

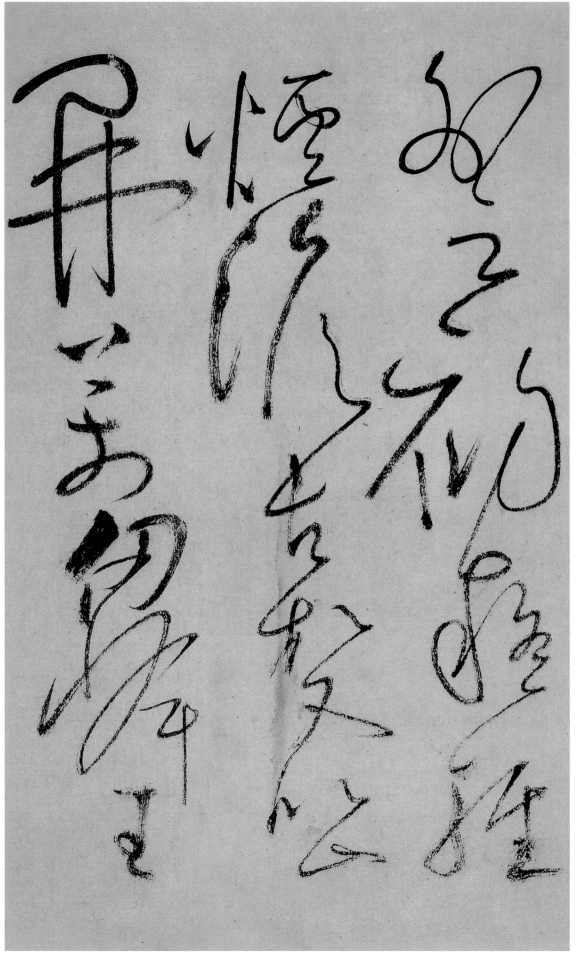

外 바깥 외
云 이를 운

初 처음 초
疑 그럴듯할 의
輕 가벼울 경
煙 연기 연
澹 맑을 담
古 옛 고
松 소나무 송

又 또 우
似 같을 사
山 뫼 산
開 열 개
萬 일만 만
仞 길이 인
峰 봉우리 봉

王 임금 왕

永 길 영
州 고을 주
邕 화할 옹
曰 가로 왈

寒 찰 한
猿 원숭이 원
飲 마실 음
水 물 수
撼 흔들 감
枯 마를 고
藤 등나무 등

壯 씩씩할 장
士 선비 사
拔 뺄 발
山 뫼 산
伸 펼 신
勁 굳을 경
鐵 쇠 철

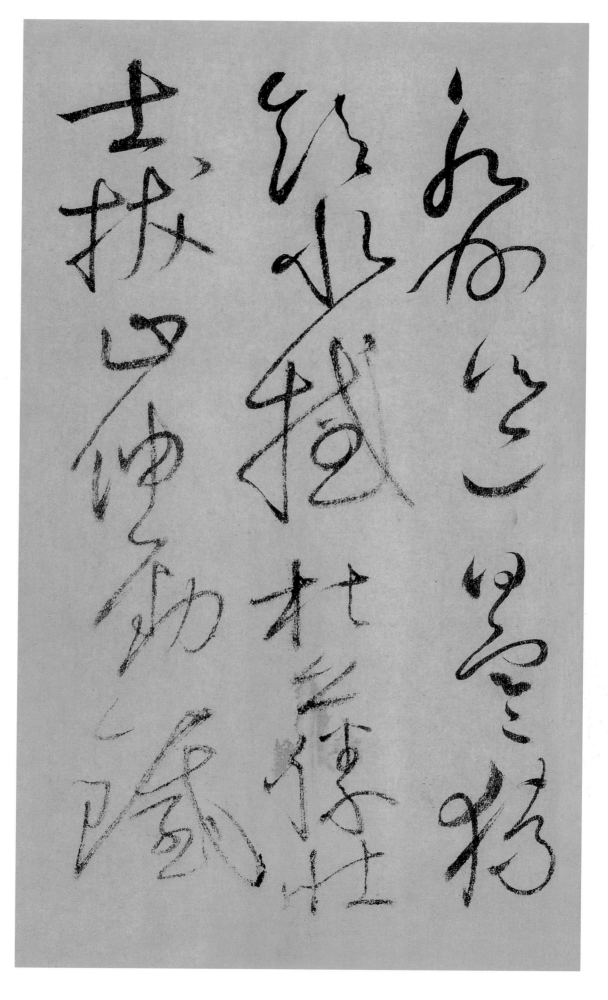

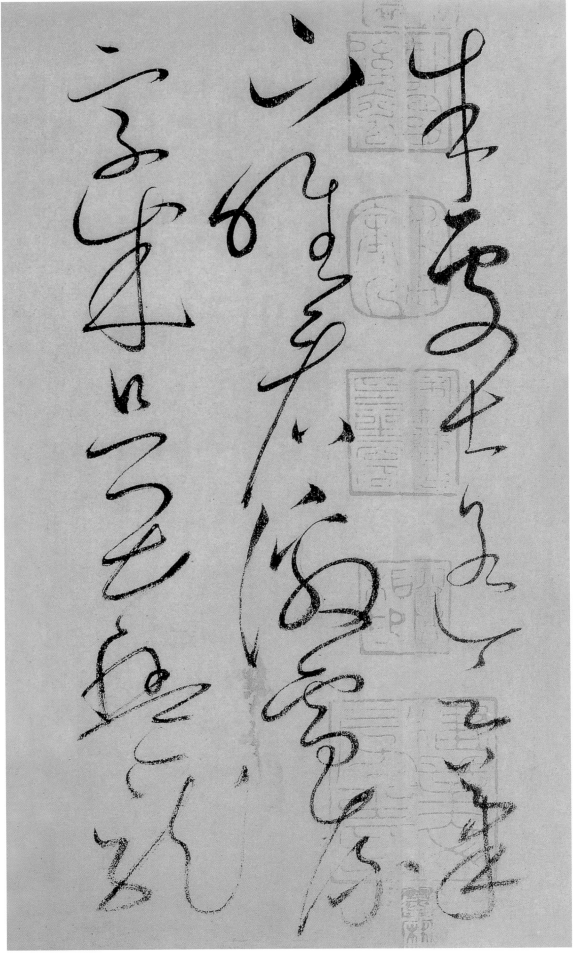

朱 붉을 주
處 곳 처
士 선비 사
遙 돌 요
云 이를 운

筆 붓 필
下 내릴 하
唯 오직 유
看 볼 간
激 격할 격
電 번개 전
流 흐를 류

字 글자 자
成 이룰 성
只 다만 지
畏 두려울 외
盤 서릴 반
龍 용 룡

走 달릴 주

叙 펼 서
機 베틀 기
格 격식 격

則 곧 즉
有 있을 유
李 오얏 리
御 어거할 어
史 사기 사
舟 배 주
云 이를 운

昔 옛 석
張 펼 장
旭 빛날 욱
之 갈 지
作 지을 작
也 어조사 야

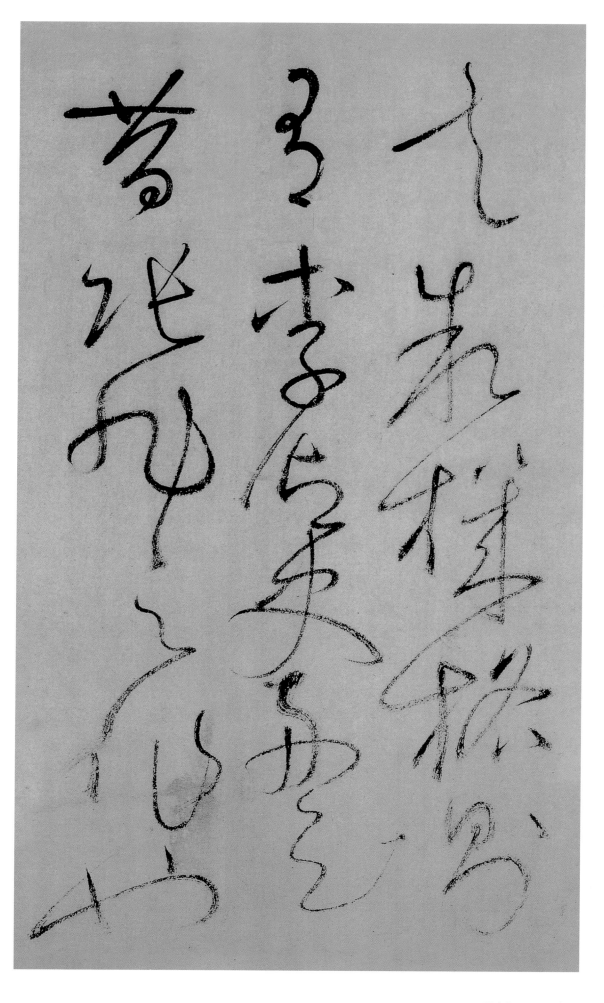

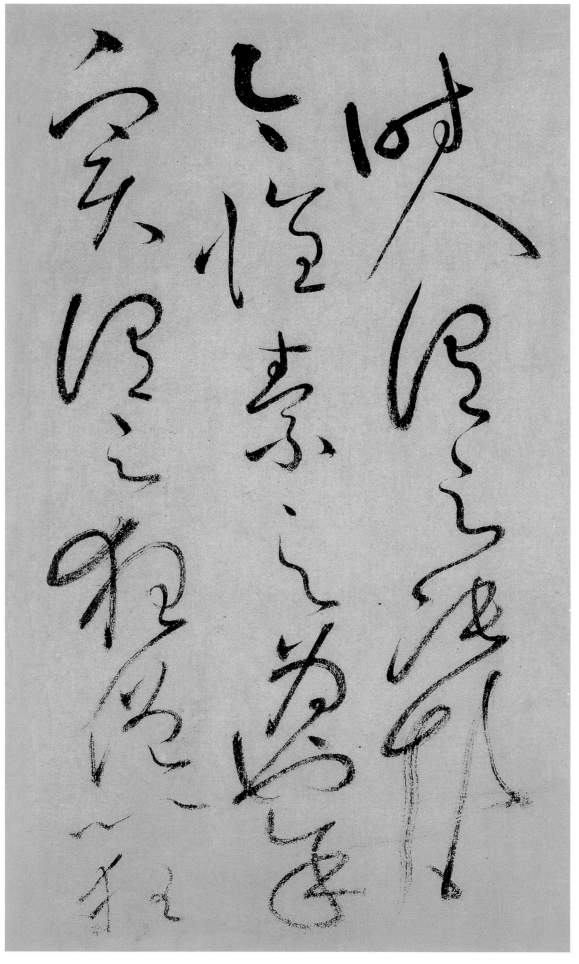

時 때 시
人 사람 인
謂 이를 위
之 갈 지
張 펼 장
顚 돌 전

今 이제 금
懷 품을 회
素 흴 소
之 갈 지
爲 하 위
也 어조사 야

余 나 여
實 진실로 실
謂 이를 위
之 갈 지
狂 미칠 광
僧 중 승

以 써 이
狂 미칠 광

繼 이을 계
顚 근본 전

誰 누구 수
曰 가로 왈
不 아니 불
可 옳을 가

張 펼 장
公 벼슬 공
又 또 우
云 이를 운

稽 상고할 계
山 뫼 산
賀 하례할 하
老 늙을 로
摠 모두 총
知 알 지
名 이름 명

吳 오나라 오
郡 고을 군

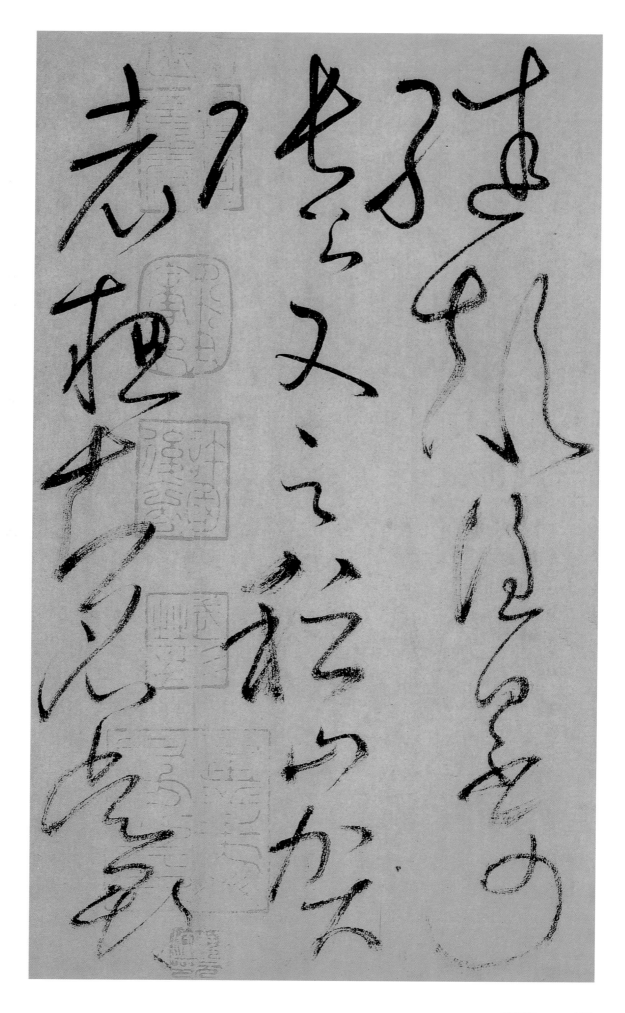

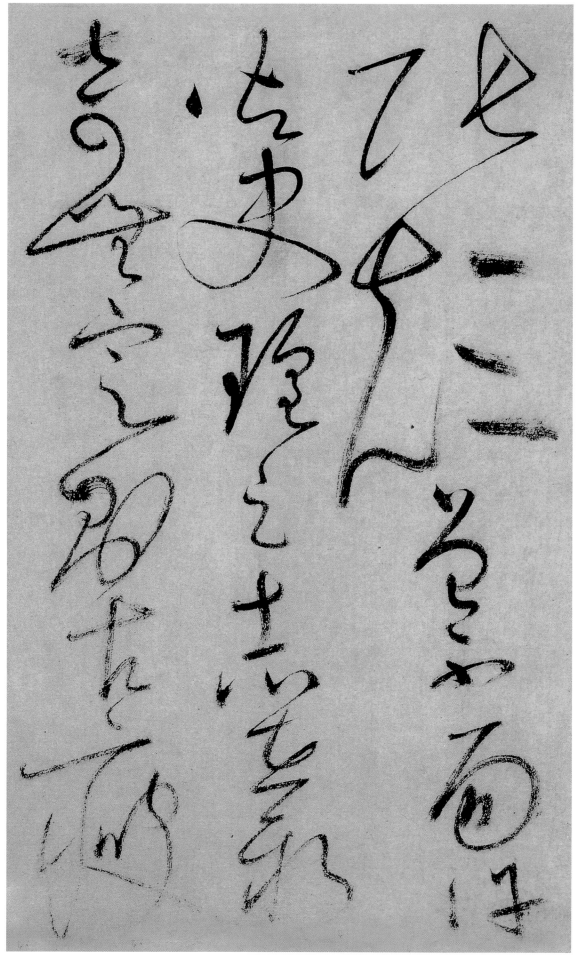

張 펼 장
顚 정수리 전
曾 일찍 증
不 아니 불
面 볼 면

許 허락할 허
御 모실 어
史 사기 사
瑤 옥 요
云 이를 운

志 뜻 지
在 있을 재
新 새 신
奇 기이할 기
無 없을 무
定 정할 정
則 법칙 칙

古 옛 고
瘦 야윌 수

瀘 물이름 라
纙 긴모양 라
半 절반 반
無 없을 무
墨 먹 묵

醉 취할 취
來 올 래
信 믿을 신
手 손 수
兩 둘 량
三 석 삼
行 갈 행

醒 술깰 성
後 뒤 후
却 물러날 각

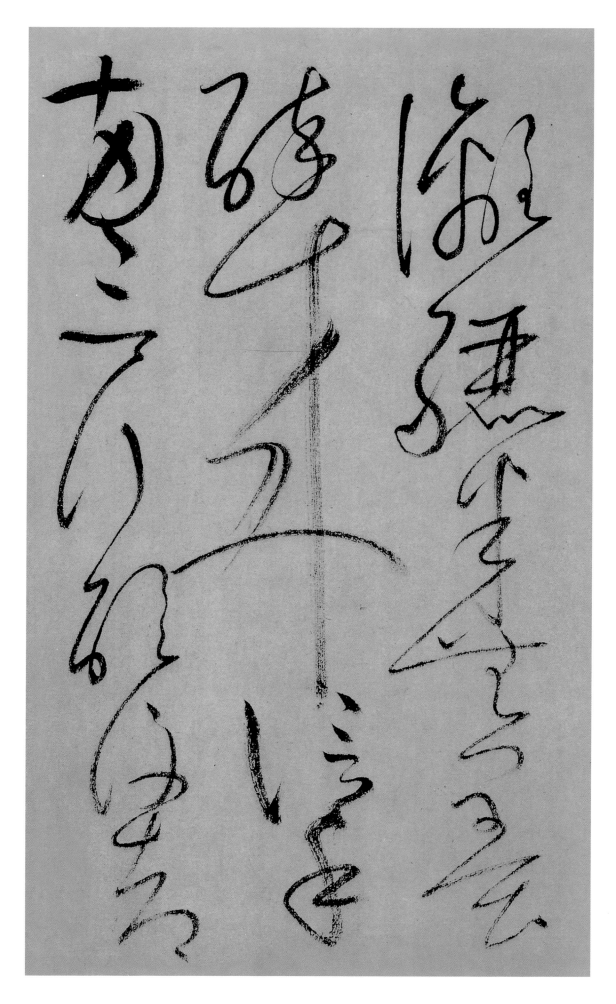

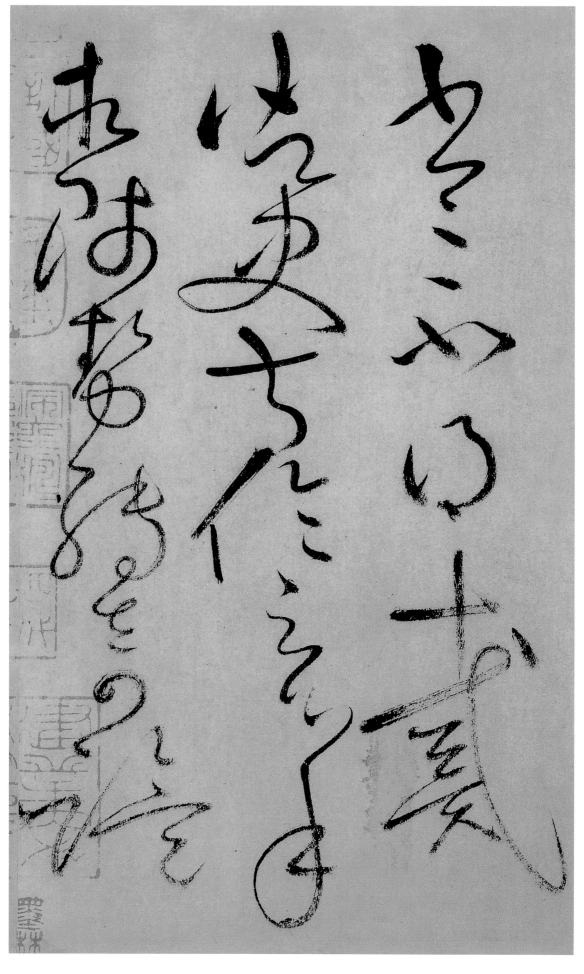

書 글 서
書 글 서
不 아닐 부
得 얻을 득

戴 머리에일 대
御 모실 어
史 사기 사
叔 아재비 숙
倫 인륜 륜
云 이를 운

心 마음 심
手 손 수
相 서로 상
師 스승 사
勢 형세 세
轉 돌 전
奇 기이할 기

詭 괴이할 궤

形 모양 형
怪 괴이할 괴
狀 형상 상
翻 뒤집을 번
合 합할 합
宜 마땅 의

人 사람 인
人 사람 인
欲 하고자할 욕
問 물을 문
此 이 차

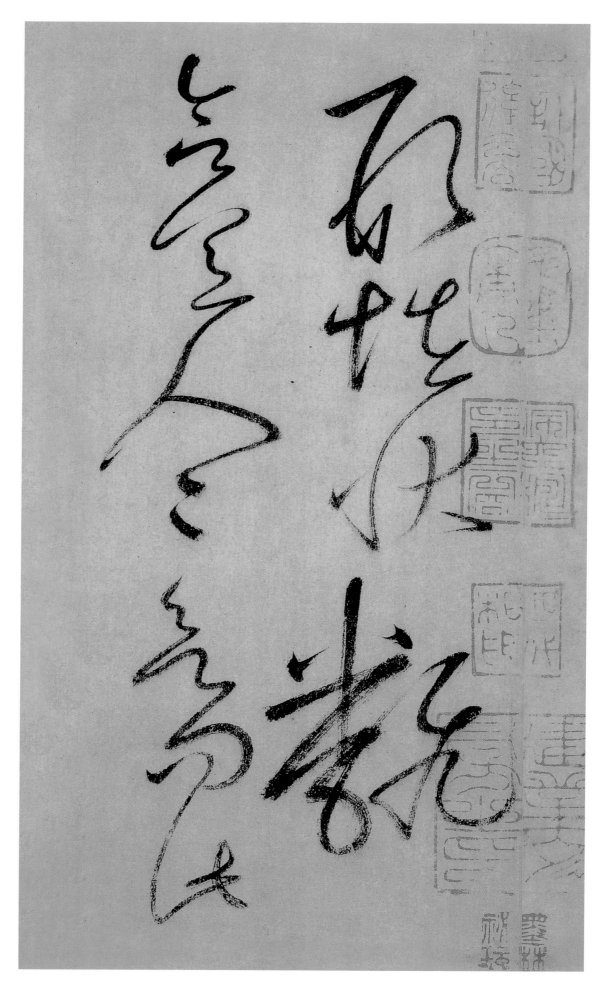

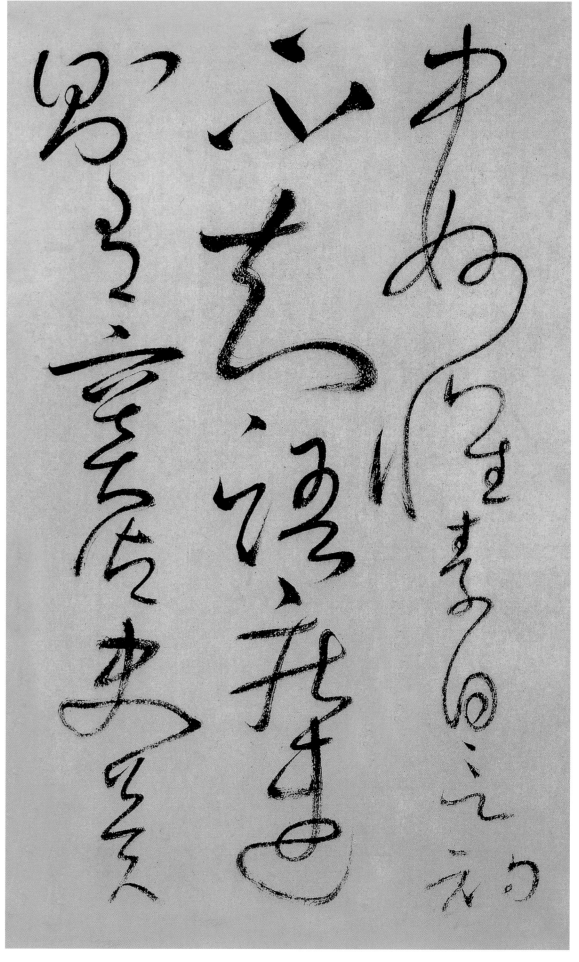

中 가운데 중
妙 묘할 묘

懷 품을 회
素 흴 소
自 스스로 자
言 말씀 언
初 처음 초
不 아닐 부
知 알 지

語 말씀 어
疾 빠를 질
速 빠를 속

則 곧 즉
有 있을 유
竇 구멍 두
御 모실 어
史 사기 사
冀 바랄 기

云 이를 운

粉 가루 분
壁 벽 벽
長 길 장
廊 행랑 랑
數 셈 수
十 열 십
間 사이 간

興 흥할 흥
來 올 래
小 작을 소
豁 소통할 활
胸 가슴 흉
中 가운데 중
氣 기운 기

忽 문득 홀
然 그럴 연
絶 뛰어날 절
叫 부르짖을 규

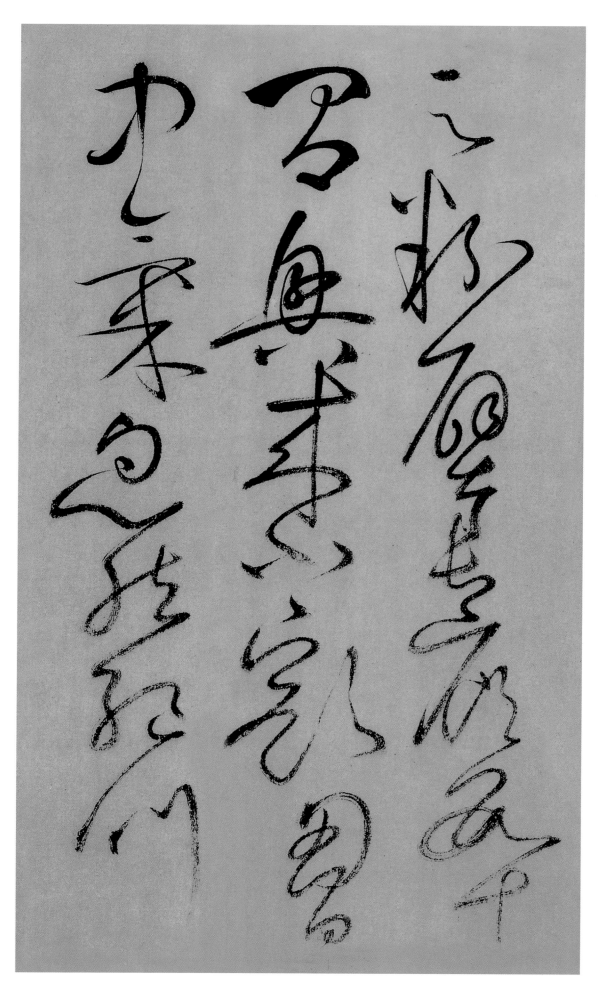

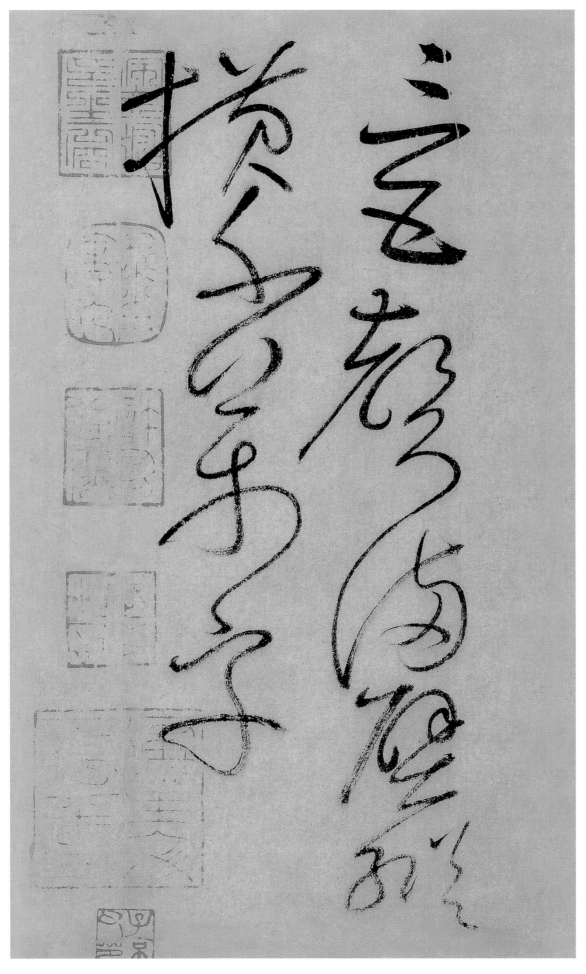

三　석 삼
五　다섯 오
聲　소리 성

滿　찰 만
壁　벽 벽
縱　세로 종
橫　가로 횡
千　일천 천
萬　일만 만
字　글자 자

오
성

만
벽
종
횡
천
만
자

戴 머리에일 대
公 벼슬 공

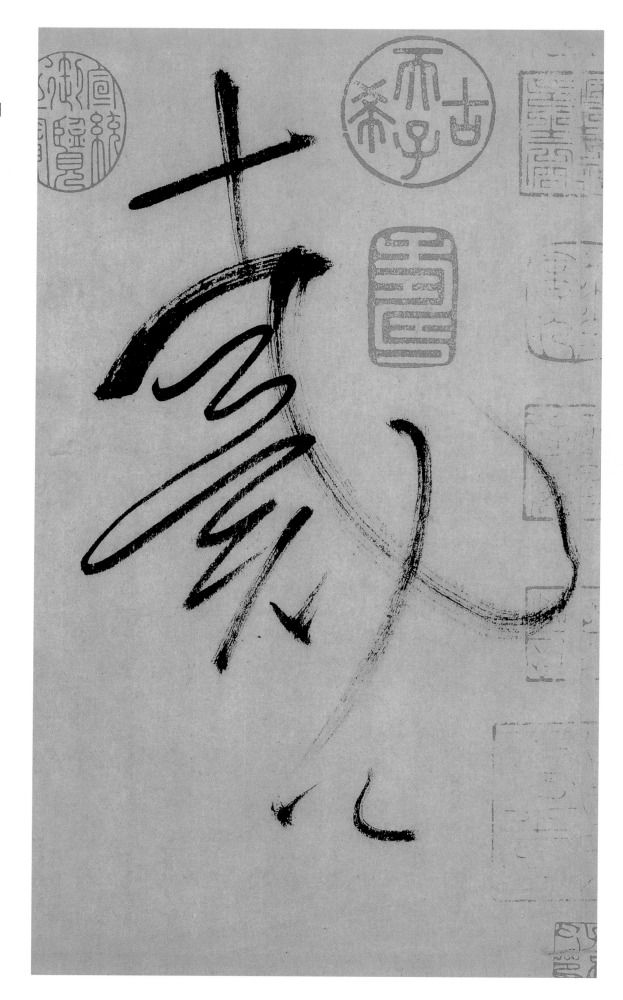

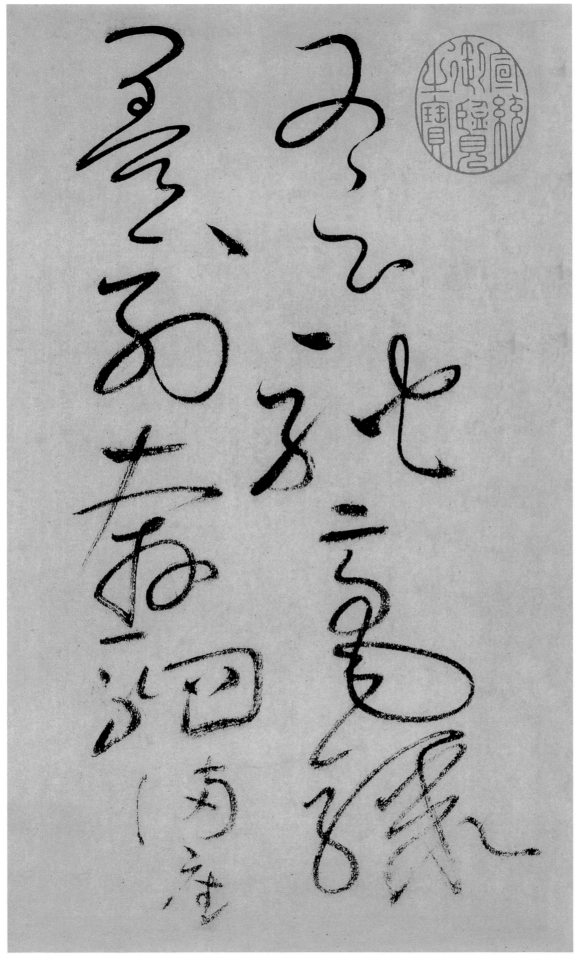

又 또우
云 이를 운

馳 달릴 치
毫 털 호
驟 달릴 취
墨 먹 묵
列 벌릴 렬
奔 날뛸 분
駟 사마 사

滿 찰 만
座 자리 좌

失 잃을 실
聲 소리 성
看 볼 간
不 아니 불
及 미칠 급

目 눈 목
愚 어리석을 우
劣 용렬할 렬

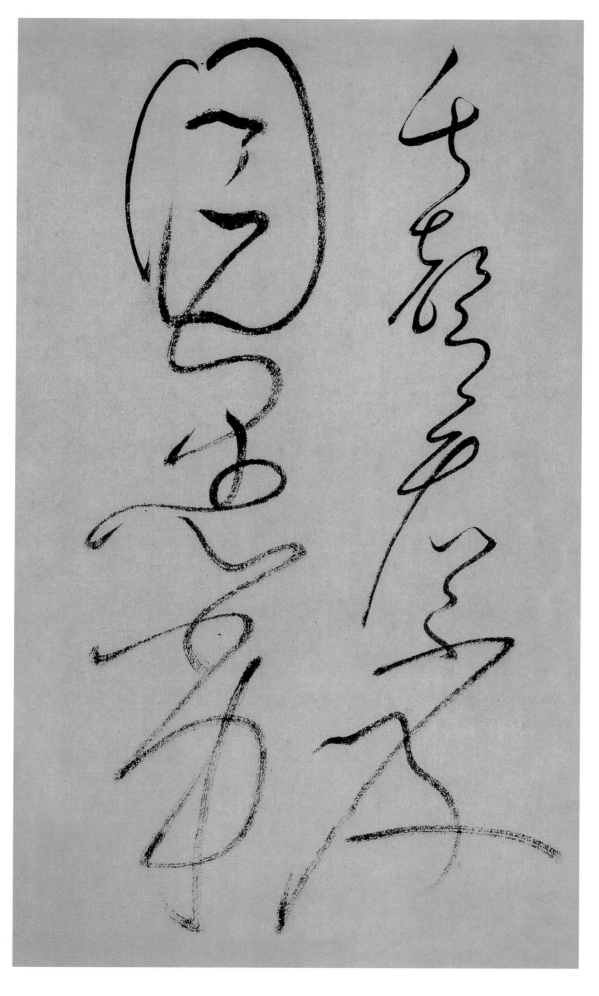

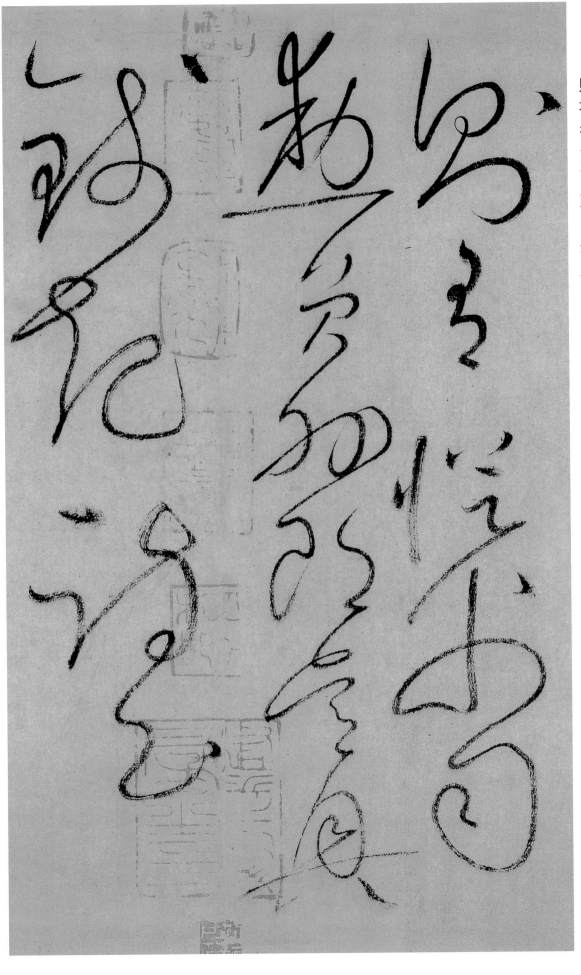

則有從父司勳員外郎吳興錢起詩云

곧 즉
있을 유
따를 종
아비 부
맡을 사
공훈 훈
인원 원
바깥 외
사내 랑
오나라 오
홍할 흥
돈 전
일어날 기
글 시
이를 운

즉
종
부
사
훈
원
외
랑
오
흥
전
기
시
운

유

遠 멀 원
錫 지팡이 석
無 없을 무
前 앞 전
侶 짝 려

孤 외로울 고
雲 구름 운
寄 부칠 기
太 클 태
虛 빌 허

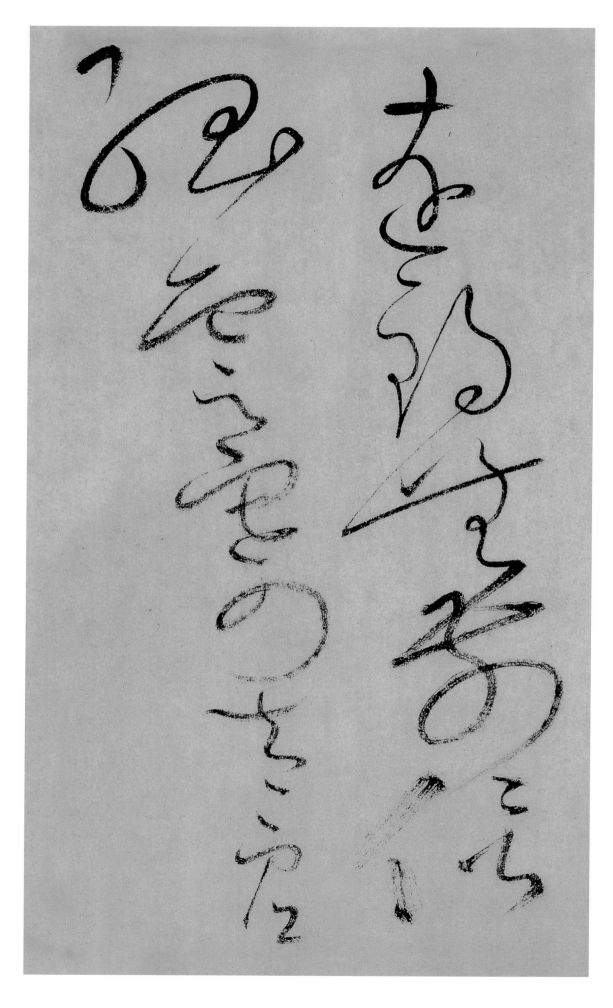

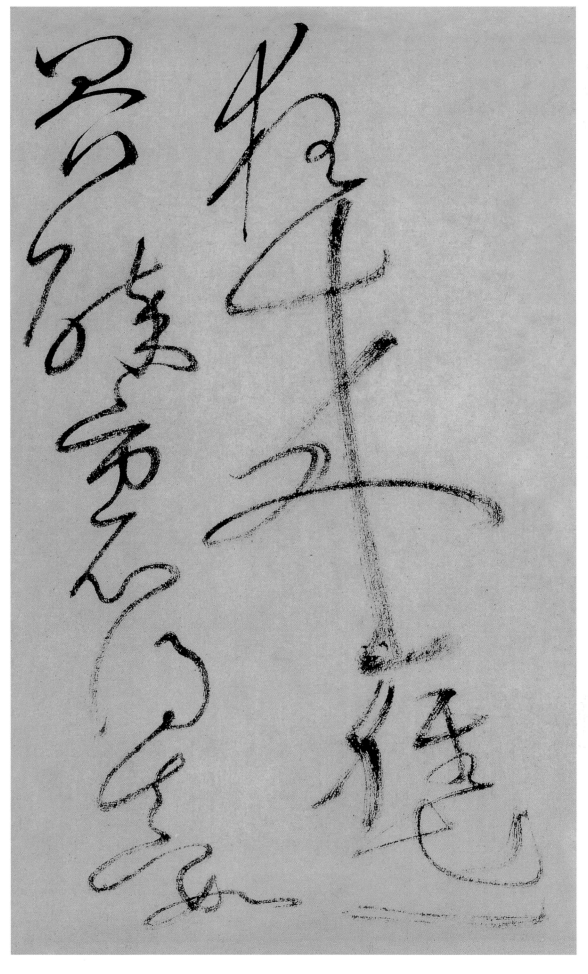

狂 미칠 광
來 올 래
輕 가벼울 경
世 세상 세
界 지경 계

醉 취할 취
裏 속 리
得 얻을 득
眞 참 진
如 같을 여

皆 다 개
辭 말씀 사
旨 뜻 지
激 격할 격
切 끊을 절

理 이치 리
識 알 식

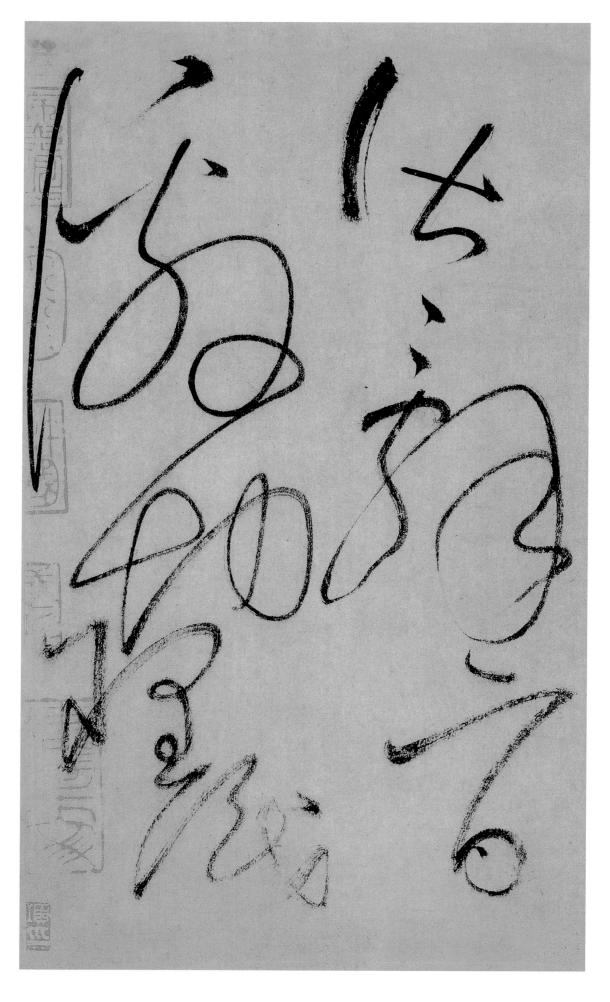

玄 깊을 현
奧 깊을 오

固 진실로 고
非 아닐 비
虛 빌 허

蕩 클탕
之 갈지
所 바소
敢 감히감
當 당할당

徒 다만도
增 더할증

愧 부끄러울 괴
畏 두려울 외
耳 뿐 이

時 때 시
大 큰 대
曆 책력 력
丁 넷째천간 정
巳 여섯째지지 사
冬 겨울 동

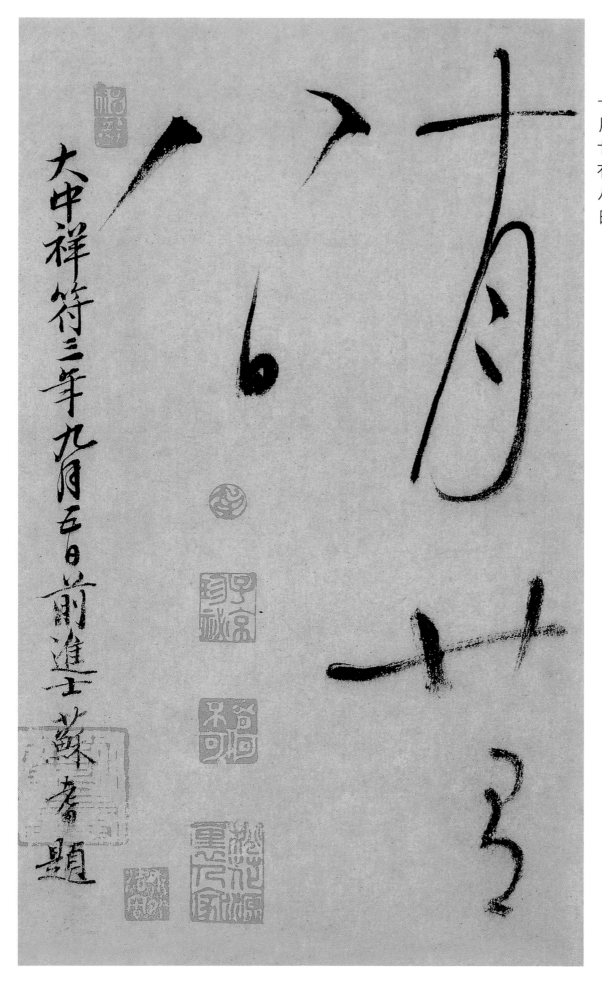

十　열십
月　달월
廿　스물입
有　있을유
八　어덟팔
日　날일

大中祥符三年九月五日前進士蘇耆題

2. 王獻之 王洽 王珣 書評

王 임금 왕
獻 드릴 헌
之 갈 지

字 글자 자
子 아들 자
敬 공경할 경

羲 복희씨 희
之 갈 지
第 차례 제
七 일곱 칠
子 아들 자

官 벼슬 관
至 이를 지
中 가운데 중
書 글 서
令 벼슬 령

淸 맑을 청
陵 높을 준
有 있을 유
美 아름다울 미

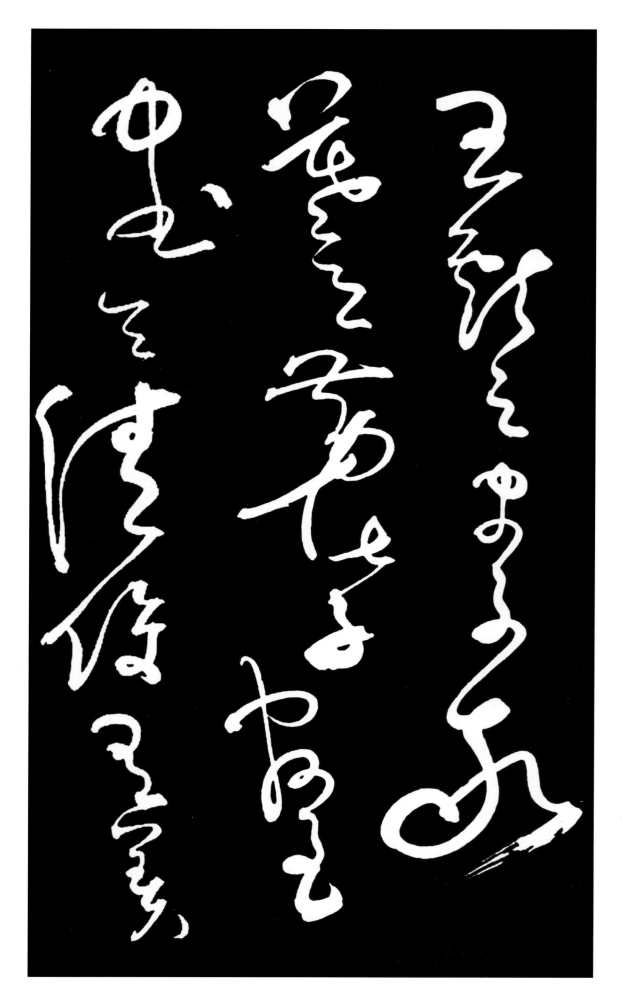

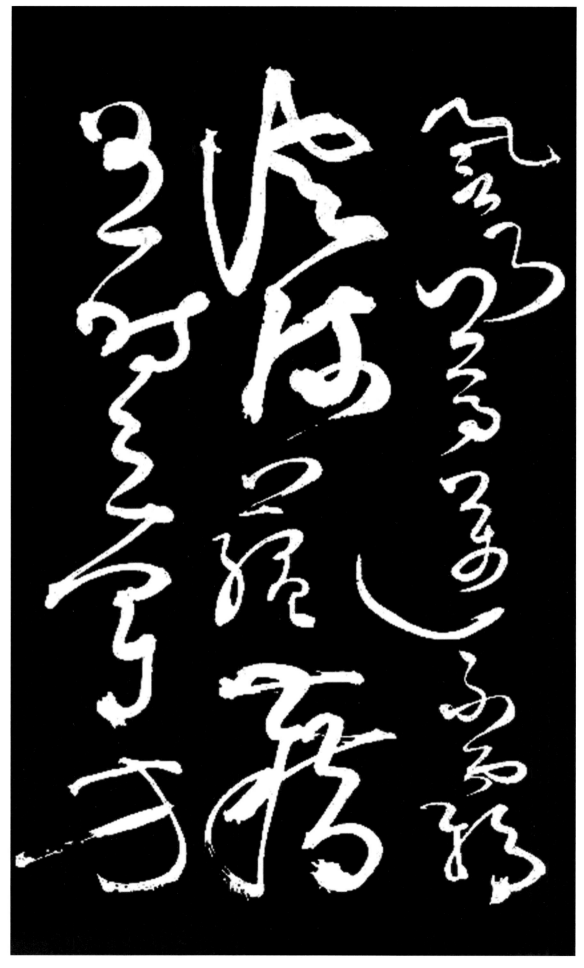

譽 명예 예

而 말이을 이
高 높을 고
邁 갈 매
不 아니 불
羈 굴레 기

風 바람 풍
流 흐를 류
蘊 쌓을 온
藉 깔 자

爲 하 위
一 한 일
時 때 시
之 갈 지
冠 갓 관

方 모 방

學 배울 학
書 쓸 서
次 머뭇거릴 차

羲 복희씨 희
之 갈 지
密 빽빽할 밀
從 따를 종
其 그 기
後 뒤 후
掣 당길 제
其 그 기
筆 붓 필
不 아닐 부
得 얻을 득

於 어조사 어

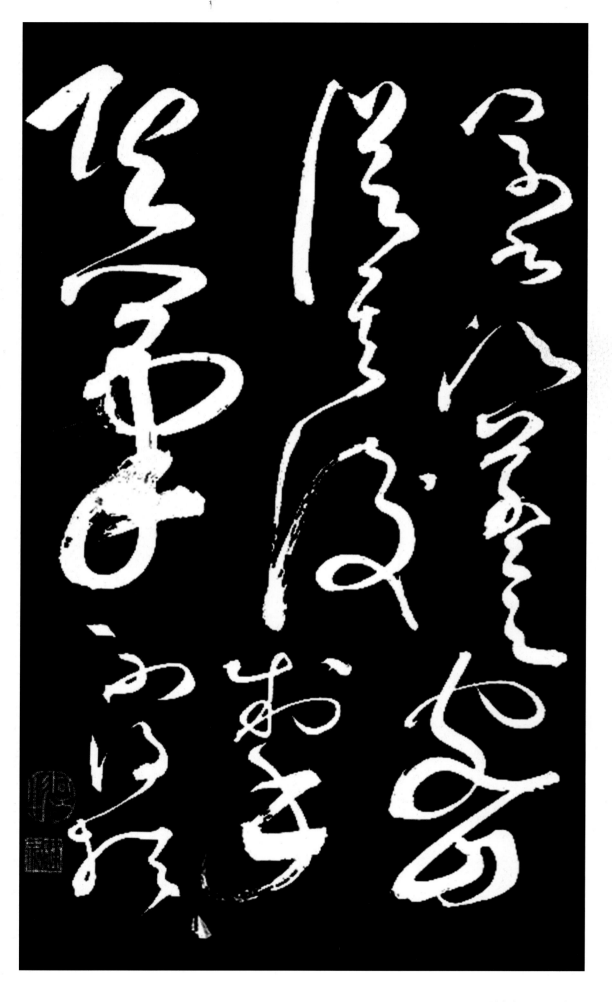

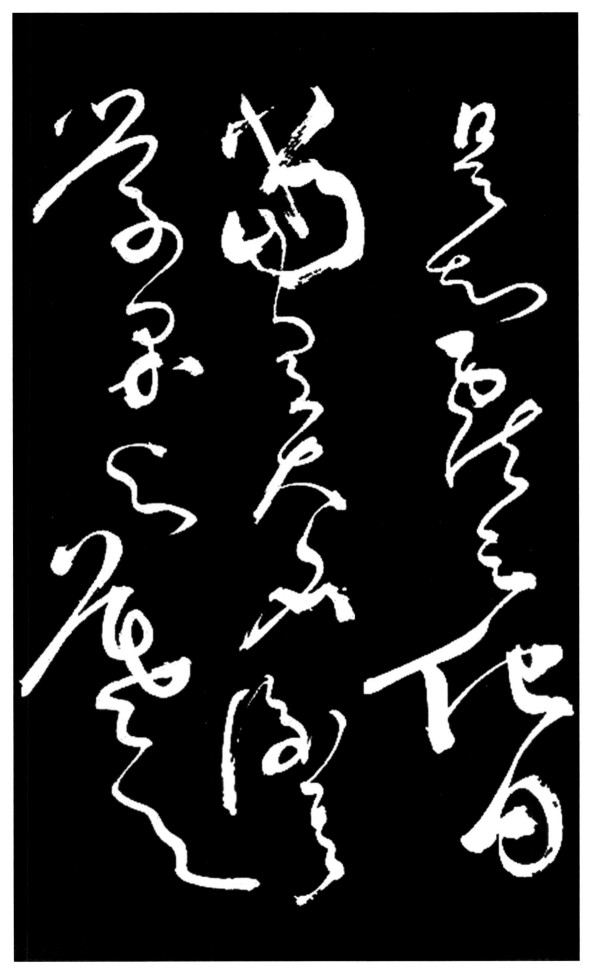

是 옳을 시
知 알 지
獻 드릴 헌
之 갈 지
他 다를 타
日 날 일
當 마땅할 당
有 있을 유
大 큰 대
名 이름 명

後 뒤 후
其 그 기
學 배울 학
果 과연 과
與 줄 여
羲 복희씨 희
之 갈 지

相 서로 상
後 뒤 후
先 먼저 선

獻 드릴 헌
之 갈 지
初 처음 초
娶 장가들 취
郗 고을 이름 치
曇 흐릴 담
女 계집 녀

羲 복희씨 희
之 갈 지
與 줄 여
曇 흐릴 담
論 논할 론
婚 혼인 혼
書 쓸 서
云 이를 운

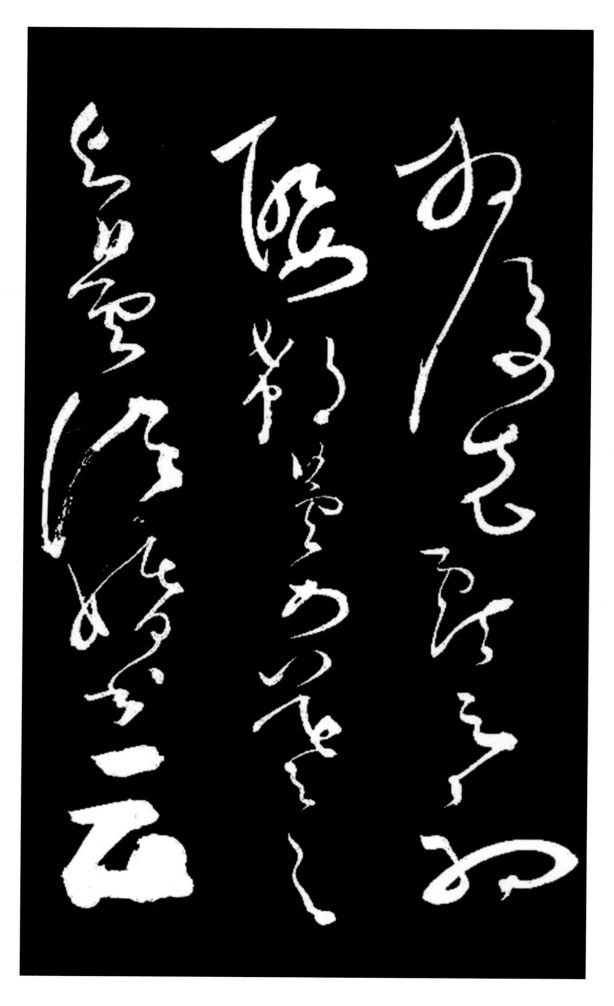

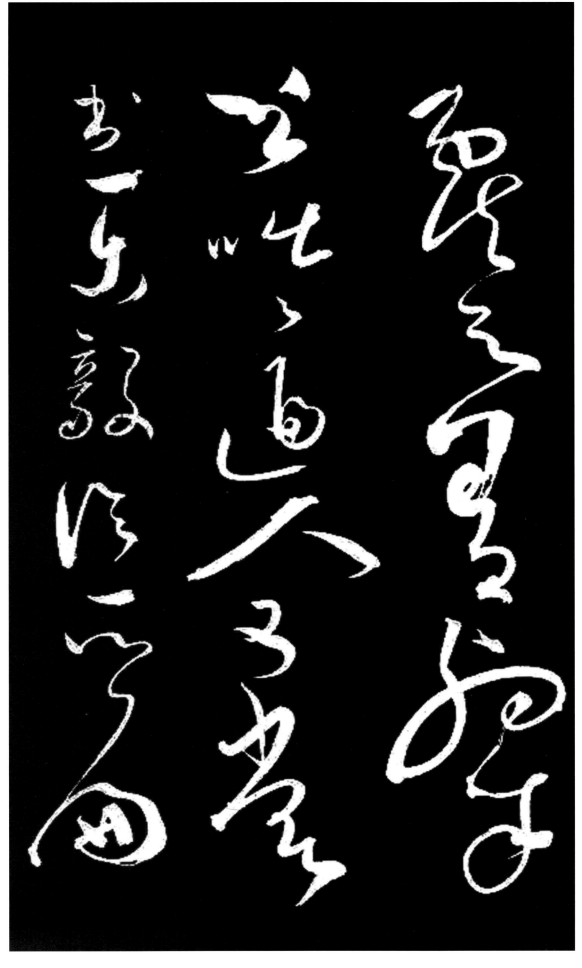

獻 드릴 헌
之 갈 지
善 착할 선
隸 종 례
書 글 서

咄 꾸짖을 돌
咄 꾸짖을 돌
逼 닥칠 핍
人 사람 인

又 또 우
嘗 일찌기 상
書 글 서
樂 소리 악
毅 굳셀 의
論 논할 론
一 한 일
篇 책 편

與 더불 여
獻 드릴 헌
之 갈 지
學 배울 학

後 뒤 후
題 지을 제
云 이를 운
賜 줄 사
官 벼슬 관
奴 종 노
卽 곧 즉
獻 드릴 헌
之 갈 지
小 작을 소
字 글자 자

獻 드릴 헌
之 갈 지
所 바 소
以 써 이
盡 다할 진

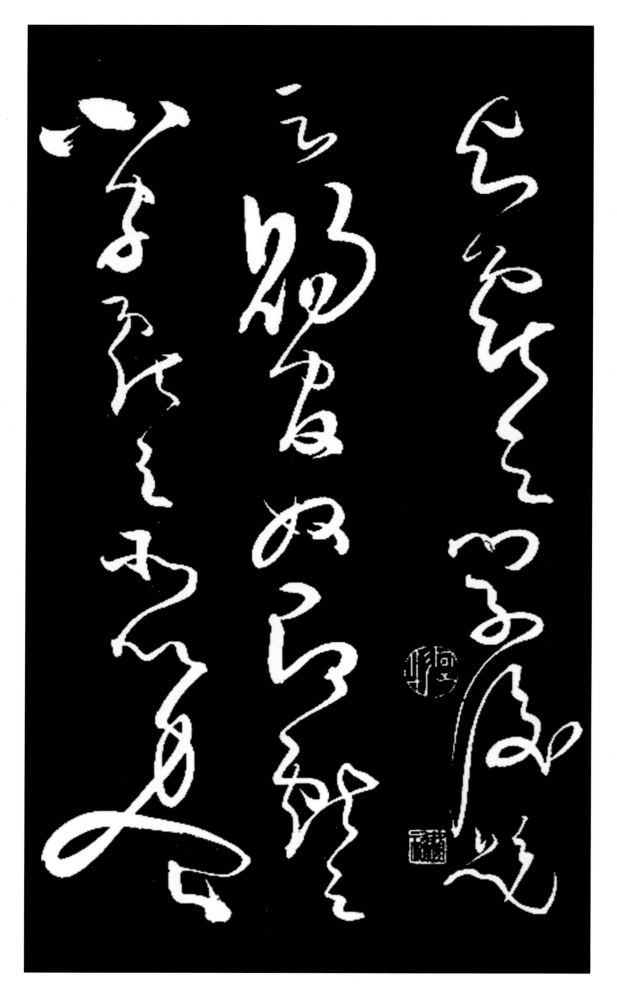

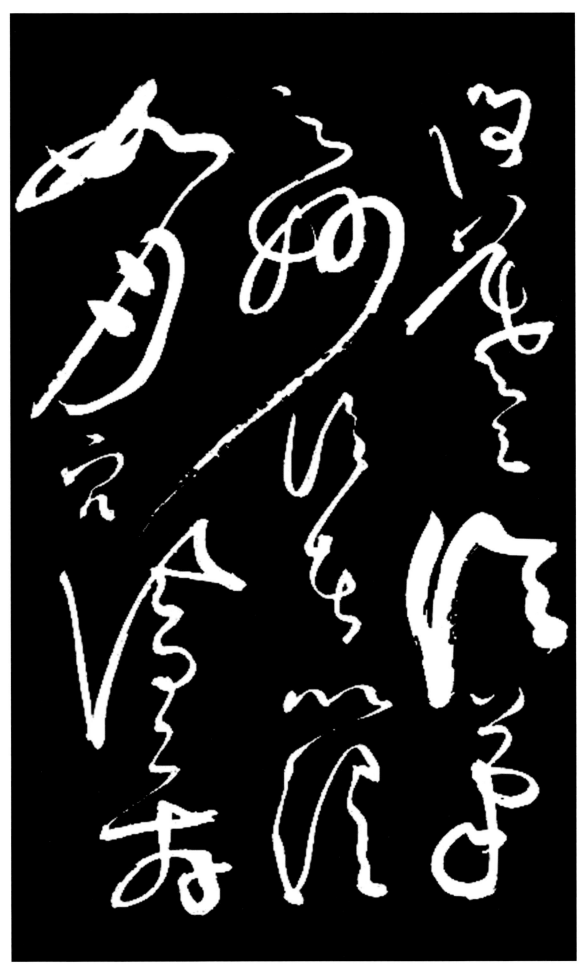

得 얻을 득
羲 복희씨 희
之 갈 지
論 논할 론
筆 붓 필
之 갈 지
妙 묘할 묘

論 논할 론
者 놈 자
以 써 이
謂 말할 위
如 같을 여
丹 붉을 단
穴 구멍 혈
鳳 봉황새 봉
舞 춤출 무

淸 맑을 청
泉 샘 천
龍 용 룡
躍 뛸 약

精 정할 정
密 빽빽할 밀
淵 못 연
巧 공교할 교

出 날 출
於 어조사 어
神 귀신 신
智 지혜 지

梁 들보 량
武 호반 무
帝 임금 제

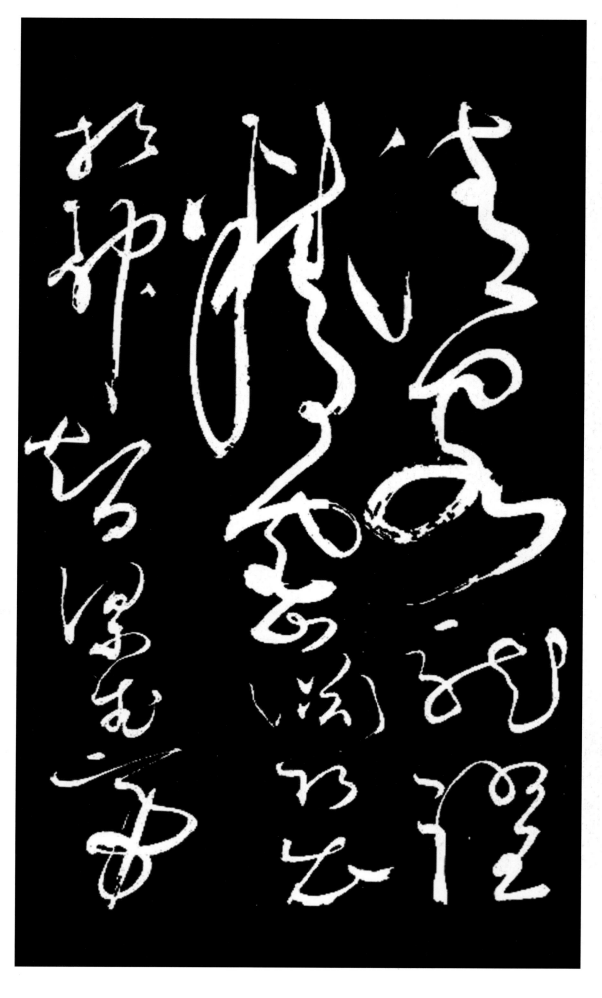

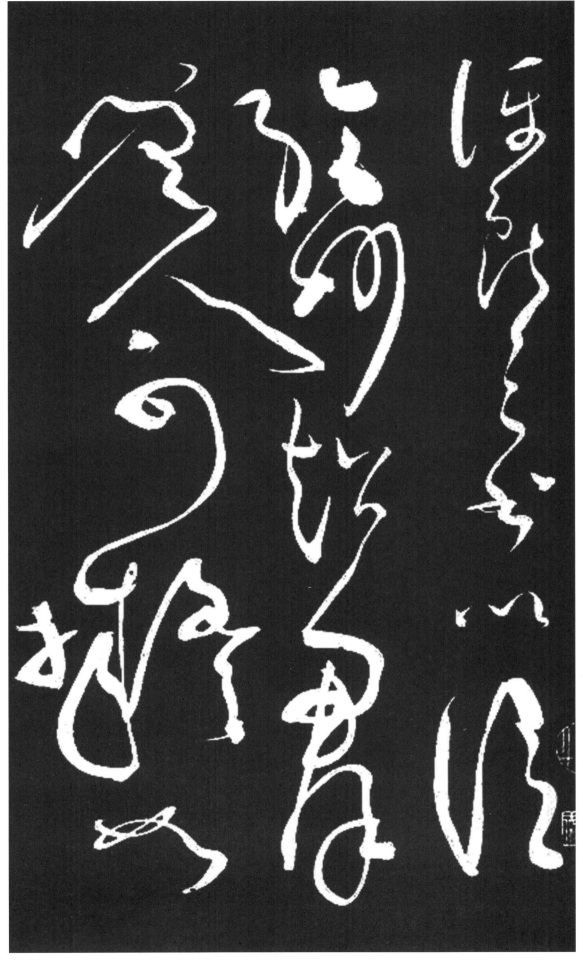

評 평할 평
獻 드릴 헌
之 갈 지
書 쓸 서

以 써 이
謂 말할 위
絶 뛰어날 절
妙 묘할 묘
超 넘을 초
群 무리 군

無 없을 무
人 사람 인
可 옳을 가
擬 비길 의

如 같을 여

河 물 하
朔 초하루 삭
少 젊을 소
年 해 년

皆 다 개
悉 다 실
充 찰 충
悅 기쁠 열

擧 들 거
體 몸 체
沓 겹칠 답
拖 끌 타

不 아니 불
可 가할 가
耐 견딜 내
何 어느 하

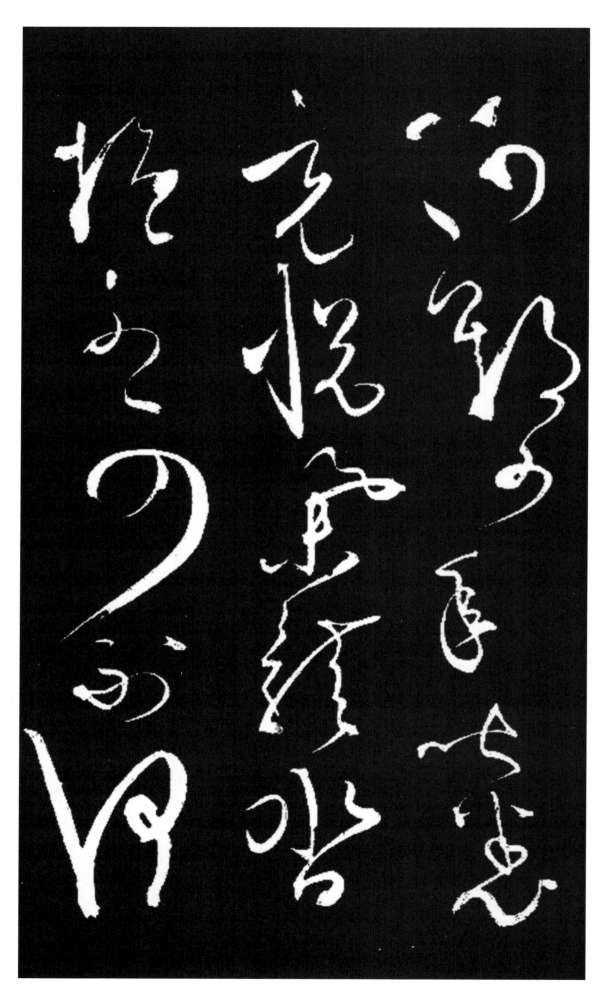

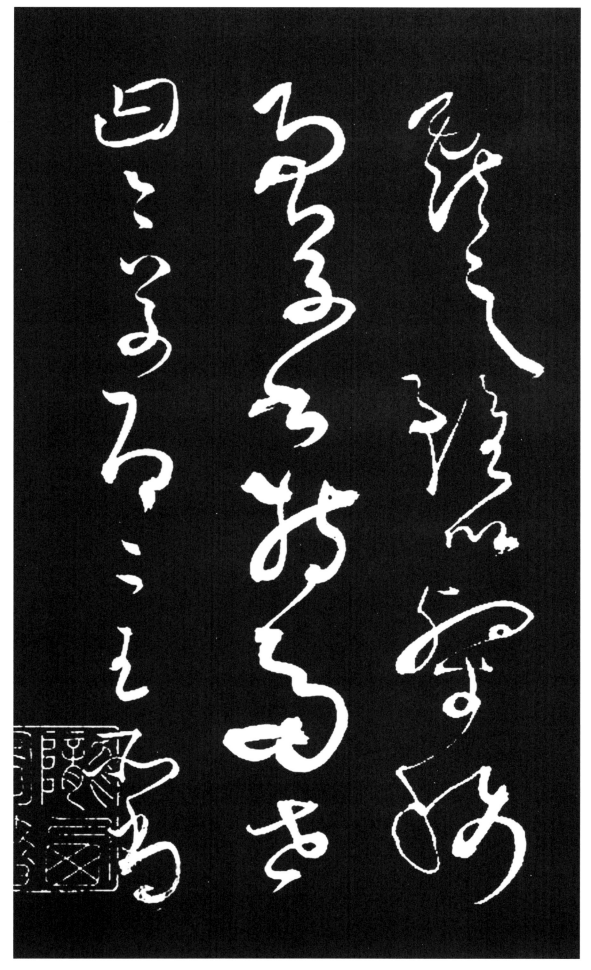

獻 드릴 헌
之 갈 지
雖 비록 수
以 써 이
隷 종 례
稱 칭할 칭

而 말이을 이
草 풀 초
書 글 서
特 특별할 특
多 많을 다

世 세상 세
曰 가로 왈
今 이제 금
草 풀 초

卽 곧 즉
二 두 이
王 임금 왕
所 바 소
尚 숭상할 상

之 갈 지

王 임금 왕
洽 흡족할 흡

字 글자 자
敬 공경할 경
和 화목할 화

導 이끌 도
第 차례 제
三 석 삼
子 아들 자

官 벼슬 관
至 이를 지
中 가운데 중

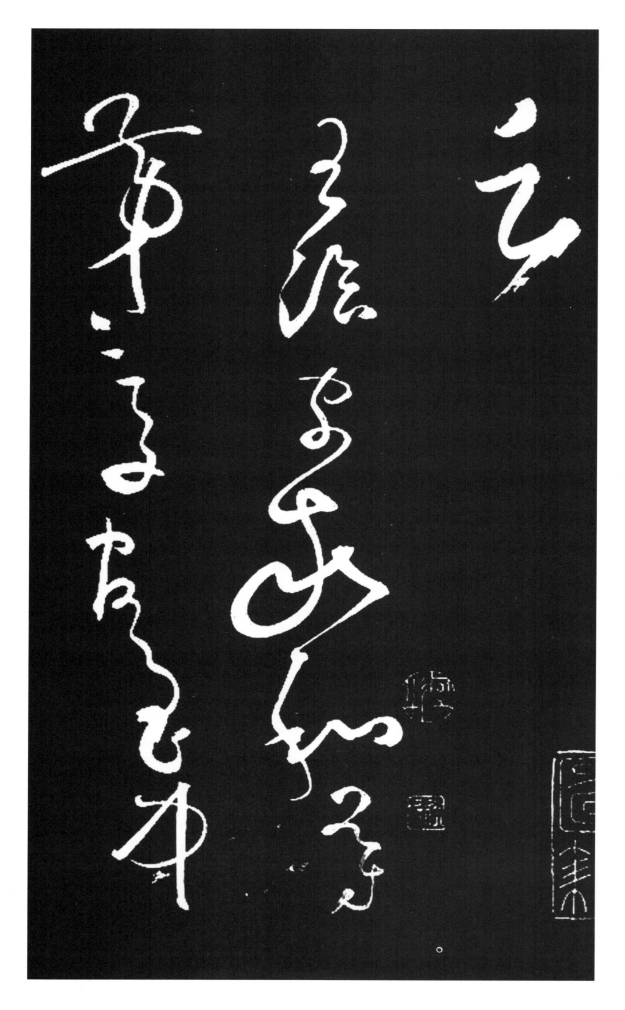

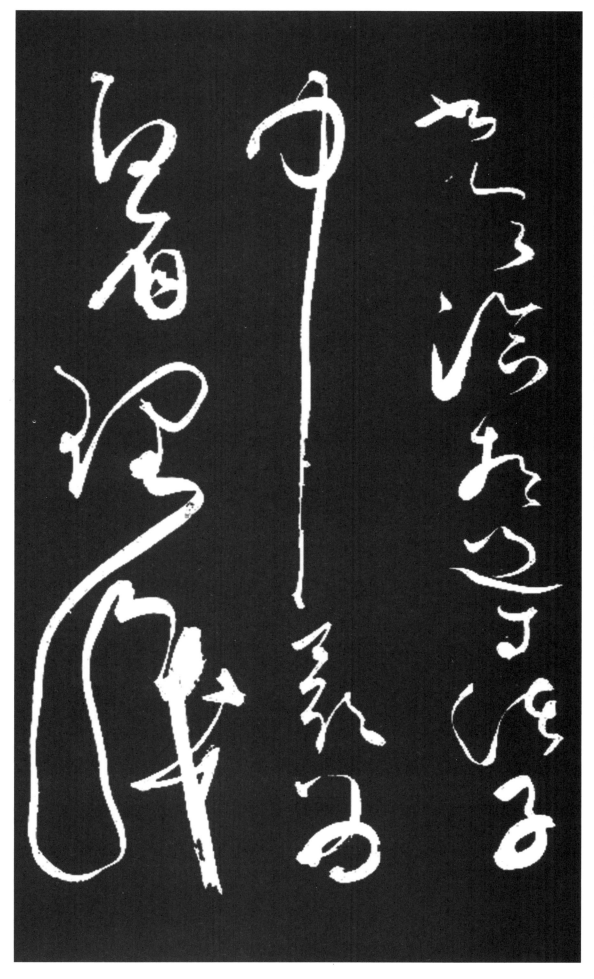

書 글 서
令 벼슬 령

洽 흡족할 흡
扵 어조사 어
導 이끌 도
諸 모든 제
子 아들 자
中 가운데 중
最 가장 최
爲 하 위
白 흰 백
眉 눈썹 미

理 이치 리
識 알 식

明 밝을 명
敏 재빠를 민

書 글 서
兼 겸할 겸
衆 무리 중
體 몸 체

扵 어조사 어
行 갈 행
草 풀 초
尤 더욱 우
工 장인 공

揮 휘두를 휘

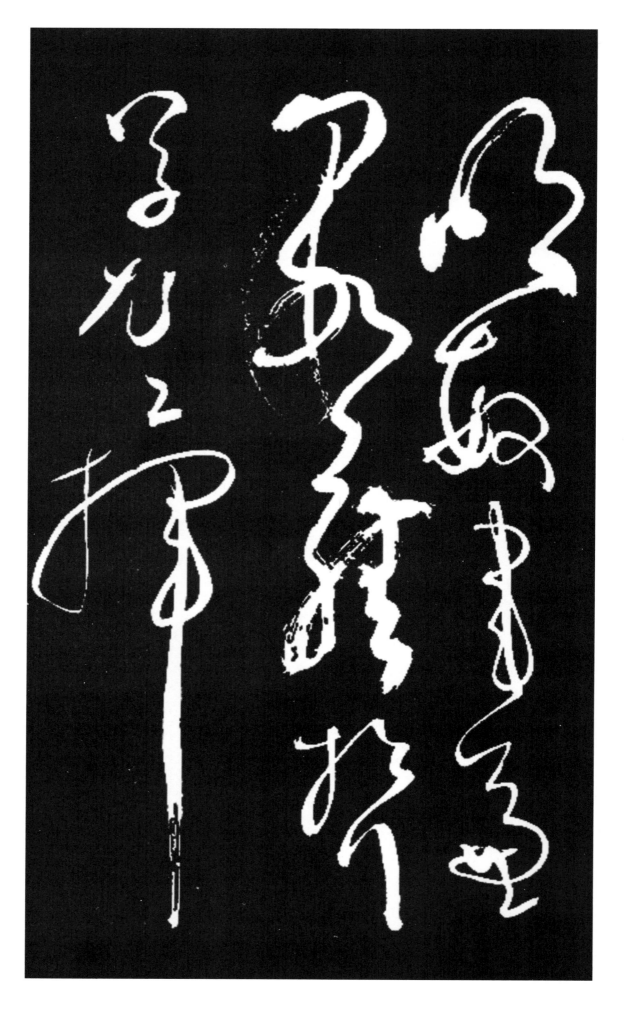

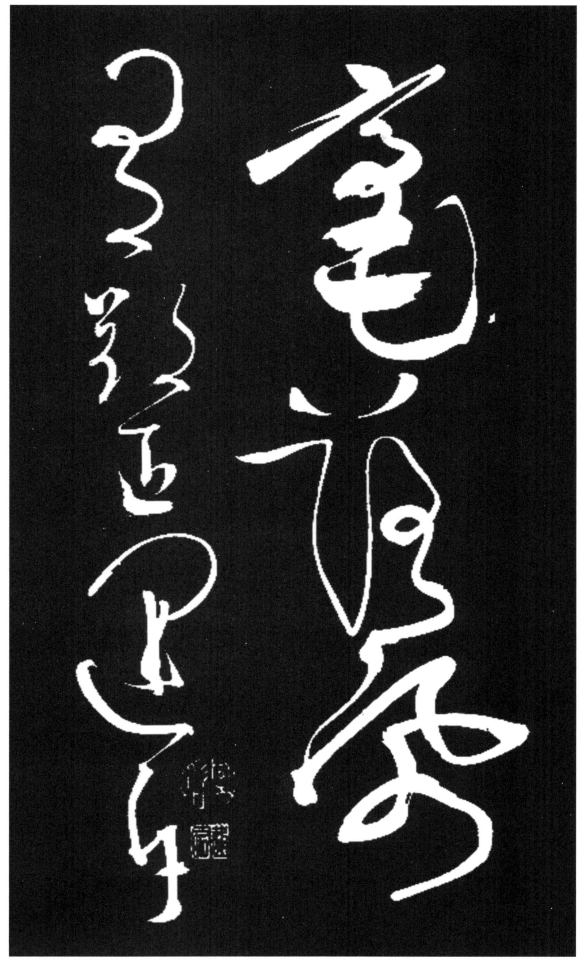

毫 붓 호
落 떨어질 락
紙 종이 지

有 있을 유
郢 초나라땅 영
匠 장인 장
運 움직일 운
斤 도끼 근
※斥(척)으로 씀

成 이룰 성
風 바람 풍
之 갈 지
妙 묘할 묘

羲 복희씨 희
之 갈 지
嘗 일찌기 상
謂 말할 위
洽 흡족할 흡
曰 가로 왈

弟 아우 제
書 쓸 서
遂 드디어 수

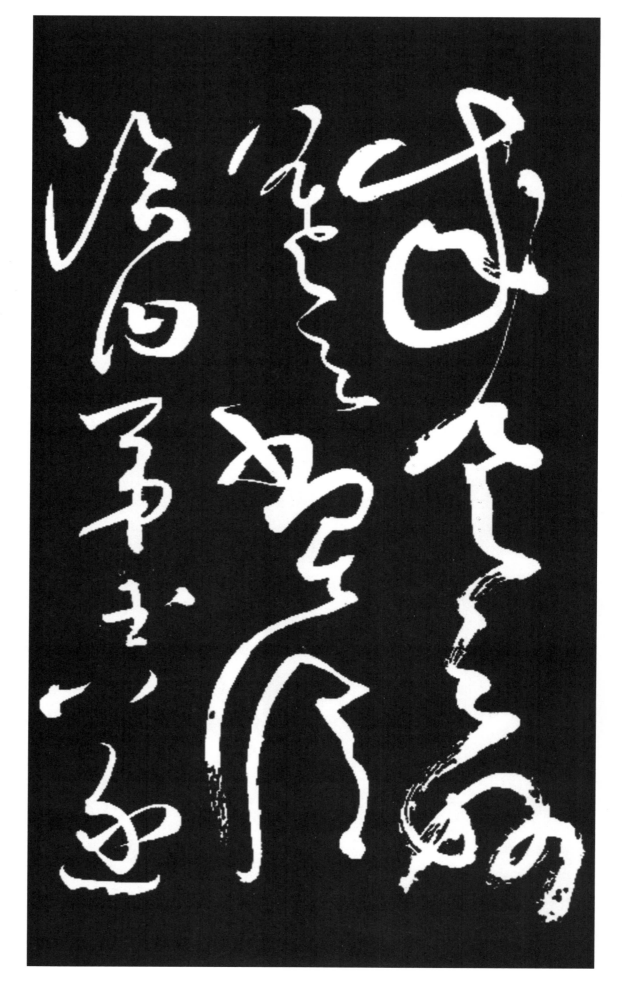

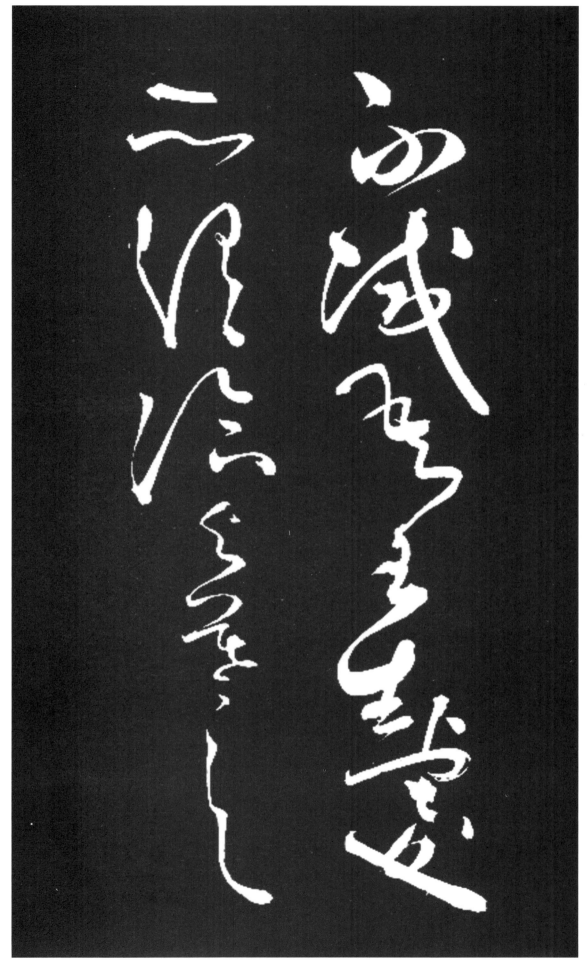

不 아니 불
減 덜 감
吾 나 오

王 임금 왕
生 날 생
虔 경건할 건
亦 또 역
謂 말할 위

洽 흡족할 흡
與 더불 여
羲 복희씨 희
之 갈 지

書 쓸 서
俱 갖출 구
變 변할 변
古 옛 고
形 형태 형

王 임금 왕
珣 옥이름 순

字 글자 자
元 으뜸 원
琳 옥 림

洽 흡족할 흡
之 갈 지
子 아들 자

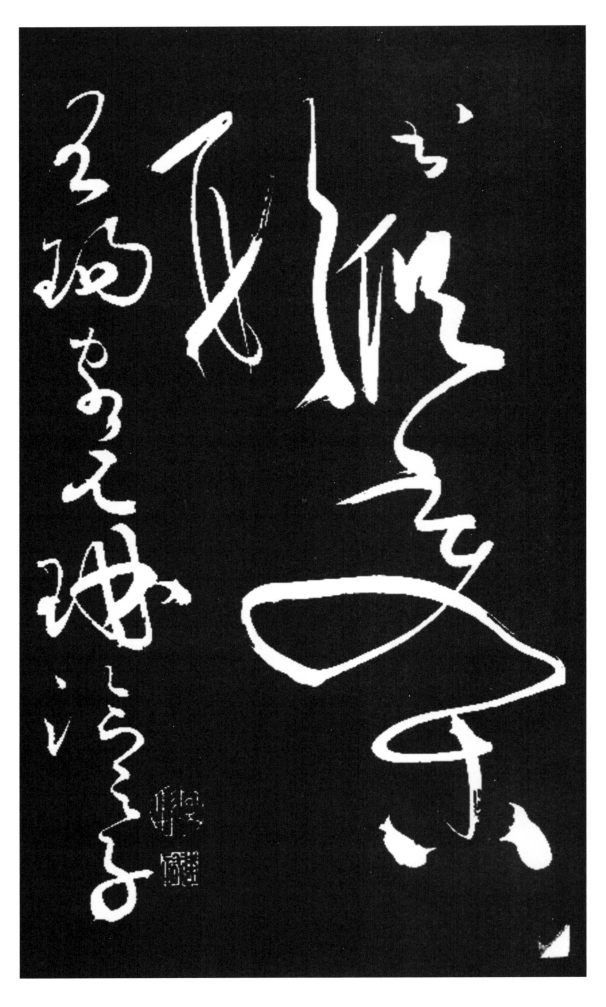

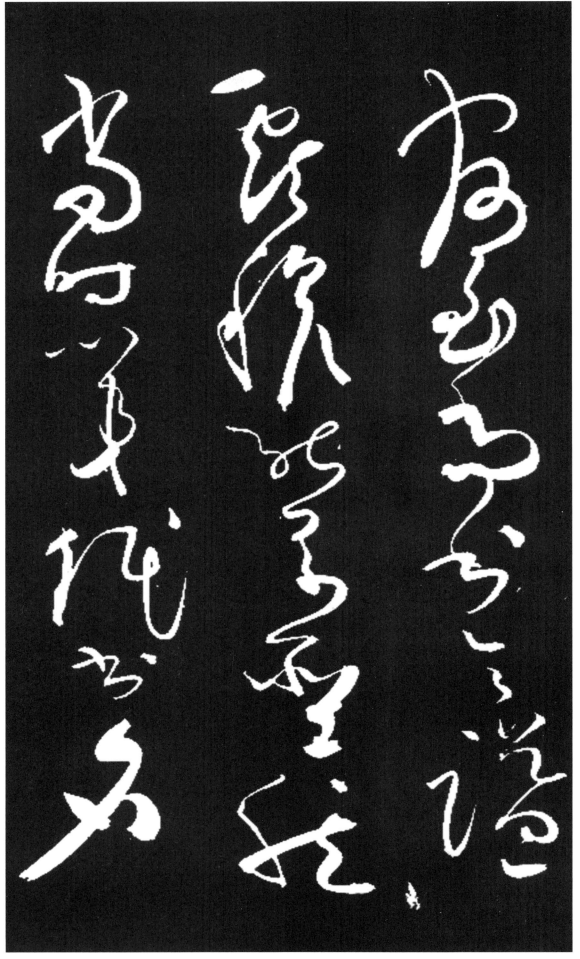

官 벼슬 관
至 이를 지
尚 숭상할 상
書 글 서
令 벼슬 령

謚 시호 시
獻 드릴 헌
穆 화목할 목

能 능할 능
草 풀 초
聖 성스러울 성

然 그럴 연
當 마땅할 당
時 때 시
以 써 이
弟 아우 제
珉 옥돌 민
書 글 서
名 이름 명

尤 더욱 우
著 현저할 저

故 옛 고
有 있을 유

僧 중 승
彌 두루 미
難 어려울 난
爲 하 위
兄 맏 형
之 갈 지
語 말씀 어

僧 중 승
彌 두루 미

珉 옥돌 민
小 작을 소
字 글자 자
也 어조사 야

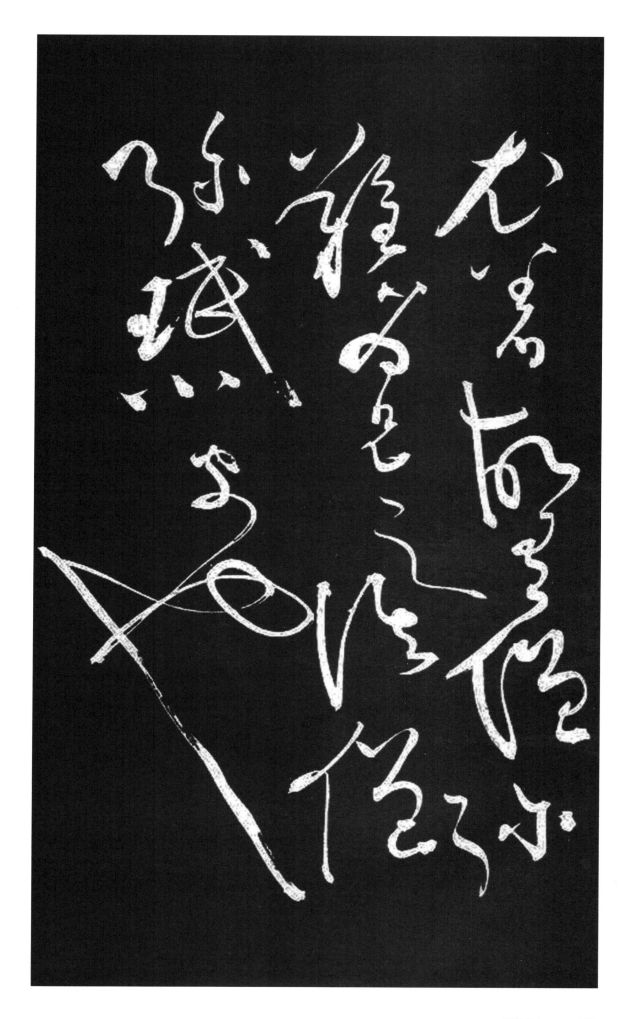

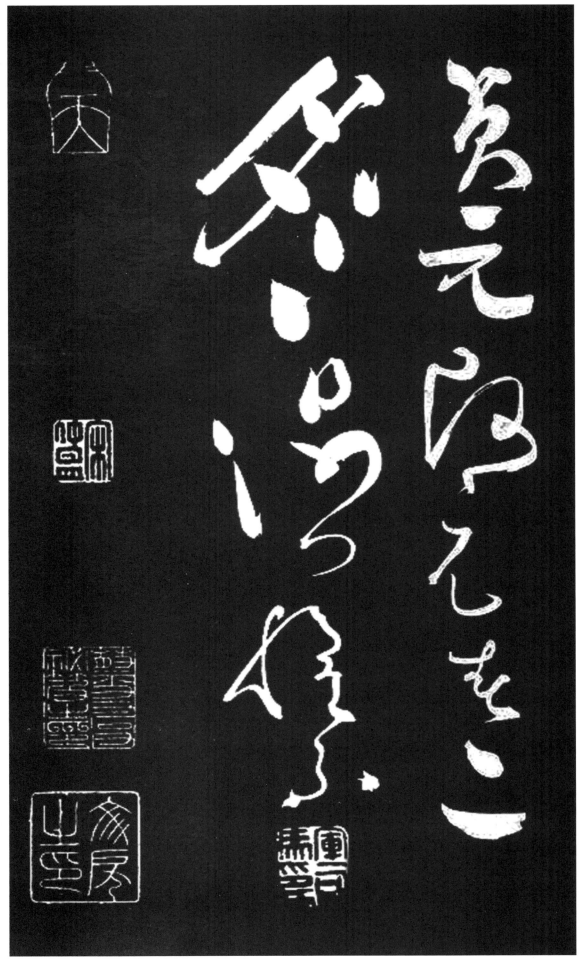

貞　곧을　정
元　으뜸　원
改　고칠　개
元　으뜸　원
春　봄　춘
二　두　이
月　달　월
三　석　삼
日　날　일

沙　모래　사
門　문　문

懷　품을　회
素　바탕　소

僧雲瓶刻懷素草書千文真元十五年書年

年三乎滂天先迴矣少壯之化其跡絹本匹

至六丹修受年若見之此卷款題真元改元東

師時年四十九繼沃龍壽匹毫勁進逸孤之儀傷

河書畫舫亦韓存良家与懷素禱書卷今崇伯

及吉甫印亂里孝南印此本也主松潯

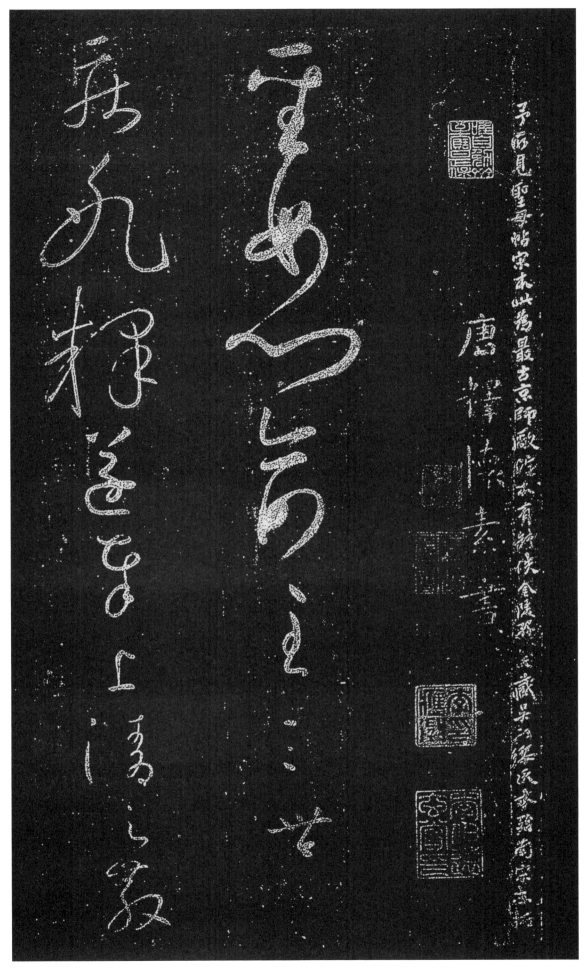

3. 聖母帖

聖 성인 성
母 어미 모
心 마음 심
喩 기뻐할 유
※口字 탈락됨
至 지극할 지
言 말씀 언

世 세상 세
疾 병 질
冰 얼음 빙
釋 풀 석

遂 드디어 수
奉 받들 봉
上 윗 상
淸 맑을 청
之 갈 지
敎 가르칠 교

旋 돌 선
登 오를 등
列 벌릴 렬
聖 성인 성
之 갈 지
位 자리 위

仙 신선 선
階 품계 계
崇 높을 숭
者 놈 자
靈 신령 령
感 느낄 감
遠 멀 원

豊 풍성할 풍
功 공 공
邁 갈 매
者 놈 자
神 귀신 신
應 응할 응
速 빠를 속

乃 이에 내
有 있을 유
眞 참 진
人 사람 인
劉 성 류
君 임금 군

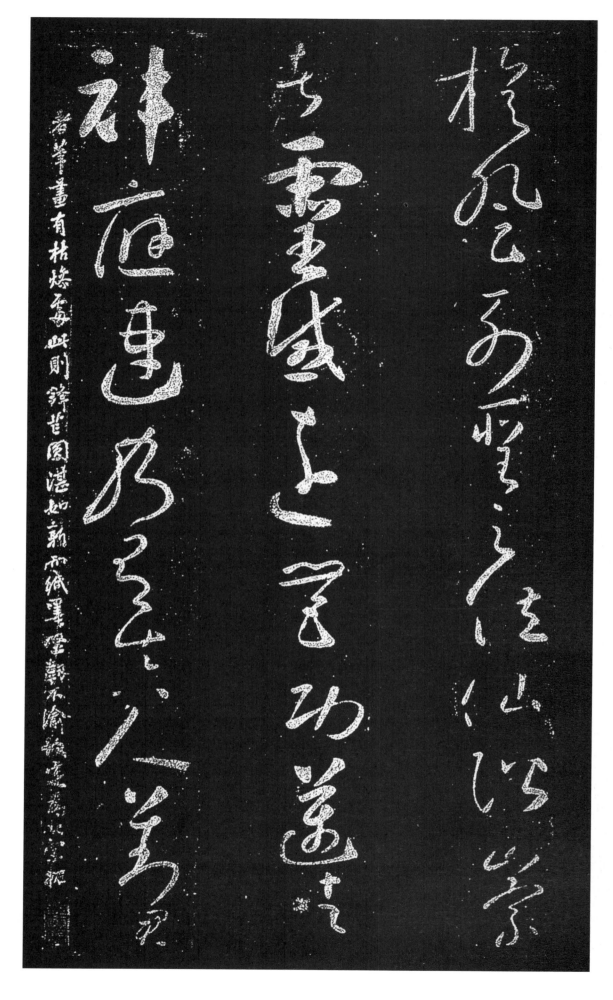

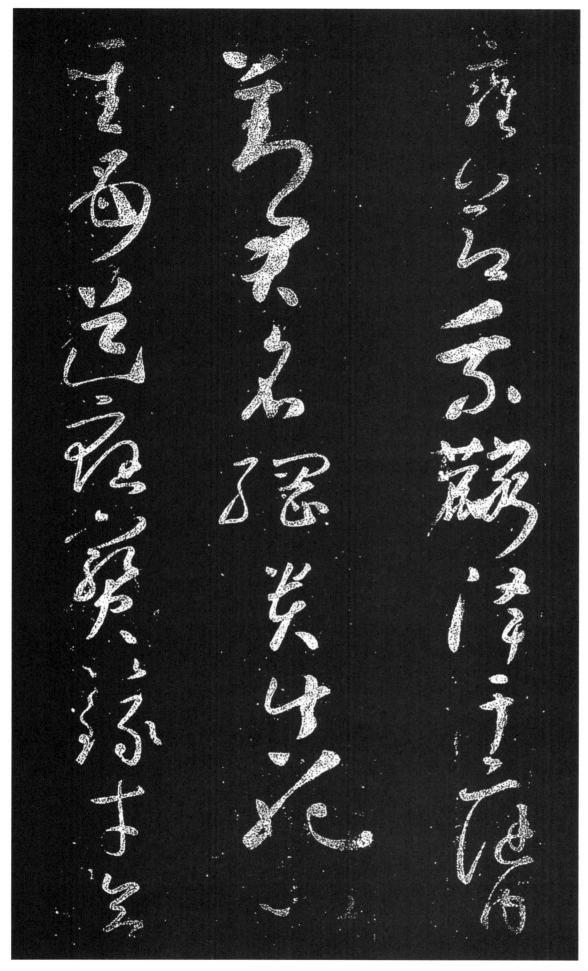

擁 안을 옹
※扌부분 마멸됨
節 마디 절
乘 탈 승
麟 기린 린

降 내릴 강
于 어조사 우
庭 뜰 정
內 안 내

劉 성 류
君 임금 군
名 이름 명
綱 벼리 강

貴 귀할 귀
眞 참 진
也 어조사 야

以 써 이
聖 성인 성
母 어미 모
道 길 도
應 응할 응
寶 보배 보
籙 상자 록

才 재주 재
合 합할 합

上 윗 상
仙 신선 선

授 줄 수
之 갈 지
秘 비밀 비
符 부적 부

餌 먹일 이
以 써 이
珍 보배 진
藥 약 약

遂 드디어 수
神 귀신 신
儀 거동 의
爽 상쾌할 상
變 변할 변

膚 살갗 부
骼 뼈 격
纖 가늘 섬
姸 고울 연

脫 벗을 탈
異 다를 이
俗 세속 속
流 흐를 류

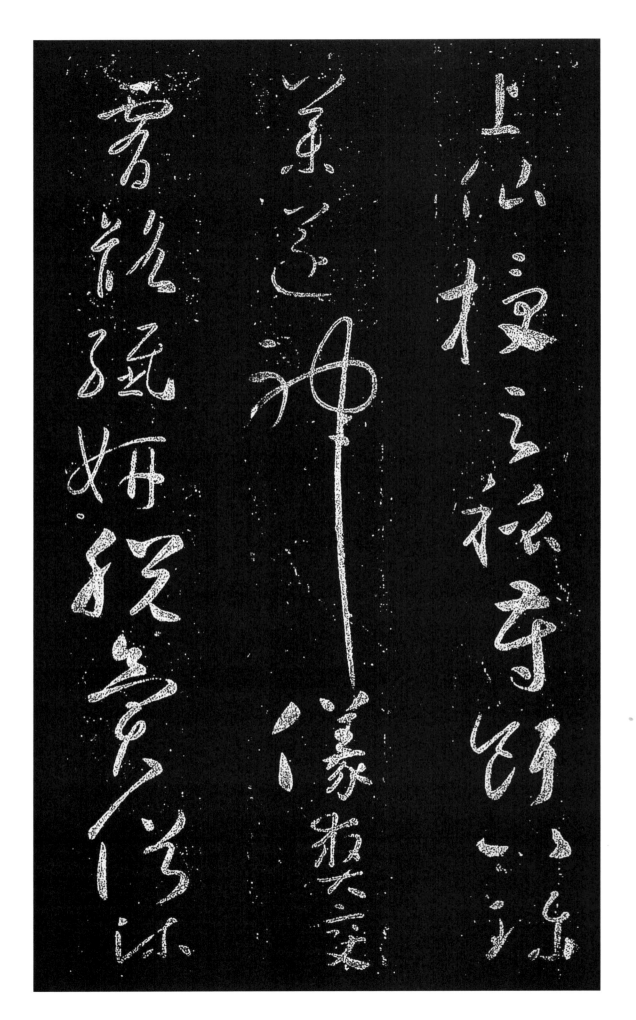

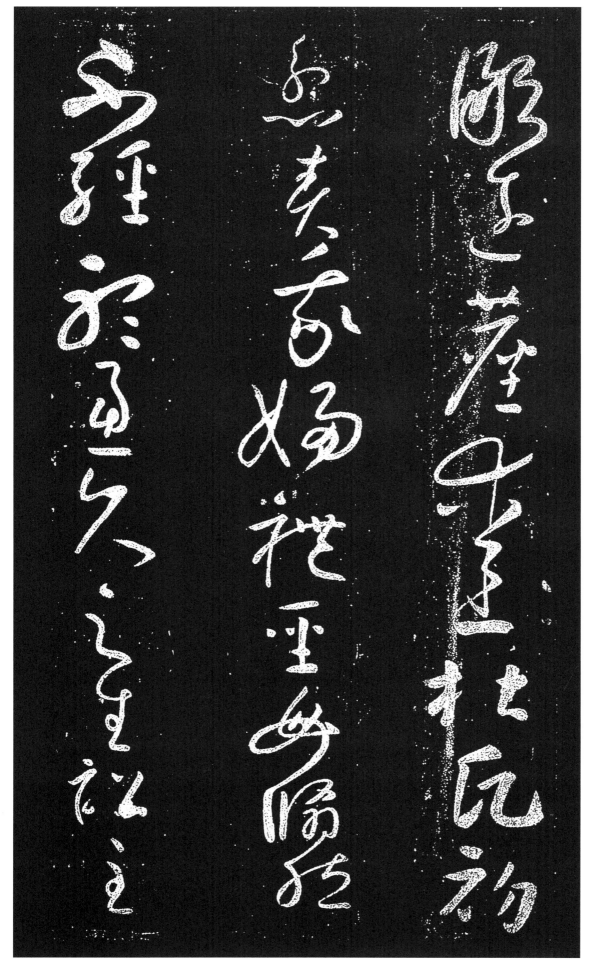

鄙 더러울 비
遠 멀 원
塵 티끌 진
愛 사랑 애

杜 막을 두
氏 성씨 씨
初 처음 초
忿 성낼 분

責 꾸짖을 책
我 나 아
婦 아내 부
禮 예도 례

聖 성인 성
母 어미 모
儵 날개찢어질 유
然 그럴 연

不 아니 불
經 지날 경
聽 들을 청
慮 염려할 려

久 오랠 구
之 갈 지
生 날 생
訟 송사할 송

至 이를 지

于 어조사 우
幽 그윽할 유
圄 옥 어

拘 구속할 구
同 같을 동
羑 착한말할 유
里 마을 리

倏 갑자기 숙
霓 무지개 예
裳 치마 상
仙 신선 선
駕 말할 가
降 내릴 강
空 빌 공

卿 벼슬 경
云 이를 운
臨 임할 림
戶 집 호

顧 돌아볼 고
召 부를 소
二 두 이
女 계집 녀

躡 밟을 섭

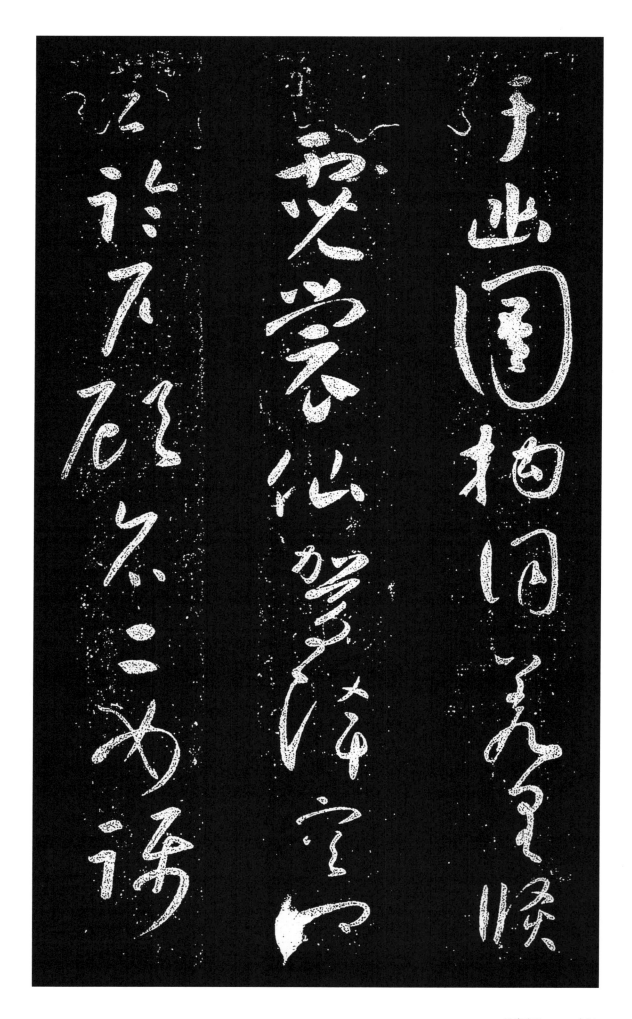

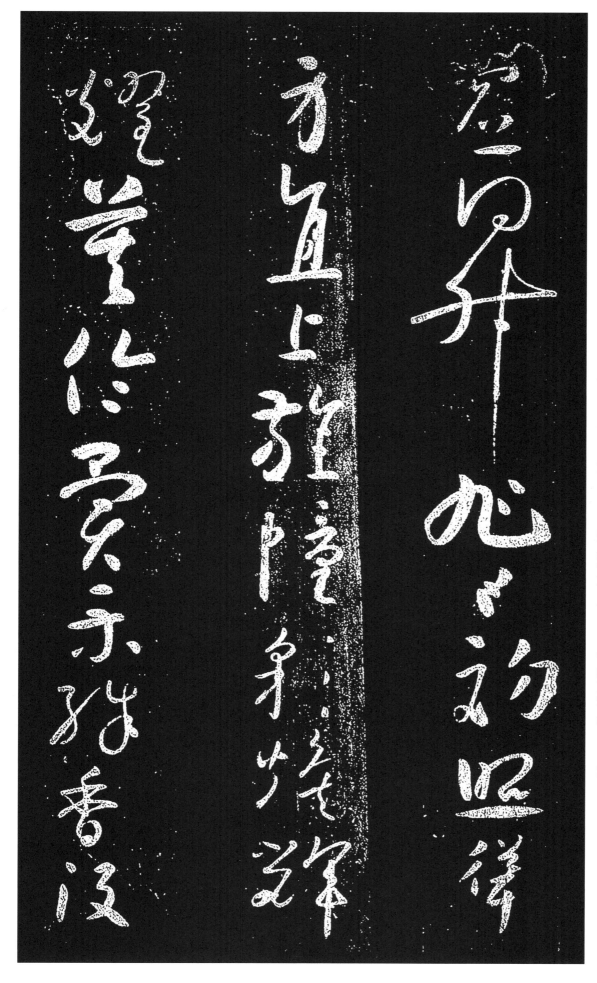

虛 빌 허
同 함께 동
升 오를 승

旭 빛날 욱
日 해 일
初 처음 초
照 비칠 조

聳 솟을 용
身 몸 신
直 곧을 직
上 오를 상

旌 기 정
幢 기 당
彩 채색 채
煥 빛날 환

輝 빛날 휘
耀 빛날 요
莫 말 막
倫 인륜 륜

異 기이할 이
樂 소리 악
殊 다를 수
香 향기 향

沒 빠질 몰

空 빌 공
方 모 방
息 숨쉴 식

康 편안할 강
帝 임금 제
以 써 이
爲 하 위
中 가운데 중
興 흥할 흥
之 갈 지
瑞 상서로울 서

詔 고할 조
於 어조사 어
其 그 기
所 바 소

置 둘 치
仙 신선 선
宮 궁궐 궁
觀 볼 관

慶 경사 경
殊 다를 수
祥 상서 상
也 어조사 야

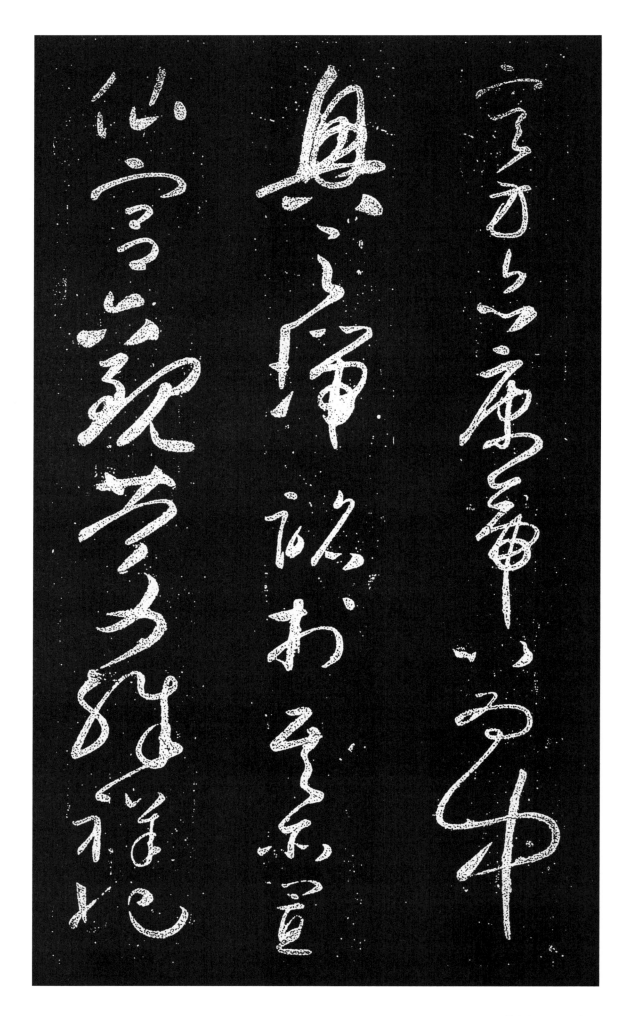

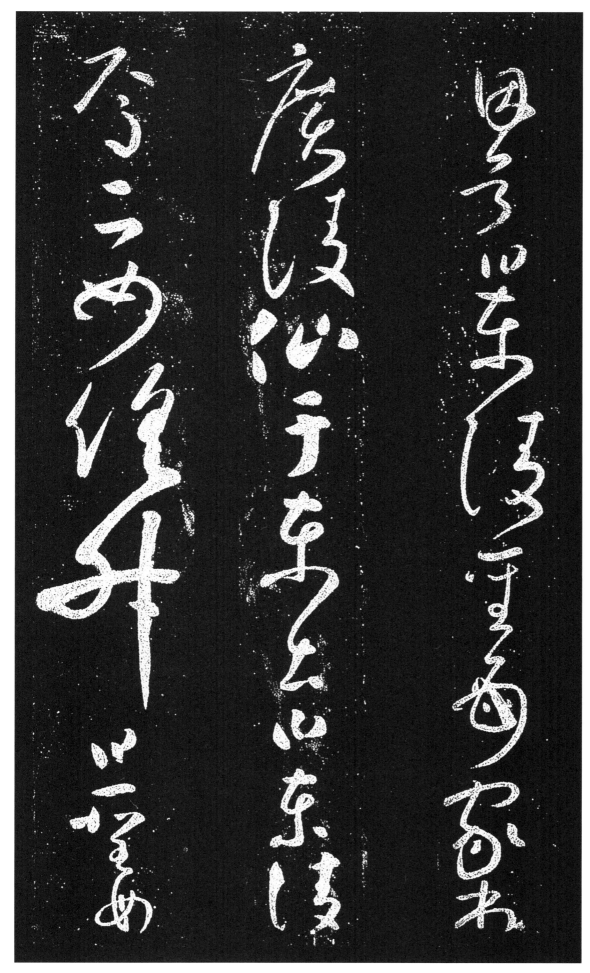

因 인할 인
號 부를 호
曰 가로 왈
東 동녘 동
陵 능 릉

聖 성인 성
母 어미 모
家 집 가
本 근본 본
廣 넓을 광
陵 능 릉

仙 신선 선
于 어조사 우
東 동녘 동
土 흙 토

曰 가로 왈
東 동녘 동
陵 능 릉
焉 어조사 언

二 두 이
女 계집 녀
俱 갖출 구
升 오를 승

曰 가로 왈
聖 성인 성
母 어미 모

焉 어조사 언

邃 깊을 수
宇 집 우
旣 이미 기
崇 높을 숭

眞 참 진
儀 거동 의
麗 고울 려
設 베풀 설

遠 멀 원
近 가까울 근
歸 돌아갈 귀
赴 다다를 부
傾 기울 경
弔 조상할 조
江 강 강
淮 물이름 회

水 물 수
旱 가물 한
札 전염병 찰
瘥 병나을 채
無 없을 무
不 아니 불

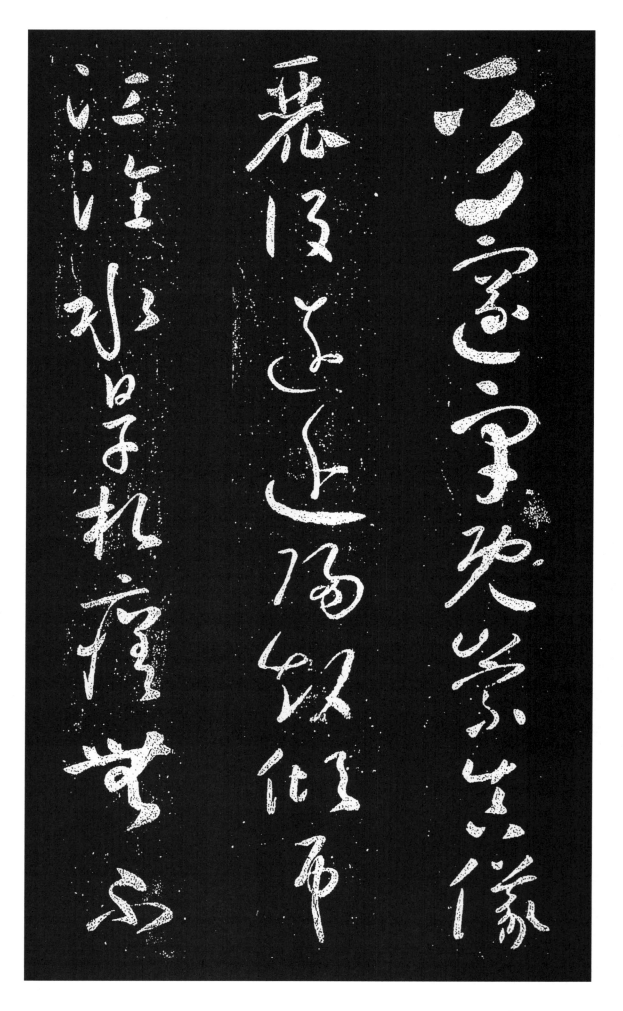

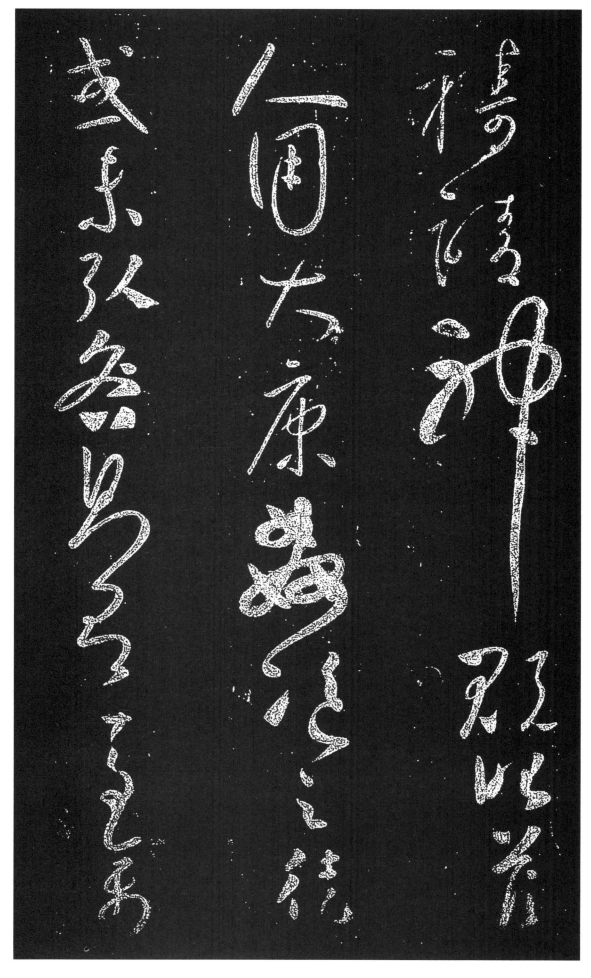

禱 빌 도
請 청할 청
神 귀신 신
貺 줄 황
昭 밝을 소
答 대답 답

人 사람 인
用 쓸 용
大 큰 대
康 편안할 강

姦 간음할 간
盜 도적 도
之 갈 지
徒 무리 도

或 혹시 혹
未 아닐 미
引 끌 인
咎 허물 구

則 곧 즉
有 있을 유
靑 푸를 청
禽 날짐승 금

翔 날 상
其 그 기
盧 집 로
上 윗 상

靈 신령 령
徵 부를 징
旣 이미 기
降 내릴 강

罪 벌줄 죄
必 반드시 필
斯 이 사
獲 잡을 획

閭 집 려
井 우물 정
之 갈 지
間 사이 간

無 없을 무
隱 숨을 은
慝 사특할 특
焉 어조사 언

自 스스로 자
晉 진나라 진
曁 미칠 기
隨 따를 수
年 해 년

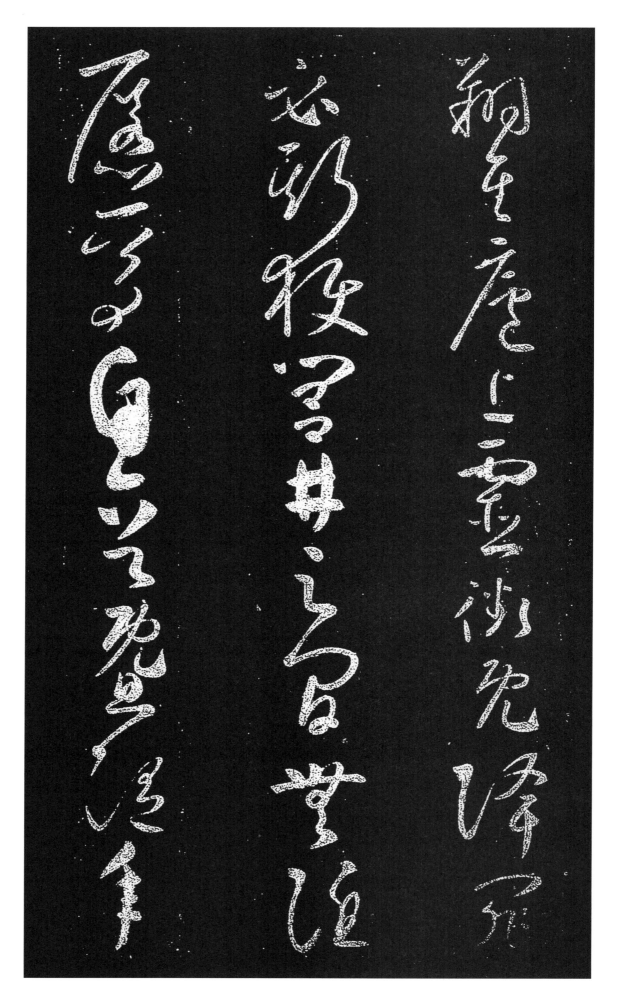

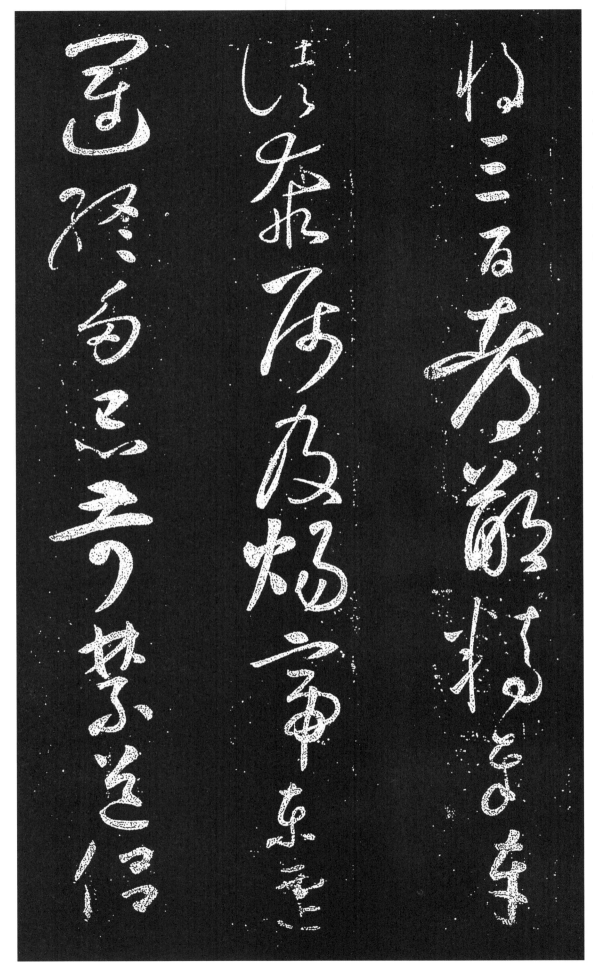

將 장차 장
三 석 삼
百 일백 백

都 모두 도
鄙 더러울 비
精 자세할 정
奉 받들 봉

車 수레 거
徒 무리 도
奔 달릴 분
屬 이을 촉

及 미칠 급
煬 쬘 양
帝 임금 제
東 동녘 동
遷 옮길 천

運 움직일 운
終 마칠 종
多 많을 다
忌 꺼릴 기

苛 가혹할 가
禁 금할 금
道 길 도
侶 짝 려

玄 오묘할 현
元 으뜸 원
九 아홉 구
聖 성인 성
丕 클 비
承 이을 승

慕 그릴 모
揚 드날릴 양
至 이를 지
道 법도 도

眞 참 진
宮 궁궐 궁
秘 비밀 비
府 부서 부

罔 없을 망
不 아니 불
擇 가릴 택
建 세울 건

況 하물며 황
靈 신령 령
縱 발자취 종
可 가할 가
訊 물을 신

道 법도 도

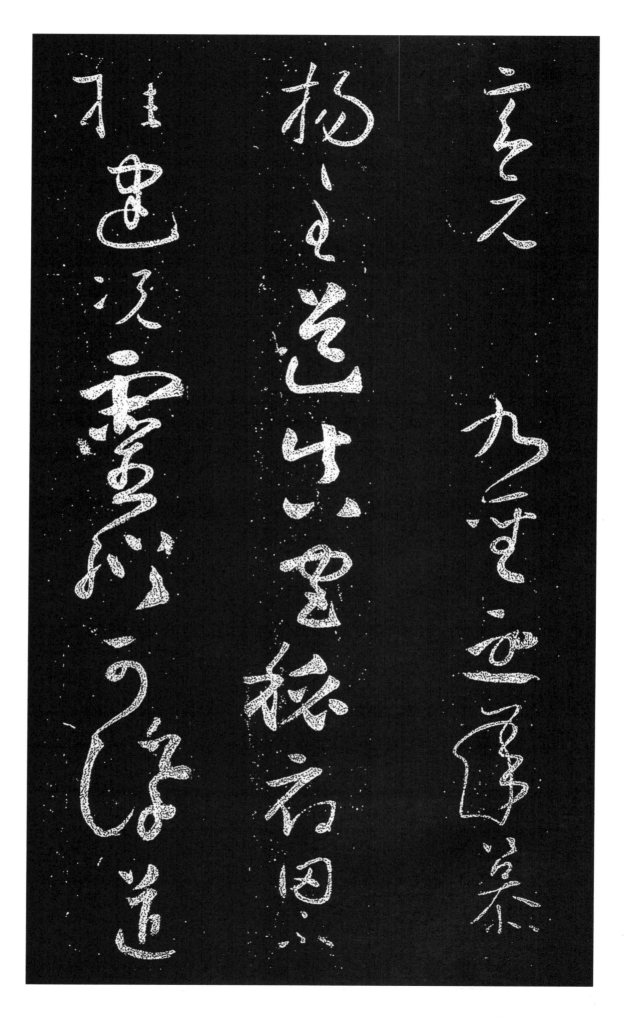

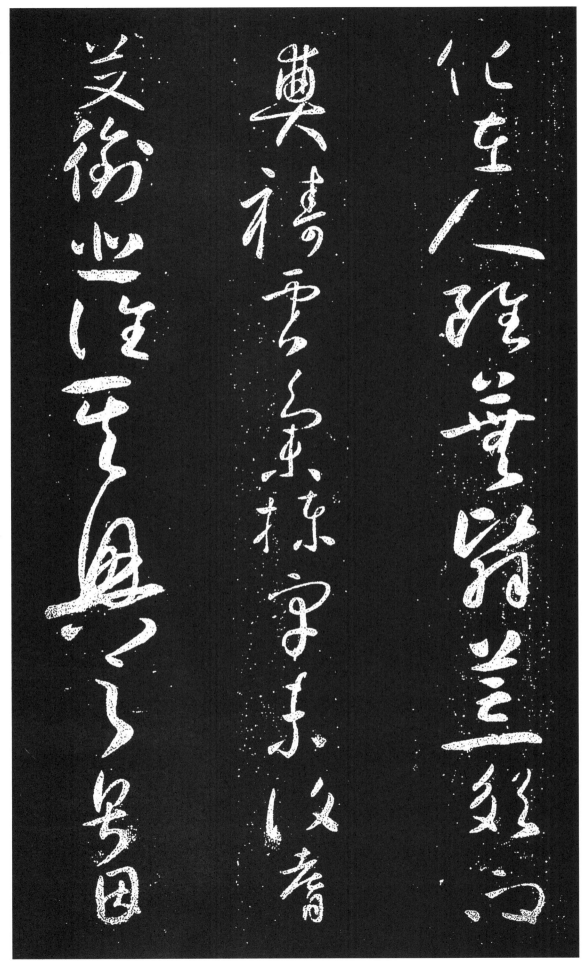

化 될 화
在 있을 재
人 사람 인

雖 비록 수
蕪 거칠 무
翳 가릴 예
荒 거칠 황
郊 교외 교

而 말 이을 이
奠 제사 전
禱 빌 도
雲 구름 운
集 모일 집

棟 기둥 동
宇 집 우
未 아닐 미
復 다시 부

耆 늙을 기
艾 쑥 애
銜 재갈 함
悲 슬플 비

誰 누구 수
其 그 기
興 흥할 흥
之 갈 지

奧 깊을 오
因 인할 인

碩 클 석
德 큰 덕

從 따를 종
叔 아재비 숙
父 아비 부
淮 강이름 회
南 남녘 남
節 마디 절
度 정도 도
觀 볼 관
察 살필 찰
使 하여금 사
禮 예도 례
部 부서 부
尙 숭상할 상
書 글 서

監 감독할 감
軍 군사 군
使 하여금 사
太 클 태
原 근원 원
郭 성 곽
公 벼슬 공

道 길 도
冠 벼슬 관

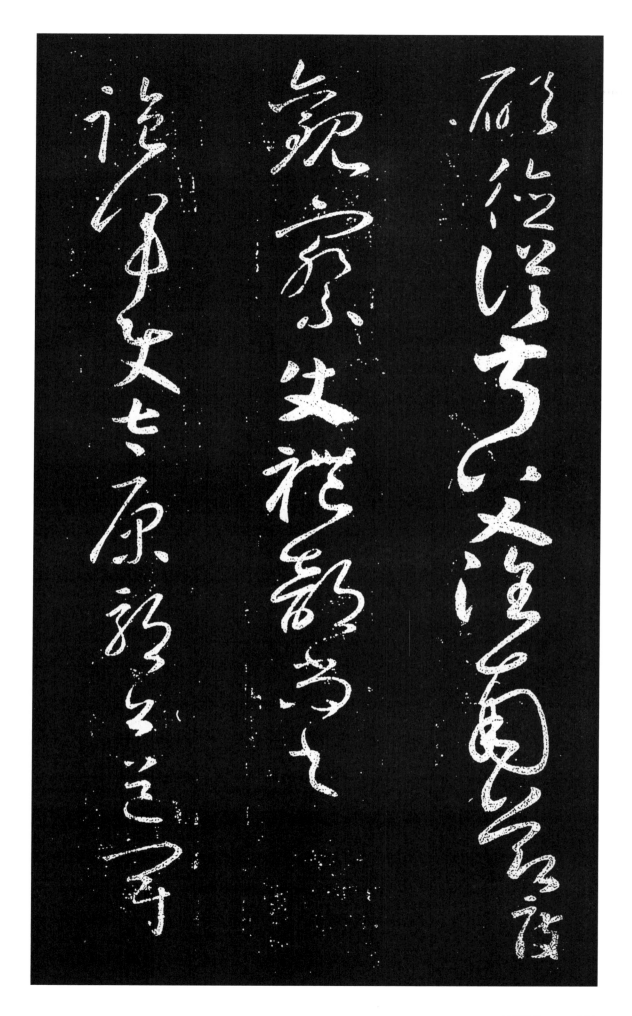

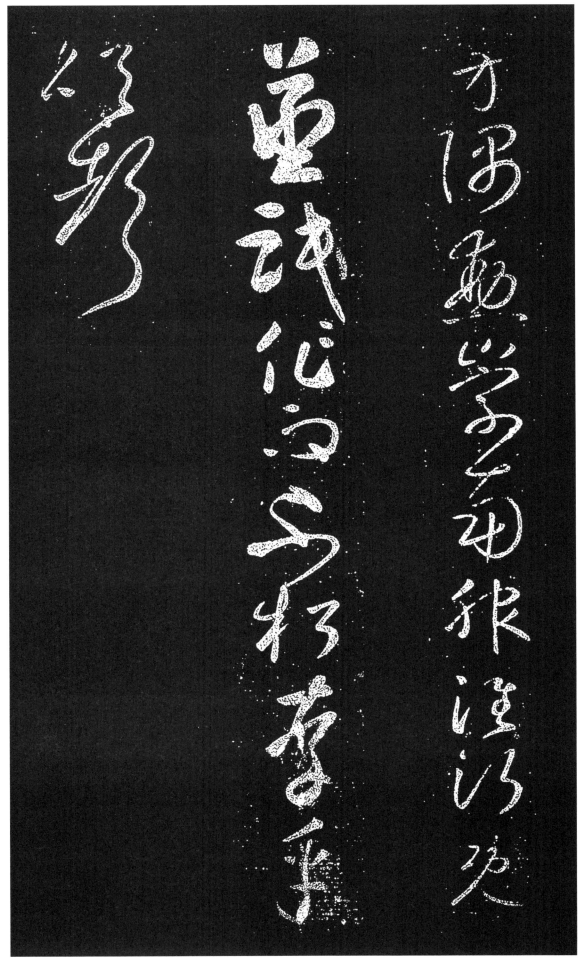

方 모 방
隅 모퉁이 우

勳 공 훈
崇 높을 숭
南 남녘 남
服 복종할 복

淮 물이름 회
沂 물이름 기
旣 이미 기
蒸 찔 증

識 기록할 지
作 지을 작
而 말이을 이
不 아니 불
朽 썩을 후

存 있을 존
乎 어조사 호
頌 칭송할 송
聲 소리 성

貞 곧을 정
元 으뜸 원
九 아홉 구
年 해 년
歲 해 세
在 있을 재

癸 열번째천간 계
酉 열번째지지 유

五 다섯 오
月 달 월

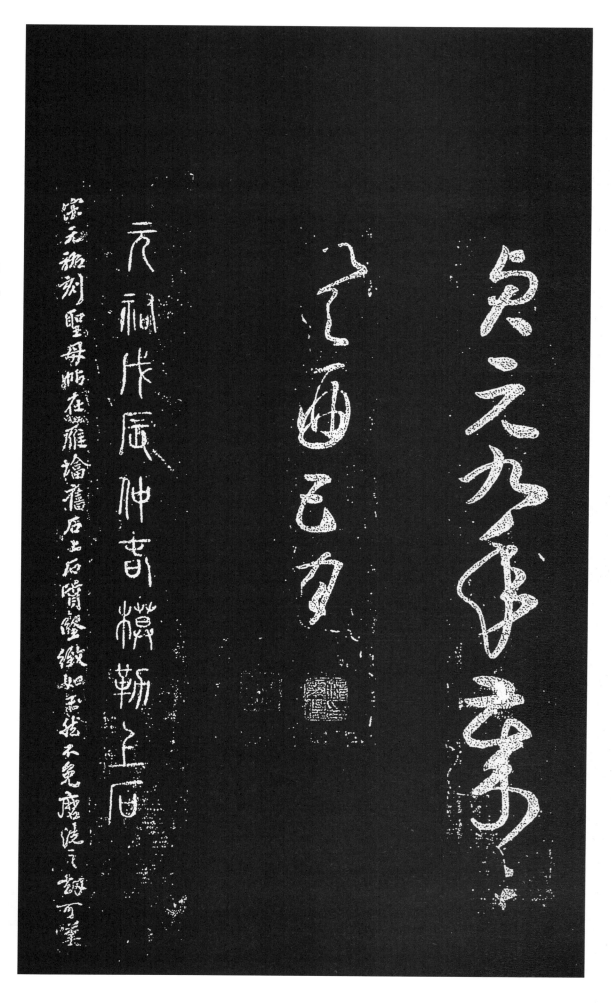

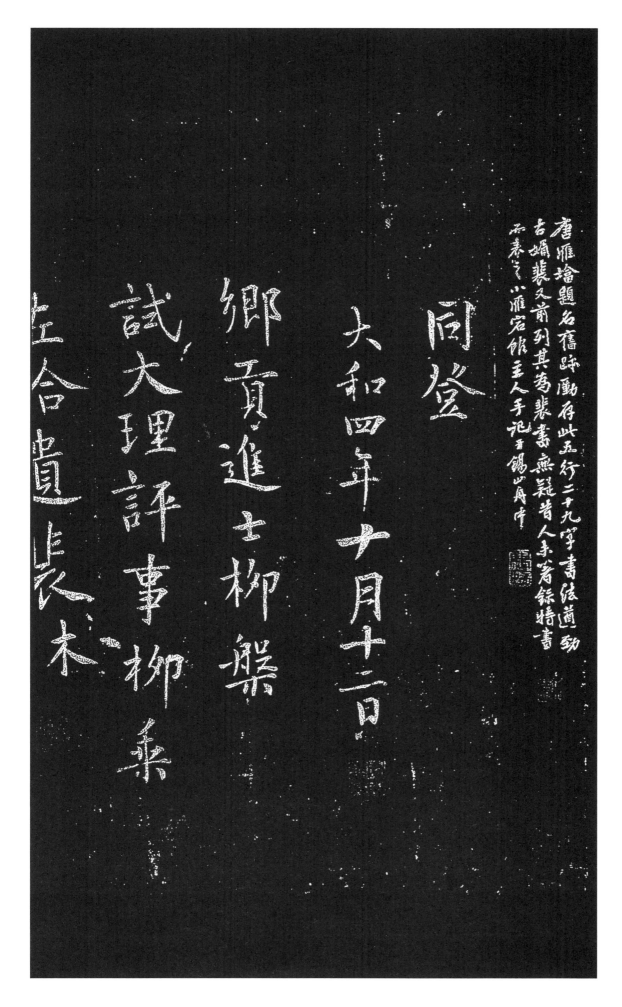

唐雁塔題名舊時勵存此五行三十九字書法遒勁
古媚裴又前列其爲裴書無疑昔人未著錄特書
以表之小雁宕館主人手記晉錫此舟中

同登

大和四年十月十二日

鄉貢進士柳躍

試大理評事柳乘

左合貴裴木

4. 佛說四十二章

佛 부처 불
說 말씀 설
四 넉 사
十 열 십
二 두 이
章 글 장
經 경서 경

沙 모래 사
門 문 문

懷 품을 회
素 바탕 소
書 글 서

爾 너 이
時 때 시
世 세상 세
尊 높을 존
旣 이미 기
成 이룰 성
道 법도 도
已 이미 이
作 지을 작
是 이 시
思 생각할 사
唯 오직 유
離 떠날 리
欲 하고자할 욕
寂 고요 적
靜 고요 정
是 이 시
最 가장 최
爲 하 위
勝 이길 승
住 머무를 주
大 큰 대
禪 참선 선
定 정할 정
降 항복할 항
諸 여러 제
魔 마귀 마
道 법도 도
令 하여금 령
轉 돌 전
法 법 법
輪 바퀴 륜
度 법도 도
眾 무리 중
生 날 생
于 갈 우
鹿 사슴 록
野 들 야
苑 뜰 원
中 가운데 중
爲 하 위
憍 교만할 교
陳 펼 진
如 같을 여
等 무리 등
五 다섯 오
人 사람 인
轉 구를 전
四 넉 사

諦 진리 제(체)
法 법 법
輪 바퀴 륜
而 말이을 이
證 증거 증
道 법도 도
果 결과 과
時 때 시
復 다시 부
有 있을 유
比 비교할 비
丘 언덕 구
所 바 소
說 말씀 설
諸 여러 제
疑 의혹 의
陳 펼 진
進 나아갈 진
止 그칠 지
世 세상 세
尊 높을 존
教 가르칠 교
詔 조서 조
開 열 개
悟 깨달을 오
合 합할 합
掌 손바닥 장
敬 공경할 경
諾 허락할 낙
而 말이을 이
順 순할 순
尊 높을 존
勅 칙서 칙
爾 너 이
時 때 시
世 세상 세
尊 높을 존
爲 하 위
說 말씀 설

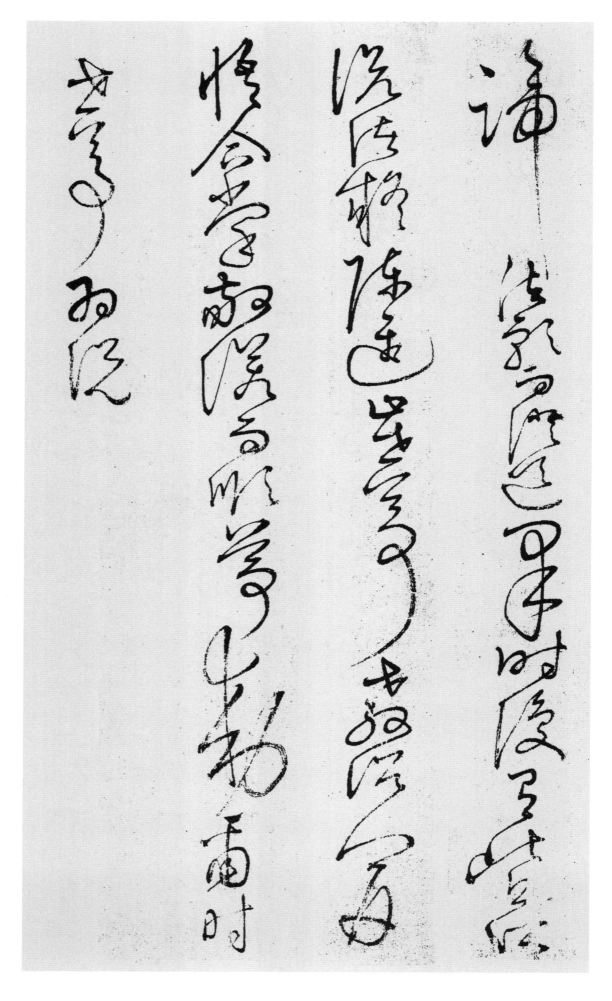

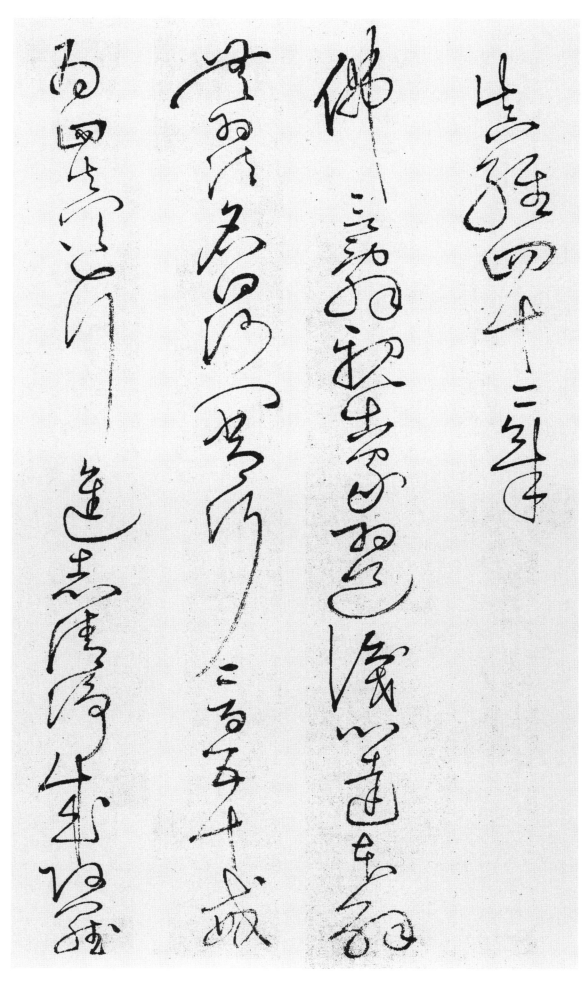

漢	나라	한
佛	부처	불
言	말씀	언
阿	언덕	아
羅	벌릴	라
漢	나라	한
者	놈	자
能	능할	능
飛	날	비
行	갈	행
變	변할	변
化	될	화
住	머무를	주
壽	목숨	수
命	목숨	명
動	움직일	동
天	하늘	천
地	땅	지
次	버금	차
爲	하	위
阿	언덕	아
那	어찌	나
含	머금을	함
阿	언덕	아
那	어찌	나
含	머금을	함
者	놈	자
壽	목숨	수
終	마칠	종
魂	넋	혼
靈	영혼	령
上	윗	상
十	열	십
九	아홉	구
天	하늘	천
于	어조사	우
彼	저	피
得	얻을	득
阿	언덕	아
羅	벌릴	라
漢	나라	한
次	버금	차
爲	하	위
斯	이	사
陀	비탈질	타(다)
含	머금을	함
斯	이	사
陀	비탈질	타(다)
含	머금을	함
者	놈	자
一	한	일
上	윗	상

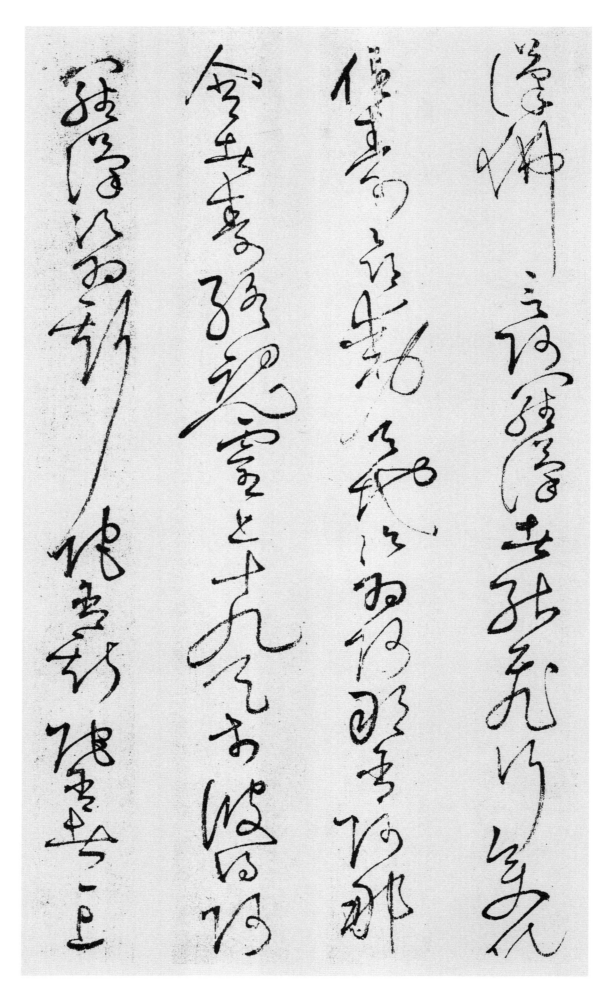

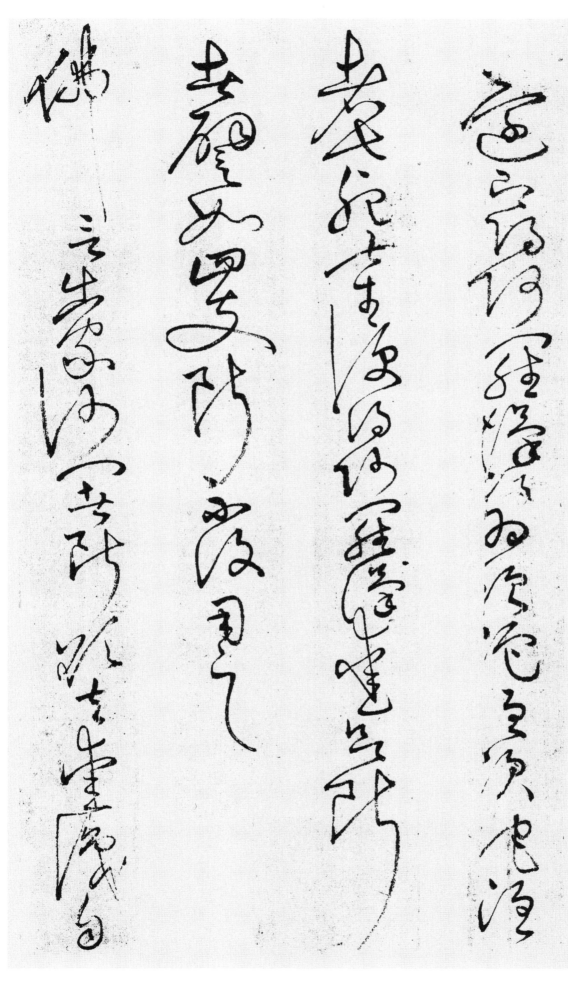

一 한 일
※글자 망실
還 돌아올 환
卽 곧 즉
得 얻을 득
阿 언덕 아
羅 벌릴 라
漢 나라 한
次 버금 차
爲 하 위
須 모름지기 수
陀 비탈질 타(다)
洹 물이름 원
須 모름지기 수
陀 비탈질 타(다)
洹 물이름 원
者 놈 자
七 일곱 칠
死 죽을 사
七 일곱 칠
生 날 생
便 편할 편
得 얻을 득
阿 언덕 아
羅 벌릴 라
漢 나라 한
愛 사랑 애
欲 하고자할 욕
斷 끊을 단
者 놈 자
譬 비유할 비
如 같을 여
四 넉 사
支 지탱할 지
斷 끊을 단
不 아니 불
復 다시 부
用 쓸 용
之 갈 지
佛 부처 불
言 말씀 언
出 날 출
家 집 가
沙 모래 사
門 문 문
者 놈 자
斷 끊을 단
欲 하고자할 욕
去 갈 거
愛 사랑 애
識 알 식
自 스스로 자

心 마음 심
※글자 망실
源 근원 원
達 이를 달
佛 부처 불
深 깊을 심
理 이치 리
悟 깨달을 오
佛 부처 불
無 없을 무
爲 하 위
內 안 내
無 없을 무
所 바 소
得 얻을 득
外 바깥 외
無 없을 무
取 취할 취
求 구할 구
心 마음 심
不 아니 불
繫 맬 계
道 법도 도
亦 또 역
不 아니 불
結 맺을 결
業 일 업
無 없을 무
念 생각 념
無 없을 무
作 지을 작
無 없을 무
脩 닦을 수
無 없을 무
證 증거 증
不 아니 불
歷 지낼 력
諸 여러 제
位 자리 위
而 말 이을 이
自 스스로 자
崇 높을 숭
最 가장 최
名 이름 명
之 갈 지
爲 하 위
道 법도 도

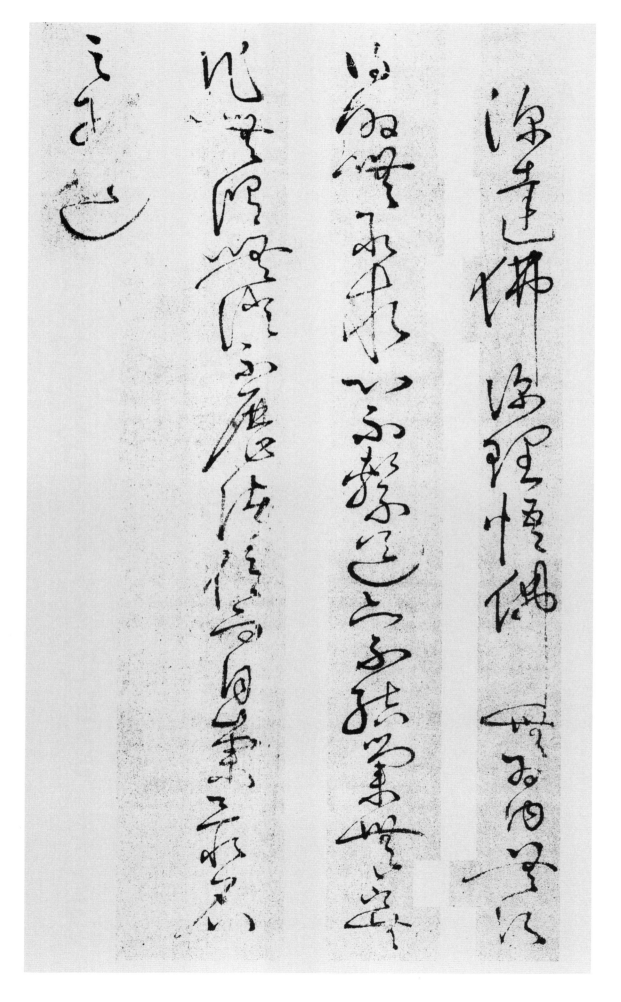

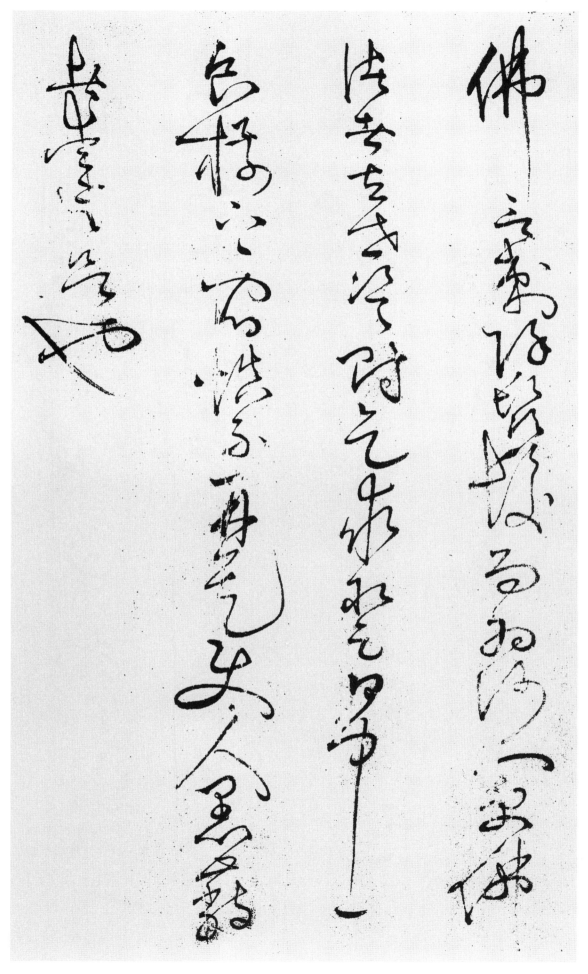

佛 부처 불
言 말씀 언
剃 머리깎을 체
除 제거할 제
鬚 수염 수
髮 터럭 발
而 말이을 이
爲 하 위
沙 모래 사
門 문 문
受 받을 수
佛 부처 불
法 법 법
者 놈 자
去 갈 거
世 세상 세
資 바탕 자
財 재물 재
乞 빌 걸
求 구할 구
取 가질 취
足 발 족
日 해 일
中 가운데 중
一 한 일
食 밥 식
樹 나무 수
下 아래 하
一 한 일
宿 묵을 숙
愼 삼가할 신
不 아니 불
再 두 재
矣 어조사 의
使 하여금 사
人 사람 인
愚 근심 우
蔽 덮을 폐
者 놈 자
愛 사랑 애
與 더불 여
欲 하고자할 욕
也 어조사 야

佛 부처 불
言 말씀 언
眾 무리 중
生 날 생
以 써 이
十 열 십
事 일 사
爲 하 위
善 착할 선
亦 또 역
以 써 이
十 열 십
事 일 사
爲 하 위
惡 나쁠 악
何 어찌 하
者 놈 자
爲 하 위
十 열 십
身 몸 신
三 석 삼
口 입 구
四 넉 사
意 뜻 의
三 석 삼
身 몸 신
三 석 삼
者 놈 자
殺 죽일 살
盜 도둑 도
嬫 음란할 음
口 입 구
四 넉 사
者 놈 자
兩 둘 량
舌 혀 설
惡 나쁠 악
罵 꾸짖을 마
妄 망령될 망
言 말씀 언
綺 비단 기
語 말씀 어
意 뜻 의
三 석 삼
者 놈 자
嫉 미워할 질
恚 성낼 에
癡 어리석을 치
不 아니 불
信 믿을 신
三 석 삼

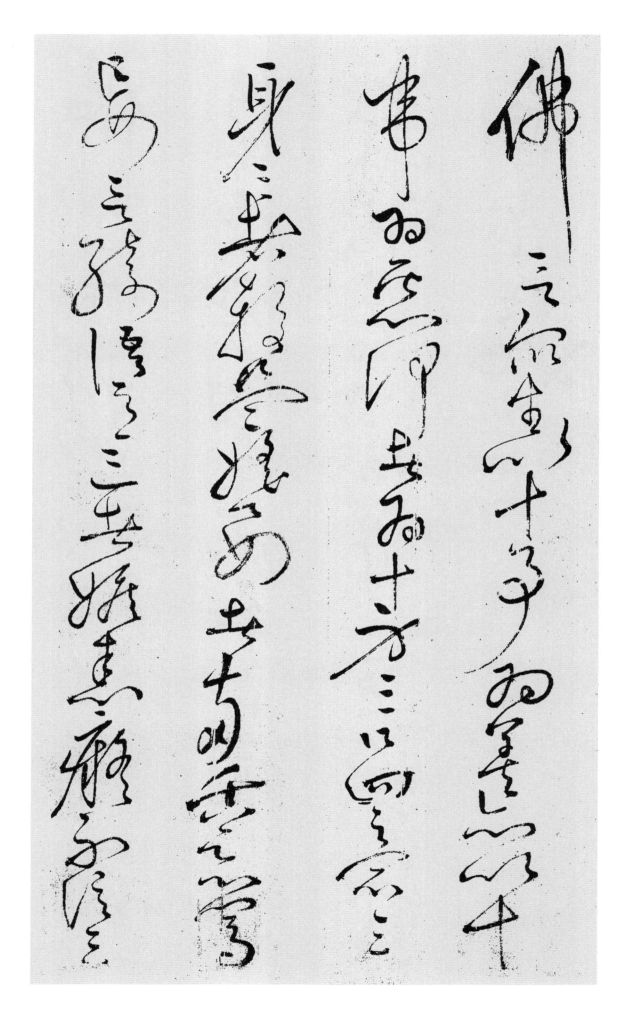

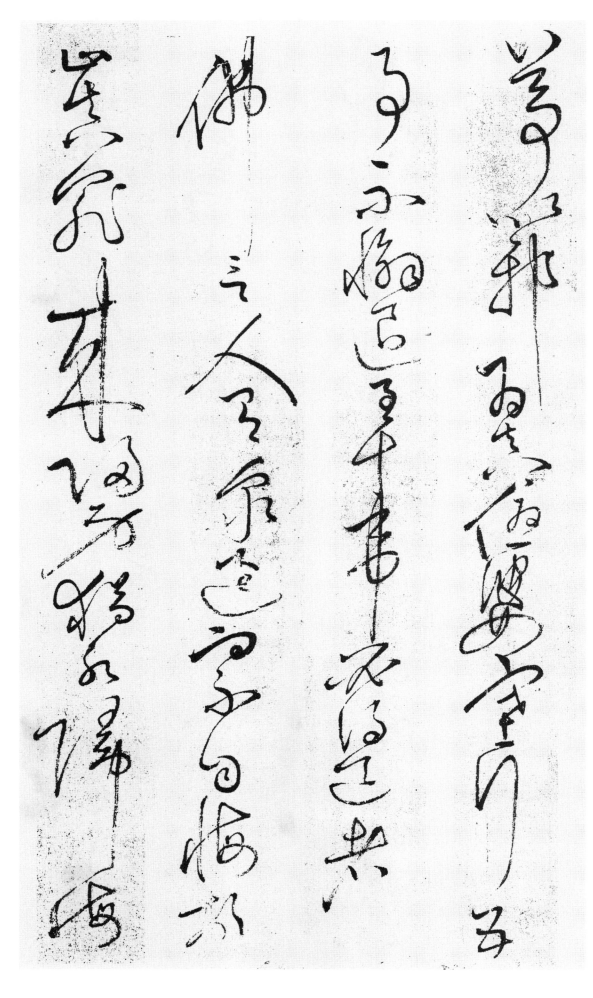

尊 높을 존
以 써 이
邪 사악할 사
爲 하 위
眞 참 진
優 나을 우
婆 할미 파
塞 변방 새
行 갈 행
五 다섯 오
事 일 사
不 아니 불
懈 게으를 해
退 물러갈 퇴
至 이를 지
十 열 십
事 일 사
必 반드시 필
得 얻을 득
道 길 도
者 놈 자
佛 부처 불
言 말씀 언
人 사람 인
有 있을 유
衆 무리 중
過 지날 과
而 말이을 이
不 아닐 부
自 스스로 자
悔 뉘우칠 회
頓 조아릴 돈
止 그칠 지
其 그 기
心 마음 심
罪 허물 죄
來 올 래
歸 돌아갈 귀
身 몸 신
猶 같을 유
水 물 수
歸 돌아갈 귀
海 바다 해

自 스스로 자
成 이룰 성
深 깊을 심
廣 넓을 광
何 어찌 하
能 능할 능
免 면할 면
離 떠날 리
有 있을 유
惡 나쁠 악
知 알 지
非 아닐 비
復 다시 부
得 얻을 득
善 착할 선
罪 허물 죄
自 스스로 자
消 사라질 소
滅 사라질 멸
後 뒤 후
會 모일 회
得 얻을 득
道 길 도
也 어조사 야
佛 부처 불
言 말씀 언
人 사람 인
愚 근심 우
以 써 이
吾 나 오
爲 하 위
不 아니 불
善 착할 선
吾 나 오
以 써 이
四 넉 사
等 무리 등
慈 자비 자
護 보호할 호
濟 물건널 제
之 갈 지
重 무거울 중
以 써 이
惡 악할 악
來 올 래
者 놈 자
吾 나 오
重 무거울 중
以 써 이

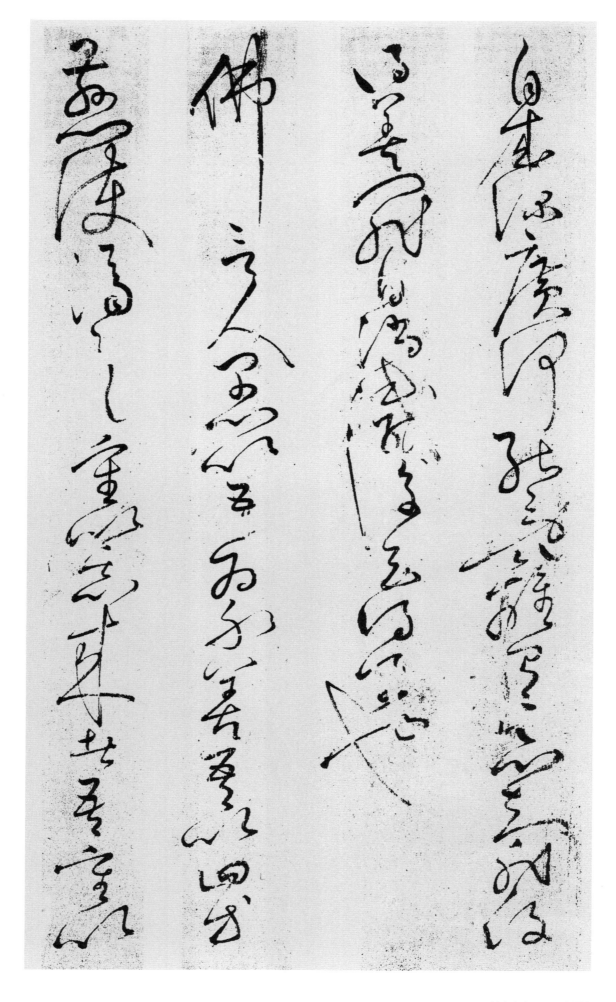

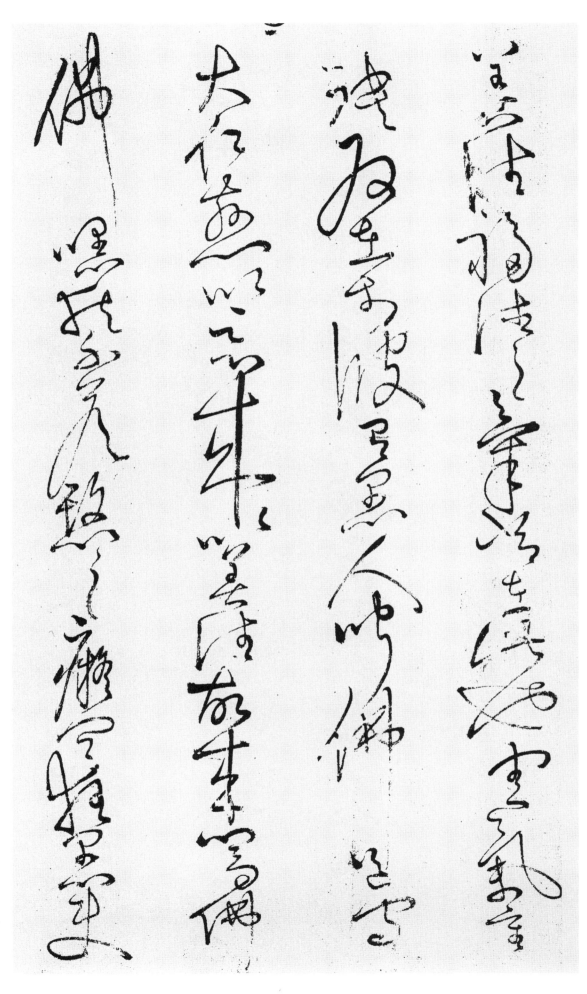

善 착할 선
往 갈 왕
福 복 복
德 덕 덕
之 갈 지
氣 기운 기
常 항상 상
在 있을 재
此 이 차
也 어조사 야
害 해칠 해
氣 기운 기
重 무거울 중
殃 재앙 앙
反 반대할 반
在 있을 재
于 어조사 우
彼 저 피
有 있을 유
愚 어리석을 우
人 사람 인
聞 들을 문
佛 부처 불
道 법도 도
守 지킬 수
大 큰 대
仁 어질 인
慈 자비 자
以 써 이
惡 나쁠 악
來 올 래
以 써 이
善 착할 선
往 갈 왕
故 연고 고
來 올 래
罵 꾸짖을 마
佛 부처 불
佛 부처 불
嘿 고요할 묵
然 그럴 연
不 아닐 부
答 답할 답
愍 근심할 민
之 갈 지
癡 어리석을 치
冥 어두울 명
狂 미칠 광
愚 어리석을 우
使 하여금 사

然 그럴 연
罵 꾸짖을 마
止 그칠 지
問 물을 문
曰 가로 왈
子 아들 자
以 써 이
禮 예도 례
從 따를 종
人 사람 인
其 그 기
人 사람 인
不 아니 불
納 들일 납
實 열매 실
理 이치 리
如 같을 여
之 갈 지
乎 어조사 호
曰 가로 왈
持 가질 지
歸 돌아갈 귀
今 이제 금
子 아들 자
罵 꾸짖을 마
我 나 아
我 나 아
亦 역시 역
不 아니 불
納 들일 납
子 아들 자
自 스스로 자
持 가질 지
歸 돌아갈 귀
禍 재앙 화
子 아들 자
身 몸 신
矣 어조사 의
猶 같을 유
響 소리 향
應 응할 응
聲 소리 성
影 그림자 영
之 갈 지
追 따를 추
形 모양 형
終 마칠 종
無 없을 무
免 면할 면
離 떠날 리
慎 삼가할 신
爲 하 위
惡 나쁠 악
也 어조사 야

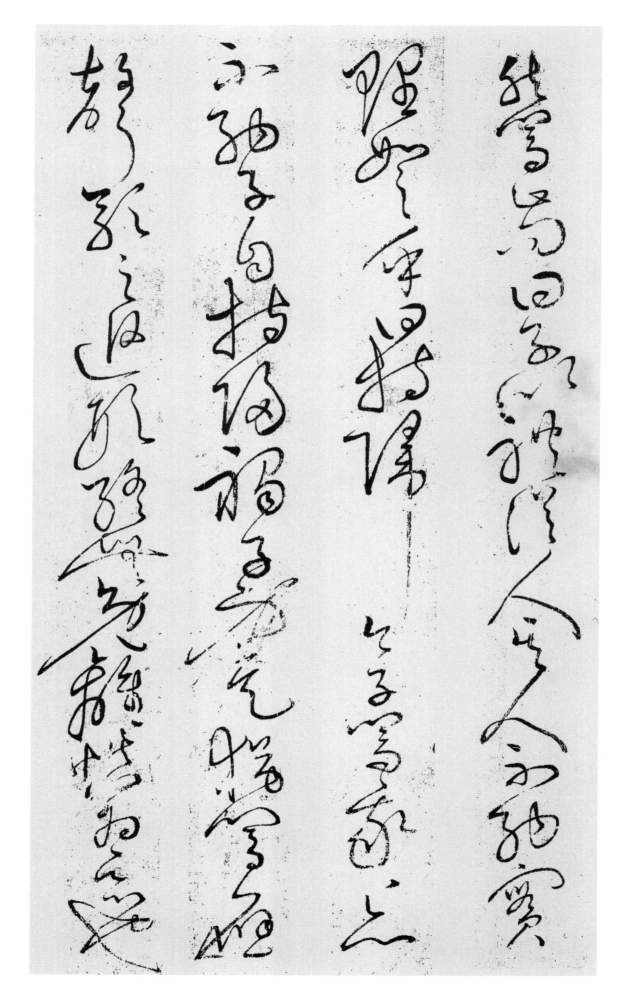

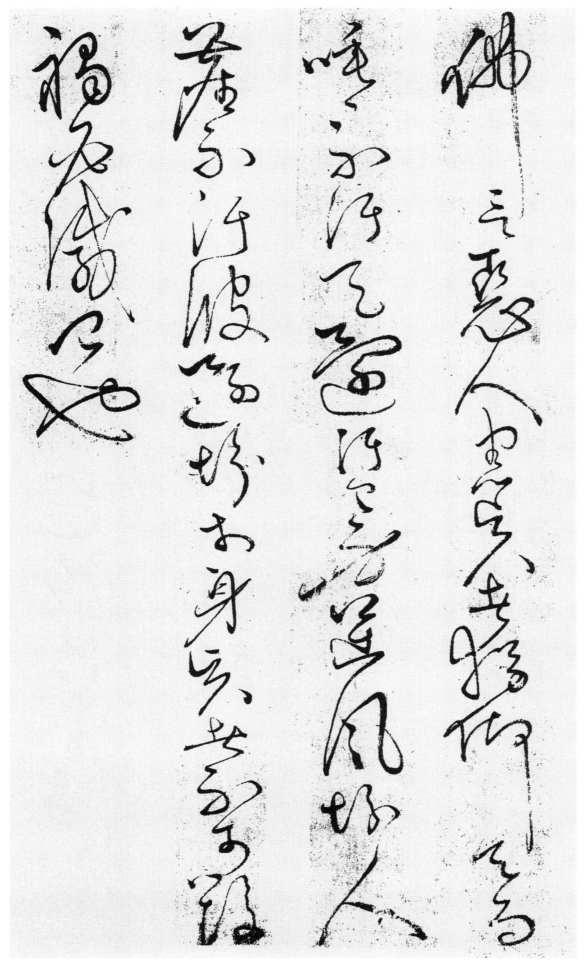

佛言惡人害賢者猶仰天而唾唾不汚天還汚己身逆風坋人塵不汚彼還坋于身賢者不可毀禍必滅己也

佛　부처　불
言　말씀　언
惡　나쁠　악
人　사람　인
害　해칠　해
賢　어질　현
者　놈　자
猶　같을　유
仰　우러를　앙
天　하늘　천
而　말이을　이
唾　침　타
唾　침　타
不　아니　불
汚　더러울　오
天　하늘　천
還　다시　환
汚　더러울　오
己　몸　기
身　몸　신
逆　거스를　역
風　바람　풍
坋　뿌릴　분
人　사람　인
塵　티끌　진
不　아니　불
汚　더러울　오
彼　저　피
還　돌아올　환
坋　뿌릴　분
于　어조사　우
身　몸　신
賢　어질　현
者　놈　자
不　아니　불
可　가할　가
毀　헐　훼
禍　재앙　화
必　반드시　필
滅　멸할　멸
己　몸　기
也　어조사　야

佛 부처 불
言 말씀 언
夫 대개 부
人 사람 인
爲 하 위
道 법도 도
務 힘쓸 무
博 넓을 박
愛 사랑 애
博 넓을 박
哀 슬플 애
施 펼 시
德 덕 덕
莫 클 막
大 큰 대
施 펼 시
守 지킬 수
志 뜻 지
奉 받들 봉
道 법도 도
其 그 기
福 복 복
甚 심할 심
大 큰 대
覩 볼 도
人 사람 인
施 펼 시
道 법도 도
助 도울 조
之 갈 지
歡 기쁠 환
喜 기쁠 희
亦 또 역
得 얻을 득
福 복 복
報 갚을 보
質 바탕 질
曰 가로 왈
彼 저 피
福 복 복
不 아닐 부
當 당할 당
滅 멸할 멸
乎 어조사 호
佛 부처 불
言 말씀 언
猶 같을 유
如 같을 여
炬 횃불 거
火 불 화

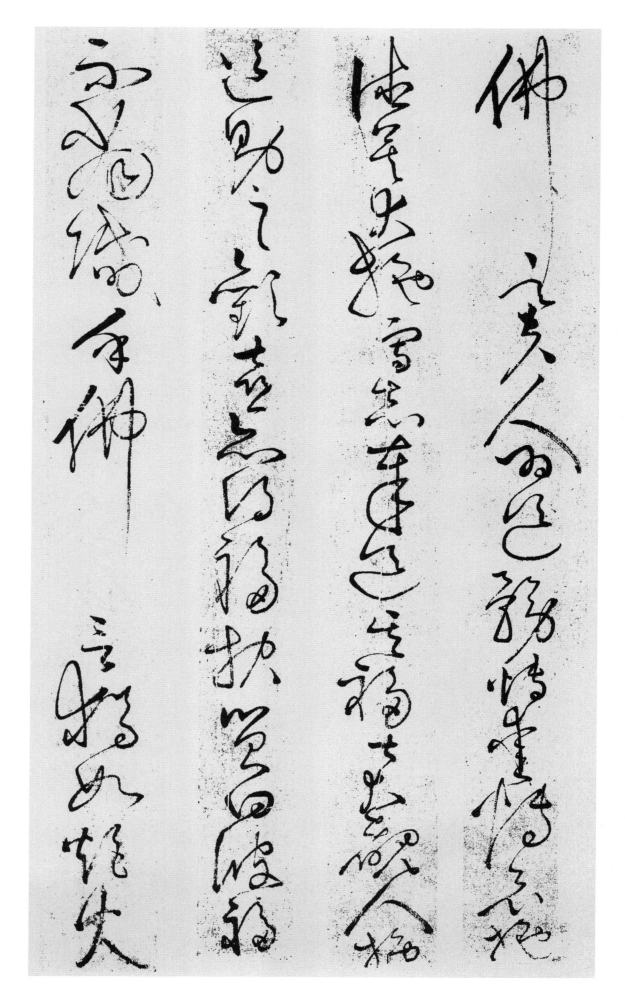

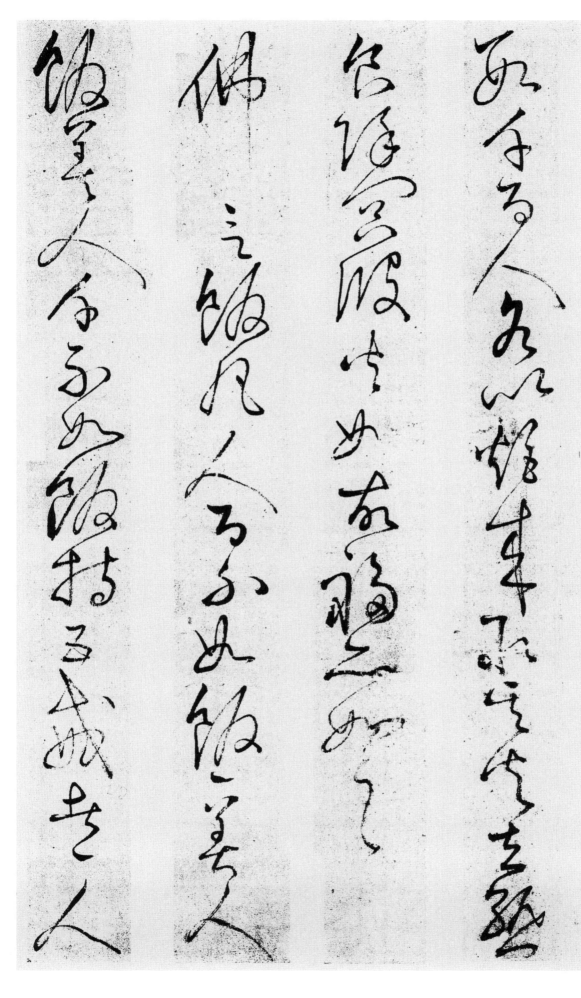

數千百人各以炬來取其火去熟食除冥彼火如故福亦如之佛言飯凡人百不如飯一善人飯善人千不如飯持五戒者一人

數 수
千 일천
百 일백
人 사람
各 각각
以 써
炬 횃불
來 올
取 취할
其 그
火 불
去 갈
熟 익을
食 밥
除 제거할
冥 어두울
彼 저
火 불
如 같을
故 옛
福 복
亦 또
如 같을
之 갈
佛 부처
言 말씀
飯 밥
凡 무릇
人 사람
百 일백
不 아니
如 같을
飯 밥
一 한
善 착할
人 사람
飯 밥
善 착할
人 사람
千 일천
不 아니
如 같을
飯 밥
持 가질
五 다섯
戒 경계할
者 놈
一 한
人 사람

천 일백 인 각 이 거 래 취 기 화 거 숙 식 제 명 피 화 고 복 역 지 불 언 반 범 인 불 여 반 일 선 인 반 선 인 천 불 여 반 지 오 계 자 일 인

飯	밥 반
持	가질 지
五	다섯 오
戒	경계할 계
者	놈 자
萬	일만 만
人	사람 인
不	아니 불
如	같을 여
飯	밥 반
一	한 일
須	모름지기 수
陀	비탈질 타(다)
洹	물이름 원
飯	밥 반
須	모름지기 수
陀	비탈질 타(다)
洹	물이름 원
百	일백 백
萬	일만 만
不	아니 불
如	같을 여
飯	밥 반
一	한 일
斯	이 사
陀	비탈질 타(다)
含	머금을 함
飯	밥 반
斯	이 사
陀	비탈질 타(다)
含	머금을 함
千	일천 천
萬	일만 만
不	아니 불
如	같을 여
飯	밥 반
一	한 일
阿	언덕 아
那	어찌 나
含	머금을 함
飯	밥 반
※상기 1자 누락	
阿	언덕 아
那	어찌 나
含	머금을 함
一	한 일
億	억 억
不	아니 불

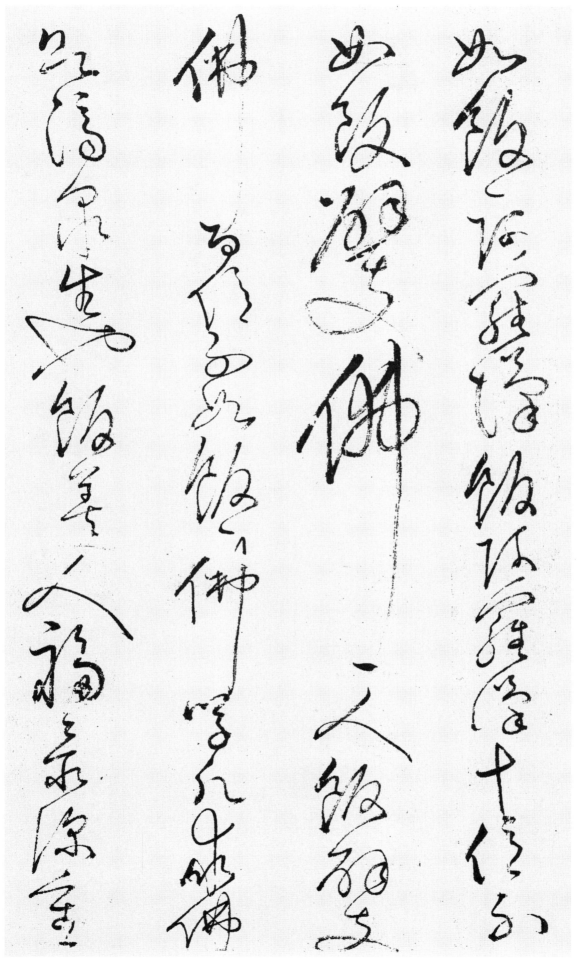

如 같을 여
飯 밥 반
一 한 일
阿 언덕 아
羅 벌릴 라
漢 나라 한
飯 밥 반
阿 언덕 아
羅 벌릴 라
漢 나라 한
十 열 십
億 억 억
不 아니 불
如 같을 여
飯 밥 반
辟 임금 벽
支 지탱할 지
佛 부처 불
一 한 일
人 사람 인
飯 밥 반
辟 임금 벽
支 지탱할 지
佛 부처 불
百 일백 백
億 억 억
不 아니 불
如 같을 여
飯 밥 반
一 한 일
佛 부처 불
學 배울 학
非 아닐 비
求 구할 구
佛 부처 불
欲 하고자할 욕
濟 물건널 제
衆 무리 중
生 날 생
也 어조사 야
飯 밥 반
善 착할 선
人 사람 인
福 복 복
最 가장 최
深 깊을 심
重 무거울 중

凡 무릇 범
人 사람 인
事 일 사
天 하늘 천
地 땅 지
鬼 귀신 귀
神 귀신 신
不 아니 불
如 같을 여
孝 효도 효
其 그 기
二 두 이
親 친할 친
最 가장 최
神 귀신 신
也 어조사 야
佛 부처 불
言 말씀 언
天 하늘 천
下 아래 하
有 있을 유
二 두 이
十 열 십
難 어려울 난
貧 가난할 빈
窮 궁할 궁
布 펼 포(보)
施 펼 시
難 어려울 난
豪 호화로울 호
貴 귀할 귀
學 배울 학
道 법도 도
難 어려울 난
判 판단할 판
命 목숨 명
不 아니 불
死 죽을 사
難 어려울 난
得 얻을 득

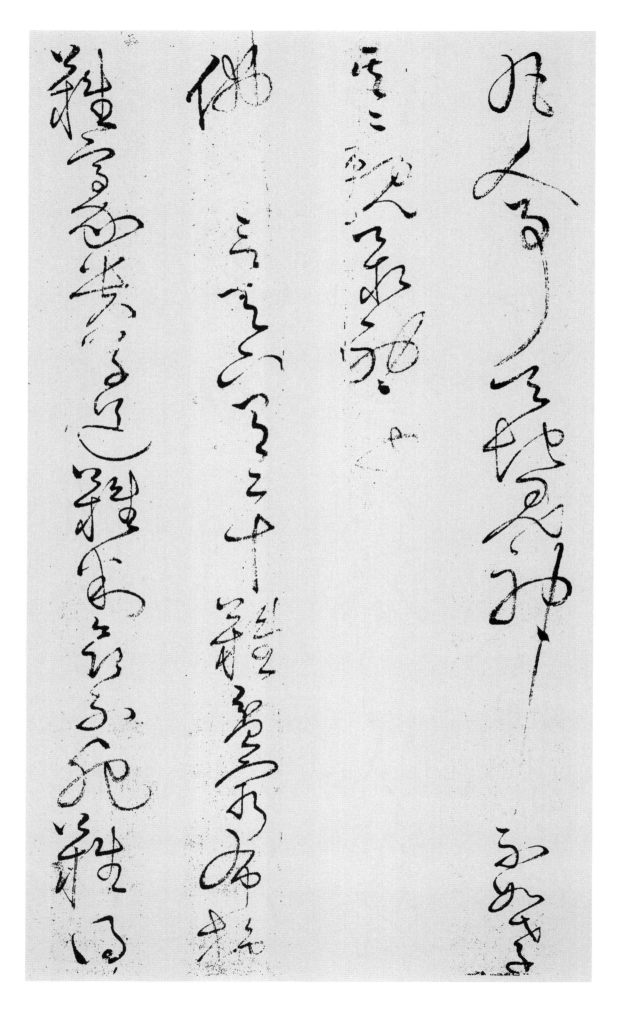

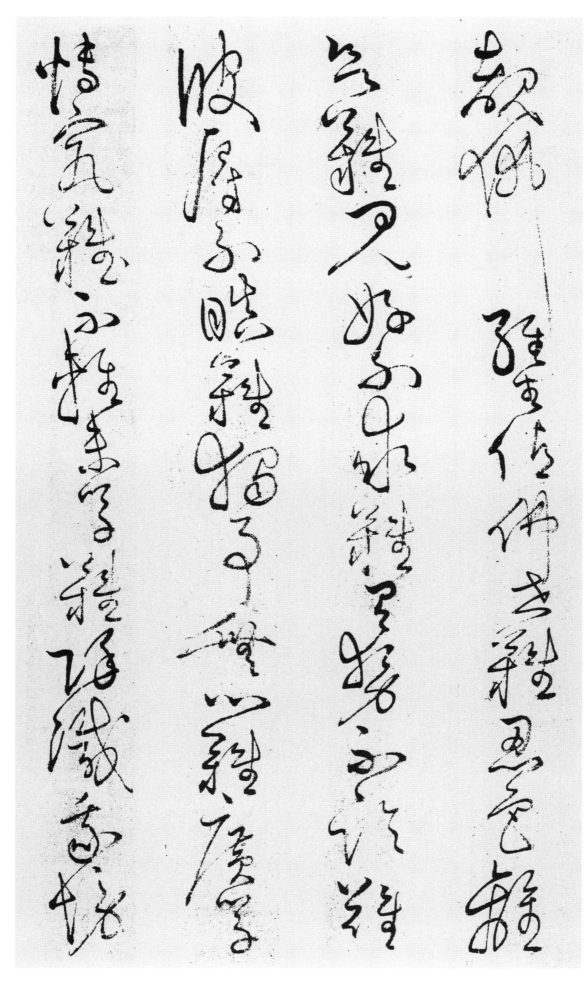

覩	볼 도
佛	부처 불
經	경서 경
生	날 생
値	값 치
佛	부처 불
世	인간 세
難	어려울 난
忍	참을 인
色	빛 색
離	떠날 리
欲	하고자할 욕
難	어려울 난
見	볼 견
好	좋을 호
不	아니 불
求	구할 구
難	어려울 난
有	있을 유
勢	형세 세
不	아니 불
臨	임할 림
難	어려울 난
被	입을 피

※彼(피)로 씀

辱	욕될 욕
不	아니 불
瞋	눈부릅뜰 진
難	어려울 난
觸	닿을 촉

※獨(독)으로 오기

事	일 사
無	없을 무
心	마음 심
難	어려울 난
廣	넓을 광
學	배울 학
博	넓을 박
究	궁구할 구
難	어려울 난
不	아니 불
輕	가벼울 경
未	아닐 미
學	배울 학
難	어려울 난
除	제할 제
滅	멸할 멸
我	나 아
慢	거만할 만

難 어려울 난
會 모일 회
善 착할 선
知 알 지
識 알 식
難 어려울 난
見 볼 견
性 성품 성
學 배울 학
道 법도 도
難 어려울 난
對 대할 대
境 경계 경
不 아닐 부
動 움직일 동
難 어려울 난
善 착할 선
解 풀 해
方 모 방
便 편할 편
難 어려울 난
隨 따를 수
化 될 화
度 법도 도
人 사람 인
難 어려울 난
心 마음 심
行 갈 행
平 고를 평
等 고를 등
難 어려울 난
不 아니 불
說 말씀 설
是 옳을 시
非 아닐 비
難 어려울 난

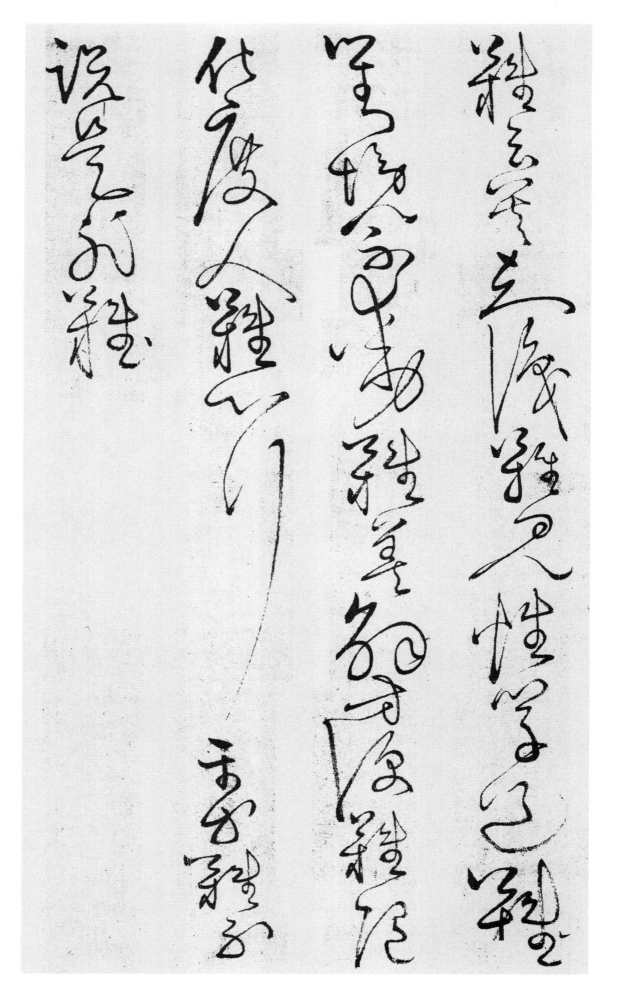

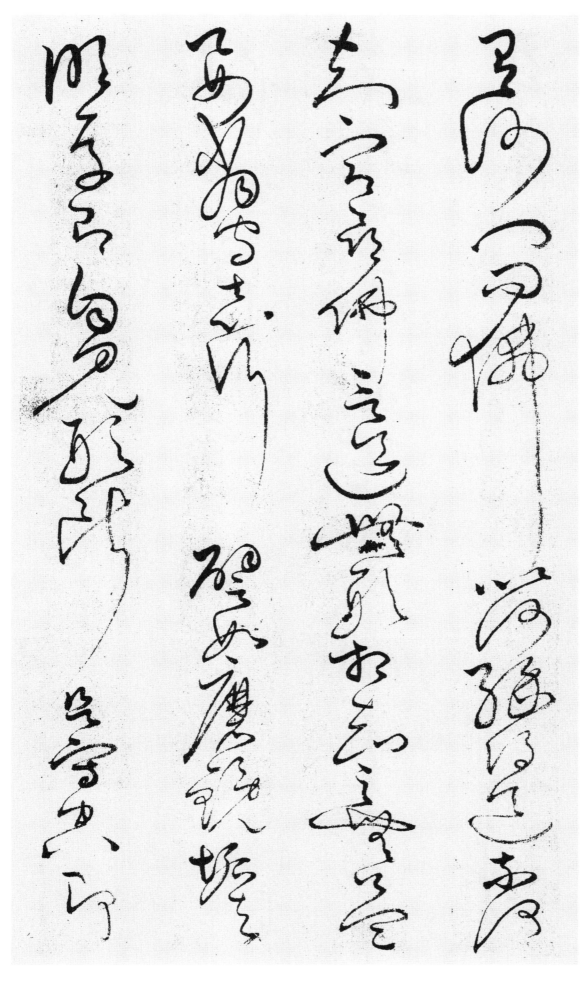

有　沙門問佛以何緣得道奈何知宿命佛言道無形相知之無益要當守志行譬如磨鏡垢去明存卽自見形斷欲守空卽

한자	훈	음
	있을	유
沙	모래	사
門	문	문
問	물을	문
佛	부처	불
以	써	이
何	어찌	하
緣	인연	연
得	얻을	득
道	법도	도
奈	어찌	내
何	어찌	하
知	알	지
宿	잘	숙
命	목숨	명
佛	부처	불
言	말씀	언
道	법도	도
無	없을	무
形	모양	형
相	서로	상
知	알	지
之	갈	지
無	없을	무
益	더할	익
要	중요	요
當	당할	당
守	지킬	수
志	뜻	지
行	갈	행
譬	비유할	비
如	같을	여
磨	갈	마
鏡	거울	경
垢	때	구
去	갈	거
明	밝을	명
存	있을	존
卽	곧	즉
自	스스로	자
見	볼	견
形	모양	형
斷	끊을	단
欲	하고자할	욕
守	지킬	수
空	빌	공
卽	곧	즉

見 볼 견
道 법도 도
眞 참 진
知 알 지
宿 잘 숙
命 목숨 명
矣 어조사 의
佛 부처 불
言 말씀 언
何 어찌 하
者 놈 자
爲 하 위
善 착할 선
惟 오직 유
行 갈 행
道 법도 도
善 착할 선
何 어찌 하
者 놈 자
最 가장 최
大 큰 대
志 뜻 지
與 더불 여
道 법도 도
合 합할 합
大 큰 대
何 어찌 하
者 놈 자
多 많을 다
力 힘 력
忍 참을 인
辱 욕될 욕
最 가장 최
健 굳셀 건
忍 참을 인
者 놈 자
無 없을 무
惡 악할 악
必 반드시 필
爲 하 위
人 사람 인
尊 높을 존

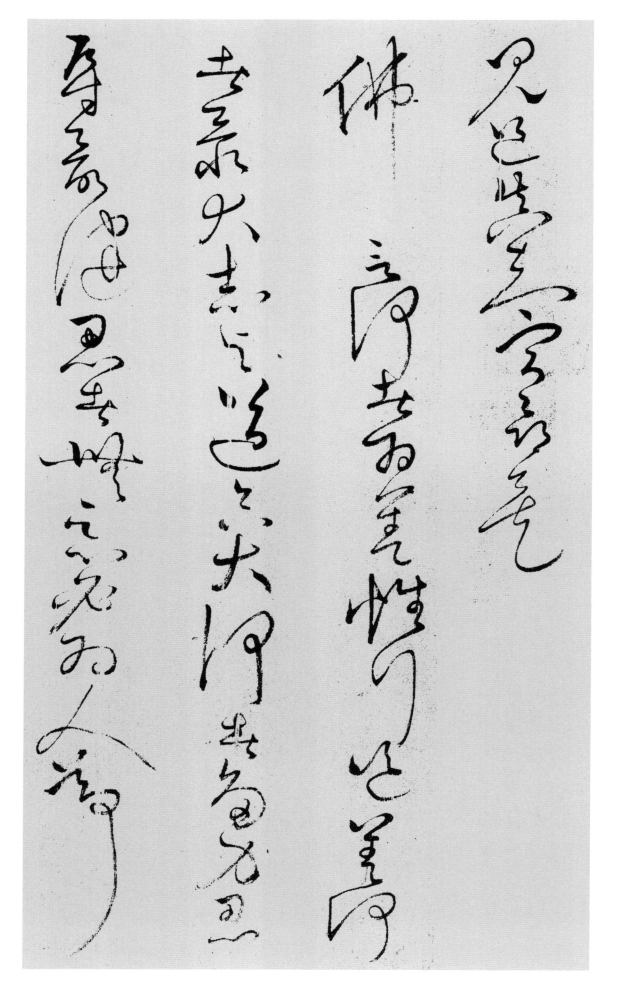

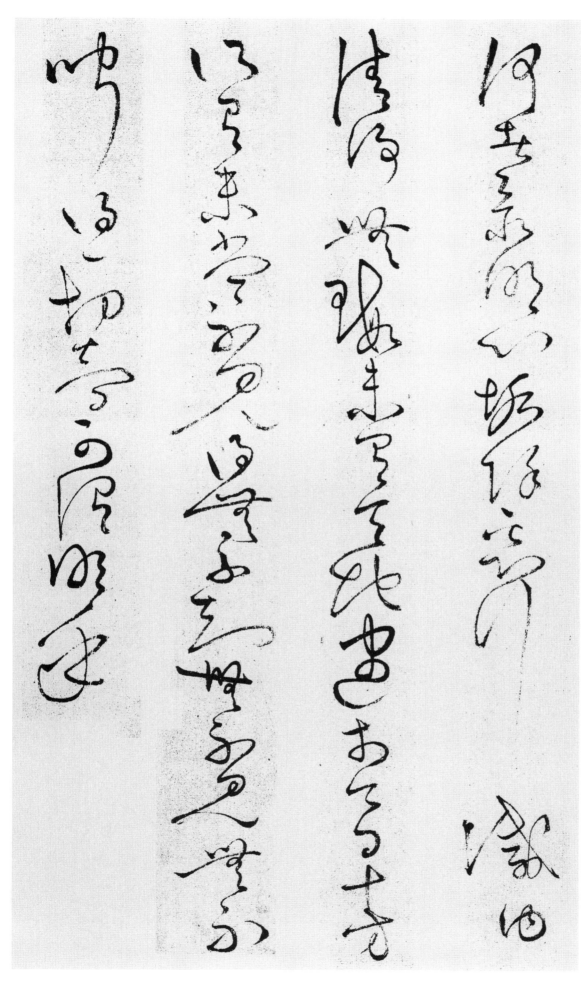

何者最明心垢除惡行滅內淸淨無瑕未有天地逮于今日十方所有未嘗不見得無不知無不見無不聞得一切智可謂明乎

何 어찌 하
者 놈 자
最 가장 최
明 밝을 명
心 마음 심
垢 때 구
除 제거할 제
惡 나쁠 악
行 갈 행
滅 멸할 멸
內 안 내
淸 맑을 청
淨 맑을 정
無 없을 무
瑕 허물 하
未 아닐 미
有 있을 유
天 하늘 천
地 땅 지
逮 잡을 체
于 어조사 우
今 이제 금
日 날 일
十 열 십(시)
方 모 방
所 바 소
有 있을 유
未 아닐 미
嘗 일찌기 상
不 아니 불
見 볼 견
得 얻을 득
無 없을 무
不 아닐 부
知 알 지
無 없을 무
不 아니 불
見 볼 견
無 없을 무
不 아니 불
聞 들을 문
得 얻을 득
一 한 일
切 모두 체
智 지혜 지
可 옳을 가
謂 이를 위
明 밝을 명
乎 어조사 호

佛 부처 불
言 말씀 언
人 사람 인
懷 품을 회
愛 사랑 애
欲 하고자할 욕
不 아니 불
見 볼 견
道 법도 도
者 놈 자
譬 비유할 비
如 같을 여
濁 흐릴 탁
水 물 수
以 써 이
五 다섯 오
彩 채색 채
投 던질 투
其 그 기
中 가운데 중
致 이를 치
力 힘 력
攪 흔들 교
之 갈 지
衆 무리 중
人 사람 인
共 함께 공
臨 임할 림
水 물 수
上 윗 상
無 없을 무
能 능할 능
覩 볼 도
其 그 기
影 그림자 영
愛 사랑 애
欲 하고자할 욕
交 사귈 교
錯 어긋날 착
心 마음 심
中 가운데 중
爲 하 위
濁 흐릴 탁
故 연고 고
不 아니 불
見 볼 견
道 법도 도
若 같을 약
人 사람 인
漸 점점 점

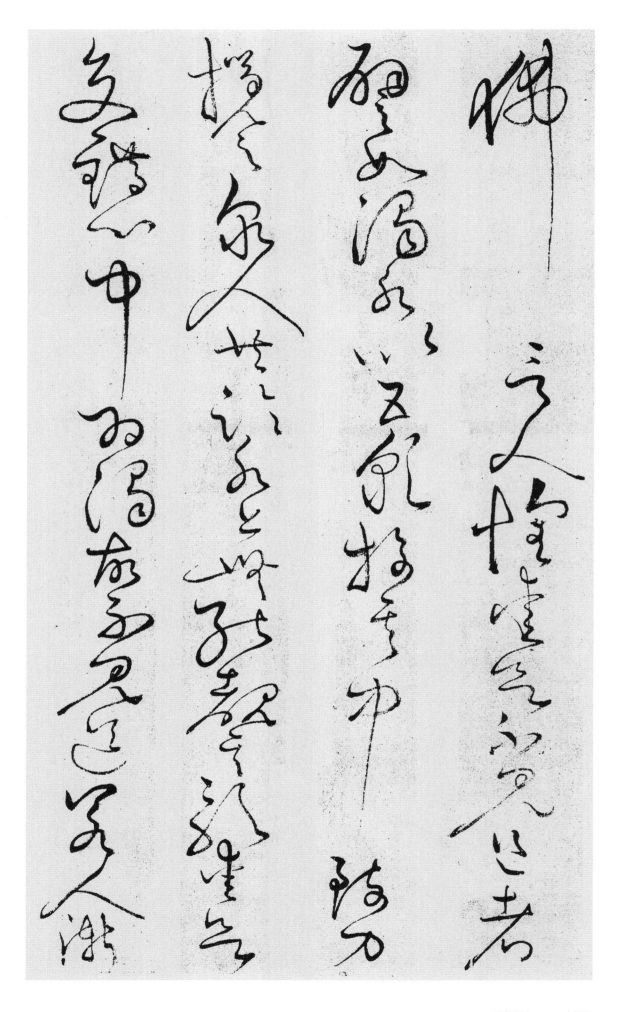

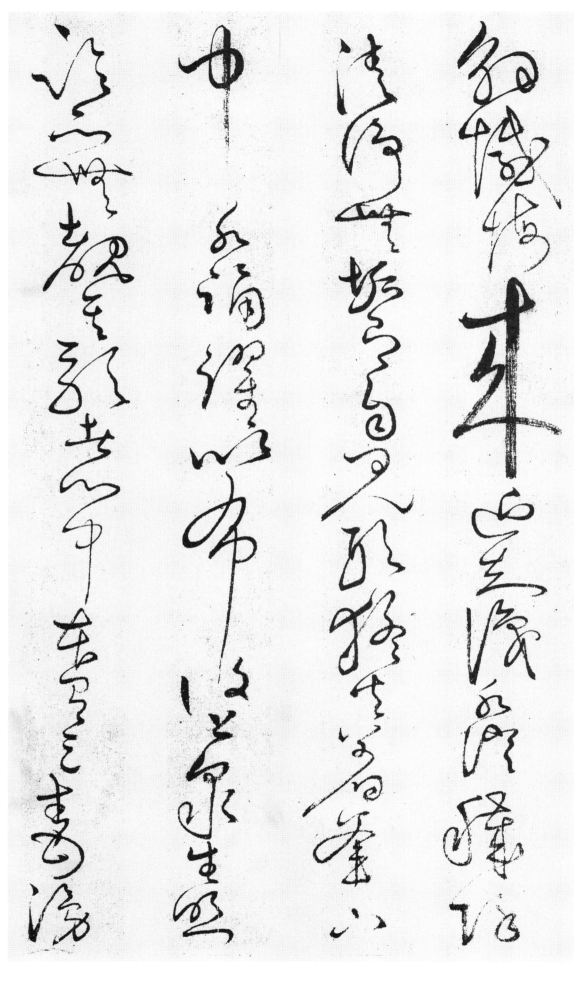

解 풀 해　　참
懺 뉘우칠 회　　회
悔 뉘우칠 회
來 올 래
近 가까울 근
知 알 지　　식
識 알 식
水 물 수
澄 맑을 징　　예
穢 더러울 예
除 덜 제
淸 맑을 청　　정
淨 맑을 정
無 없을 무
垢 때 구
卽 곧 즉
自 스스로 자
見 볼 견
形 모양 형
猛 사나울 맹
火 불 화　　착
著 붙을 착
釜 가마 부
下 아래 하
中 가운데 중　　수
水 물 수
踊 뛸 용
躍 뛸 약
以 써 이　　포
布 펼 포
復 다시 부
上 윗 상
衆 무리 중　　생
生 날 생
照 비칠 조　　림
臨 임할 림
亦 또 역　　무
無 없을 무
覩 볼 도
其 그 기　　영
影 그림자 영
者 놈 자
心 마음 심　　중
中 가운데 중
本 근본 본　　유
有 있을 유
三 석 삼　　독
毒 독 독
湧 물솟을 용

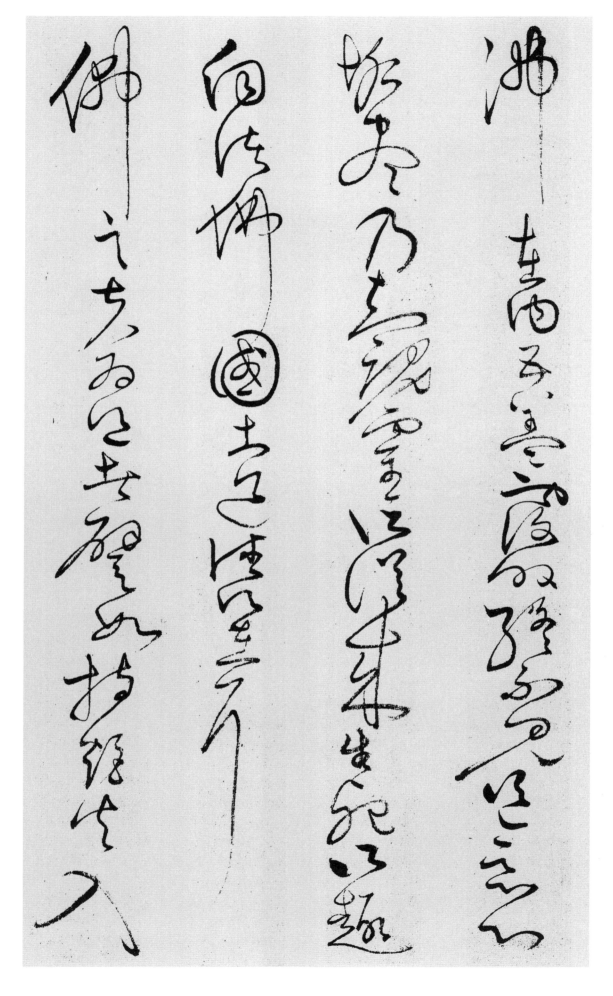

沸在內五盖覆外終不見道惡心垢盡乃知魂靈所從來生死所趣向諸佛國土道德所在耳佛言夫爲道者譬如持炬火入

- 沸 끓을 비
- 在 있을 재
- 內 안 내
- 五 다섯 오
- 盖 덮을 개
- 覆 덮을 부
- 外 바깥 외
- 終 마칠 종
- 不 아니 불
- 見 볼 견
- 道 법도 도
- 惡 나쁠 악
- 心 마음 심
- 垢 때 구
- 盡 다할 진
- 乃 이에 내
- 知 알 지
- 魂 넋 혼
- 靈 신령 령
- 所 바 소
- 從 따를 종
- 來 올 래
- 生 날 생
- 死 죽을 사
- 所 바 소
- 趣 뜻 취
- 向 향할 향
- 諸 모두 제
- 佛 부처 불
- 國 나라 국
- 土 흙 토
- 道 법도 도
- 德 덕 덕
- 所 바 소
- 在 있을 재
- 耳 뿐 이
- 佛 부처 불
- 言 말씀 언
- 夫 대개 부
- 爲 하 위
- 道 법도 도
- 者 놈 자
- 譬 비유할 비
- 如 같을 여
- 持 가질 지
- 炬 횃불 거
- 火 불 화
- 入 들 입

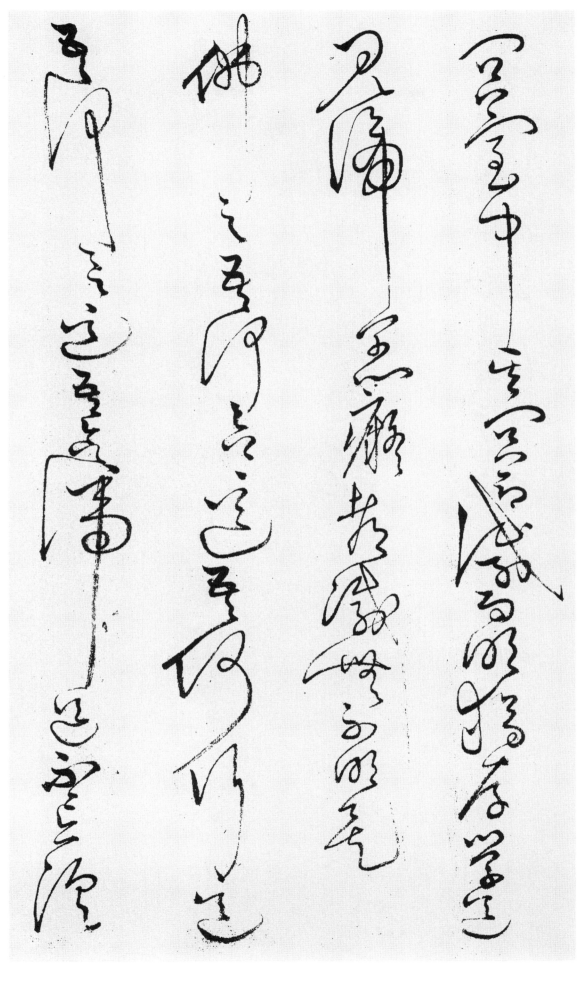

冥 어두울 명
室 집 실
中 가운데 중
其 그 기
冥 어두울 명
卽 곧 즉
滅 멸할 멸
而 말이을 이
明 밝을 명
猶 같을 유
存 있을 존
學 배울 학
道 법도 도
見 볼 견
諦 살필 체(제)
愚 어리석을 우
癡 어리석을 치
都 모두 도
滅 멸할 멸
無 없을 무
不 아니 불
明 밝을 명
矣 어조사 의
佛 부처 불
言 말씀 언
吾 나 오
何 어찌 하
念 생각 념
念 생각 념
道 법도 도
吾 나 오
何 어찌 하
行 갈 행
行 갈 행
道 법도 도
吾 나 오
何 어찌 하
言 말씀 언
言 말씀 언
道 법도 도
吾 나 오
念 생각 념
諦 살필 체(제)
道 법도 도
不 아니 불
忘 망할 망
須 모름지기 수

臾 잠깐 유
也 어조사 야
佛 부처 불
言 말씀 언
觀 볼 도
天 하늘 천
地 땅 지
念 생각 념
非 아닐 비
常 항상 상
觀 볼 도
山 뫼 산
川 시내 천
念 생각 념
非 아닐 비
常 항상 상
觀 볼 도
萬 일만 만
物 물건 물
形 모양 형
體 몸 체
豊 풍성할 풍
熾 성할 치
念 생각 념
非 아닐 비
常 항상 상
執 잡을 집
心 마음 심
如 같을 여
此 이 차
得 얻을 득
道 법도 도
疾 병 질
矣 어조사 의

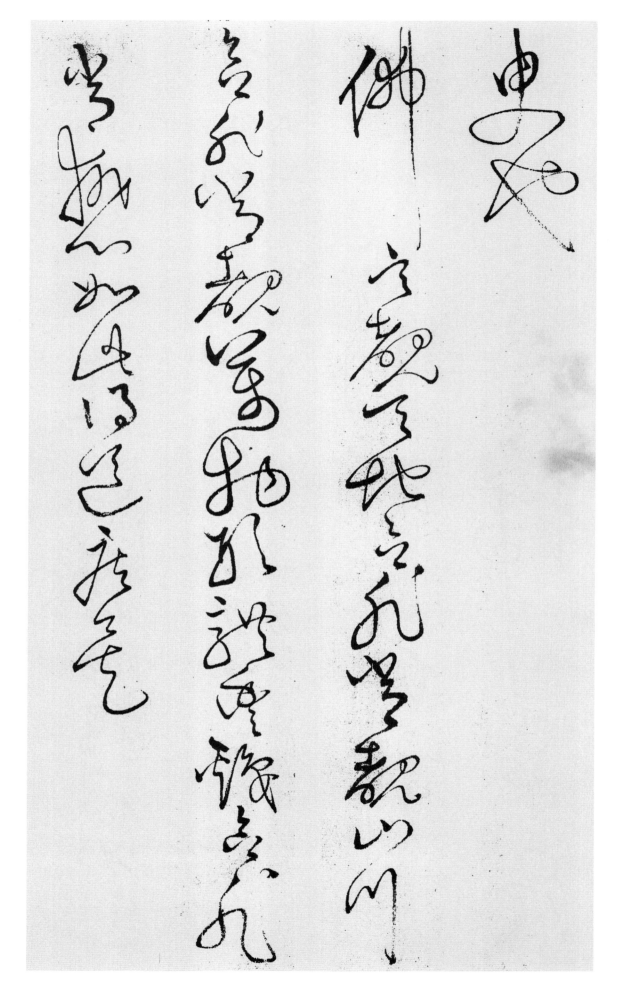

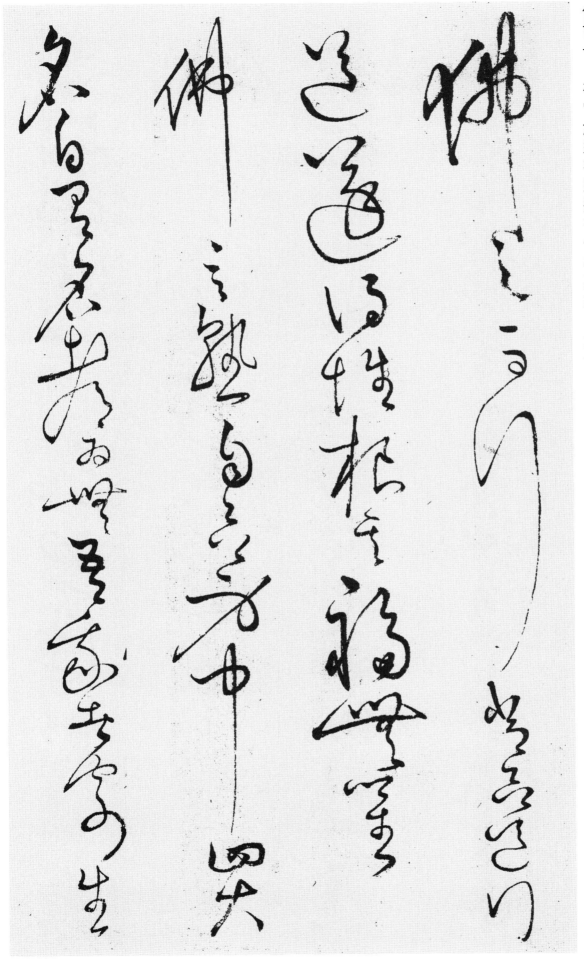

亦 또 역
不 아니 불
久 오랠 구
其 그 기
事 일 사
如 같을 여
幻 헛보일 환
耳 뿐 이
佛 부처 불
言 말씀 언
人 사람 인
隨 따를 수
情 뜻 정
欲 하고자할 욕
求 구할 구
華 화려할 화
名 이름 명
譬 비유할 비
如 같을 여
燒 사를 소
香 향기 향
眾 무리 중
人 사람 인
聞 들을 문
其 그 기
香 향기 향
然 그럴 연
香 향기 향
以 써 이
薰 향풀 훈
自 스스로 자
燒 사를 소
愚 근심 우
者 놈 자
貪 탐낼 탐
流 흐를 류
俗 세속 속
之 갈 지
名 이름 명
譽 기릴 예
不 아니 불

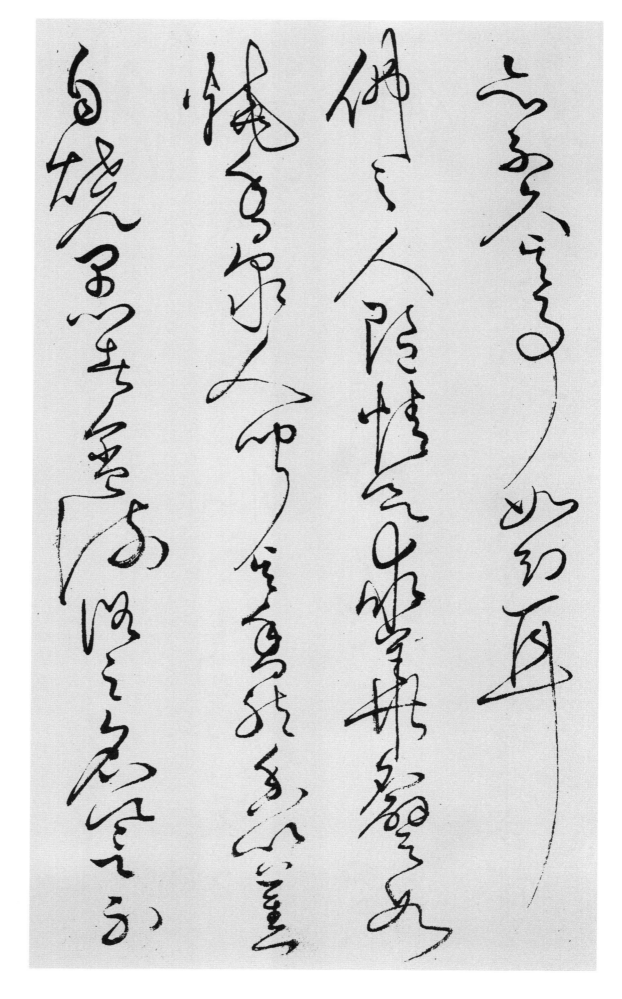

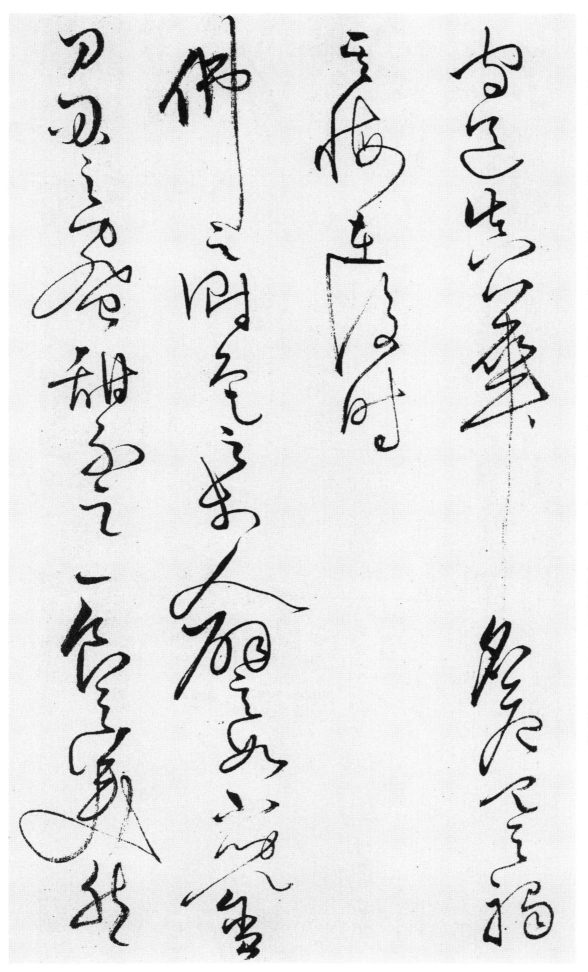

守 지킬 수
道 법도 도
眞 참 진
華 화려할 화
名 이름 명
危 위태할 위
己 몸 기
之 갈 지
禍 재앙 화
其 그 기
悔 뉘우칠 회
在 있을 재
後 뒤 후
時 때 시
佛 부처 불
言 말씀 언
財 재물 재
色 빛 색
之 갈 지
于 어조사 우
人 사람 인
譬 비유할 비
如 같을 여
小 작을 소
兒 아이 아
貪 탐할 탐
刀 칼 도
刃 칼날 인
之 갈 지
蜜 꿀 밀
甜 달 첨
不 아닐 부
足 족할 족
一 한 일
食 밥 식
之 갈 지
美 아름다울 미
然 그럴 연

有	있을	유
截	끊을	절
舌	혀	설
之	갈	지
患	근심	환
也	어조사	야
佛	부처	불
言	말씀	언
人	사람	인
繫	맬	계
于	어조사	우
妻	아내	처
子	아들	자
寶	보배	보
宅	집	택
之	갈	지
患	근심	환
甚	심할	심
于	어조사	우
牢	우리	뢰
獄	옥	옥
桎	차꼬	질
梏	수갑	곡
榔	나무이름	랑
檔	의자	당
牢	우리	뢰
獄	옥	옥
有	있을	유
原	근원	원
赦	용서할	사
妻	아내	처
子	아들	자
情	뜻	정
欲	하고자할	욕
雖	비록	수
有	있을	유
虎	범	호

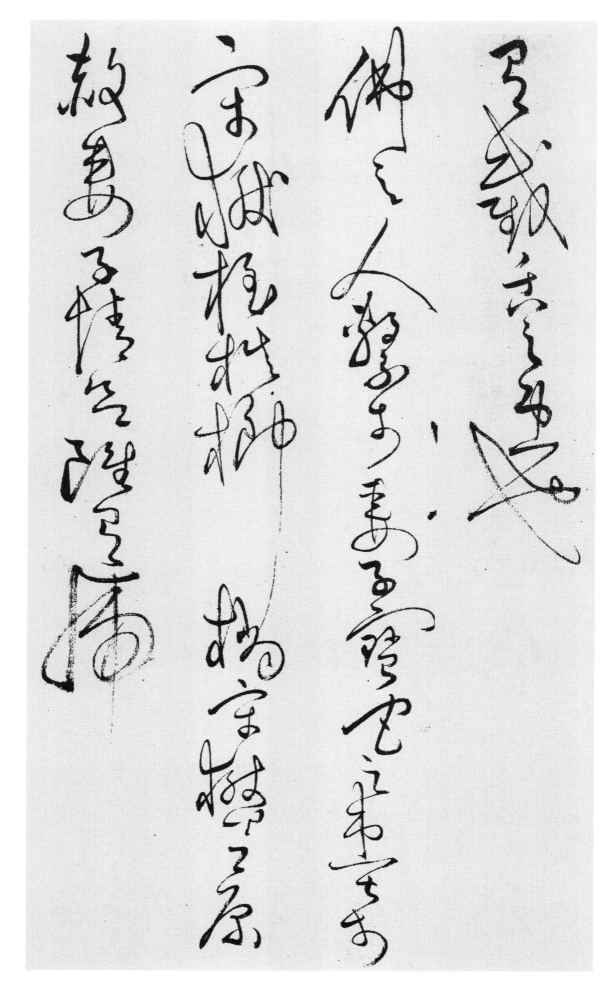

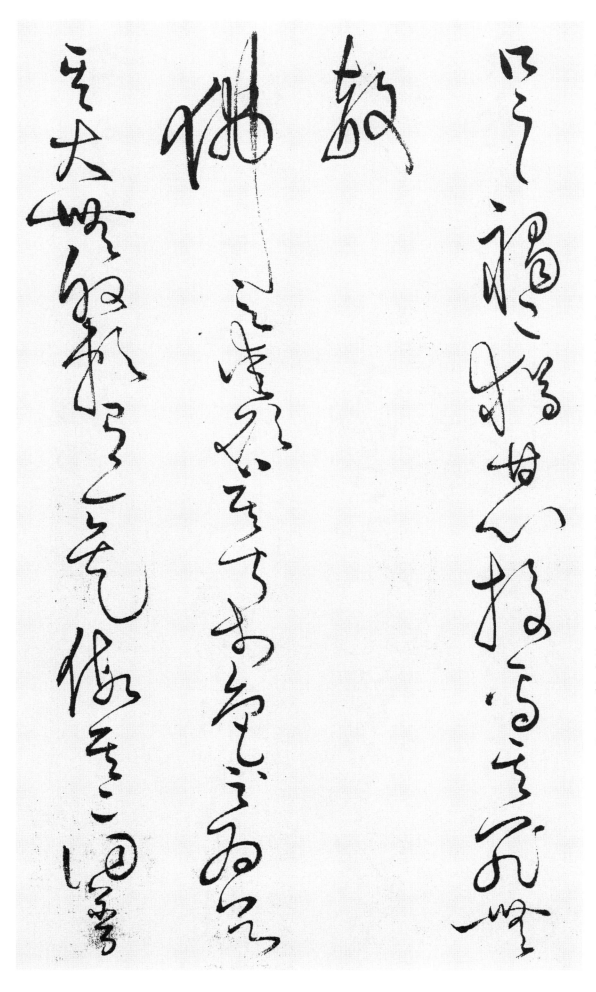

口 입 구
之 갈 지
禍 재앙 화
已 이미 이
猶 오히려 유
甘 달 감
心 마음 심
投 던질 투
焉 어조사 언
其 그 기
罪 허물 죄
無 없을 무
赦 용서할 사
佛 부처 불
言 말씀 언
愛 사랑 애
欲 하고자할 욕
莫 클 막
甚 심할 심
于 어조사 우
色 빛 색
色 빛 색
之 갈 지
爲 하 위
欲 하고자할 욕
其 그 기
大 큰 대
無 없을 무
外 밖 외
賴 의뢰할 뢰
有 있을 유
一 한 일
矣 어조사 의
假 거짓 가
其 그 기
二 둘 이
同 같을 동
普 넓을 보

天 하늘 천
之 갈 지
民 백성 민
無 없을 무
能 능할 능
爲 하 위
道 법도 도
佛 부처 불
言 말씀 언
愛 사랑 애
欲 하고자할 욕
之 갈 지
于 어조사 우
人 사람 인
猶 오히려 유
執 잡을 집
炬 횃불 거
火 불 화
逆 거스릴 역
風 바람 풍
而 말이을 이
行 다닐 행
愚 근심 우
者 놈 자
不 아니 불
釋 풀 석
炬 횃불 거
必 반드시 필
有 있을 유
燒 불사를 소
手 손 수
之 갈 지
患 근심 환
貪 탐할 탐
婬 음탕할 음
恚 성낼 에
怒 성낼 노
愚 근심 우
癡 어리석을 치
之 갈 지
毒 독 독
處 곳 처

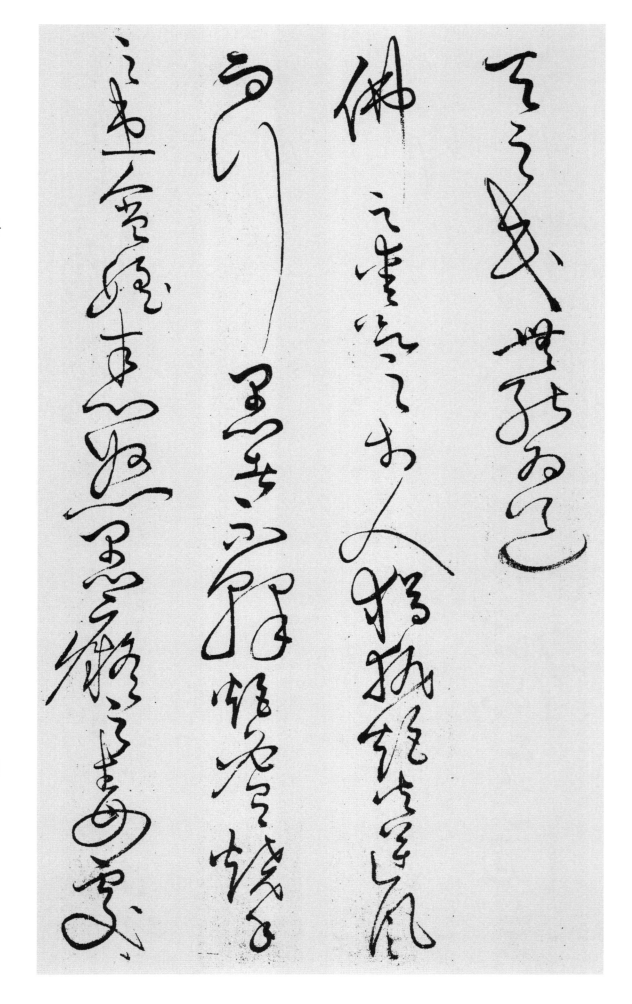

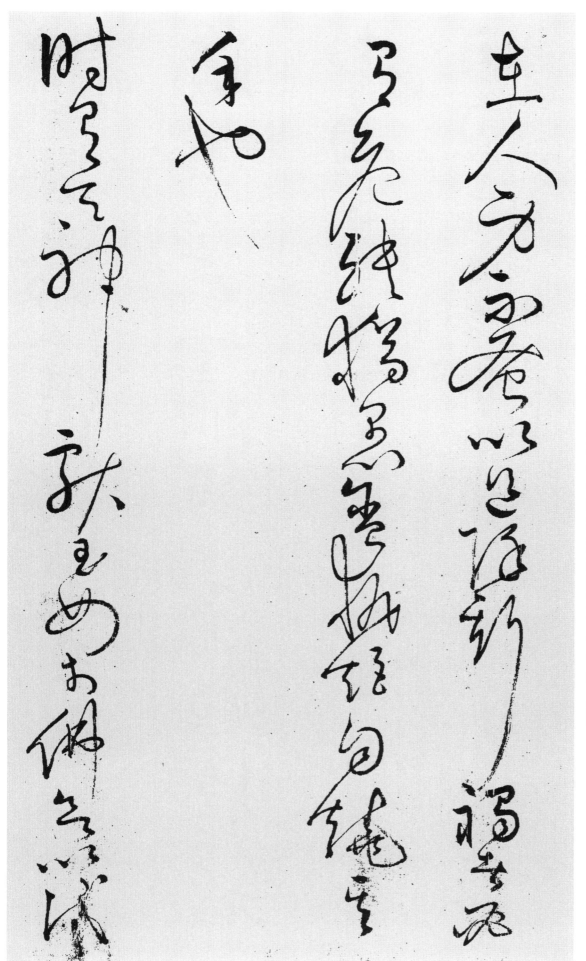

在 있을 재
人 사람 인
身 몸 신
不 아니 불
蚤 일찍 조
以 써 이
道 법도 도
除 제할 제
斯 이 사
禍 재앙 화
者 놈 자
必 반드시 필
有 있을 유
危 위급할 위
殃 재앙 앙
猶 같을 유
愚 근심 우
貪 탐할 탐
執 잡을 집
炬 횃불 거
自 스스로 자
燒 불사를 소
其 그 기
手 손 수
也 어조사 야
時 때 시
有 있을 유
天 하늘 천
神 귀신 신
獻 드릴 헌
玉 구슬 옥
女 계집 녀
于 어조사 우
佛 부처 불
欲 하고자할 욕
以 써 이
試 시험할 시

佛 부처 불
意 뜻 의
觀 볼 관
佛 부처 불
道 법도 도
佛 부처 불
言 말씀 언
革 가죽 혁
囊 주머니 낭
衆 무리 중
穢 더러울 예
爾 너 이
來 올 래
何 어찌 하
爲 하 위
以 써 이
可 가할 가
誑 속일 광
俗 세속 속
難 어려울 난
動 움직일 동
六 여섯 륙
通 통할 통
去 갈 거
吾 나 오
不 아니 불
用 쓸 용
爾 너 이
天 하늘 천
神 귀신 신
愈 나을 유
敬 공경할 경
佛 부처 불
因 인할 인
問 물을 문
道 법도 도
意 뜻 의
佛 부처 불
爲 하 위
解 풀 해
釋 풀 석

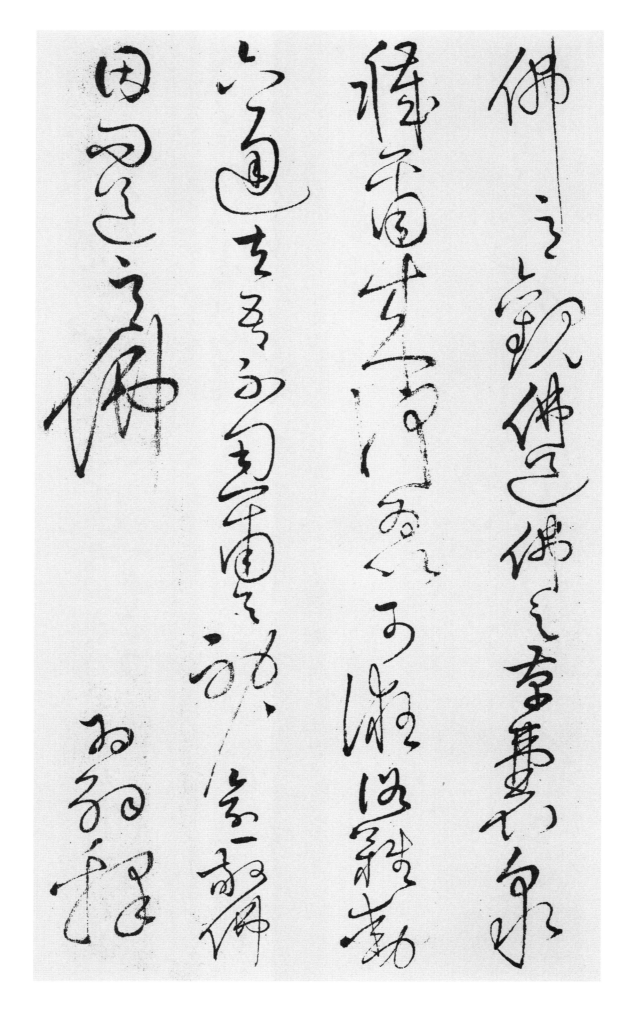

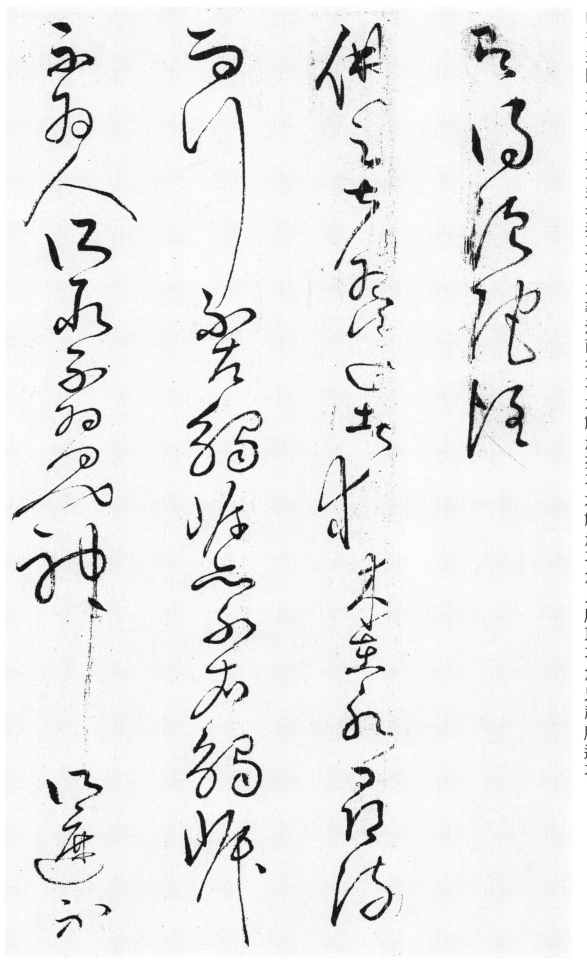

卽得須陀洹佛言夫爲道者猶木在水尋流而行不左觸岸亦不右觸岸不爲人所取不爲鬼神所遮不

곧 즉
얻을 득
모름지기 수
비탈 타(다)
물이름 원
부처 불
말씀 언
대개 부
하 위
법도 도
놈 자
같을 유
나무 목
있을 재
물 수
찾을 심
흐를 류
말이을 이
다닐 행
아닐 부
왼 좌
닿을 촉
언덕 안
또 역
아니 불
오른 우
닿을 촉
언덕 안
아니 불
하 위
사람 인
바 소
취할 취
아니 불
하 위
귀신 귀
귀신 신
바 소
가릴 차
아니 불

為 하 위
洄 물흐를 회
流 흐를 류
所 바 소
住 머무를 주
亦 또 역
不 아니 불
腐 썩을 부
敗 패할 패
吾 나 오
保 지킬 보
其 그 기
入 들 입
海 바다 해
矣 어조사 의
人 사람 인
為 하 위
道 법도 도
不 아니 불
為 하 위
情 뜻 정
欲 하고자할 욕
所 바 소
惑 의혹 혹
不 아니 불
為 하 위
衆 무리 중
邪 사악할 사
所 바 소
誑 속일 광
精 정할 정
進 나아갈 진
無 없을 무
疑 의혹 의
吾 나 오
保 지킬 보
其 그 기
得 얻을 득
道 법도 도
矣 어조사 의
佛 부처 불
告 알릴 고
沙 모래 사
門 문 문
慎 삼갈 신
無 없을 무
信 믿을 신
汝 너 여
意 뜻 의
汝 너 여
意 뜻 의
終 마칠 종
不 아니 불
可 가할 가

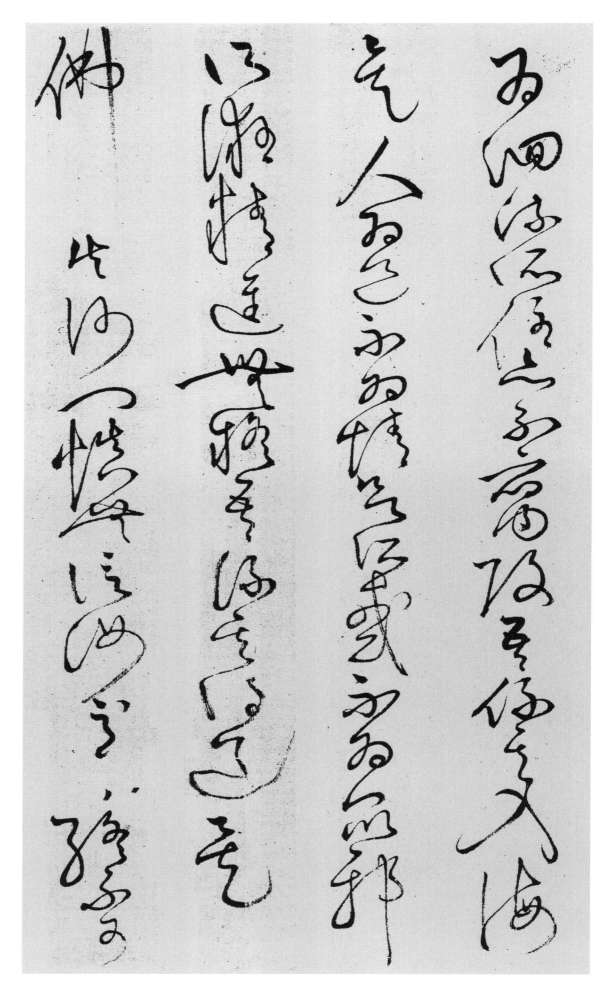

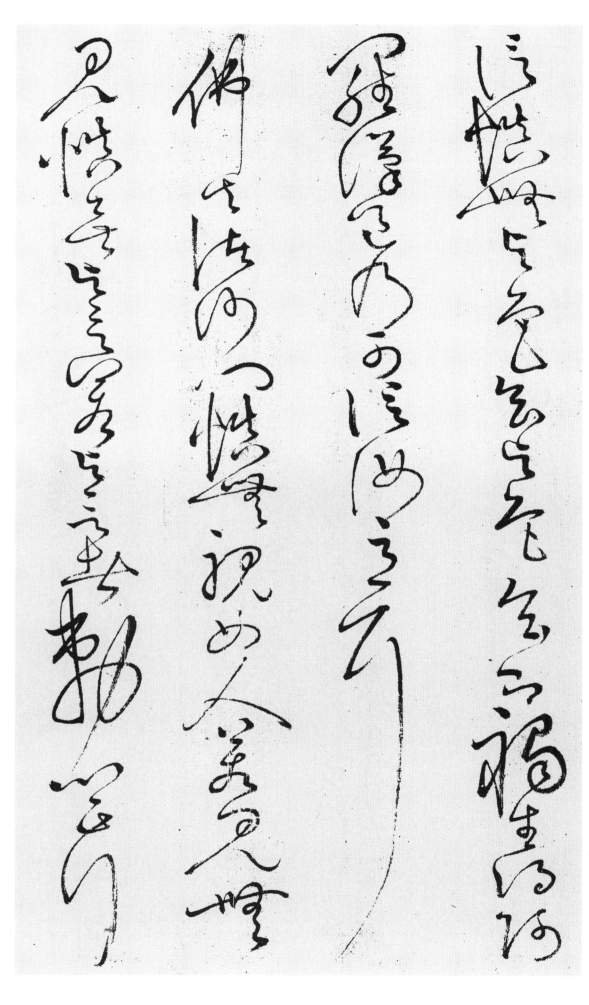

信愼無與色會與色會即禍生得阿羅漢道乃可信汝意耳佛告諸沙門愼無視女人若見無見愼無與言若與言者勅心正行

日 가로 왈
吾 나 오
爲 하 위
沙 모래 사
門 문 문
處 곳 처
于 어조사 우
濁 흐릴 탁
世 세상 세
當 마땅할 당
如 같을 여
蓮 연꽃 련
華 화려할 화
不 아니 불
爲 하 위
泥 진흙 니
所 바 소
汚 더러울 오
老 늙을 로
者 놈 자
以 써 이
爲 하 위
母 어미 모
長 어른 장
者 놈 자
以 써 이
爲 하 위
姊 누이 자
少 적을 소
者 놈 자
如 같을 여
妹 손아래누이 매
幼 어릴 유
者 놈 자
如 같을 여
女 계집 녀
敬 공경 경
之 갈 지
以 써 이
禮 예도 례
意 뜻 의
殊 다를 수
當 당할 당
諦 살필 체(제)
惟 오직 유

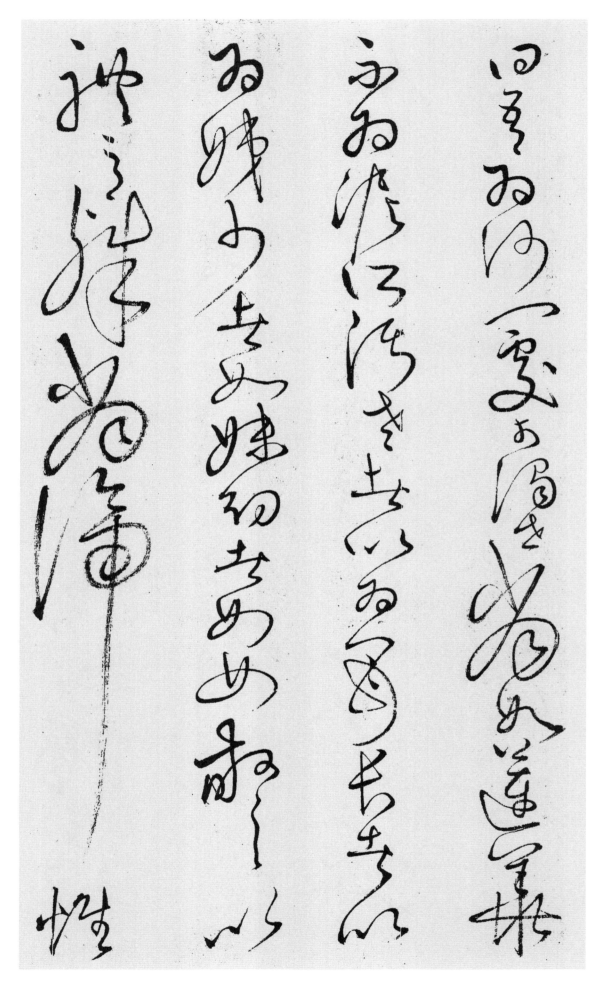

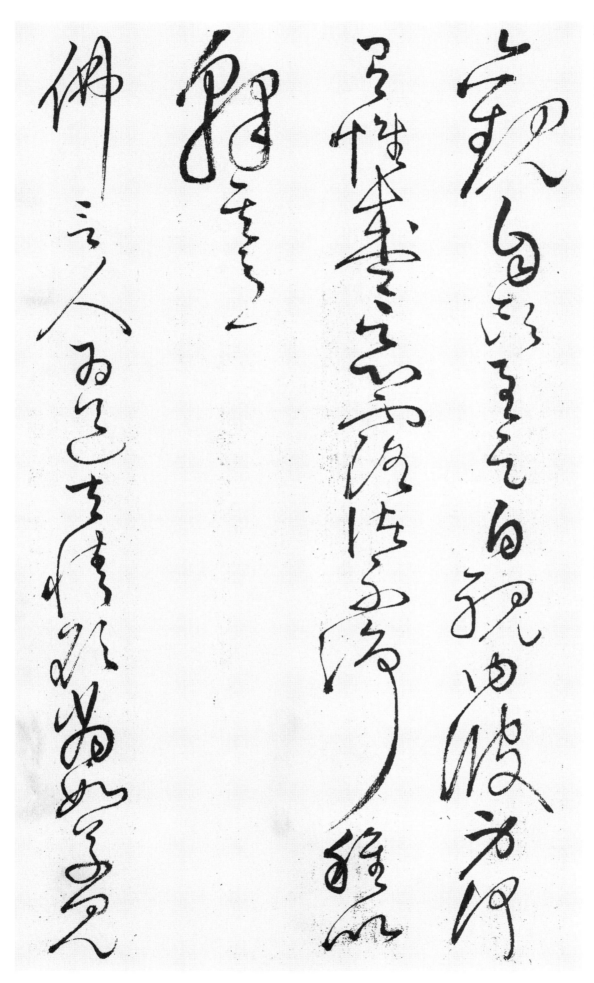

觀볼 관
自스스로 자
頭머리 두
至이를 지
足족할 족
自스스로 자
視볼 시
內안 내
彼저 피
身몸 신
何어찌 하
有있을 유
惟오직 유
盛성할 성
惡나쁠 악
露드러낼 로
諸여러 제
不아닐 부
淨맑을 정
種씨 종
以써 이
釋풀 석
其그 기
意뜻 의
佛부처 불
言말씀 언
人사람 인
爲하 위
道법도 도
去갈 거
情뜻 정
欲하고자할 욕
當당할 당
如같을 여
草풀 초
見볼 견

大 큰 대
火 불 화
來 올 래
已 이미 이
劫 두려울 겁
道 법도 도
人 사람 인
見 볼 견
愛 사랑 애
欲 하고자할 욕
必 반드시 필
當 마땅할 당
遠 멀 원
之 그것 지
佛 부처 불
言 말씀 언
人 사람 인
有 있을 유
患 근심 환
婬 음란할 음
情 뜻 정
不 아닐 부
止 그칠 지
踞 걸터앉을 거
斧 도끼 부
刃 칼날 인
上 윗 상
以 써 이
自 스스로 자
除 제할 제
其 그 기
陰 그늘 음
佛 부처 불
謂 말할 위
之 갈 지
曰 가로 왈
若 만약 약
使 하여금 사
斷 끊을 단

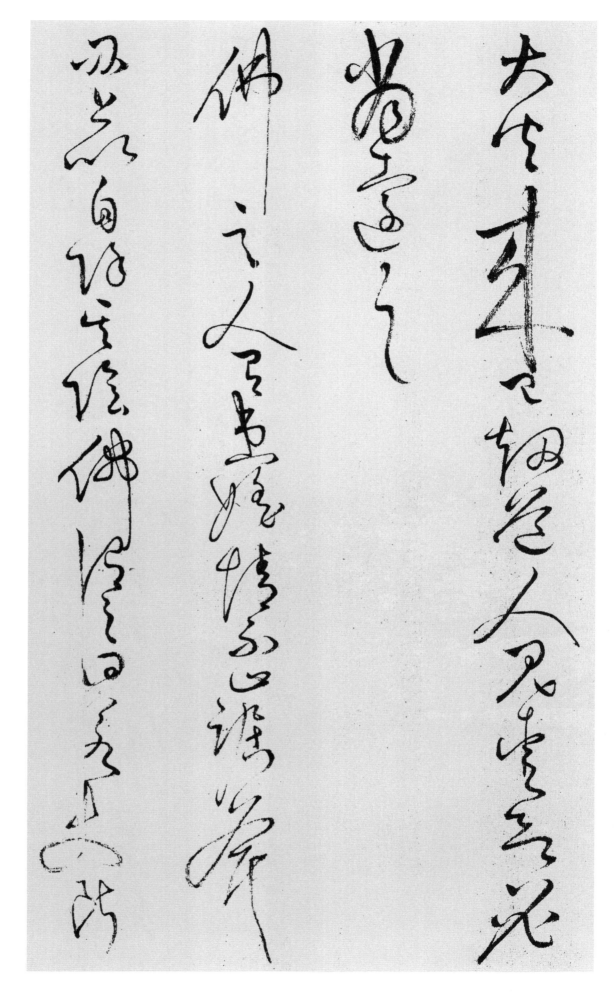

陰不如斷心爲功
曹若止功曹從者
都息邪心不止斷
陰何益斯須卽死
佛言世俗倒見如
斯癡人有嬌童女
與彼男誓

陰 그늘 음
不 아니 불
如 같을 여
斷 끊을 단
心 마음 심
心 마음 심
爲 하 위
功 공 공
曹 무리 조
若 같을 약
止 그칠 지
功 공 공
曹 무리 조
從 따를 종
者 놈 자
都 모두 도
息 쉴 식
邪 사악할 사
心 마음 심
不 아닐 부
止 그칠 지
斷 끊을 단
陰 그늘 음
何 어찌 하
益 더할 익
斯 이 사
須 모름지기 수
卽 곧 즉
死 죽을 사
佛 부처 불
言 말씀 언
世 세상 세
俗 세속 속
倒 거꾸로 도
見 볼 견
如 같을 여
斯 이 사
癡 어리석을 치
人 사람 인
有 있을 유
嬌 음란할 음
童 아이 동
女 계집 녀
與 더불 여
彼 저 피
男 사내 남
誓 맹서할 서

漢字	訓音
至	이를 지
期	기약 기
日	날 일
不	아니 불
來	올 래
而	말이을 이
自	스스로 자
悔	뉘우칠 회
欲	하고자할 욕
吾	나 오
知	알 지
爾	너 이
本	근본 본
意	뜻 의
以	써 이
思	생각 사
想	생각 상
生	날 생
吾	나 오
不	아니 불
思	생각 사
想	생각 상
爾	너 이
卽	곧 즉
爾	너 이
而	말이을 이
不	아니 불
生	날 생
佛	부처 불
行	행할 행
道	법도 도
聞	들을 문
之	갈 지
謂	말할 위
沙	모래 사
門	문 문
曰	가로 왈
記	기록할 기
之	갈 지
此	이 차
迦	부처이름 가
葉	잎 엽(섭)
佛	부처 불
偈	승려글 게
流	흐를 류
在	있을 재
俗	세속 속
間	사이 간

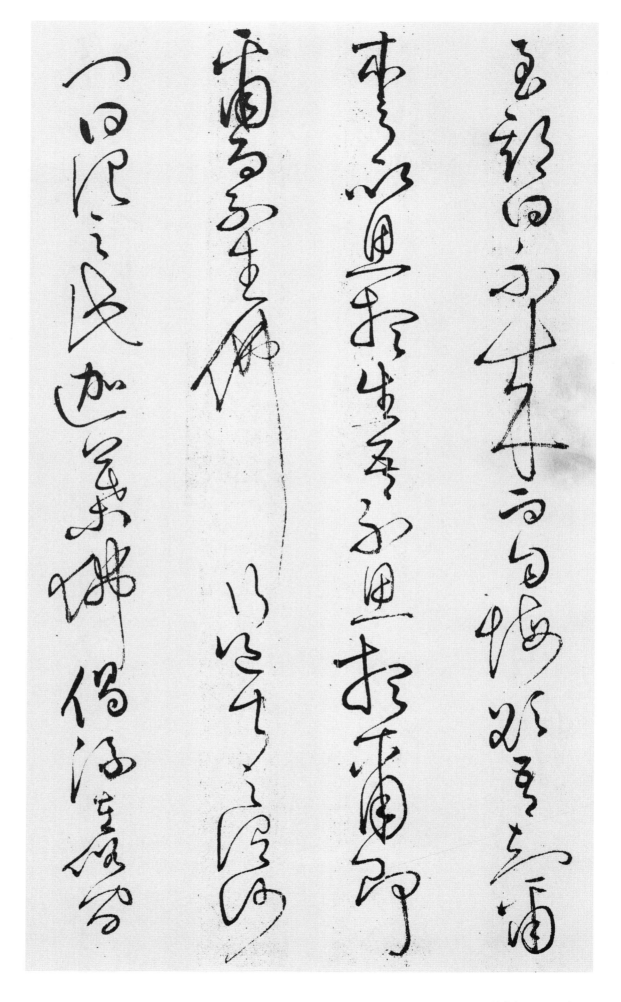

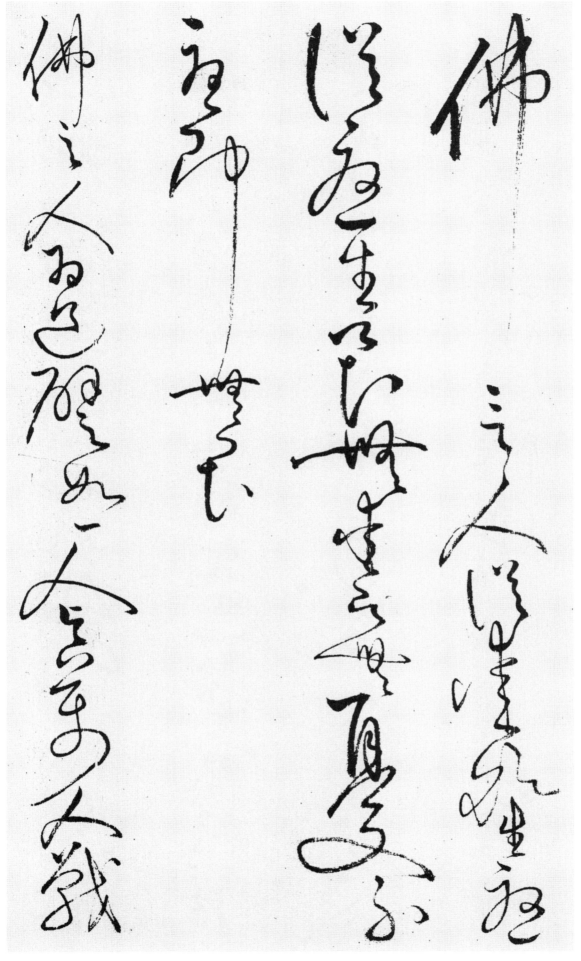

佛言人從愛欲生憂從憂生畏無愛卽無憂不憂卽無畏佛言人爲道譬如一人與萬人戰

佛	부처	불
言	말씀	언
人	사람	인
從	따를	종
愛	사랑	애
欲	하고자할	욕
生	날	생
憂	근심	우
從	따를	종
憂	근심	우
生	날	생
畏	두려울	외
無	없을	무
愛	사랑	애
卽	곧	즉
無	없을	무
憂	근심	우
不	아니	불
憂	근심	우
卽	곧	즉
無	없을	무
畏	두려울	외
佛	부처	불
言	말씀	언
人	사람	인
爲	하	위
道	법도	도
譬	비유할	비
如	같을	여
一	한	일
人	사람	인
與	더불	여
萬	일만	만
人	사람	인
戰	싸움	전

被 입을 피
※披(피)로 오기함
鉀 갑옷 갑
操 잡을 조
兵 병사 병
出 날 출
門 문 문
欲 하고자할 욕
戰 싸움 전
意 뜻 의
怯 두려울 겁
膽 쓸개 담
弱 약할 약
乃 이에 내
自 스스로 자
退 물러날 퇴
走 달아날 주
或 혹시 혹
半 절반 반
道 법도 도
還 돌아올 환
或 혹시 혹
格 격식 격
鬪 싸울 투
而 말이을 이
死 죽을 사
或 혹시 혹
得 얻을 득
大 큰 대
勝 이길 승
還 돌아올 환
國 나라 국
高 높을 고
遷 옮길 천
夫 대개 부
人 사람 인
能 능할 능
牢 우리 뢰
持 가질 지
其 그 기
心 마음 심
精 정할 정
銳 예리할 예
進 나아갈 진
行 갈 행
不 아니 불
惑 의혹 혹
于 어조사 우

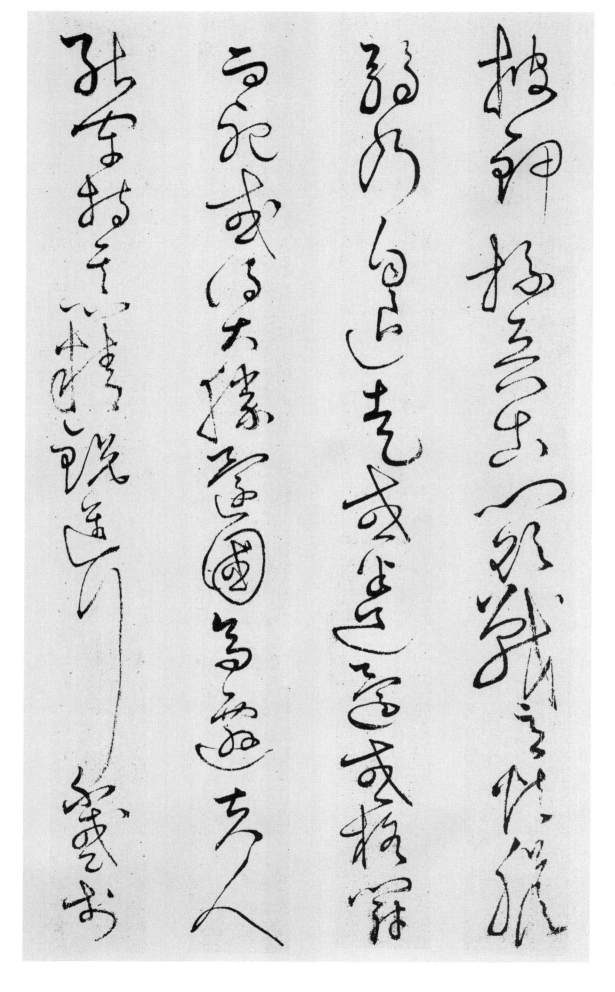

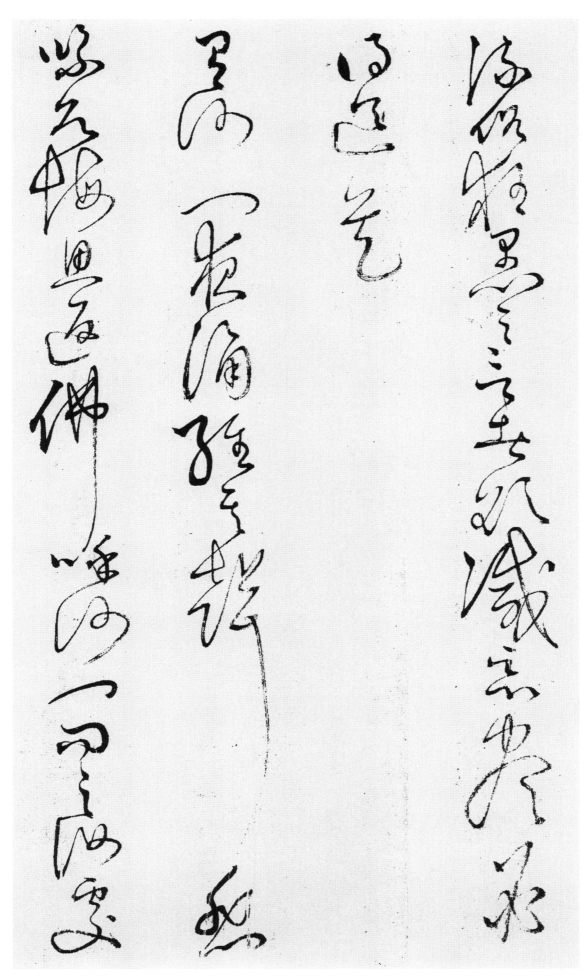

流 흐를 류
俗 세속 속
狂 미칠 광
愚 어리석을 우
之 갈 지
言 말씀 언
者 놈 자
欲 하고자할 욕
滅 멸망할 멸
惡 나쁠 악
盡 다할 진
必 반드시 필
得 얻을 득
道 법도 도
矣 어조사 의
有 있을 유
沙 모래 사
門 문 문
夜 밤 야
誦 외울 송
經 경서 경
其 그 기
聲 소리 성
悲 슬플 비
緊 긴밀할 긴
欲 하고자할 욕
悔 뉘우칠 회
思 생각할 사
返 돌이킬 반
佛 부처 불
呼 부를 호
沙 모래 사
門 문 문
問 물을 문
之 갈 지
汝 너 여
處 곳 처

于	어조사	우
家	집	가
將	장차	장
何	어찌	하
脩	닦을	수
爲	하	위
對	대할	대
日	가로	왈
恒	항상	항
彈	튕길	탄
琴	거문고	금
佛	부처	불
言	말씀	언
弦	줄	현
緩	더딜	완
何	어찌	하
如	같을	여
日	가로	왈
不	아니	불
鳴	울	명
矣	어조사	의
弦	줄	현
急	급할	급
何	어찌	하
如	같을	여
日	가로	왈
聲	소리	성
絶	끊을	절
矣	어조사	의
急	급할	급
緩	더딜	완
得	얻을	득
中	가운데	중
何	어찌	하
如	같을	여
日	가로	왈
諸	여러	제
音	소리	음
普	클	보
調	고를	조
佛	부처	불
告	알릴	고
沙	모래	사
門	문	문
學	배울	학
道	법도	도
猶	같을	유
然	그럴	연
執	잡을	집
心	마음	심

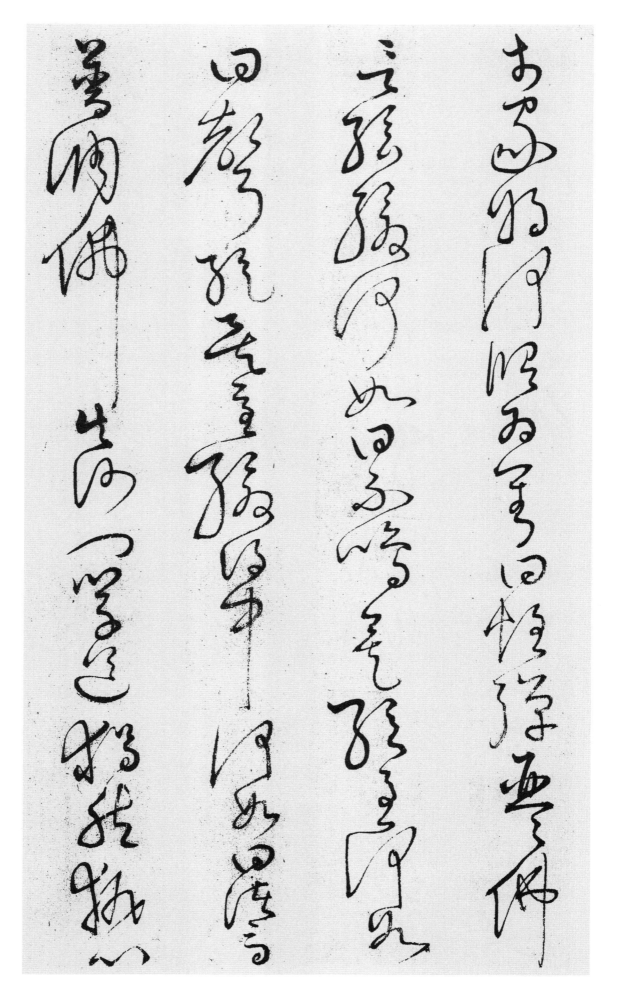

調 고를 조
適 맞을 적
道 법도 도
可 가할 가
得 얻을 득
矣 어조사 의
佛 부처 불
言 말씀 언
夫 대개 부
人 사람 인
爲 하 위
道 법도 도
猶 같을 유
所 바 소
鍛 경개 하
鐵 쇠 철
漸 점점 점
深 깊을 심
棄 버릴 기

※작가 乖(괴)로 씀

去 갈 거
垢 때 구
成 이룰 성
器 그릇 기
必 반드시 필
好 좋을 호
學 배울 학
道 법도 도
以 써 이
漸 점점 점
深 깊을 심
去 갈 거
以 써 이
垢 때 구
精 정할 정
進 나아갈 진
就 곧 취
道 법도 도
奉 받들 봉
卽 곧 즉
身 몸 신
疲 뱃병 가
身 몸 신
疲 뱃병 가

※글자 중복표시됨

卽 곧 즉
意 뜻 의

惱 번뇌할 노
意 뜻 의
惱 번뇌할 노
※글자 중복표시됨
卽 곧 즉
行 다닐 행
得 얻을 득
行 다닐 행
得 얻을 득
※글자 중복표시됨
卽 곧 즉
脩 닦을 수
自 스스로 자
幸 다행 행
佛 부처 불
言 말씀 언
人 사람 인
爲 하 위
道 법도 도
亦 또 역
苦 괴로울 고
不 아니 불
爲 하 위
道 법도 도
亦 또 역
苦 괴로울 고
惟 오직 유
人 사람 인
自 스스로 자
生 살 생
至 이를 지
老 늙을 로
自 스스로 자
老 늙을 로
至 이를 지
病 아플 병
自 스스로 자
病 아플 병
至 이를 지
死 죽을 사
其 그 기
苦 괴로울 고
無 없을 무
量 헤아릴 량
心 마음 심
惱 번뇌할 뇌
積 쌓을 적
罪 허물 죄
生 살 생

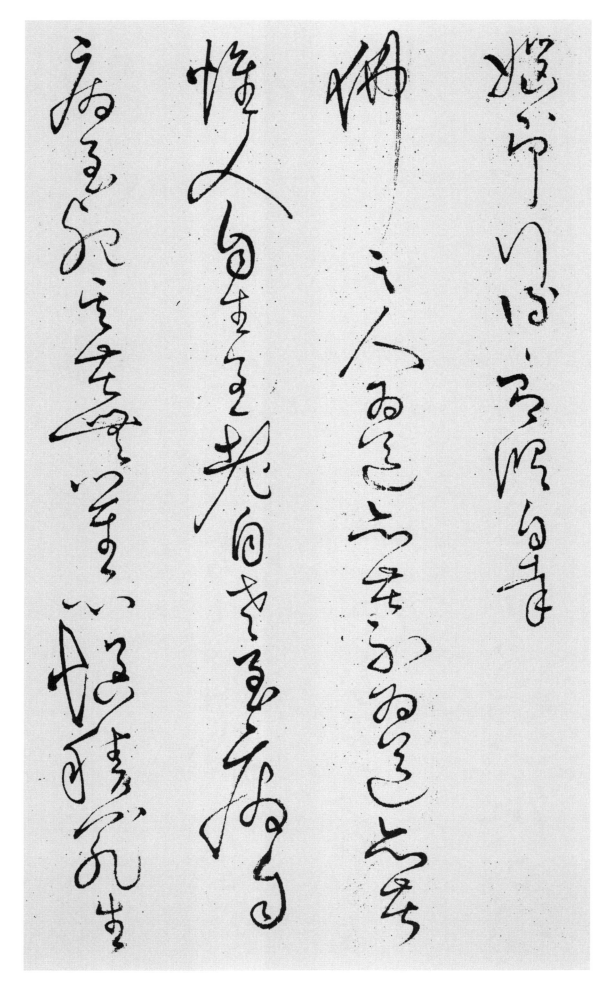

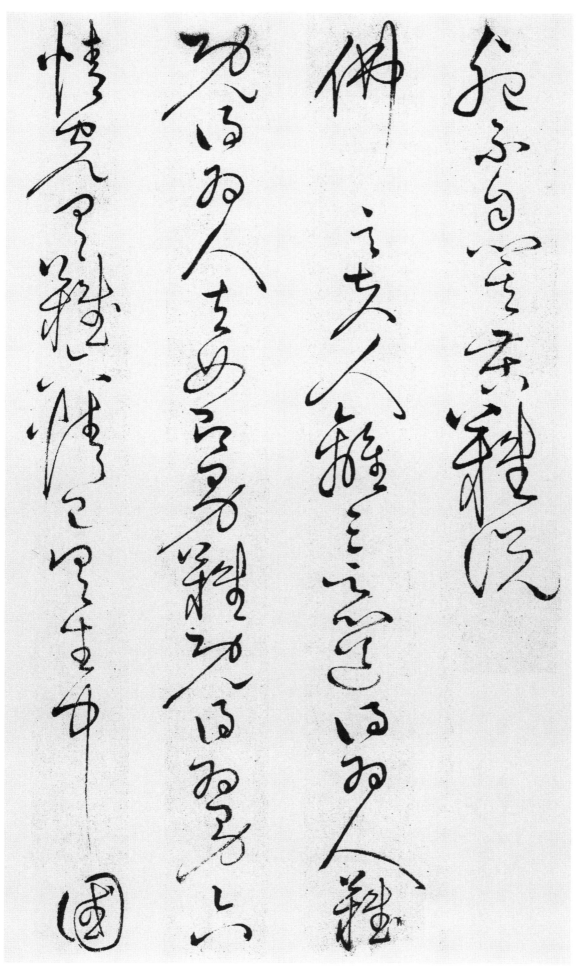

死 죽을 사
不 아니 불
息 쉴 식
其 그 기
苦 괴로울 고
難 어려울 난
說 말씀 설
佛 부처 불
言 말씀 언
夫 대개 부
人 사람 인
離 떠날 리
三 석 삼
惡 나쁠 악
道 법도 도
得 얻을 득
爲 하 위
人 사람 인
難 어려울 난
旣 이미 기
得 얻을 득
爲 하 위
人 사람 인
去 갈 거
女 계집 녀
卽 곧 즉
男 사내 남
難 어려울 난
旣 이미 기
得 얻을 득
爲 하 위
男 사내 남
六 여섯 륙
情 뜻 정
完 완성할 완
具 갖출 구
難 어려울 난
六 여섯 륙
情 뜻 정
已 이미 이
具 갖출 구
生 살 생
中 가운데 중
國 나라 국

<table>
<tr><td>難</td><td>어려울</td><td>난</td></tr>
<tr><td>旣</td><td>이미</td><td>기</td></tr>
<tr><td>處</td><td>곳</td><td>처</td></tr>
<tr><td>中</td><td>가운데</td><td>중</td></tr>
<tr><td>國</td><td>나라</td><td>국</td></tr>
<tr><td>值</td><td>값</td><td>치</td></tr>
<tr><td>奉</td><td>받들</td><td>봉</td></tr>
<tr><td>佛</td><td>부처</td><td>불</td></tr>
<tr><td>道</td><td>법도</td><td>도</td></tr>
<tr><td>難</td><td>어려울</td><td>난</td></tr>
<tr><td>旣</td><td>이미</td><td>기</td></tr>
<tr><td>奉</td><td>받들</td><td>봉</td></tr>
<tr><td>佛</td><td>부처</td><td>불</td></tr>
<tr><td>道</td><td>법도</td><td>도</td></tr>
<tr><td>值</td><td>있을</td><td>치</td></tr>
<tr><td>有</td><td>있을</td><td>유</td></tr>
<tr><td>道</td><td>법도</td><td>도</td></tr>
<tr><td>之</td><td>갈</td><td>지</td></tr>
<tr><td>君</td><td>임금</td><td>군</td></tr>
<tr><td>難</td><td>어려울</td><td>난</td></tr>
<tr><td>旣</td><td>이미</td><td>기</td></tr>
<tr><td>值</td><td>값</td><td>치</td></tr>
<tr><td>有</td><td>있을</td><td>유</td></tr>
<tr><td>道</td><td>법도</td><td>도</td></tr>
<tr><td>之</td><td>갈</td><td>지</td></tr>
<tr><td>君</td><td>임금</td><td>군</td></tr>
<tr><td>生</td><td>살</td><td>생</td></tr>
<tr><td>菩</td><td>보살</td><td>보</td></tr>
<tr><td>薩</td><td>보살</td><td>살</td></tr>
<tr><td>家</td><td>집</td><td>가</td></tr>
<tr><td>難</td><td>어려울</td><td>난</td></tr>
<tr><td>旣</td><td>이미</td><td>기</td></tr>
<tr><td>菩</td><td>보살</td><td>보</td></tr>
<tr><td>薩</td><td>보살</td><td>살</td></tr>
<tr><td>家</td><td>집</td><td>가</td></tr>
<tr><td>以</td><td>써</td><td>이</td></tr>
<tr><td>心</td><td>마음</td><td>심</td></tr>
<tr><td>信</td><td>믿을</td><td>신</td></tr>
<tr><td>三</td><td>석</td><td>삼</td></tr>
<tr><td>尊</td><td>높을</td><td>존</td></tr>
<tr><td>值</td><td>값</td><td>치</td></tr>
<tr><td>佛</td><td>부처</td><td>불</td></tr>
</table>

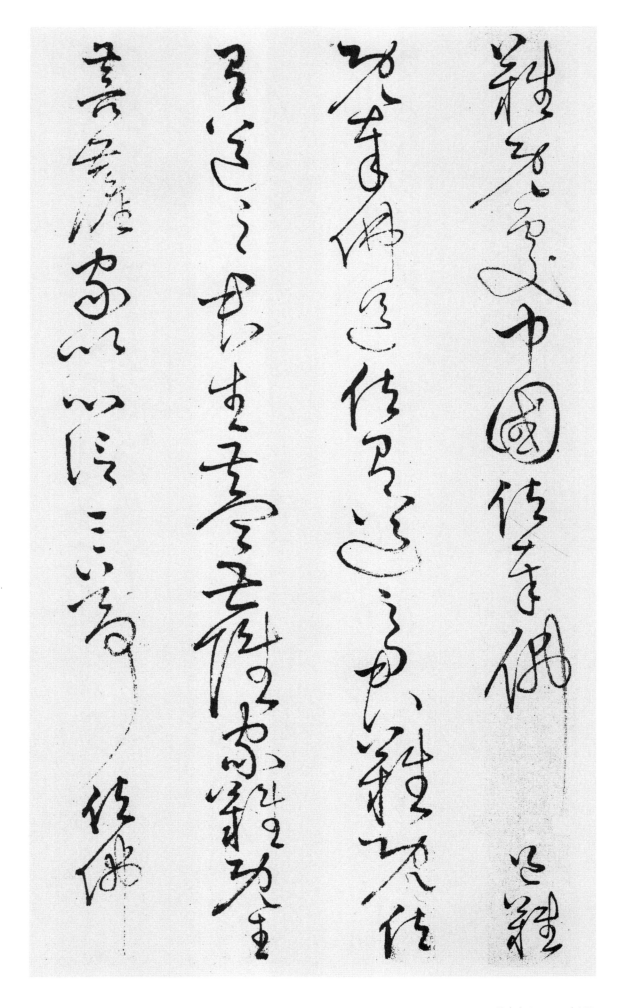

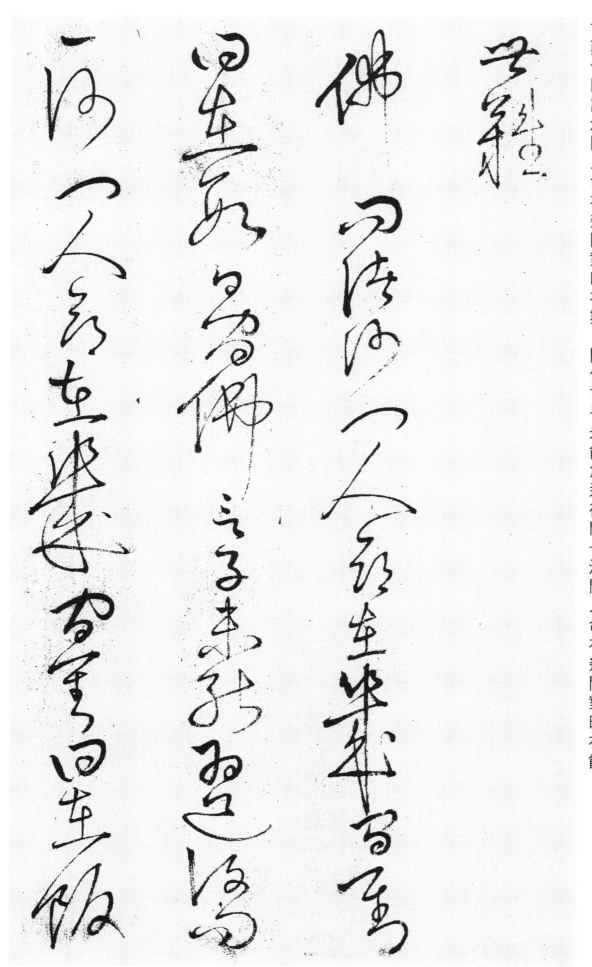

世難佛問諸沙門人命在幾間對曰在數日間佛言子未能爲道復問一沙門人命在幾間對曰在飯

세상 어려울 부처 물을 여러 모래 사람 목숨 있을 몇 사이 대답할 가로 있을 몇 날 사이 부처 말씀 아들 아닐 능할 하 법도 다시 물을 한 모래 문 사람 목숨 있을 몇 사이 대할 가로 있을 밥

세 난 불 문 제 사 문 문 인 명 재 기 간 대 왈 재 수 일 간 불 언 자 미 능 위 도 부 문 일 사 문 인 명 재 기 간 대 왈 재 반

食　밥 식
間　사이 간
去　갈 거
子　아들 자
未　아닐 미
能　능할 능
爲　하 위
道　법도 도
復　다시 부
問　물을 문
一　한 일
沙　모래 사
門　문 문
人　사람 인
命　목숨 명
在　있을 재
幾　몇 기
間　사이 간
對　대할 대
曰　가로 왈
呼　숨쉴 호
吸　들이마실 흡
之　갈 지
間　사이 간
佛　부처 불
言　말씀 언
善　착할 선
哉　어조사 재
子　아들 자
可　가할 가
謂　말할 위
爲　법도 도
道　법도 도
者　놈 자
矣　어조사 의

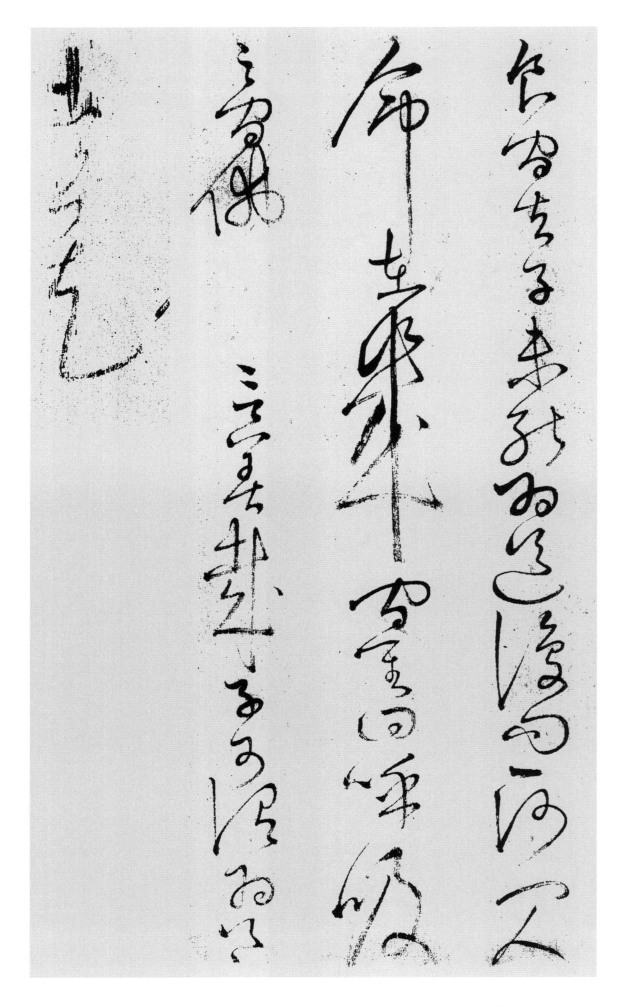

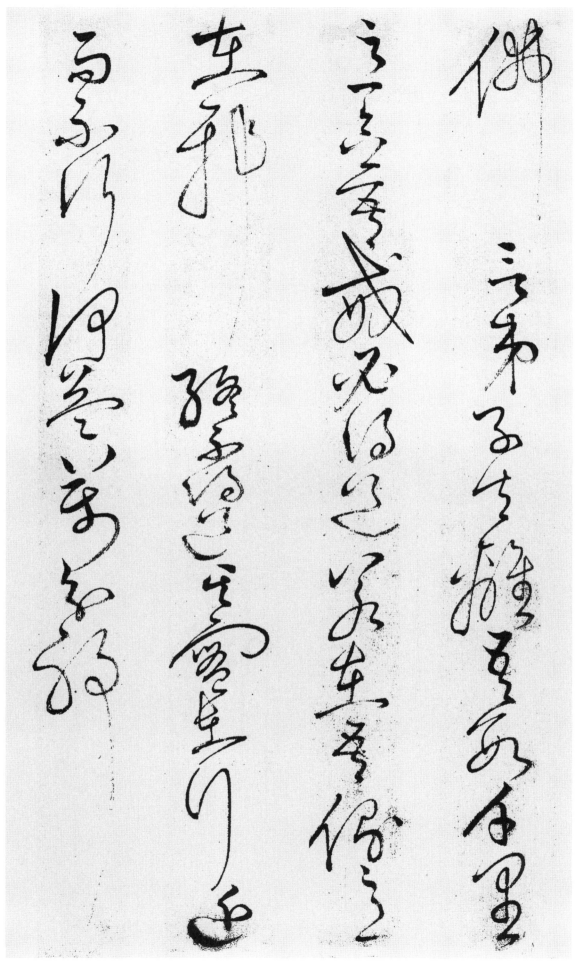

佛言弟子去離吾數千里意念吾戒必得道若在吾側意在邪終不得道其實在行近而不行何益萬分耶

佛 불 부처
言 언 말씀
弟 제 아우
子 자 아들
去 거 갈
離 리 떠날
吾 오 나
數 수 몇
千 천 일천
里 리 거리
意 의 뜻
念 념 생각
吾 오 나
戒 계 경계할
必 필 반드시
得 득 얻을
道 도 법도
若 약 만약
在 재 있을
吾 오 나
側 측 곁
意 의 뜻
在 재 있을
邪 사 사악할
終 종 마칠
不 불 아니
得 득 얻을
道 도 법도
其 기 그
實 실 사실
在 재 있을
行 행 갈
近 근 가까울
而 이 말이을
不 불 아니
行 행 갈
何 하 어찌
益 익 더할
萬 만 일만
分 분 나눌
耶 야 어조사

佛 부처 불
言 말씀 언
人 사람 인
爲 하 위
道 법도 도
猶 같을 유
若 같을 약
食 밥 식
蜜 꿀 밀
中 가운데 중
邊 가 변
皆 모두 개
甜 달 첨
吾 나 오
經 지날 경
亦 또 역
爾 너 이
其 그 기
義 뜻 의
皆 다 개
快 쾌할 쾌
行 갈 행
者 놈 자
得 얻을 득
道 법도 도
矣 어조사 의
佛 부처 불
言 말씀 언
人 사람 인
爲 하 위
道 법도 도
能 능할 능
拔 뺄 발
愛 사랑 애
欲 하고자할 욕
之 갈 지
根 뿌리 근

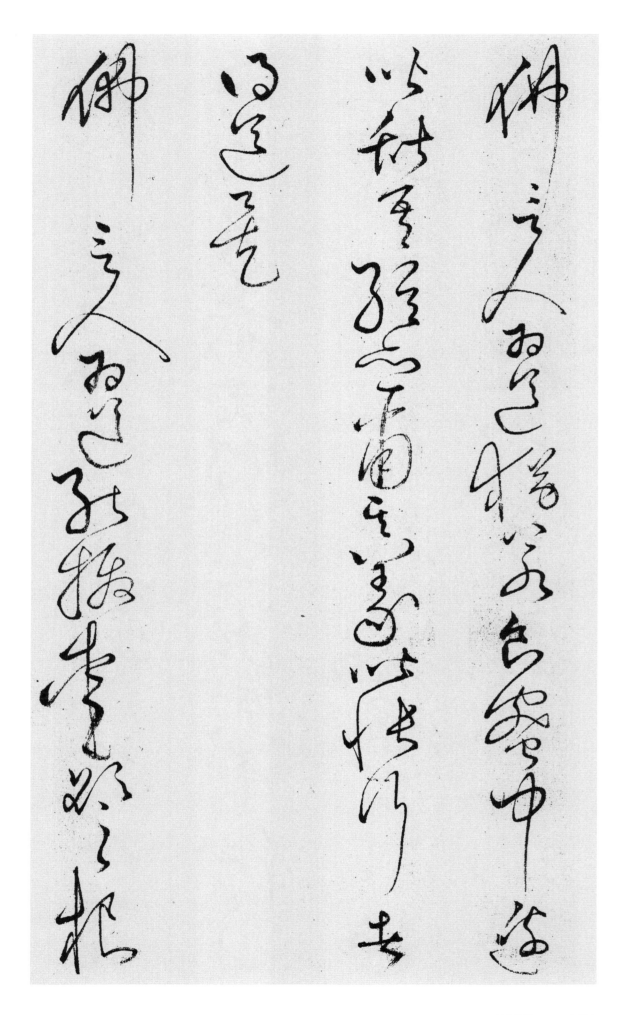

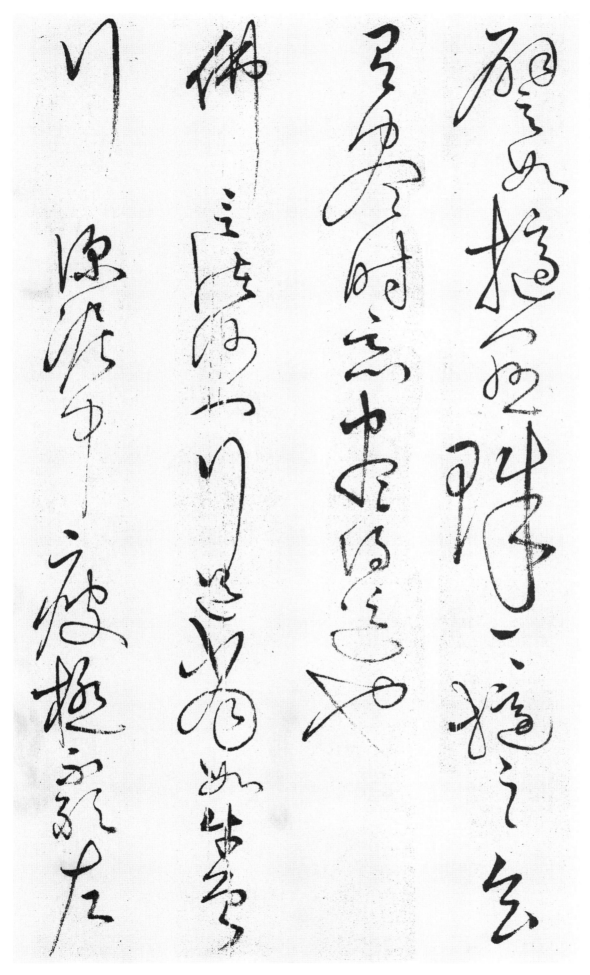

비
여

비유할
비

같을
적

딸
걸

구슬
주

한
일

한
일

딸
적

그것
지

모일
회

있을
유

다할
진

나쁠
악

다할
진

얻을
득

법도
도

어조사
야

부처
불

말씀
언

여러
제

모래
사

문
문

갈
행

법도
도

당할
당

같을
여

소
우

질
부

갈
행

깊을
심

진흙
니

가운데
중

피곤할
피

끝
극

아니
불

감히
감

왼
좌

譬
如
摘
懸
珠
一
一
摘
之
會
有
盡
時
惡
盡
得
道
也
佛
言
諸
沙
門
行
道
當
如
牛
負
行
深
泥
中
疲
極
不
敢
左

右 오른 우
顧 돌아볼 고
趣 뜻 취
欲 하고자할 욕
離 떠날 리
泥 진흙 니
以 써 이
自 스스로 자
蘇 깨어날 소
息 숨쉴 식
沙 모래 사
門 문 문
視 볼 시
情 뜻 정
欲 하고자할 욕
甚 심할 심
于 어조사 우
彼 저 피
泥 진흙 니
直 곧을 직
心 마음 심
念 생각 념
道 법도 도
可 가할 가
免 면할 면
衆 무리 중
苦 괴로울 고
佛 부처 불
言 말씀 언
吾 나 오
視 볼 시
王 임금 왕
侯 제후 후
之 갈 지
位 자리 위
如 같을 여
塵 티끌 진

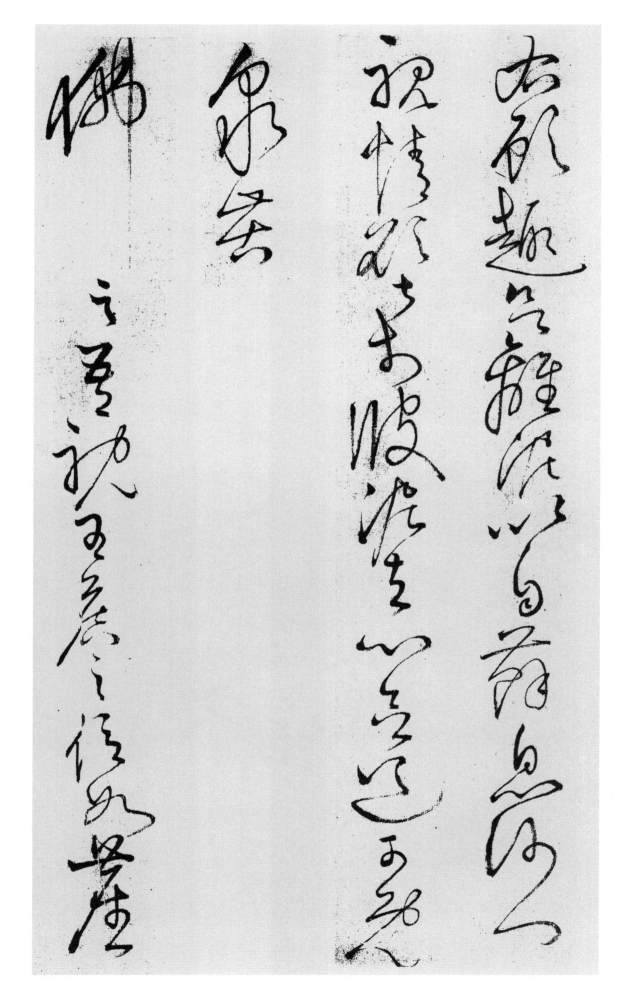

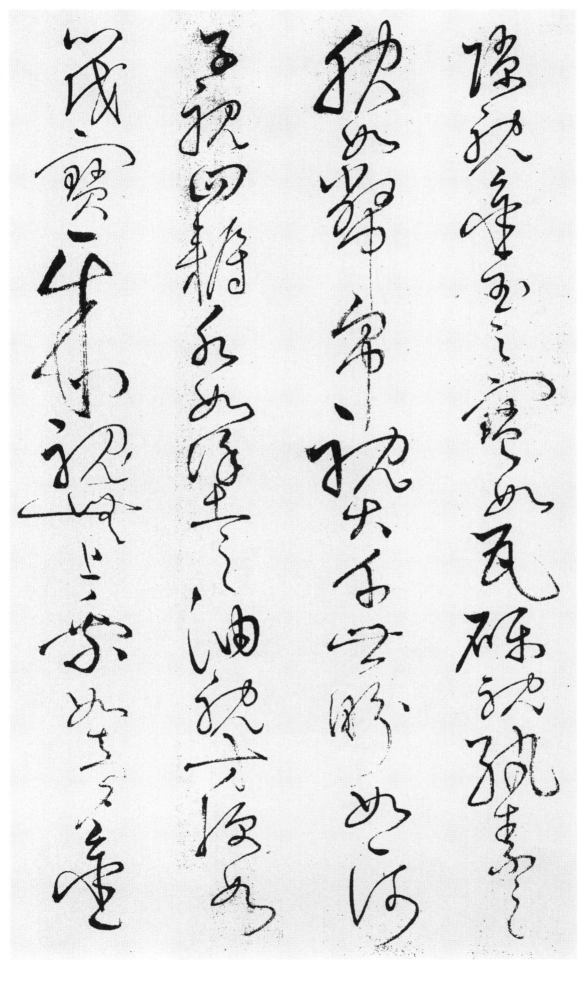

隙視金玉之寶如瓦礫視紈素之服如幣帛視大千世界如一訶子視四耨水如塗足油視方便如筏寶聚視無上乘如夢金

극 시 금 옥
틈 볼 쇠 구슬
視 金 玉 보배
隙 視 金 같을 기와
玉 之 寶 조약돌
之 寶 如 볼 시
寶 如 瓦 흰비단 소
如 瓦 礫 흴 갈
瓦 礫 視 옷 같을
礫 視 紈 폐백 비단
視 紈 素 볼 시
紈 素 之 큰 대
素 之 服 일천 세상
之 服 如 지경 같을
服 如 幣 한 일
如 幣 帛 꾸짖을 아들
幣 帛 視 볼 시 넉
帛 視 大 김맬 물 같을
視 大 千 길 발 기름
大 千 世 볼 모 편할
千 世 界 같을 땟목
世 界 如 보배 모일
界 如 一 볼 없을
如 一 訶 윗 탈 같을
一 訶 子 꿈 쇠

帛	비단	백
視	볼	시
求	구할	구
佛	부처	불
道	길	도
如	같을	여
眼	눈	안
前	앞	전
花	꽃	화
視	볼	시
求	구할	구
禪	참선	선
定	정할	정
如	같을	여
須	모름지기	수
彌	두루	미
柱	기둥	주
視	볼	시
求	구할	구
涅	흙 널(열)	
槃	쟁반	반
架	다리	가
如	같을	여
晝	낮	주
夜	밤	야
寤	잠깰	오
視	볼	시
倒	거꾸로	도
正	바를	정
者	놈	자
如	같을	여
六	여섯	륙
龍	용	룡
舞	춤출	무
視	볼	시
平	고를	평
等	무리	등
者	놈	자

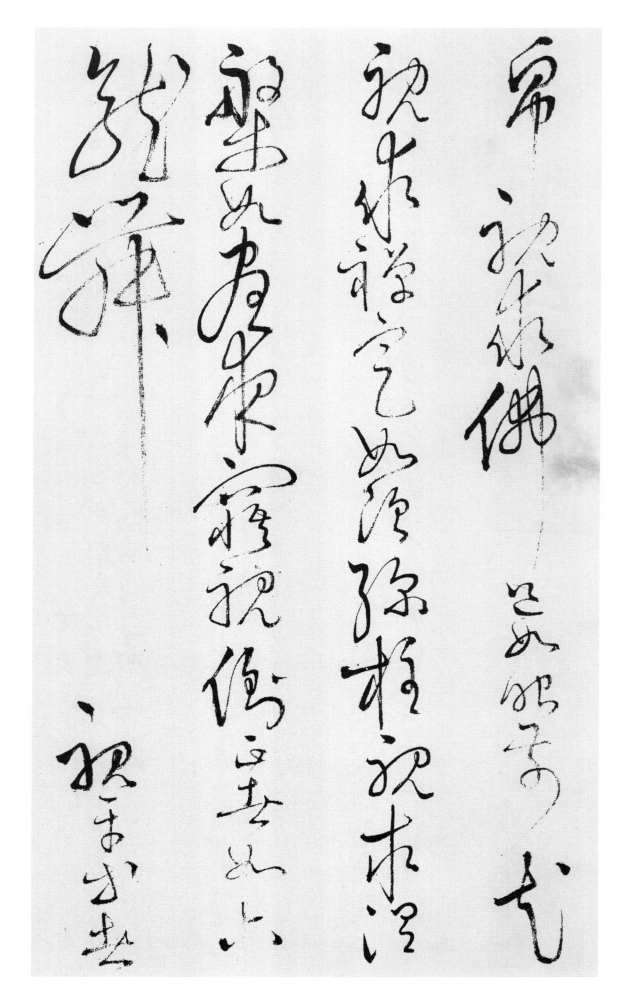

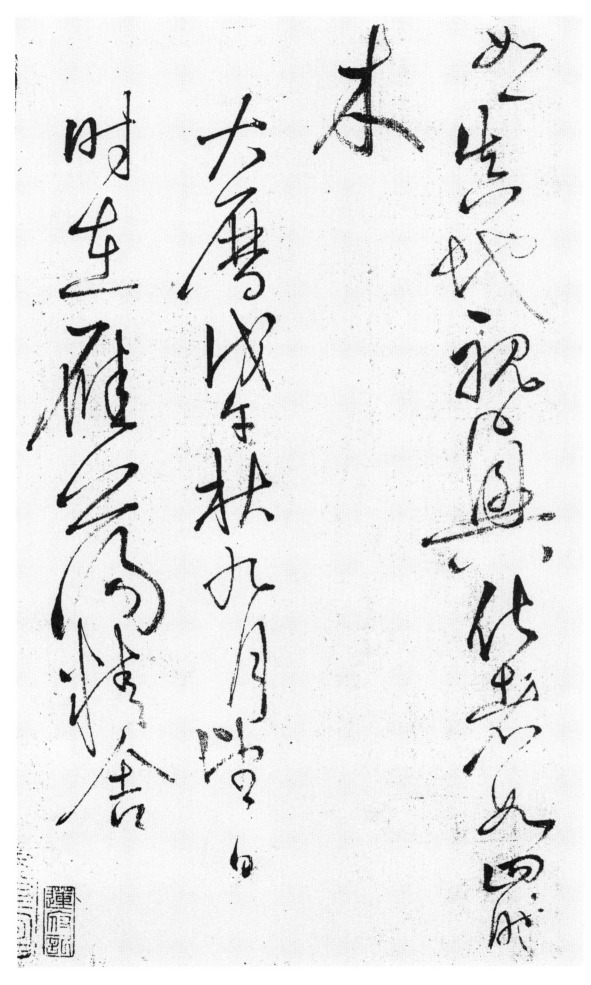

如 같을 여
一 한 일
眞 참 진
地 땅 지
視 볼 시
興 흥할 흥
化 될 화
者 놈 자
如 같을 여
四 넉 사
時 때 시
木 나무 목

大 큰 대
曆 책력 력
戊 다섯째천간 무
午 일곱째지지 오
秋 가을 추
九 아홉 구
月 달 월
望 보름 망
日 날 일
時 때 시
在 있을 재
雁 기러기 안
蕩 방탕할 탕
精 정할 정
舍 집 사

※원문 및 해석은
p.218 에 있음

唐懷素書四十二章經 自漢明帝嘗

始入中國為由來第一義乃竺乾之洪

範而釋氏之中庸也師書妙絶今古落

笔縱橫揮其毫制電怳雨狂風隨手變

化隱見莫測較之千文自叙聖母諸

書更有清逸瘦勁通神之妙如青蓮
華開向筆端此点書中第一義也非師
之廓然無聖何能至此乎予嘉草得而歸
佛門永為至寶云

寶元二年嘉平月聖日繪大寶觀玅藏手識

慶曆四年資政殿大學士冨弼拜觀

5. 杜甫詩 秋興八 其一

玉 옥옥
露 이슬로
凋 시들조
傷 상할상
楓 단풍풍
樹 나무수

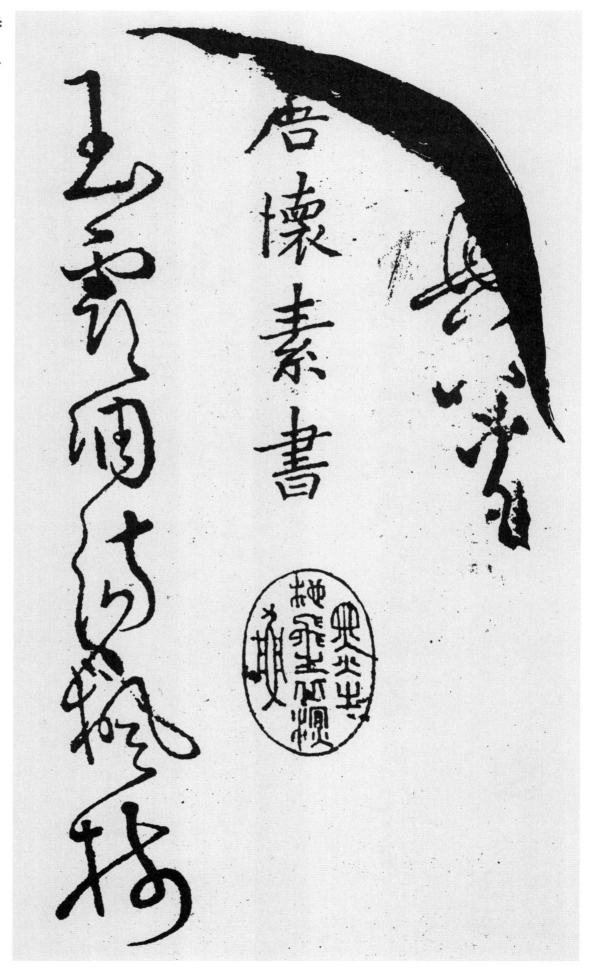

唐 懷 素 書

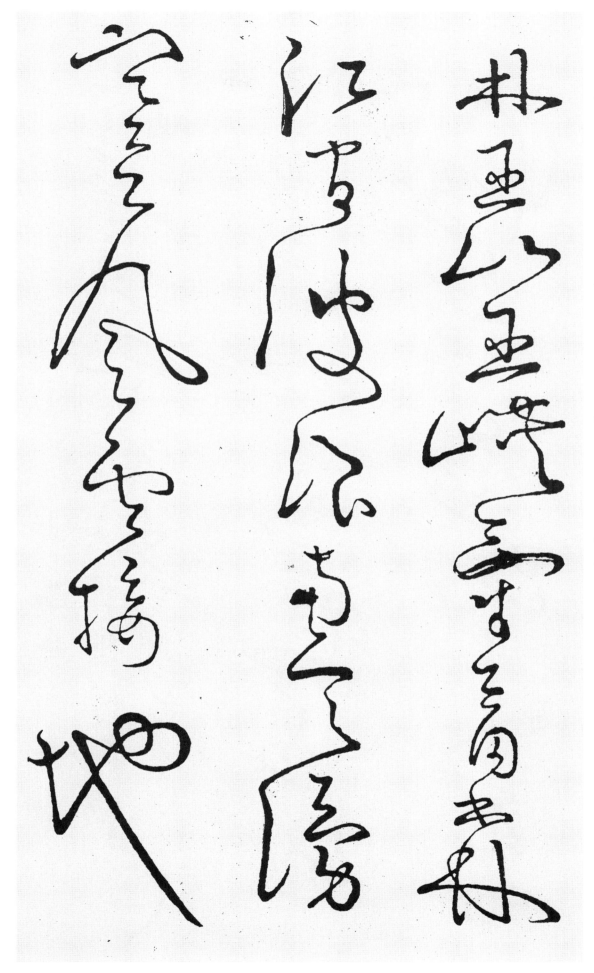

林 수풀 림

巫 무당 무
山 뫼 산
巫 무당 무
峽 골짜기 협
氣 기운 기
蕭 쓸쓸할 소
森 빽빽할 삼

江 강 강
間 사이 간
波 물결 파
浪 물결 랑
兼 겸할 겸
天 하늘 천
湧 솟을 용

塞 변방 새
上 위 상
風 바람 풍
雲 구름 운
接 이을 접
地 땅 지

陰 그늘 음

叢 떨기 총
菊 국화 국
兩 둘 량
開 열 개
他 다를 타
日 날 일
淚 흐를 루

孤 외로울 고
舟 배 주
一 한 일
繫 맬 계
故 옛 고
園 동산 원
心 마음 심

寒 찰 한
衣 옷 의
處 곳 처
處 곳 처

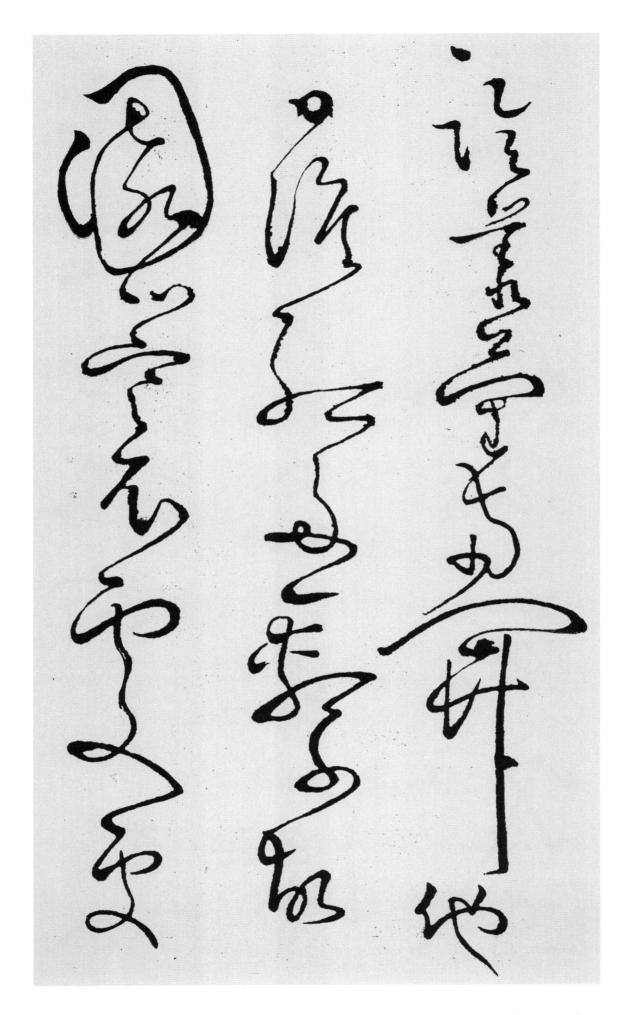

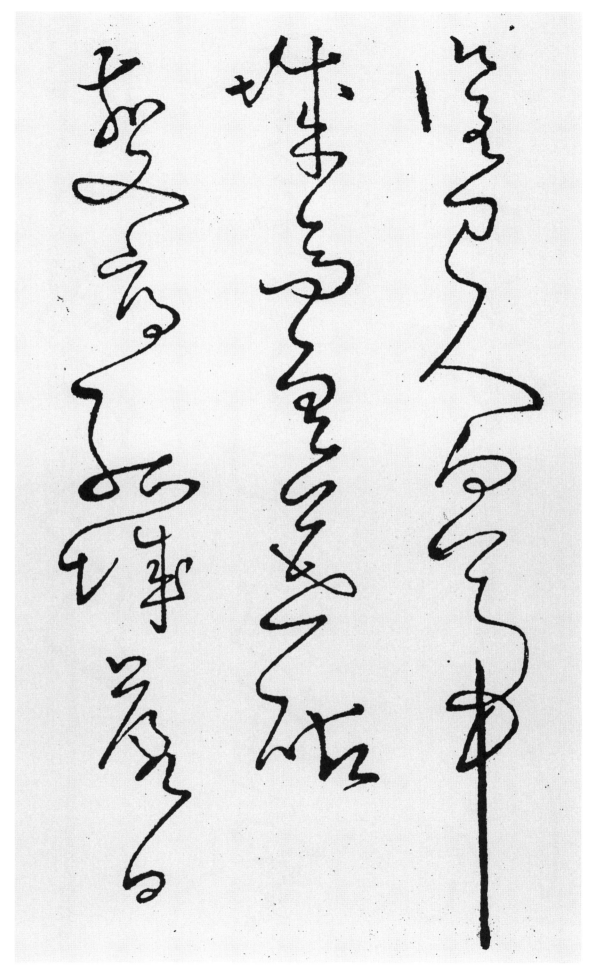

催 재촉할 최
刀 칼 도
尺 자 척

白 흰 백
帝 임금 제
城 성 성
高 높을 고
急 급할 급
暮 저물 모
砧 다듬이 침

其二

夔 조심할 기
府 부서 부
孤 외로울 고
城 재 성
落 떨어질 락
日 해 일

斜 기울 사

每 매양 매
依 의존할 의
北 북녘 북
斗 별이름 두
望 볼 망
京 서울 경
華 빛날 화

聽 들을 청
猿 원숭이 원
實 열매 실
下 아래 하
三 석 삼
聲 소리 성
淚 흐를 루

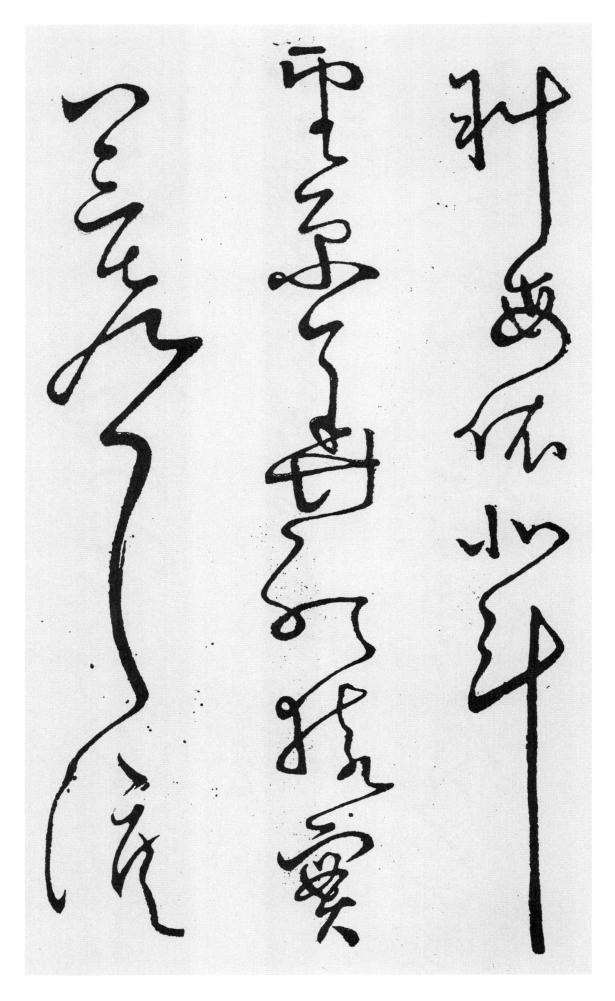

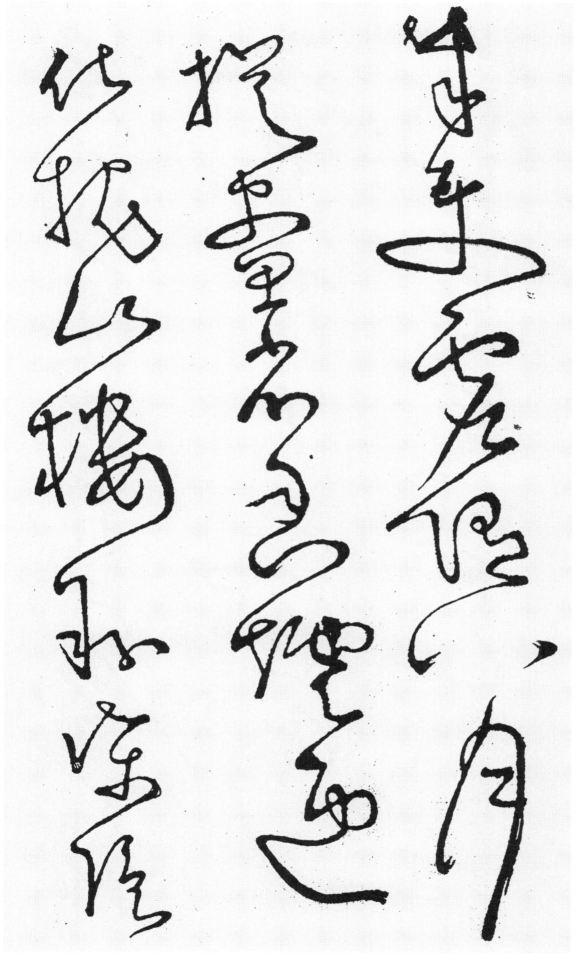

奉 받들 봉
使 사신 사
虛 빌 허
隨 따를 수
八 여덟 팔
月 달 월
槎 뗏목 사

晝 그림 화
省 관청 성
香 향기 향
爐 화로 로
違 어길 위
伏 누울 복
枕 베개 침

山 뫼 산
樓 다락 루
粉 가루 분
堞 성가퀴 첩
隱 숨길 은

悲 슬플 비
筇 호드기 가

請 청할 청
看 볼 간
石 돌 석
上 위 상
藤 등나무 등
蘿 담쟁이 라
月 달 월

已 이미 이
映 비칠 영
洲 물가 주
前 앞 전
蘆 갈대 로
荻 갈대 적
花 꽃 화

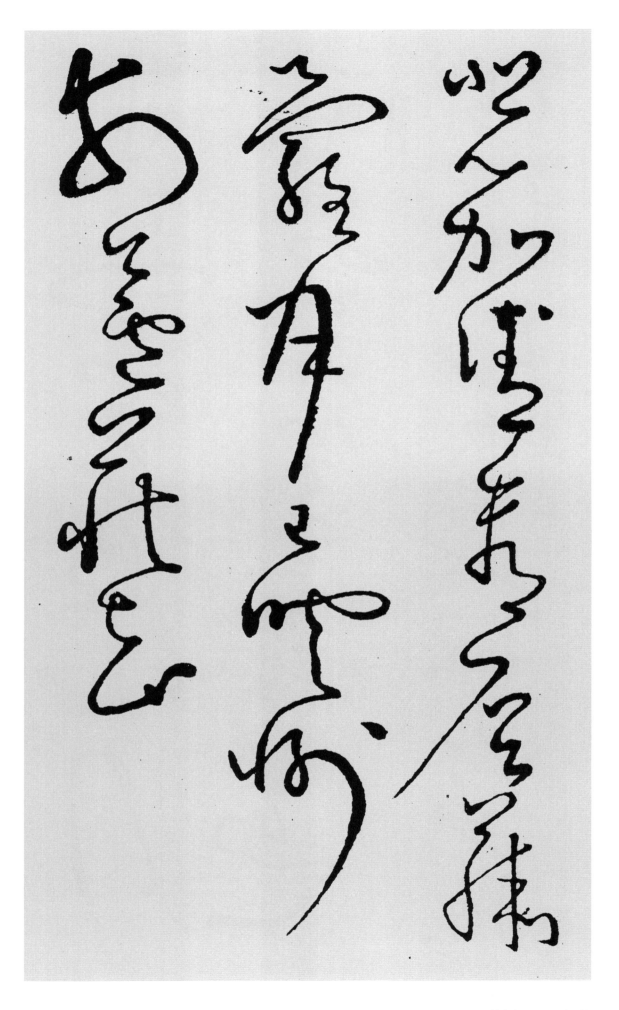

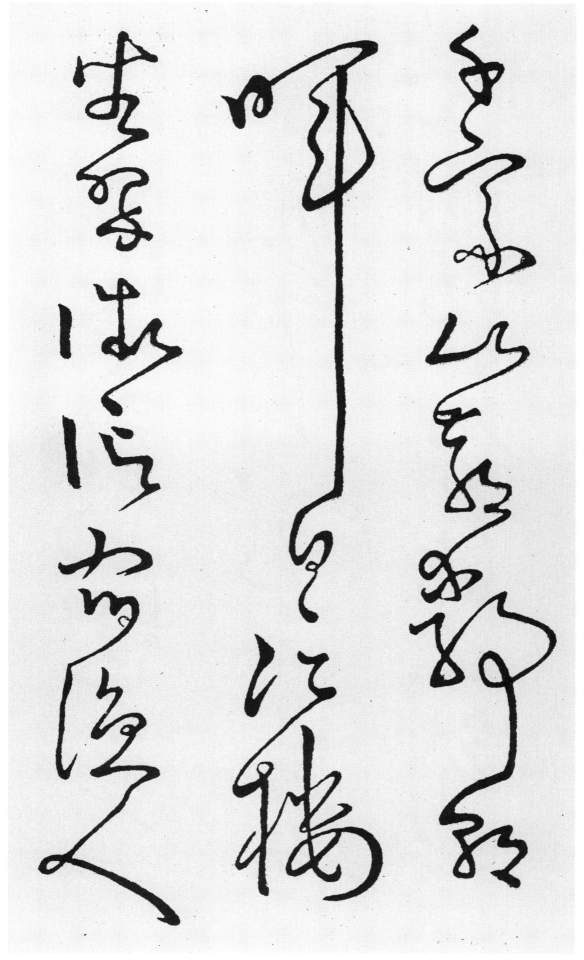

其三

千 일천 천
家 집 가
山 뫼 산
郭 성곽 곽
靜 고요 정
朝 아침 조
暉 비칠 휘

日 날 일
日 날 일
江 강 강
樓 다락 루
坐 앉을 좌
翠 푸를 취
微 희미할 미

信 믿을 신
宿 잘 숙
漁 고기잡을 어
人 사람 인

還 다시 환
泛 뜰 범
泛 뜰 범

新 새 신
秋 가을 추
燕 제비 연
子 아들 자
故 연고 고
飛 날 비
飛 날 비

匡 바룰 광
衡 저울 형
抗 막을 항
疏 성길 소
功 공 공
名 이름 명
薄 엷을 박

劉 성 류

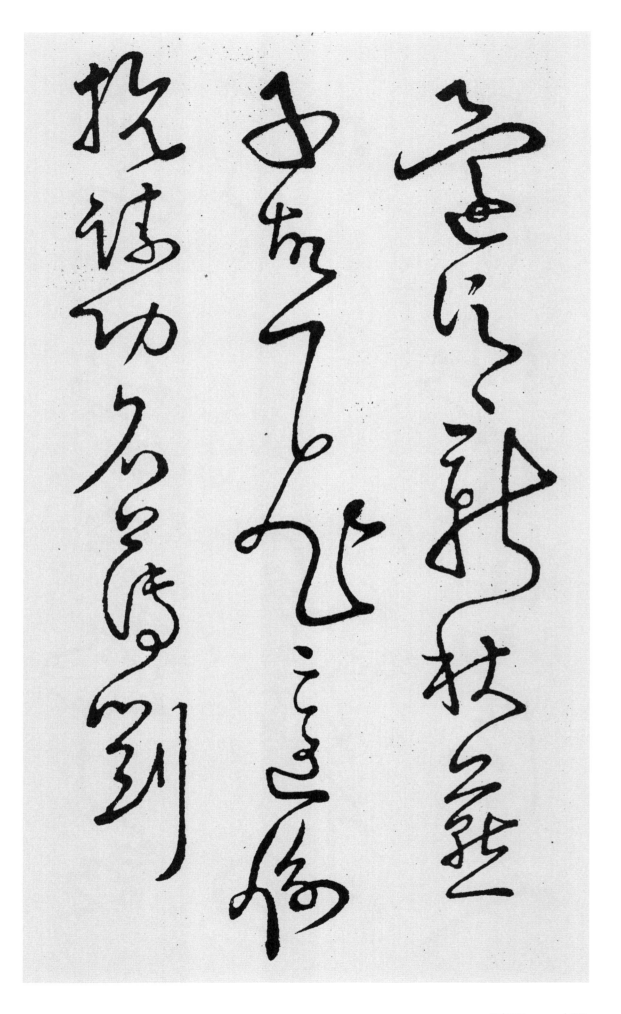

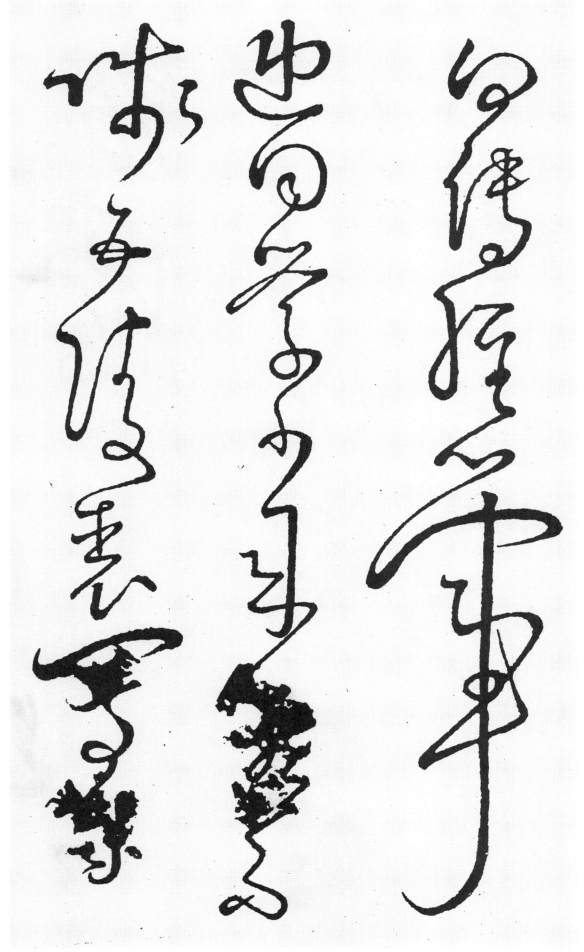

向 향할 향
傳 전할 전
經 경서 경
心 마음 심
事 일 사
違 어길 위

同 같을 동
學 배울 학
少 젊을 소
年 해 년
多 많을 다
不 아니 불
賤 천할 천

五 다섯 오
陵 능릉
裘 갖옷 구
馬 말 마
自 스스로 자

輕 가벼울 경
肥 살찔 비

其四

聞 들을 문
道 길 도
長 길 장
安 편안할 안
似 같을 사
奕 바둑 혁
棋 장기 기

百 일백 백
年 해 년
世 대 세
事 일 사

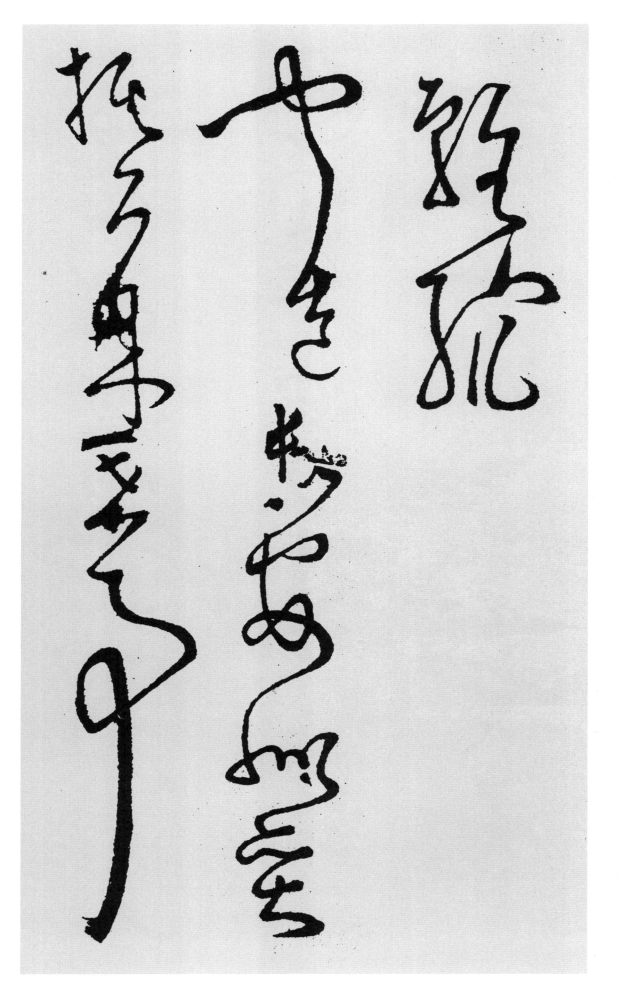

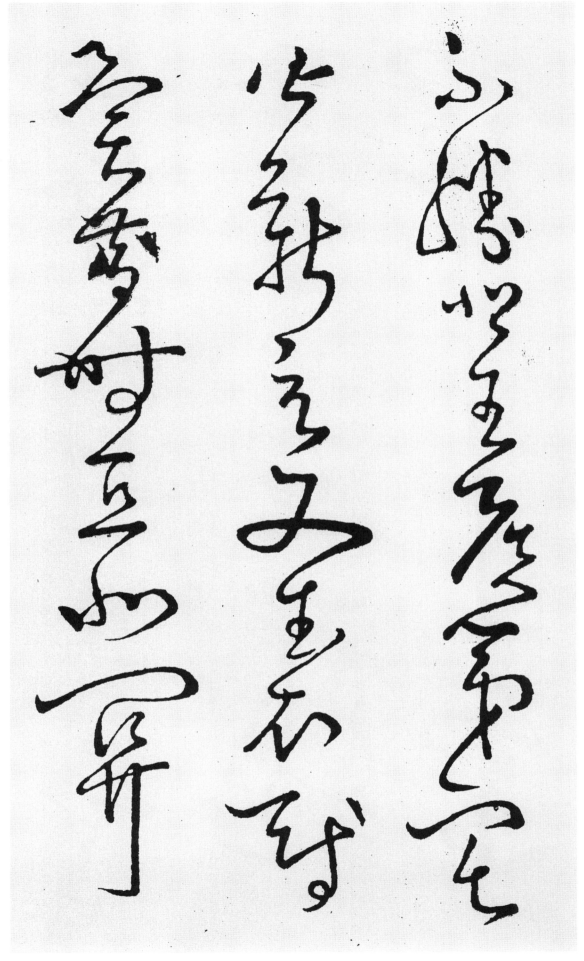

不 아니 불
勝 이길 승
悲 슬플 비

王 임금 왕
侯 제후 후
第 집 제
宅 집 택
皆 모두 개
新 새 신
主 주인 주

文 글월 문
武 호반 무
衣 옷 의
冠 갓 관
異 다를 이
昔 옛 석
時 때 시

直 바를 직
北 북녘 북
關 관문 관

山 뫼 산
金 쇠 금
鼓 북 고
振 떨칠 진

征 칠 정
西 서녘 서
車 수레 거
馬 말 마
羽 깃 우
書 쓸 서
遲 더딜 지

魚 고기 어
龍 용 룡
寂 고요 적
寞 적막할 막

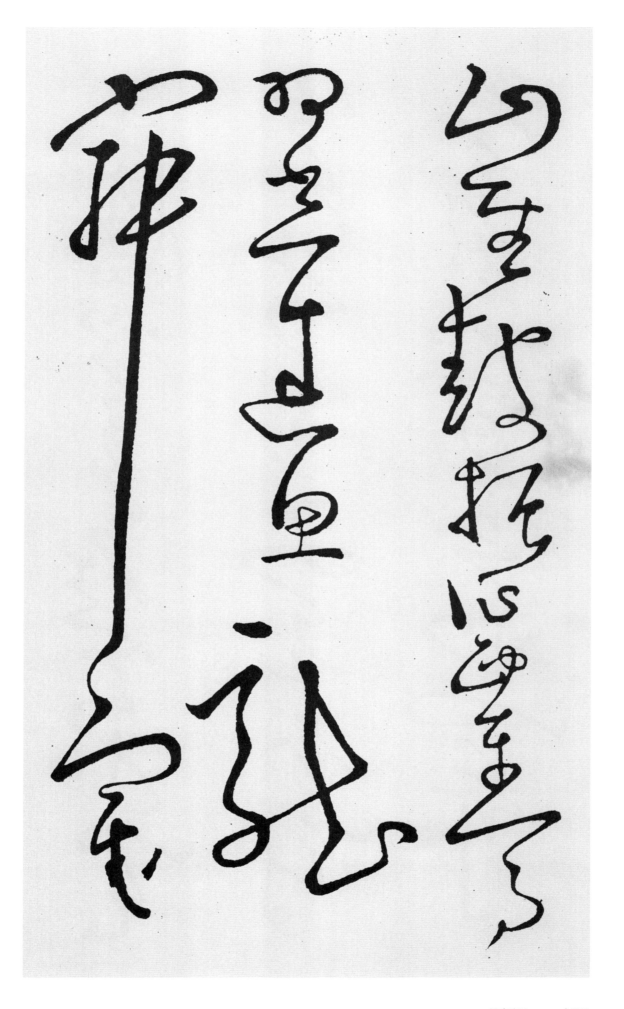

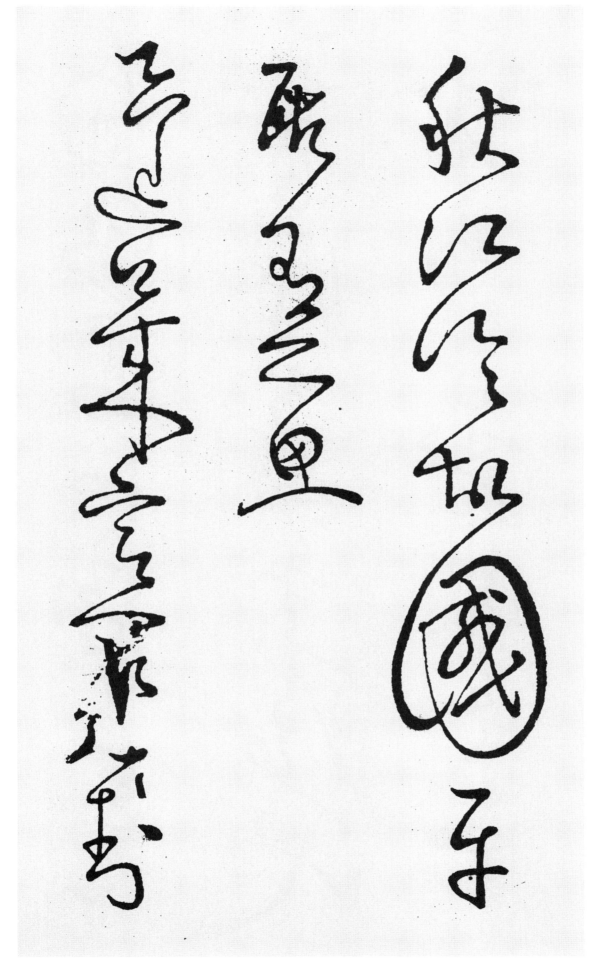

秋 가을 추
江 강 강
冷 찰 랭

故 옛 고
國 나라 국
平 고를 평
居 살 거
有 있을 유
所 바 소
思 생각 사

其五

蓬 쑥 봉
萊 쑥 래
宮 궁궐 궁
闕 대궐 궐
對 대할 대

南 남녘 남
山 뫼 산

承 이을 승
露 이슬 로
金 쇠 금
莖 줄기 경
霄 하늘 소
漢 은하수 한
間 사이 간

西 서녘 서
望 바랄 망
瑤 옥 요
池 못 지
降 내릴 강
王 임금 왕
母 임금 모

東 동녘 동
來 올 래
紫 자줏빛 자

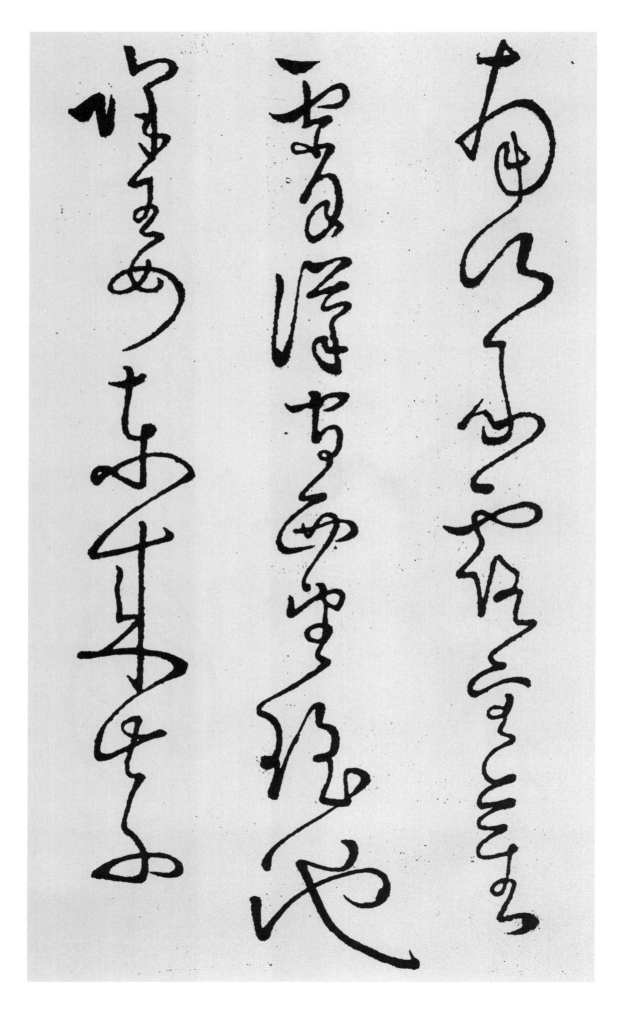

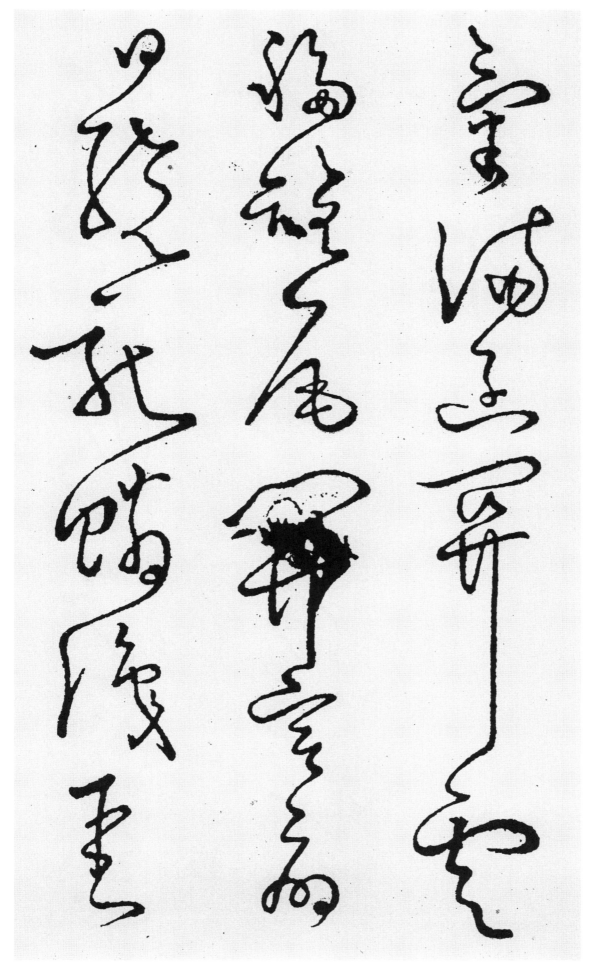

氣 기운 기
滿 찰 만
函 잠길 함
關 관문 관

雲 구름 운
移 옮길 이
雉 꿩 치
尾 꼬리 미
開 열 개
宮 궁궐 궁
扇 부채 선

日 해 일
繞 두를 요
龍 용 룡
鱗 비늘 린
識 알 식
聖 성인 성

顔 얼굴 안

一 한 일
臥 누울 와
滄 큰바다 창
江 강 강
驚 놀랄 경
歲 해 세
晩 늦을 만

幾 몇 기
回 돌 회
靑 푸를 청
瑣 쇠사슬 쇄
照 비칠 조
朝 아침 조
班 나눌 반

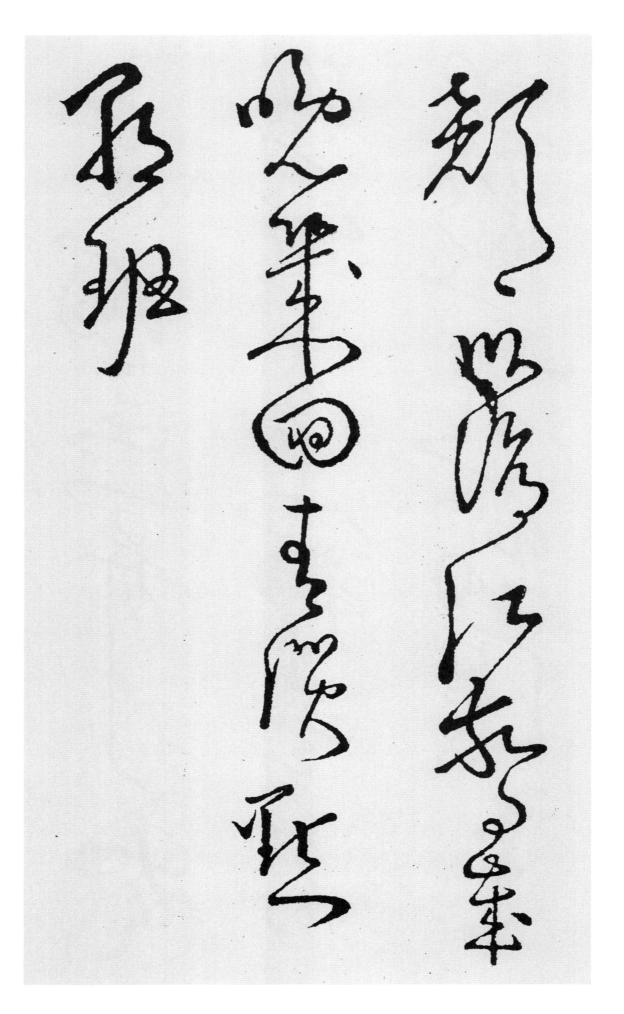

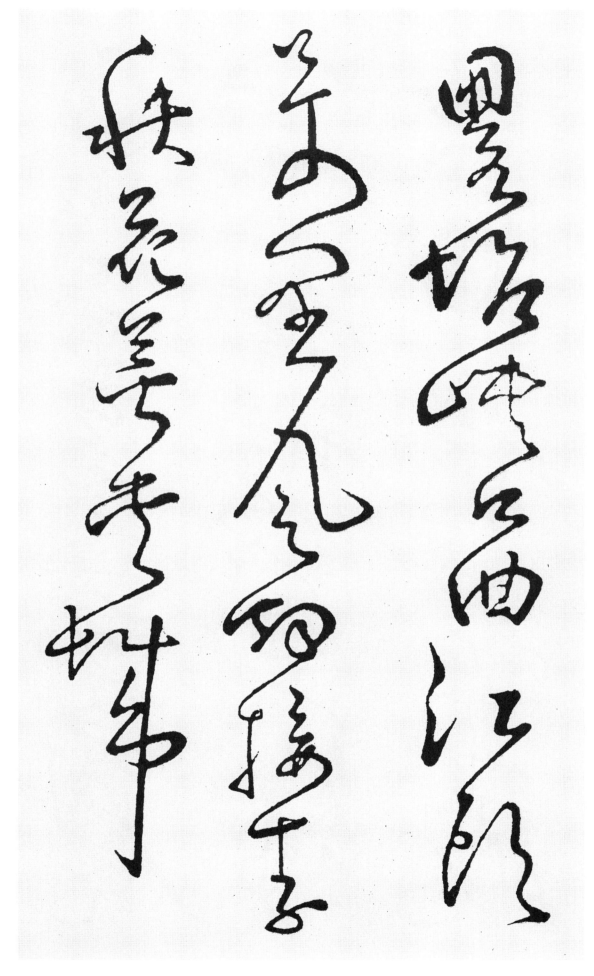

其六

瞿 놀랄 구
塘 못 당
峽 좁을 협
口 입 구
曲 굽을 곡
江 강 강
頭 머리 두

萬 일만 만
里 거리 리
風 바람 풍
煙 연기 연
接 이을 접
素 흴 소
秋 가을 추

花 꽃 화
萼 꽃술 악
夾 낄 협
城 재 성

通 통할 통
御 모실 어
氣 기운 기

芙 연꽃 부
蓉 연꽃 용
※容으로 씀
小 작을 소
苑 뜰 원
入 들 입
邊 가 변
愁 근심 수

珠 구슬 주
簾 발 렴
繡 수놓을 수
柱 기둥 주
圍 에워쌀 위
黃 누를 황
鵠 고니 곡

錦 비단 금
纜 닻줄 람

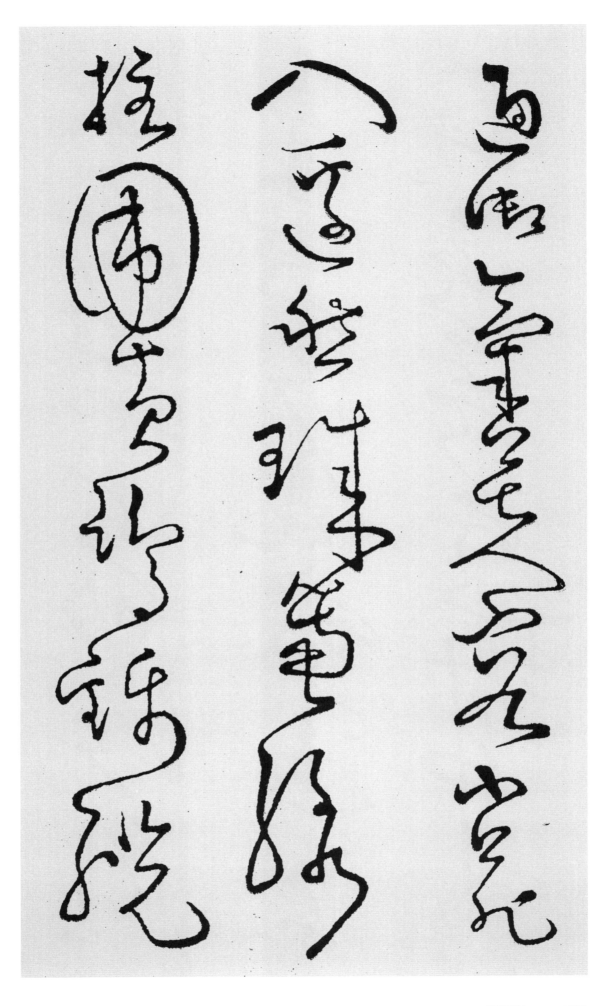

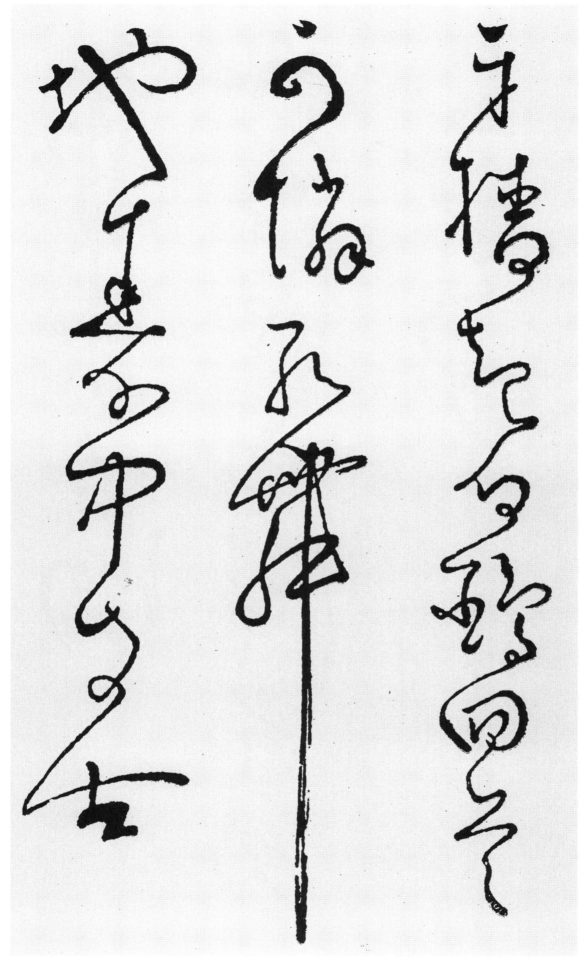

牙 이빨 아
檣 돛대 장
起 일어날 기
白 흰 백
鷗 갈매기 구

回 돌 회
首 머리 수
可 가할 가
憐 가련할 련
歌 노래 가
舞 춤출 무
地 땅 지

秦 나라 진
中 가운데 중
自 부터 자
古 옛 고

帝 임금 제
王 임금 왕
州 물가 주

其七

昆 맏 곤
明 밝을 명
池 못 지
水 물 수
漢 나라 한
時 때 시
功 공로 공

武 호반 무
帝 임금 제

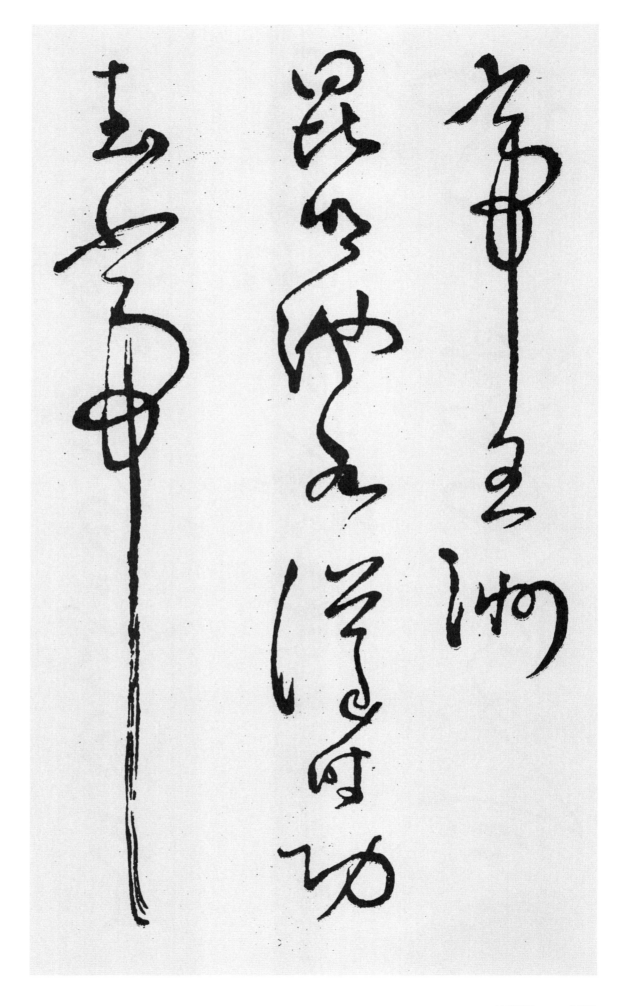

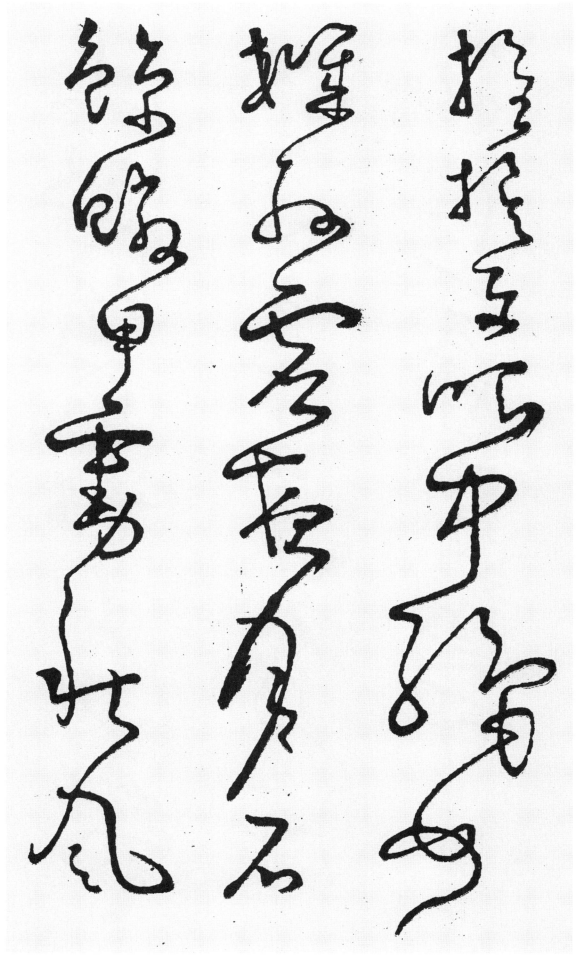

旌 기 정
旗 기 기
在 있을 재
眼 눈 안
中 가운데 중

織 짤 직
女 계집 녀
機 베틀 기
絲 실 사
虛 빌 허
夜 밤 야
月 달 월

石 돌 석
鯨 고래 경
鱗 비늘 린
甲 껍질 갑
動 움직일 동
秋 가을 추
風 바람 풍

波 물결 파
漂 떠다닐 표
菰 줄풀 고
米 쌀 미
沈 잠길 침
雲 구름 운
黑 검을 흑

露 이슬 로
冷 찰 랭
蓮 연꽃 련
房 방 방
墜 떨어질 추
粉 가루 분
紅 붉을 홍

關 관문 관
塞 변방 새
極 다할 극
天 하늘 천
唯 오직 유

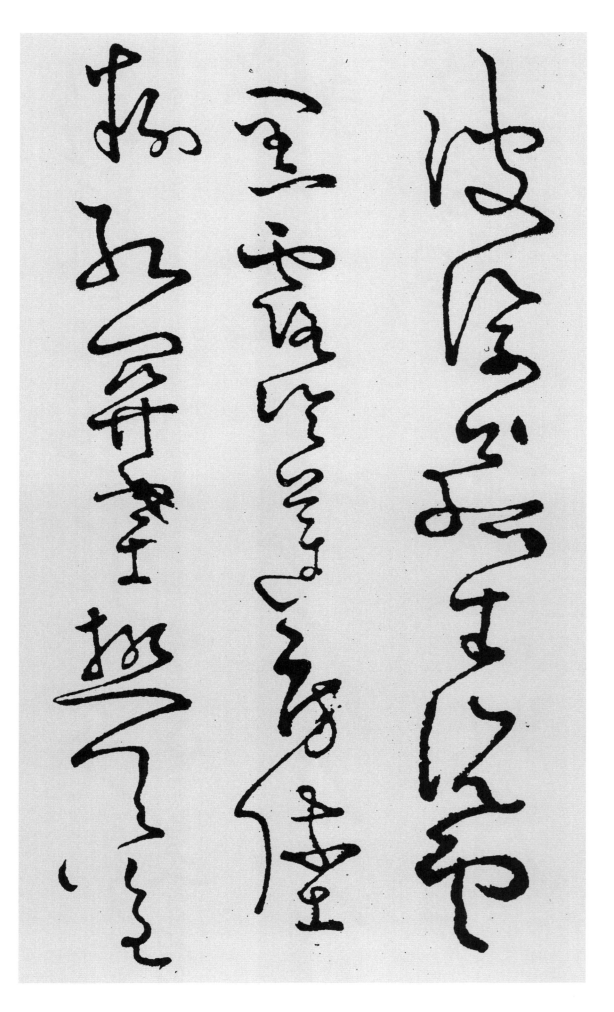

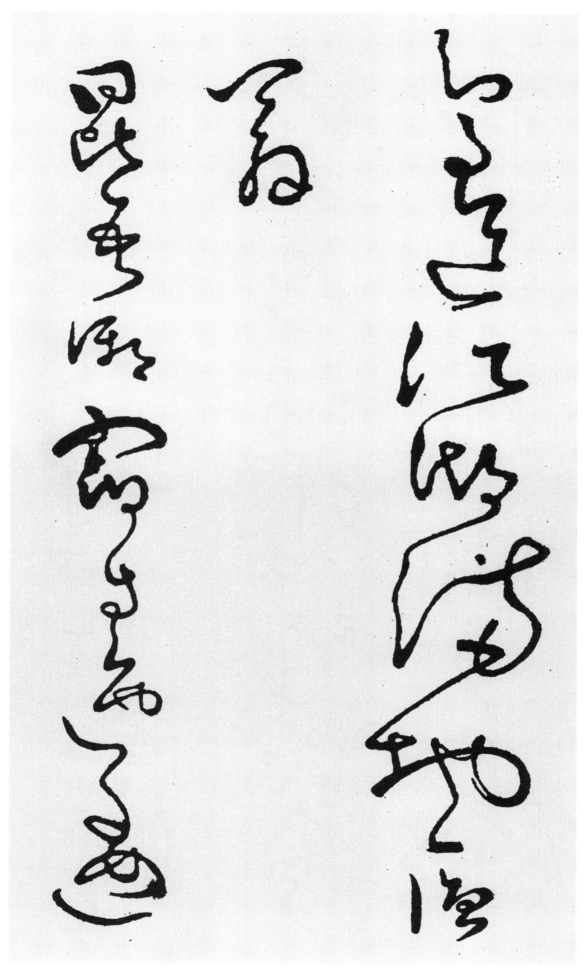

鳥 새 조
道 길 도

江 강 강
湖 호수 호
滿 찰 만
地 땅 지
一 한 일
漁 고기잡을 어
翁 늙은이 옹

其八

昆 맏 곤
吾 나 오
御 오실 어
宿 묵을 숙
自 스스로 자
迤 비스듬할 이
逶 구불구불할 위

紫 자줏빛 자
閣 집 각
峰 봉우리 봉
陰 그늘 음
入 들 입
渼 물결 미
陂 비탈 파

香 향기 향
稻 벼 도
啄 쫄을 탁
餘 남을 여
鸚 앵무새 앵
鵡 앵무새 무
粒 낱알 립

碧 푸를 벽
梧 오동 오
棲 쉴 서
老 늙을 로
鳳 봉황 봉

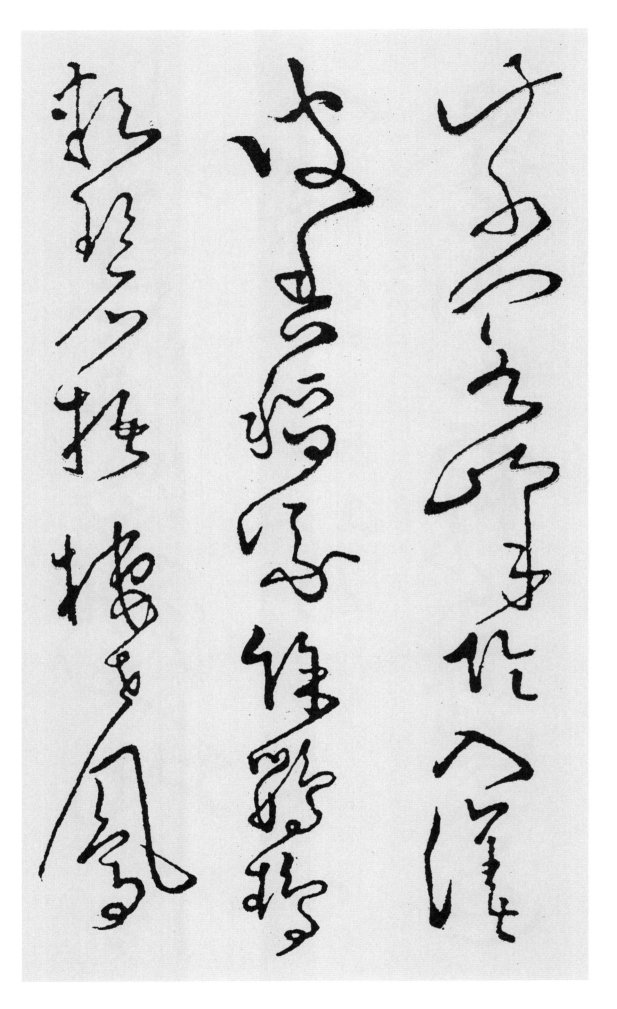

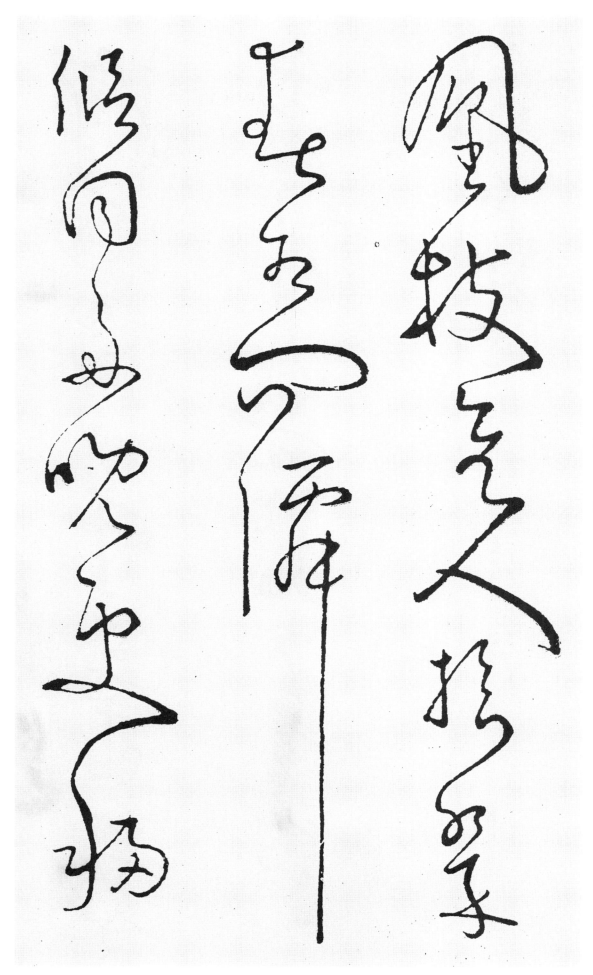

凰 봉황 황
枝 가지 지

佳 아름다울 가
※欲으로 씀
人 사람 인
拾 주울 습
翠 푸를 취
春 봄 춘
相 서로 상
問 물을 문

僊 신선 선
侶 짝 려
同 같을 동
舟 배 주
晚 늦을 만
更 다시 갱
移 옮길 이

綵 비단 채
筆 붓 필
昔 옛 석
曾 일찍 증
※작가 1자 누락
干 줄기 간
氣 기운 기
象 형상 상

白 흰 백
頭 머리 두
吟 읊을 음
望 바랄 망
苦 쓸 고
低 낮을 저
垂 드리울 수

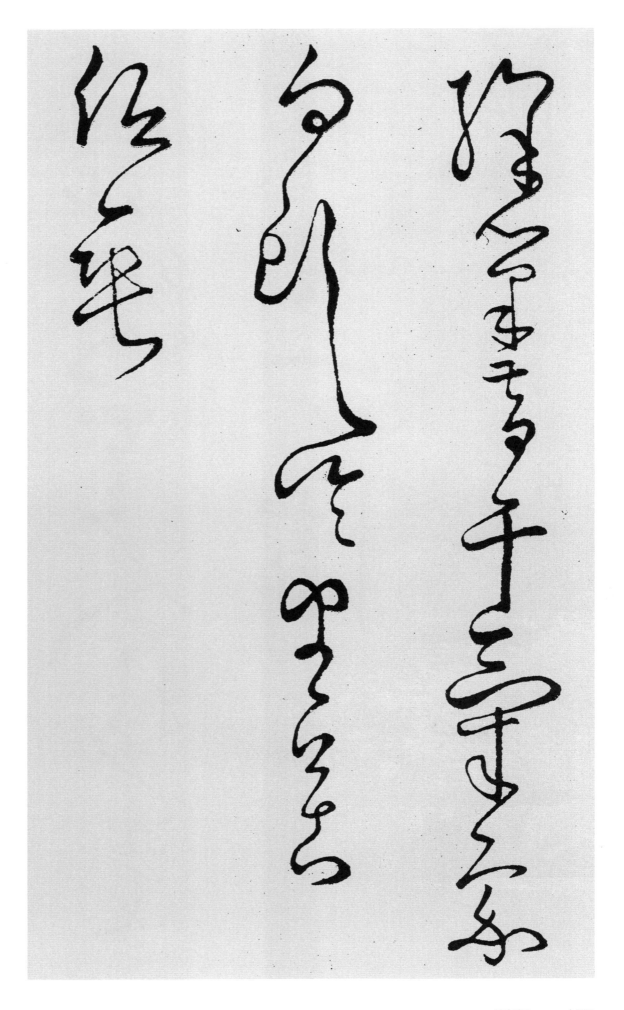

右 오른 우
壬 아홉째천간 임
辰 다섯째지지 진
三 석 삼
月 달 월
二 둘 이
日 날 일

懷 품을 회
素 바탕 소
書 글 서

後裔 孫通浩

6. 論書帖

爲 하 위
其 그 기
山 뫼 산
不 아니 불
高 높을 고

地 땅 지
亦 또 역
無 없을 무
靈 신령 령

爲 하 위
其 그 기
泉 샘 천
不 아니 불
深 깊을 심

水 물 수
亦 또 역
不 아니 불
淸 맑을 청

爲 하 위
其 그 기
書 글 서
不 아닐 부
精 정할 정

亦 또 역
無 없을 무
令 하여금 령
名 이름 명

後 뒤 후
來 올 래
足 족할 족

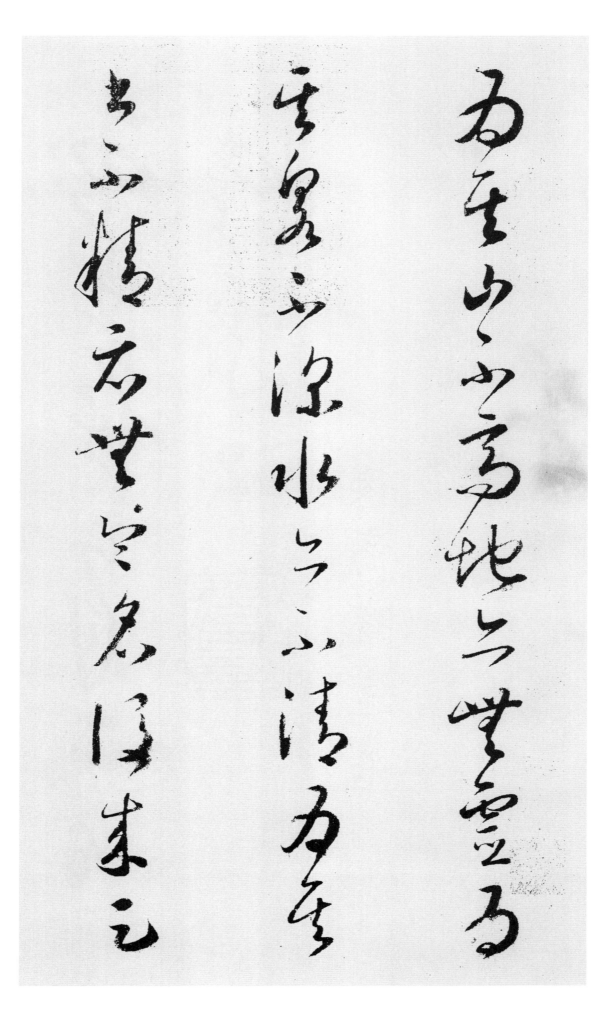

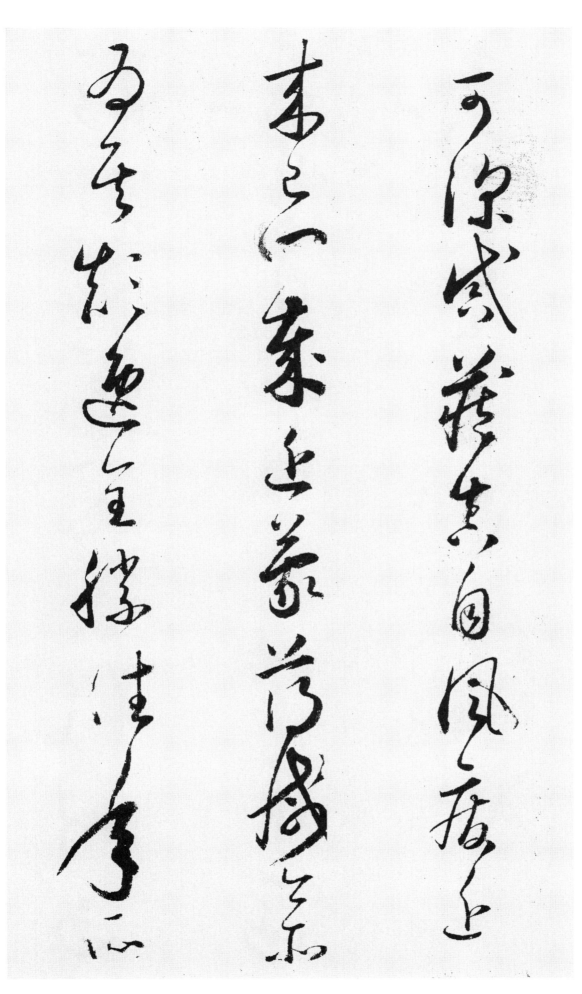

可 옳을 가
深 깊을 심
戒 경계할 계

藏 감출 장
眞 참 진
自 스스로 자
風 바람 풍
廢 버릴 폐

近 가까울 근
來 올 래
已 이미 이
四 넉 사
歲 해 세

近 가까울 근
蒙 어리석을 몽
薄 엷을 박
減 덜 감

今 이제 금
亦 또 역
爲 하 위
其 그 기
顚 돌 전
逸 뛰어날 일

全 모두 전
勝 이길 승
往 갈 왕
年 해 년
所 바 소

顚 돌 전
形 모양 형
詭 속일 궤
異 다를 이

不 아닐 부
知 알 지
從 따를 종
何 어느 하
而 말이을 이
來 올 래

常 항상 상
自 스스로 자
不 아닐 부
知 알 지
耳 뿐 이

昨 어제 작
奉 받들 봉
二 두 이
謝 사례할 사
書 글 서
問 물을 문

知 알 지
山 뫼 산
中 가운데 중
事 일 사
有 있을 유
也 어조사 야

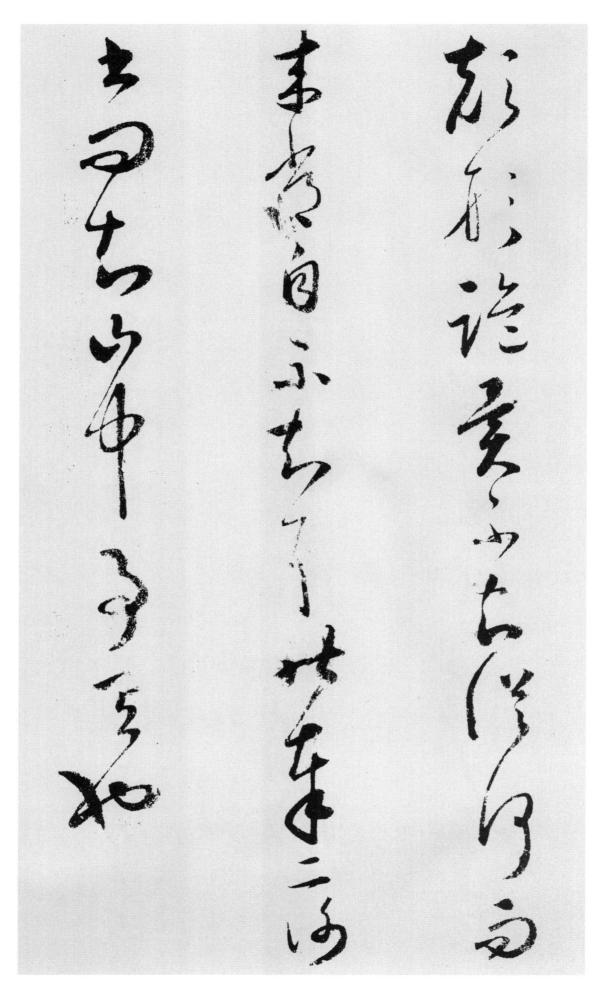

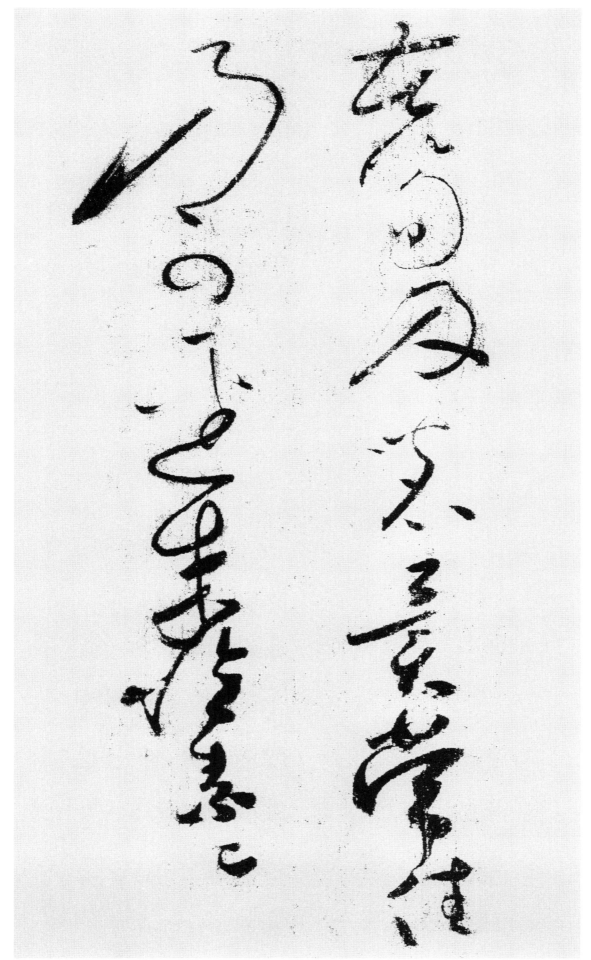

7. 苦筍帖

苦 쓸고
筍 대순
及 아울러 급
茗 차명
異 다를 이
常 항상 상
佳 아름다울 가

乃 이에 내
可 가할 가
逕 길 경
來 올 래

懷 품을 회
素 흴 소
上 위 상

解　説

1. 自敍帖

P. 8~18

懷素家長沙　幼而事佛　經禪之暇　頗好筆翰　然恨未能遠覩前人之奇迹　所見甚淺　遂擔笈杖錫　西遊上國　謁見當代名公　錯綜其事　遺編絶簡　往往遇之　豁然心胸　略無疑滯　魚牋絹素　多所塵點　士大夫不以爲怪焉　顏刑部書家者流　精極筆法　水鏡之辨　許在末行　又以尙書司勳郞盧象　小宗伯張正言　曾爲歌詩　故叙之曰　開士懷素　僧中之英　氣槩通疎　性靈豁暢　精心草聖　積有歲時　江嶺之間　其名大著　故吏部侍郎韋公陟　覩其筆力　勖以有成　今禮部侍郎張公謂　賞其不羈　引以遊處　兼好事者　同作歌以贊之　動盈卷軸.

懷素집안은 長沙에서 살았는데 어려서는 불교를 믿었다. 經을 읽고 참선한 여가에는 글 쓰기를 매우 좋아하였다. 그러나 멀리 古人의 奇異한 묵적을 볼 수 없음을 한탄하였다. 본 것도 매우 수준이 얕아서, 결국엔 書笈을 지고 지팡이를 짚고서 西方의 上國을 돌아보며, 당대의 名家를 謁見하였다. 그것들을 잘 섞어 비교하고 전해오는 法帖과 끊어져 버린 글들을 가끔씩 만나게 되면 마음이 豁然해지고 대략적으로 의심이 없게 되었다.
종이와 비단의 표면에 더러운 점이 많았지만 士大夫들은 怪異하다 하지 않았다. 顏刑部의 書家들이 있어, 筆法에 지극한 정성을 다하고, 水鏡과 같이 분별하니 결국엔 나아질 수 있었다. 또 尙書司勳郞인 盧象과 小宗伯인 張正言은 일찍기 노래와 詩를 지었다. 그래서 叙述하여 이르기를 "開士인 懷素는 僧侶중에서 뛰어난 이라, 사기가 소통하고 性靈이 쾌활하여 마음을 다하여 草書에 마음을 다했기에, 江嶺의 땅에서 그 명성이 크게 나타났다"고 하였다. 고로 吏部侍郎인 韋公陟이 그 筆法을 살펴보고서, 그 성과가 있도록 도와주었다. 지금 禮部侍郎인 張公이 이르기를 "한 곳에 매여있지 않음을 즐기면서 交遊하는 곳에 찾아다녔다. 아울러 好事家들과 함께 노래를 지어 그것을 찬송하니 움직이기만 하면 卷軸을 가득채웠다"고 하였다.

주
- 長沙(장사) : 지금의 湖南省의 수도. 동정호의 東南쪽이며 湘江의 오른쪽임.
- 筆翰(필한) : 붓 또는 글자를 쓰는 것.
- 上國(상국) : ① 남의 나라의 존칭. 여기서는 낙양(洛陽)을 이르는 말.
 　　　　　　② 옛날 중국이 四方의 딴 민족에 대한 스스로 일컫는 말.
- 謁見(알현) : 신분이 높은 사람을 뵙는 것.
- 錯綜(착종) : 한데 잘 섞이는 것.
- 開士(개사) : 보살 또는 고승을 달리 이르는 말로 法을 열고 중생을 성불토록 인도하는 사부라는 뜻.
- 氣槩(기개) : 일에 굽히지 않는 강한 의지. 氣節.
- 豁然(활연) : 시원하고 넓은 모양. 깨닫는 모양.
- 絹素(견소) : 글, 그림을 그리는 비단.

- 小宗伯(소종백) : 벼슬 이름으로 春宮에 속했다. 宗伯의 다음 위치. 뒤에 禮部侍郎으로 고쳐졌다.
- 吏部(이부) : 중국의 중앙관청의 하나. 처음에는 尙書省의 일부였던 것이 明·淸代에 一省으로 독립. 六部의 하나임.
- 卷軸(권축) : 두루마리, 또는 두루마리의 書畵軸.

p. 18~28

夫草稾之作起於漢代　杜度　崔瑗　始以妙聞　迨乎伯英尤擅其美　羲·獻玆降　虞·陸相承　口訣手授以至于吳郡張旭　長史雖姿性顚逸　超絶古今　而模楷精法詳　特爲眞正　眞卿早歲常接遊居　屢蒙激昻　敎以筆法　資質劣弱　又嬰物務　不能懇習　迄以無成　追思一言　何可復得　忽見師作　縱橫不群　迅疾駭人　若還舊觀　向使師得親承善誘　函挹規模　則入室之賓捨子奚適　嗟歎不足　聊書此以冠諸篇首.

대개 草稾의 시작은 漢代에부터 시작되었는데, 杜度와 崔瑗이 妙法을 처음 들었고, 伯英에 이르러서는, 더욱 그 美를 뽑내었다. 王羲之와 獻之 이후에는 우세남과 육간지에게 전승하고, 口訣과 手授法으로 吳郡의 張旭長史에게 이르게 되었다. 비록 자태와 성품이 뛰어나 古今에서 뛰어났어도, 올바른 精法에 자세하였기에 특별히 眞正으로 삼아야 한다. 眞卿은 어려서 항상 한가히 지내면서도 자주 激昻해지면, 筆法으로 다스렸다. 資質이 용렬하고 나약하여, 또 어려서 일을 함에 얽매여 간절하게 열심히 할 수 없어, 마침내는 이루지 못했다. 一言을 다시 생각한들 어찌 다시 얻을 수 있으리오. 문득 스승(張旭)께서 써놓은 것을 보니 縱橫으로 무리 짓지도 않으며, 빠른 것이 사람으로 하여금 놀라게 하였다. 마치 옛 것을 돌이켜 보는 것과 같다. 스승으로부터 친히 가르침과 인도함을 받아 서법을 남모르게 취할 수만 있다면, 곧 입실한 제자들은 스승을 버리고서 어디론가 갈 것이다. 탄식하여도 부족하여서 더욱이 이 글을 써서 첫머리에 올린다.

주
- 草稾(초고) : 문장이나 시 따위의 맨 처음 쓴 것. 草藁라고도 함. 여기서 草書를 이름.
- 杜度(두도) : 後漢 章帝(75~88) 시대의 사람으로 전해지며 草書를 잘 쓴 인물로 알려짐.
- 崔瑗(최완) : (77~142)後漢시대의 인물로 초서에 능했다고 알려짐. 소전도 잘썼는데 草賢으로 불렀음.
- 羲·獻(희헌) : 二王으로 일컬어지는 王羲之와 王獻之. 王羲之는 진나라 사람으로 字는 逸少. 元帝때 右將軍으로 글에 능하였다. 書聖으로 일컬어짐. 獻之는 그의 아들로 字는 子敬.
- 虞·陸(우육) : 虞世南과 陸柬之를 이름. 우세남(558~638)은 唐人으로 字는 伯施이고 강소성인이다. 구양순, 저수량, 설직과 함께 당초 대가이고, 육간지(585~638)는 소주 사람으로 우세남의 조카이다. 서예는 구양순과 왕희지를 공부하였다.
- 口訣(구결) : 입으로 전함. 말로써 전달함.

- **手授(수수)** : 손에서 손으로 직접 전하는 것.
- **吳郡(오군)** : 後漢의 郡名으로 지금의 江蘇省 서쪽에 있었음.
- **張旭(장욱)** : 當代 玄宗때의 서가로서 吳郡사람. 字는 伯高. 특히 초서를 잘 썼으며, 飮中八仙의 한 사람.
- **長史(장사)** : 벼슬이름. 漢代의 相國 또는 三公의 아랫벼슬. 후세는 刺史의 부관.
- **顚逸(전일)** : 매우 뛰어난 것.
- **超絶(초절)** : 뛰어나게 절묘함.
- **模楷(모해)** : 본보기 또는 준칙, 법식.
- **眞卿(진경)** : 顏眞卿(709~784)을 이름. 唐의 충신이며 서예의 大家. 字는 淸臣. 안록산의 난때 전공을 세움.
- **激昂(격앙)** : 감정이나 기운이 몹시 움직여 높아짐. 몹시 흥분함.
- **縱橫(종횡)** : 세로와 가로. 자유자재로 거침이 없는 것.
- **函挹(함읍)** : 남모르게 취하는 것.
- **規模(규모)** : 컴퍼스와 본, 본보기. 물건의 크기나 구조. 여기서는 서법을 의미.

p. 28~34

其後繼作不絶 溢乎箱篋 其述形似 則有張禮部云 奔蛇走虺勢入座 驟雨旋風聲滿堂 盧員外云 初疑輕煙澹古松 又似山開萬仞峰 王永州邕曰 寒猿飮水撼枯藤 壯士拔山伸勁鐵 朱處士遙云 筆下唯看激電流 字成只畏盤龍走.

그 후로 이어져서 끊어지지 아니하여, 箱子와 궤짝에 가득하였다. 形似함을 서술함에는 張禮部가 있으니 말하기를 "달리는 뱀과 기어가는 독사의 형세가 자리에 들어오고, 소낙비와 질풍 같은 소리가 집에 가득하다"고 하였다.
盧員外가 말하기를, "처음으로 가벼운 연기는 담담한 古松인듯 하고, 또 山이 열려 만길이나 되는 봉우리가 된 것 같다"고 하였다. 王永州邕은 말하기를 "외로운 원숭이가 물을 마시고 마른 藤을 휘어잡고, 壯士가 산을 빼려고 단단한 칼을 휘두르는 것 같다"고 하였고, 朱遙處士가 말하기를, "글씨를 쓰면 번개가 치는 것 같이 보이고, 글자를 이루면 땅에 서린 용이 달리는 듯 두려운 것 같다"고 하였다.

주
- **驟雨(취우)** : 소낙비.
- **旋風(선풍)** : 회오리 바람.
- **盤龍(반룡)** : 땅에 서리고 있는 용.

p. 34~46

叙機格 則有李御史舟云 昔張旭之作也 時人謂之張顚 今懷素之爲也 余實謂之狂僧 以狂繼
顚 誰曰不可 張公又云 稽山賀老摠知名 吳郡張顚曾不面 許御史瑤云 志在新奇無定則 古瘦
灕纚半無墨 醉來信手兩三行 醒後却書書不得 戴御史叔倫云 心手相師勢轉奇 詭形怪狀飜合
宜 人人欲問此中妙 懷素自言初不知 語疾速 則有竇御史冀云 粉壁長廊數十間 興來小豁胸
中氣 忽然絶叫三五聲 滿壁縱橫千萬字 戴公又云 馳毫驟墨列奔駟 滿座失聲看不及.

機格을 서술 한 것은, 곧 李舟 御史가 말하기를 " 옛 張旭이 쓴 것을 당시의 사람들은 張顚이
라 하였는데, 지금 懷素의 행한 바는 나는 실로 狂僧이라 말하니, 이 狂人이 顚을 이어받았다
하면 누가 아니라고 하겠는가?"고 하였다. 張公이 또 이르기를 "稽山의 賀老는 크게 명성이
알려져 있었으나 吳郡의 張顚은 아직 보지도 못했다"고 하였다. 許瑤 御史가 이르기를 "뜻은
신기함이 있고 정한 규칙이 없으며, 쓴 획이 가늘고 스미어 길게 이어진 획은 반은 먹물이 없
어졌다. 취하면 손가는데로 두세번을 써보는데 술깬 뒤에 문득 글을 쓰면 글은 도리어 이루어
지지 않았다"하였다.戴叔倫 御史가 말하기를 "마음과 손이 서로 스승삼아서 字勢가 奇異하게
바뀌고, 詭形과 괴이한 형상도 바르게 통하게 되어 마땅하고 적합하더라. 사람들이 이 가운데
에 妙法을 물으면, 懷素는 스스로 아예 모른다"고 말하더라. 疾速함을 말한다면 곧 竇冀 御史
가 있어 말하기를 "粉壁한 長廊의 수십칸에 흥이 일면 마음 터놓고 그 氣로써 홀연히 큰소리
로 三, 五번 소리 지르며 벽에 가득히 자유자재로 千萬字를 쓴다"고 하였다. 戴公은 또 말하기
를 "馳毫와 驟墨으로 네마리 말들이 달리듯 벌여놓으니, 滿座한 사람들이 실성하고 보았으나
눈으로 따르지도 못했다"고 하였다.

주 • 機格(기격) : 기틀이나 모범이 되는 격식.
• 賀老(하로) : 賀知章(659~744)을 이름. 唐 山陰사람으로 字는 季眞. 草書에 능하였음.
• 疾速(질속) : 매우 빠른 것.
• 粉壁(분벽) : 흰 칠을 한 벽.
• 馳毫(치호) : 말달리듯 시원하게 붓을 움직이는 것.
• 驟墨(취묵) : 먹물을 흠뻑 적셔 빠르게 글을 쓰는 것.

p. 46~55

目愚劣 則有從父司勳員外郎吳興錢起詩云 遠錫(鶴)無前侶 孤雲寄太虛 狂來輕世界 醉裏得
眞如 皆辭旨激切 理識玄奧 固非虛蕩之所敢當 徒增愧畏耳.
時大曆丁巳 冬十月 廿有八日.

愚劣을 지목한 것은 從父이신 司勳員外郎인 吳의 錢起가 詩로 말한 것이 있으니, "遠錫은 전

에도 짝할 이가 없고, 孤雲은 太虛에 기대고 있다. 狂(懷素)이 와서 世界를 경시하고, 취하게 되면 眞如를 얻었다"고 했다. 모두의 말뜻이 激切하고, 이치와 식견이 玄奧하니, 진실로 虛蕩한 사람이 敢當할 수 없을 것이며 다만 부끄러움과 두려움만 더하여질 뿐이다.

때는 大曆 丁巳年(777년) 겨울 十月 二十八日이다.

주 ・愚劣(우렬) : 매우 어리석고 용렬한 것.
・遠錫(원석) : 멀리 떠나는 승려의 지팡이로 곧 회소를 의미.
・太虛(태허) : 하늘을 이르는 말로 음양을 낳는 기(氣)의 본체.
・眞如(진여) : 영구히 변치않는 一切 만물의 참된 성품. 허망하지 않고 항상 변하지 않는 것.
・激切(격절) : 말이 격렬하고 절실한 것.
・玄奧(현오) : 깊고 오묘함.
・虛蕩(허탕) : 虛浪放蕩의 줄임말로 말이나 행동이 허황되고 방탕한 것.
・大曆(대력) : 唐 代宗때의 연호로 766~779년 사이를 말한다. 여기의 丁巳는 777년을 말한다.

2. 王獻之 王洽 王珣 書評

p. 56~78

王獻之, 字子敬, 羲之第七子, 官至中書令. 淸陵有美譽, 而高邁不羈, 風流蘊藉, 爲一時之冠. 方學書次, 羲之密從其後掣其筆不得, 於是知獻之他日當有大名. 後其學果與羲之相後先. 獻之初娶郗曇女, 羲之與曇論婚書云：獻之善隸書, 咄咄逼人. 又嘗書《樂毅論》一篇與獻之學, 後題云賜官奴卽獻之小字. 獻之所以盡得羲之論筆之妙. 論者以謂如丹穴鳳舞, 淸泉龍躍, 精密淵巧, 出於神智. 梁武帝評獻之書, 以謂絶妙超群, 無人可擬. 如河朔少年, 皆悉充悅, 擧體沓拖, 不可耐何. 獻之雖以隸稱, 而草書特多, 世曰今草, 卽二王所尙之.

王洽, 字敬和, 導第三子, 官至中書令. 洽於導諸子中最爲白眉. 理識明敏, 書兼衆體, 扵行草尤工. 揮毫落紙, 有郢匠運斤成風之妙. 羲之嘗謂洽曰："弟書遂不減吾" 王生虔亦謂："洽與羲之書俱變古形"

王珣, 字元琳, 洽之子, 官至尙書令, 諡獻穆, 能草聖. 然當時以弟珉書名尤著, 故有."僧彌難爲兄"之語. 僧彌, 珉小字也.

貞元改元春二月三日 沙門 懷素

왕헌지(王獻之)의 자(字)는 자경(子敬)이며, 왕희지(王羲之)의 일곱째 아들로 벼슬은 중서령(中書令)을 지냈다. 맑고도 우뚝 높아 훌륭히 아름다운 명예를 지녔고, 인격이 고상하여 관습에 얽매이지 않았으며, 풍격은 포용력이 매우 커서 한 시대의 훌륭한 인물이 되었다. 글씨를 가르칠 때에 희지가 몰래 그 뒤에서 잡고 붓을 당겼으나, 움직이지 않았기에, 이에 헌지가 홋

날 마땅히 크게 이름을 얻을 것임을 알았다. 그 이후에 배움의 결과에 대해서는 서로 앞서거니 뒤서거니 하였다. 헌지는 처음 치담(郗曇)의 딸을 아내로 삼았는데, 희지는 치담에게 준 서로의 결혼에 관한 편지글에 이르기를 "헌지는 예서(隷書)를 잘 쓰는데 괴이하게도 사람을 놀라게 하였습니다"라고 하였다. 또 일찌기《악의론(樂毅論)》한편을 헌지의 학습을 위해 글 지어서 관노(官奴)에게 주었는데 관노(官奴)는 곧 헌지의 어릴적 이름이다. 헌지는 그리하여 희지가 논한 운필의 묘를 얻을 수 있었다. 사람들은 단혈(丹穴)산에 봉황이 춤추고, 맑은 샘물에서 용이 뛰어 오르고, 정밀하기가 깊고도 교묘한 것이 신비로운 지혜에서 나온 것 같다고들 하였다. 양(梁) 무제(武帝)가 헌지의 글을 평하기를 "절묘한 것이 무리를 뛰어넘고, 사람들이 가히 비교할 수가 없다. 또 황하 북쪽지방(하삭(河朔))의 소년들 같이 모두 다 기쁨에 가득찬 것 같아서 모든 서체가 서로 장중한 모양으로 서로 이끌고 있기에 견딜 수 없으니 어찌 하리오?"라고 하였다. 헌지가 비록 예서를 잘 쓴다고 일컬어지나, 초서가 뛰어난 것이 세상에서 금초(今草)라 불리는 것인데 이왕(二王)이 그것을 숭상하였던 바였다.

왕흡(王洽)은 자(字)가 경화(敬和)로 왕도(王導)의 셋째아들인데, 벼슬은 중서령(中書令)을 지냈다. 흡(洽)은 도(導)의 여러 아들중에서 가장 글을 잘 써서 백미(白眉)로 불렸다. 이론적인 지식이 밝고 영민했으며, 글은 여러 서체를 겸했으나, 행초서에 더욱 깊이 공을 들였다. 종이에 붓을 휘두르면, 초(楚)나라의 장인(匠人)이 도끼를 가지고 바람을 일으켜 코에 묻은 백토(白土)를 깎아내는 것같은 묘함이 있었다. 희지가 일찌기 흡(洽)에 대해서 말하기를 "아우의 글은 드디어 나보다 덜하지 않게 되었다"고 하였다. 왕생건(王生虔)이 이야기 하기를 "흡(洽)과 희지의 글은 함께 옛날의 서체를 변화시켰다"고 하였다.

왕순(王珣)의 자(字)는 원림(元琳)이며 흡(洽)의 아들로 벼슬은 상서령(尙書令)을 지냈으며 시호는 헌목(獻穆)인데, 초서에 능했다. 그러나 당시 그의 아우인 민(珉)의 글솜씨가 더욱 뛰어났기에, 예전에는 "승미(僧彌)가 형으로 삼기엔 왕순(王珣)이 부족하다"는 말이 있었다. 승미(僧彌)는 민(珉)의 어릴 때 자(字)이다.

정원(貞元) 개원(改元) 봄 이월 삼일 사문(沙門) 회소(懷素)

참고 이 작품은 왕희지, 왕흡, 왕순에 대한 서평을 쓴 것이다. 도광(道光 24년, 1844년)에 청(淸)의 채세송(蔡世松)이 모은 것으로 전축삼(錢祝三)이 모각(模刻)한 것으로 알려져 있다. 회소 49세 때 글이다.

주 • 王獻之(왕헌지) : 서성인 왕희지의 일곱째 아들로 자(字)는 자경(子敬)이고, 어릴 적 이름이 관노(官奴)이다. 부친에 이어 행초서에 능했다.

• 王羲之(왕희지) : 동진시대의 서예가. 서성(書聖)으로 불리며 자(字)는 일소(逸少). 우군장군(右軍將軍)을 지냈다.

• 蘊藉(온자) : 포용력이 크고 인자함.

- 郗曇(치담) : 동진(東晋) 고평금향(高平金鄕)사람으로 자(字)는 중희(重熙)로 치감(郗鑒)의 아들이다. 벼슬은 서주, 연주자사를 지냈으며 42살에 죽었으며 시호는 간(簡)이다.
- 咄咄(돌돌) : 괴이하여 깜짝 놀라는 모습.
- 樂毅論(악의론) : 중국 전국시대 연나라 장군 악의에 대한 인물론인데 왕희지가 쓴 해서가 유명하다.
- 丹穴(단혈) : 단사(丹沙)가 나오는 구멍으로 남쪽의 태양 바로 밑이라고 여기던 곳.
- 梁武帝(양무제) : 남북조시대 양나라 개국군주인 소연(蕭衍)으로 재위기간은 502~549년까지이다. 남난릉 무진현 사람으로 자(字)는 숙달(叔達).
- 河朔(하삭) : 지명으로 옛날 황하의 북쪽 지역으로 일컫는 말.
- 王洽(왕흡) : 동진시대의 서예가로 왕도의 셋째아들. 자(字)는 경화(敬和). 각 서체를 잘써서 장초를 금초로 만들었다고 한다.
- 王導(왕도) : 동진시대의 재상을 지낸 서예가. 명문가인 낭야 왕씨 출신이다. 벼슬은 태보(太保)를 지냈으며 행초서에 뛰어났다.
- 白眉(백미) : 여럿 가운데 가장 뛰어난 것을 가리키는 말. 마량(馬良)의 흰눈썹을 이르는데 그의 뛰어난 재주를 비유한 말이다.
- 郢匠運斤(영장운근) : 영(郢)은 초(楚)의 도읍이고, 장(匠)은 장인이던 장석(匠石)을 말하는데, 곧 초나라 땅의 장인의 능숙한 도끼질을 의미한다. 그는 코에 얇은 석회질을 도끼로 바람을 일으키며 그것을 긁어내 버렸는데 코는 전혀 상하지 않았다고 한다. 장자의 고사에 나온다.
- 王珣(왕순) : 동진 낭야 출신으로 자(字)는 원림(元琳)이고, 왕흡의 아들이자 왕도의 손자이다. 해서와 행서에 능했고 호방한 필체를 구사했다.
- 王珉(왕민) : 동진 낭야 출신. 자(字)는 계염(季琰)으로 어릴 적 이름은 승미(僧彌)이다. 왕순의 동생으로 행초서에 능했다. 명성은 그의 형보다 높았다.

3. 聖母帖

p. 79~97

聖母心喩至言, 世疾冰釋. 遂奉上淸之敎, 旋登列聖之位. 仙階崇者靈感遠, 豊功邁者神應速. 乃有眞人劉君, 擁節乘麟, 降于庭內. 劉君名綱, 貴眞也. 以聖母道應寶籙, 才合上仙. 授之秘符, 餌以珍藥, 遂神儀爽變, 膚骼纖姸, 脫異俗流, 鄙遠塵愛. 杜氏初忿, 責我婦禮, 聖母儵然, 不經聽慮. 久之生訟, 至于幽圄, 拘同羑里. 焂霓裳仙駕降空, 卿云臨戶. 顧召二女, 躡虛同升, 旭日初照, 聳身直上. 旌幢彩煥, 輝耀莫倫. 異樂殊香, 沒空方息. 康帝以爲中興之瑞, 詔於其所, 置仙宮觀, 慶殊祥也. 因號曰東陵. 聖母家本廣陵, 仙于東土, 曰東陵焉. 二女俱升, 曰聖母焉. 遂宇旣崇, 眞儀麗設. 遠近歸赴傾吊江淮, 水旱札瘥無不禱請神貺昭答, 人用大康. 姦盜之徒, 或未引咎, 則有靑禽翔其盧上, 靈徵旣降, 罪必斯獲. 閭井之間, 無隱慝焉. 自晋曁隨年將三百, 都鄙精奉, 車徒奔

屬. 及煬帝東遷, 運終多忌, 苟禁道侶, 玄元九聖丕承, 慕揚至道, 眞宮秘府, 罔不擇建. 況靈蹤可訊, 道化在人. 雖蕪翳荒郊, 而奠禱雲集, 棟宇未復, 耆艾銜悲, 誰其興之. 奧因碩德. 從叔父淮南節度觀察使禮部尚書, 監軍使太原郭公, 道冠方隅, 勳崇南服, 淮沂旣蒸, 識作而不朽, 存乎頌聲.

貞元九年歲在癸酉五月

元祐戊辰仲春 模勒上石

성모께서 진심으로 지언(至言)을 알려주시니, 세상의 질병이 깨끗히 나았다. 마침내 최고로 맑은 가르침을 받들어 성인의 자리에 나란히 주선하여 올렸다. 신선의 품계만을 숭상하면 신령한 영감이 멀고, 큰 공훈에 힘쓰면 신령한 감응이 빨랐다. 이때 진인(眞人)이던 유(劉)군은 부절(符節)을 안고서 기린을 타고서 뜰안에 내려왔는데, 유(劉)군의 이름은 강(綱)으로 귀하신 도인(道人)이셨다. 성모께서는 도(道)로써 보록(寶籙)을 받았기에, 신선의 위치에 오르기에 합당하였다. 신선께서 비부(秘符)를 주셨고, 진귀한 약을 먹였더니, 드디어 신선의 거동을 하며, 시원하게 변했는데, 살갗과 골격이 곱고 아름다웠으며, 이상한 세속의 아류들을 벗어버리고, 세속의 더러운 티끌과 탐욕을 천하게 여기며 멀리하였다. 두씨(杜氏)는 처음엔 원망하며, 자기 아내의 예법을 비난하고 책망하였는데, 성모께서는 담담하게 얽매이지 않고, 염려하지 않고 지내셨다. 오래전 송사가 있었을 때, 유리(羑里)에 함께 구속되어 감옥에 갇히게 되었다. 갑자기 예상선인(霓裳仙人)께서 하늘에서 내려오시어, 집에 임하여 상서롭게 말씀하셨다. 두 여자를 돌아보시며 부르시어, 허공을 날아 함께 승천하시니 아침 돋는 해가 처음 비치고, 몸을 솟구치며 곧 바로 위로 날아갔다. 깃발들이 아름답게 빛나고 광채가 끝없이 비쳐졌다. 기이한 소리와 귀한 향기가 허공에서 사라지자 곧 그 빛이 사라지게 되었다.

진(晉) 강제(康帝)께서 중흥을 위한 상서로운 징조로 여겼기에 이곳에 선궁관(仙宮觀)을 설치하였는데, 경사스럽고 유달리 상서로왔다. 때문에 이름하여 이곳을 동릉(東陵)이라 불렀다. 성모(聖母)의 집은 본래 광릉(廣陵)으로 동쪽땅에 살았기에 동릉(東陵)이라 이름하였고, 두 여자분께서 함께 승천(升天)하였기에 성모(聖母)라고 불렀다. 깊숙하고도 넓은 사당이 이미 세워졌고, 초상(肖像)이 아름답게 설치되어 있다. 멀고 가까이에서 강회(江淮)에 찾아와서 고개숙여 조상하였는데, 물이 가물거나 돌림병이 생기면 신께서 밝고 현명한 답을 주시기를 간절히 청하는 기도를 올리지 않는 이가 없었고, 이에 사람들은 크게 편안해지게 되었다.

음탕한 도적들 무리가 스스로 잘못을 인정하려고 않으면, 파랑새가 그 밥그릇 위에 날으는 신령한 징표가 내려왔기에 죄를 지으면 반드시 벌을 받게 되었다. 마을 내에서는 사특한 것들이 숨을 수도 없게 되었다.

진(晉)때부터 지금까지 이르러 삼백년간 모두 정성스런 섬김을 행하였고, 수레를 탄 벼슬아치들도 수없이 달려왔다.

수(隋)의 양제(煬帝)가 동으로 수도를 옮길 때, 섬기는 행사를 못하게 하니 많은 불안이 있었는데, 많은 도사들 무리를 엄하게 다스렸다. 현원(玄元)의 아홉성인께서 이어 받으셨는데, 지극하신 도를 사모하고 선양하였기에, 진궁(眞宮)의 비부(秘府)가 세워지지 않은 곳이 없었다.

아울러 신령한 발자취로도 다스릴 수 있었기에, 도법으로 사람들을 교화시켰다. 비록 황무지 그늘진 거친 교외에 있으나, 제사 올리고 기도하러 구름같이 모였다. 집의 마루와 추녀 끝은 아직 완전히 수리되지 않아 늙은이들이 슬픔을 머금었으니, 누가 그것을 부흥시키리오? 곰곰히 생각하면 덕이 높으신 분들로 인할 것이다.

종숙부(從叔父)이신 회남절도관찰사 예부상서(淮南節度觀察使禮部尚書)이며 감군사(監軍使)인 태원(太原)의 곽공(郭公)께선 변방에서 도사의 모자를 쓰고 남쪽을 복속시키는 공훈이 높았다. 회기(淮沂)는 이미 더워지는데, 이 글을 기록하니 언제까지 없어지지 않고, 칭송하는 소리 남겨지리라.

참고 이 첩은 당(唐) 정원 구년(貞元九年, 793년) 5월에 쓰여졌고, 송(宋) 원우 삼년(元祐三年, 1088년)에 돌에 새겨졌다. 원석(原石)은 현재 섬서 서안 비림(陝西 西安 碑林)에 있다. 역대 서가들에게 높은 평가를 받았다. 이 첩(帖)은 현재 북경고궁박물원(北京古宮博物院)에 있다.

회소가 만년에 고향을 떠나 지금의 강소성 양주시 의릉진(지금의 동릉)을 지날 때 쓴 것으로 내용은 진대(晋代) 두강(杜姜), 강자하(康紫霞)의 승천(升天)하는 것을 적은 것으로, 복우(福佑)의 강회(江淮)지방에 떠도는 일반 백성들의 고사(故事)를 기록한 것이다.

고사의 내용은 대강 유강(劉綱)은 진인(眞人)으로 그의 부인인 번부인(樊夫人)과 함께 도를 터득한 인물로, 유강이 집에 불을 내어 동쪽에서 타오르게 하면, 그의 부인이 비를 만들어 서쪽에서 불어오게 하여 끄기도 하였다. 동릉성모(東陵聖母)는 유강(劉綱)을 스승으로 모셔 도를 익혔는데, 남편인 두씨(杜氏)가 이를 못마땅하게 여기어 말하기를 "제 아내인 성모(聖母)는 사악하고 요악한 인물입니다. 집안일을 전혀 돌보지 않습니다"라고 하였는데 어느날 그녀가 감옥에 잡혀가자 예상선인(霓裳仙人)께서 하늘에서 내려와 감옥에 갇힌 그녀를 데리고 하늘로 날아가 사라져 버렸다. 이후 진(晋)나라에서는 성모에게 제사를 지냈고 그를 선인(仙人)으로 추앙하며 사당을 지었다. 그 사당에는 항상 파랑새가 자리를 지켰다고 전한다. 물건을 잃어버려 소재를 물으면 파랑새가 날아와 도둑맞은 물건을 날아가서 찾아주었고, 전염병이나 가뭄이 생기면 이를 해결해 주기도 했다고 전한다. 세월이 오래 지난 뒤에는 이런 일은 일어나지 않게 되었는데 이후 광릉(廣陵) 주위에는 간악한 도적 무리들이 사라지게 되었다는 고사이다.

주 　• **聖母**(성모) : 유강을 스승으로 모시고 도를 익히다가 하늘로 승천한 도인.
　• **至言**(지언) : 지극히 옳고 합당한 중요한 말씀.
　• **仙階**(선계) : 신선의 품계
　• **豊功**(풍공) : 매우 큰 공훈.
　• **劉綱**(유강) : 호는 백란(伯鸞)으로 서왕모를 모셨고, 아내와 함께 도를 터득했다는 인물.
　• **寶籙**(보록) : 도가의 예언서.
　• **秘符**(비부) : 신비한 증표, 부적.
　• **神儀**(신의) : 신의 거동. 신비한 모습.

- 儵然(소연) : 차분히 만사에 얽매이지 않고 융통자재한 모습.
- 羑里(유리) : 주(周)나라 문왕(文王)이 은(殷)나라 주왕에게 잡혀 갔던 곳.
- 霓裳仙(예상선) : 무지개 빛 날개를 휘날리던 신선.
- 旌幢(정당) : 신임의 표시로 주던 깃발과 기 또는 휘장.
- 康帝(강제) : 동진(東晉)의 제4대 왕(재위 342~344년).
- 眞儀(진의) : 도인의 거동.
- 煬帝(양제) : 수(隋)나라의 제2대 황제(재위 604~618년).
- 苛禁(가금) : 엄하게 금지시킴.
- 道冠(도관) : 도사가 쓴 모자. 곧 도사의 복장을 한 모습을 의미로 도사를 뜻함.
- 玄元(현원) : 천지가 나눠지기 전의 혼돈된 일체의 기운으로 곧 천우(天宇), 천공(天空)을 뜻한다.
- 九聖(구성) : 중국의 전설상의 선인들로 복희, 신농, 황제, 요, 순, 우, 문왕, 주공, 공자 아홉 성인.
- 棟宇(동우) : 집의 마룻대와 추녀 끝.
- 耆艾(기예) : 나이 많은 늙은이.

4. 佛說四十二章經　　沙門 懷素書

p. 99~100

爾時, 世尊旣成道已, 作是思唯 : 離欲寂靜, 是最爲勝. 住大禪定, 降諸魔道. 令轉法輪, 度衆生于
鹿野苑中. 爲憍陳如等五人轉四諦法輪. 而證道果. 時復有比丘所說諸疑陳進止. 世尊教詔開悟.
合掌敬諾, 而順尊勅. 爾時, 世尊爲說.

그때에, 세존(世尊)께서 깨달음을 얻으신 뒤에 생각하시었는데, "욕망을 떨쳐버리고 나니 고요한 상태가 가장 뛰어나구나"라고 하시며 뛰어난 마음을 한곳에 고요히 선정에 머물러, 모든 마구니들의 가르침을 항복받으시고, 녹야원(鹿野苑)에서 중생들에게 네가지 도를 펼치셨다. 교진여(憍陳如) 등 다섯사람을 제도하여 아라한과를 얻게 하셨다. 그러나 출가한 수행자들은 말씀의 내용을 잘 깨닫지 못하고, 다시 깨달음을 위해 나아가거나 머무는 법을 부처님께 물었다. 세존께서 일일이 가르쳐 모두 깨닫게 만드시니, 그들은 합장하여 존경을 표하고서 가르침을 따랐다.

주
- 世尊(세존) : 세장의 가장 존귀한 존재라는 의미로 곧 석가모니를 말한다.
- 魔道(마도) : 마구니의 도라는 것으로 마구니는 마라(魔羅, Mara)에서 유래한 것으로, 파괴자, 유혹자의 의미를 가지고 있다. 수행에 장애가 되는 마음의 장애를 말한다.
- 轉法輪(전법륜) : 삼법륜의 하나로 석가모니가 성도(成道)한 뒤에 사제, 팔정도 따위를 설법하여 중생을 널리 제도하는 것을 말한다.

- 鹿野苑(녹야원) : 인도 중부에 있는 동산으로, 석가모니가 다섯 비구를 위해 처음으로 설법한 곳.
- 四諦(사체) : 영원히 변하지 않는 네가지의 진리.

p. 101~103

〈眞經四十二章〉
佛言 : 辭親出家爲道, 識心達本, 解無爲法, 名曰沙門. 常行二百五十戒, 爲四眞道行, 進志淸淨,
成阿羅漢. 佛言 : 阿羅漢者, 能飛行變化, 住壽命動天地. 次爲阿那含, 阿那含者, 壽終魂靈上十
九天. 于彼得阿羅漢. 次爲斯陀含. 斯陀含者, 一上一還, 卽得阿羅漢. 次爲須陀洹. 須陀洹者, 七
死七生, 便得阿羅漢. 愛欲斷者, 譬如四支斷, 不復用之.

부처님께서 말씀하시었다. 말씀하시기를 "어버이를 떠나 집을 버리고 출가하여 오직 한마음
밖에 다른 존재가 없음을 알고, 저절로 그러한 변함없는 존재 곧 무위법(無爲法)을 알려는 사
람을 이름하여 사문(沙門)이라고 한다. 항상 이백오십가지의 금하는 계(戒)를 지키고, 네가지
진의 말씀인 사성제(四聖諦)를 확실히 알아서 그 뜻을 맑고 깨끗하게 지켜나가면 아라한(阿
羅漢)이 된다" 또 부처님이 말씀하시길 "아라한이란 하늘을 나는 자로, 조화를 부리고 변화를
일으킨다. 수명을 임의대로 하며 천지를 진동시킨다. 그 다음으로는 아나함(阿那含)이다. 아
나함은 죽은 뒤의 영혼이 아홉번째 하늘인 구천(九天)으로 올라가서 그 곳에서 아라한(阿羅
漢)이 된다. 그 다음은 곧 사다함(斯陀含)이니, 사다함은 천상에 한번 오른 뒤 한번 더 인간으
로 태어나야만, 아라한이 된다. 그 다음으로 수다원(須陀洹)이다. 수다원은 하늘에 일곱번 죽
고 일곱번 태어나야 아라한이 된다. 이렇게 사랑하고자 함을 끊는 사람은 비유컨데 마치 팔다
리가 끊어져 그것을 다시 사용하지 못함과 같다"고 하셨다.

p. 103~104

佛言 : 出家沙門者, 斷欲去愛, 識自心源, 達佛深理, 悟佛無爲. 內無所得, 外無取求. 心不繫道,
亦不結業. 無念無作, 無脩無證. 不歷諸位, 而自崇最. 名之爲道.

부처님께서 말씀하시길 "출가한 사문(沙門)은 욕망을 끊고 애정을 없애버리어 스스로 마음의
근원을 깨닫고, 부처님의 깊은 이치를 통달하고, 부처님의 무위법(無爲法)을 깨달아야 한다.
안으로는 얻는 것이 없고, 밖으로는 구할 것이 없는 것이다. 마음이 법칙에 얽매이지 않으므
로 업을 짓는 일이 없게 될 것이다. 생각도 없고 지음도 없으며 닦을 것도 없고, 증거할 것도
없다. 여러가지 과정을 거치지 않아도 스스로 가장 높은 위치에 이르니, 이것을 이름하여 진
리(道)라고 한다"고 하셨다.

p. 105

佛言 : 剃除鬚髮, 而爲沙門, 受佛法者, 去世資財, 乞求取足. 日中一食, 樹下一宿, 愼不再矣! 使

人愚蔽者, 愛與欲也.

부처님께서 말씀하시길 "머리를 깎고 사문이 되어 가르침을 받은 자는 세속의 재물을 버리고, 남에게 얻어 먹는 것에 만족해야 한다. 하루에 한끼만 먹고 나무 아래에서 잠을 자되, 두번 묵지는 말라. 사람의 마음을 어리석게 하는 것은 애정(愛情)을 갖고자 하는 욕망이다"고 하셨다.

p. 106~107

佛言 : 衆生以十事爲善, 亦以十事爲惡. 何者爲十? 身三, 口四, 意三. 身三者, 殺盜婬. 口四者, 兩舌, 惡罵, 妄言, 綺語. 意三者, 嫉恚癡. 不信三尊, 以邪爲眞, 優婆塞行五事, 不懈退, 至十事, 必得道者.

부처님께서 말씀하시길 "중생이 열가지 일을 착한 것으로 삼고, 또 열가지 일은 나쁜 것으로 삼는다. 그 열가지가 무엇인가 하면 몸으로 세가지, 입으로 네가지, 뜻으로 세가지가 있다. 몸으로 하는 세가지는 죽이는 것과 훔치는 것과 음탕한 것이다. 입으로 하는 네가지는 양쪽 사람에게 다른 말을 쓰고, 남을 저주하고, 꾸짖는 것과 참됨이 없는 거짓을 쓰는 것과 이치에 맞지 않는말을 꾸미는 것이다. 뜻으로 하는 세가지는 성질이 비루하고 탐욕이 많아 질투하는 것과 이치에 어두워 깨닫지 못하는 어리석은 것이다. 삼존(三尊)을 믿지 않고, 사악함으로써 진실을 행하는 것처럼 하고, 우바새(優婆塞)가 오계를 지키는데 게으르거나 물러서지 않고 열가지 선업(善業)을 힘써 행하면 반드시 득도(得道)할 것이다"라고 하셨다.

p. 107~108

佛言 : 人有衆過, 而不自悔, 頓止其心, 罪來歸身 ; 猶水歸海, 自成深廣, 何能免離? 有惡知非復得善, 罪自消滅, 後會得道也.

부처님께서 말씀하시길 "사람이 허물이 많이 있는데도 마음을 돌려 스스로 뉘우치지 않고, 그대로 지나쳐버린다면, 지은 죄가 자기에게 다시 돌아오는 것이 마치 물이 흘러가면서 점점 넓고 깊어져 바다가 되는 것과 같다. 그러나 사람이 허물을 저질렀어도 스스로 깨닫고 잘못을 고치면서 바른 행동을 한다면 그 죄는 저절로 사라지게 되고, 훗날에는 득도(得道)할 수 있을 것이다"고 하셨다.

p. 108~110

佛言 : 人愚以吾爲不善, 吾以四等慈護濟之重, 以惡來者, 吾重以善, 往福德之氣, 常在此也, 害氣重殃, 反在于彼. 有愚人聞佛道, 守大仁慈, 以惡來, 以善往, 故來罵佛, 佛嘿然不答, 愍之癡冥, 狂愚使然, 罵止問曰 : 子以禮從人, 其人不納, 實理如之乎, 曰 : 持歸. 今子罵我, 我亦不納, 子自持歸禍子身矣! 猶響應聲, 影之追形, 終無免離, 愼爲惡也.

부처님께서 말씀하시길 "사람이 어리석어 자신에게 선하지 않다고 여긴다면, 나는 네가지 자비심으로써 보호하고 건지리라. 악을 행하는 자는 다시 선으로 대하면 복덕의 기운은 항상 내게 있는 것이나, 재앙의 기운은 도리어 저 사람에게 있게된다. 어리석은 사람도 부처님의 가르침을 듣고 나면 크게 인자함을 시험코자 와서 욕하고 꾸짖었는데도, 부처님께서는 말없이 대답하지 않고 다만 그가 어리석고 민망한 것을 안타깝게 여기시더니 그 사람이 악설을 그치자 묻기를 "그대가 예로써 사람을 따르되 그 사람이 받아주지 아니하면 어찌하겠는가?" 그가 대답하되 "도로 가지고 가겠나이다"하자 부처님께서는 "지금 그대가 나를 욕하지만, 내가 받지 않았으니 그대로 스스로 가지고 갈터인데, 그렇다면 그대에게 재앙이 될 것이 아닌가. 비유하자면 메아리가 소리를 따라 일어나고 그림자가 그 형체를 따르는 것 같아서 결국엔 피하거나 떠나지 못하리니 삼가 악을 짓지 말라"고 하셨다.

p. 111

佛言 : 惡人害賢者, 猶仰天而唾. 唾不汚天, 還汚己身. 逆風坋人, 塵不汚彼, 還坋于身, 賢者不可毀, 禍必滅己也.

부처님께서 말씀하시길 "악한 사람이 어진이를 해치는 것은, 하늘을 향해서 침을 뱉는 것과 같다. 그 침은 하늘에 닿지 않고, 도리어 자기에서 떨어지는 것과 같은 것이다. 바람을 거슬러 먼지를 털면, 그 먼지가 상대에게 가지 않고 도리어 자기 자신에게 돌아오는 것과 같다. 어진이는 해칠 수가 없으니, 그 재앙은 반드시 자기를 파멸시킨다"고 하셨다.

p. 112~113

佛言 : 夫人爲道, 務博愛, 博哀施德, 莫大施, 守志奉道, 其福甚大. 覩人施道, 助之歡喜, 亦得福報. 質曰 : 彼福不當滅乎? 佛言 : 猶如炬火, 數千百人各以炬來取其火去, 熟食除冥, 彼火如故 ; 福亦如之.

부처님께서 말씀하시길 "대개 사람들이 도를 행할때는 널리 사랑함에 힘쓰고, 슬픔을 같이 하며 덕을 베풀고, 그 베품을 크게 하여, 뜻을 지키고 도를 행하면 그 복을 크게 받을 것이다. 사람들이 도를 베푸는 것을 보고 그것을 돕는 것을 기뻐하는 것 역시 복으로 보답을 받을 것이다"라고 하셨다. 사문이 질문하기를 "그 복이 없어지지 않겠습니까?"라고 물었다. 부처님께서 대답하시기를 "그 복을 비유하자면 하나의 횃불과 같은데, 수백 수천 사람이 각각 그 횃불을 가지고 와서 그 횃불에 불을 붙여 어둠을 밝히고 밥을 해먹더라도, 처음의 횃불은 조금도 손해를 보지 않는 것처럼, 복도 역시 이와 같을 것이다"라고 하셨다.

p. 113~116

佛言 : 飯凡人百, 不如飯一善人 ; 飯善人千, 不如飯持五戒者一人 ; 飯持五戒者萬人, 不如飯一

須陀洹；飯須陀洹百萬, 不如飯一斯陀含；飯斯陀含千萬, 不如飯一阿那含；飯阿那含一億, 不如飯一阿羅漢；飯阿羅漢十億, 不如飯辟支佛一人；飯辟支佛百億, 不如飯一佛. 學非求佛, 欲濟衆生也, 飯善人, 福最深, 重凡人, 事天地鬼神, 不如孝其二親最神也.

부처님께서 말씀하시길 "평범한 사람 백명에게 공양함보다 착한 한사람에게 공양함이 낫고, 착한 천명의 사람에게 공양함보다 오계(五戒)를 지키는 한 사람에게 공양하는 것이 낫다. 오계를 지키는 만명에게 공양하는 것보다 수다원(須陀洹) 한 분에게 공양함이 낫다. 수다원 백만명에게 공양하는 것보다 사다함(斯陀含) 한 분에게 공양하는 것이 낫다. 천만의 사다함에게 공양하는 것보다 한분의 아나함(阿那含)에게 공양하는 것이 낫다. 일억분의 아나함에게 공양하는 것보다 한분의 아라한(阿羅漢)에게 공양하는 것이 낫다. 십억의 아라한에게 공양하는 것보다 한분의 벽지불(辟支佛)에게 공양하는 것이 낫다. 백억의 벽지불에게 공양하는 것보다 부처님 한분에게 공양하는 것이 낫다. 배움은 부처에게서 구할 수 있는 것이 아니고, 중생을 구하려고 해야 하는 것이니, 착한 이에게 공양하면 그 복은 더욱 깊어질 것이고, 모든 이들을 중히여겨야 하는데, 천지의 귀신에게 행하는 것이 그 부모에게 효도하는 것보다 못하니 어버이가 가장 중요한 것이다"고 하셨다.

p. 116~118

佛言：天下有二十難. 貧窮布施難, 豪貴學道難. 判命不死難, 得覩佛經, 生值佛世難, 忍色離欲難, 見好不求難, 有勢不臨難, 被辱不瞋難, 獨觸事無心難, 廣學博究難, 不輕未學難, 除滅我慢難, 會善知識難, 見性學道難, 對境不動難, 善解方便難, 隨化度人難, 心行平等難, 不說是非難.

부처님께서 말씀하시길 "천하에는 스무가지의 어려움이 있다. 가난하면서 남을 돕는 것이 어렵고, 부유하고 귀한대로 도를 배우는 것이 어렵고, 목숨을 버리고 죽기가 어렵고, 부처님 경전을 만나서 배우기 어렵고, 부처님 계시는 세상에 태어나기 어려우며, 성욕과 욕심을 참기 어렵고, 좋은 것을 보고 탐내지 않음이 어렵고, 권세를 가지고도 뽐내지 않기가 어렵고, 모욕을 당하여 참기가 어렵고, 일을 당하여 무심하기 어려우며, 많이 배우며 널리 연구하기가 어렵고, 배우지 않은 이를 무식하다고 깔보지 않기가 어렵고, 나를 없애고 거만하지 않기가 어렵고, 진정한 선지식을 만나기가 어렵고, 깨달음을 얻고 도를 배우기가 어렵고, 환경에 처하여 마음을 움직이지 않기가 어렵고, 슬기로운 방법을 두루 알기가 두루 어렵고, 변화에 따라 사람을 계도하기가 어렵고, 마음과 행동이 일치하기가 어렵고, 옳고 그름을 따지지 않기가 어렵다"고 하셨다.

p. 119~120

有沙門問：佛以何緣得道? 奈何知宿命? 佛言：道無形相, 知之無益, 要當守志行. 譬如磨鏡, 垢去明存, 卽自見形, 斷欲守空, 卽見道眞, 知宿命矣.

어떤 사문이 묻기를 "부처님께서는 어떤 연유로 득도(得道)하였으며, 지닌 운명을 알고 진리를 깨달을 수 있었습니까?"하였다. 부처님께서 말씀하시길 "진리는 형상(形相)이 없어 그것을 알지 못하나니 한결같이 뜻을 지키면 최상의 진리를 깨달을 수 있다. 비유컨데 거울같아서 먼지를 닦아 깨끗이 없애면 저절로 밝게 비치는 것과 같이 욕심을 끊고 비움을 지키게 되면 마침내 진리의 참됨을 보게 되어, 지닌 운명을 알게 되는 것이다"고 하셨다.

p. 120~121

佛言 : 何者爲善? 惟行道善. 何者最大? 志與道合大. 何者多力? 忍辱最健, 忍者無惡, 必爲人尊. 何者最明? 心垢除, 惡行滅, 內淸淨無瑕, 未有天地, 逮于今日, 十方所有, 未嘗不見, 得無不知, 無不見, 無不聞, 得一切智, 可謂明乎!

부처님께서 말씀하시기를 "어떤 것이 선이라 하는가? 오직 진리를 행하는 것이 선이다. 무엇이 가장 위대한 것인가? 진리와 뜻이 합해져서 어울리는 것이 가장 위대한 것이다. 무엇이 가장 힘이 센가? 그것을 욕됨을 참아내는 것이 가장 강건한 것인데 참고서 악을 품지 않으니, 반드시 높게 추앙을 받게 될 것이다. 무엇이 세상에서 가장 밝은 것인가? 마음의 때를 없애고나서 악행이 사라지고 나면, 안으로 맑고 깨끗하여 더러움이 없어지니, 천지가 있기 전부터 지금에 이르기까지, 시방(十方)의 세계를 일찌기 본 바 없는, 알지 못하는 것이 없고, 보지 못하는 것이 없고, 듣지 못하는 것이 없는, 이 모든 지혜를 얻기 때문에 가장 밝은 것이라고 말할 수 있는 것이다"고 하셨다.

p. 122~124

佛言 : 人懷愛欲, 不見道者, 譬如濁水, 以五彩投其中, 致力攪之, 衆人共臨, 水上無能覩其影. 愛欲交錯, 心中爲濁, 故不見道. 若人漸解懺悔, 來近知識, 水澄穢除淸淨無垢, 卽自見形. 猛火着釜下, 中水踊躍, 以布復上, 衆生照臨, 亦無覩其影者, 心中本有三毒, 湧沸在內, 五盖覆外, 終不見道, 惡心垢盡, 乃知魂靈所從, 來生死所趣向, 諸佛國土, 道德所在耳.

부처님께서 말씀하시기를 "사람이 애욕(愛欲)을 품고서는 진리를 보지 못하는 자는 마치 탁한 물같아서 오색 빛깔을 손으로 휘저어 보려해도 사람들이 다가갈 수 없고, 물위에서 그 그림자를 들여다볼 수 없는 것과 같다. 애욕이 서로 뒤섞여 얽히면 마음은 흐려지니, 고로 그 진리를 볼 수 없는 연유이다. 만약 사람이 점점 참회를 하게 된다면 물이 맑아지는 곳에 가까이 하게 되어, 더러움을 없애면 맑아지고, 맑아지고 깨끗하면 때가 없어지니 스스로 그 형(形)을 보게 될 것이다. 사나운 불로 가마솥에 물을 붓고 불로 끓이고 그 물이 용솟음치면, 비록 중생들이 들여다 보다라도, 또한 그림자가 보이지 아니하나니, 사람의 마음속에도 삼독(三毒)이 있어 펄펄 속에서 끓고, 다섯가지 욕심이 밖을 덮어서 끝내는 진리를 보지 못한다. 악한 마음의 때를 없애면, 혼령의 소중래(小衆來)와 생사(生死)의 지향하는 이치와 제불국토의 도덕이 이곳에 있음을 알게 될 것이다"고 하셨다.

p. 124~125

佛言：夫爲道者, 譬如持炬, 火入冥室中, 其冥卽滅, 而明猶存, 學道見諦, 愚癡都滅, 無不明矣.

부처님께서 말씀하시기를 "대개 도를 행한다는 것은 마치 횃불을 들고서, 어두운 방에 들어가면, 그 어둠은 사라지고, 밝음만이 있는 것처럼, 진리를 배워서 깨닫게 되면, 어리석은 생각은 사라지고, 밝은 것만이 있게 되는 것이다"고 하셨다.

p. 125~126

佛言：吾何念念道, 吾何行行道, 吾何言言道, 吾念諦道, 不忘須臾也!

부처님께서 말씀하시기를 "내가 어찌 도를 잊어 초월하였고, 내가 어찌 말함을 초월하여 말하게 되었을까? 내가 진리를 깨달아 헤아리고서 잠시라도 잊지 않았기 때문이다"라고 하셨다.

p. 126

佛言：覩天地, 念非常. 覩山川, 念非常. 覩萬物形體, 豊熾念非常. 執心如此, 得道疾矣.

부처님께서 말씀하시길 "천지를 살필 때도 무상을 생각한다. 산천을 보고서도 무상을 생각한다. 만물의 형체를 보고서도 무상을 생각한다. 마음도 이 같이 잡게 된다면 즉시 도를 얻게 되는 것이다"고 하셨다.

p. 127

佛言：一曰行. 常念道行. 道遂得性根, 其福無量.

부처님께서 말씀하시길 "날마다 행하며, 항상 진리를 생각하고 행하여야 한다. 진리는 끝내 본성의 뿌리를 얻게 되면, 그 복은 헤아릴 수 없게 받게 될 것이다"고 하셨다.

p. 127~128

佛言：熟自念身中四大, 各自有名, 都爲無吾 我 者. 寄生亦不久, 其事如幻耳!

부처님께서 말씀하시길 "스스로 몸을 구성하고 있는 네가지 큰 요소를 깊이 생각해보면, 각각 이름을 가지고 있지만, 모두 실제로는 그 속에 나라는 것은 없다. 살아가는 것은 역시 오래지 않으니 그 일은 환상과 같은 것일뿐이다"고 하셨다.

p. 128~129

佛言 : 人隨情欲, 求華名, 譬如燒香. 衆人聞其香, 然香以薰自燒, 愚者貪流俗之名譽, 不守道, 眞華名危己之禍, 其悔在後時.

부처님께서 말씀하시기를 "사람이 정욕(情欲)을 따르고, 이름 내기를 구하는 것은 비유컨데 마치 향불을 태우는 것과 같은 것이다. 세상 사람들은 그 향기를 냄새맡지만, 그러나 향기는 풍기지만 향은 제몸을 태우게 되나니 어리석은 사람이 외면의 명예를 탐하여 안으로는 참도를 지키지 못하면, 그 얻은 명예로 인하여 몸에 재앙이 한량없을지니 어찌 뒷날에 후회가 없겠는가?"라고 하셨다.

p. 129~130

佛言 : 財色之于人, 譬如小兒貪刀刃之蜜, 甜不足一食之美, 然有截舌之患也.

부처님께서 말씀하시길 "재물과 색을 탐하는 사람은 비유컨데 어린아이가 칼날에 묻은 꿀을 탐하는 것과 같나니, 그런 즉 한때도 특히 달게 먹을 것이 없고, 오히려 혀를 끊을 염려가 있느니라"고 하셨다.

p. 130~131

佛言 : 人繫于妻子寶宅之患, 甚于牢獄桎梏. 梆檔牢獄, 有原赦, 妻子情欲, 雖有虎口之禍, 已猶甘心投焉, 其罪無赦.

부처님께서 말씀하시길 "사람이 처자와 집에 얽매여 있음이 감옥에 있는 것보다 심한 것이다. 감옥은 나올 기약이나 있으나, 처자의 정욕은 오히려 호랑이 아가리의 근심이 생기고, 마음을 애정에 두어 스스로 던지니 그 옥을 벗어날 날이 없다"고 하셨다.

p. 131~132

佛言 : 愛欲莫甚于色. 色之爲欲, 其大無外, 賴有一矣. 假其二同, 普天之民, 無能爲道.

부처님께서 말씀하시길 "애욕은 색보다 더 심한 것이 없다. 색으로부터 나오는 욕심은 그 크기가 끝이 없나니, 사람이 그 하나가 있음이 다행이요. 만약 둘을 가졌다면, 천하에 도를 행할 이가 없는 것이다"고 하셨다.

p. 132~133

佛言 : 愛欲之于人, 猶執炬火逆風而行, 愚者不釋炬, 必有燒手之患, 貪婬恚怒愚癡之毒處在人身, 不蚤以道除斯禍者, 必有危殃. 猶愚貪執炬自燒其手也.

부처님께서 말씀하시길 "애욕으로 들어가는 사람은 마치 횃불을 들고서 바람을 거슬러 가는 것과 같나니, 어리석은 사람은 횃불을 놓지 않아, 반드시 손을 태우는 근심이 생길 것이다. 애욕이 많은 이는그 착심을 놓지 않고 스스로 그 몸을 멸하게 되는 재앙이 있을 것이다. 그러므로 어리석고 욕심 많은 이는 횃불을 놓지 않아 스스로 손을 태우는 우환이 생기느니라"고 하셨다.

p. 133~135

時有天神, 獻玉女于佛, 欲以試佛, 意觀佛道. 佛言 : 革囊衆穢, 爾來何爲? 以可誑俗, 難動六通, 去! 吾不用爾, 天神愈敬佛, 因問道意. 佛爲解釋, 卽得須陀洹.

한때 천신(天神)이 있어, 옥녀(玉女)를 부처님께 바쳐서, 부처님을 시험하여 부처님의 진리를 보려고 했다. 부처님께서 말씀하시기를 "가죽 주머니에 모든 더러운 것을 가진이여, 네게 와서 무엇을 하려느냐? 가히 범상한 이는 속을 수 있을지언저정, 나의 청정한 뜻은 움직이기 어려울지니 가거라! 내가 너를 쓰지 않으리라"고 하셨다. 천신이 더욱 부처님을 공경하고, 인하여 도의(道意)를 물었다. 부처님께서는 일일이 해석해 주시어 곧, 수타원(須陀洹)을 얻게 하셨다"고 하였다.

p. 135~136

佛言 : 夫爲道者, 猶木在水, 尋流而行. 不左觸岸, 亦不右觸岸, 不爲人所取, 不爲鬼神所遮, 不爲洄流所住, 亦不腐敗, 吾保其入海矣. 人爲道, 不爲情欲所惑, 不爲衆邪所誑, 精進無疑, 吾保其得道矣.

부처님께서 말씀하시기를 "대개 도를 닦는 이는 마치 나무가 물에 있는 것 같이 좁은 내를 지나서 큰 바다로 가는 것과 같다. 두 언덕에 닿지 않고, 사람이 건지지도 아니하고 무엇이 막지도 아니하고, 웅덩이에 머물지도 아니하고, 또 썩지도 아니하면, 나는 그것이(나무가) 결단코 바다에 들어간다고 보장하리라. 도를 닦는 이도 이 나무와 같아서 정욕에 유혹되지 않고, 여러가지 환경에도 흔들리지도 아니하고, 오직 의혹없이 법에 정진하면, 나는 반드시 이 사람이 도를 얻으리라고 보장한다"고 하셨다.

p. 136~137

佛告沙門 : 愼無信汝意, 汝意終不可信. 愼無與色會, 與色會卽禍生, 得阿羅漢道, 乃可信汝意耳.

부처님께서 여러 제자들에게 말씀하시길 "삼가 그대의 뜻을 믿지 말라. 그대의 뜻은 네가 가히 믿을만한 것이 못된다. 삼가 색으로 더불어 만나지 말라. 만일 색으로 더불어 만나면 곧 재앙이 생기리라. 그러나 이미 아라한이 된 후에는 가히 네가 네 뜻을 믿을 수 있다"고 하셨다.

p. 137~139

佛告諸沙門 : 愼無視女人, 若見無見愼, 無與言. 若與言者, 勅心正行, 曰吾爲沙門, 處于濁世, 當如蓮華, 不爲泥所汚. 老者以爲母, 長者以爲姊, 少者如妹, 幼者如女. 敬之以禮, 意殊當諦, 惟觀自頭至足, 自視內, 彼身何有? 惟盛惡露, 諸不淨種, 以釋其意.

부처님께서 여러 제자들에게 말씀하시길 "삼가 여인을 보지 말라. 만약 보더라도 보지 않는 것 같이 하여 삼가 더불어 말하지 말라. 만일 더불어서 말하게 된다면 마음을 가다듬고 몸을 단정히 하여 말하기를 "나는 도를 닦는 사문(沙門)이라 비록 더러운 세상에 처하고 있으나, 마땅히 연꽃과 같이 하여 진흙에 더럽히는 바가 되지 않으리라"고 하여, 늙은 여인은 어머니같이 생각하고, 젊은 여인은 누이같이 생각하고 어린 여자는 딸과 같이 하고 예로써 공경해야 한다. 뜻이 다르면 마땅히 살피고 오직 스스로 머리부터 발끝까지를 살피고, 스스로 안을 들여다 보라. 그대는 몸에 무엇을 지니고 있느냐? 오직 무성한 악이 드러나는, 여러가지 부정한 것들이니 그 색심을 놓아야 한다"고 하셨다.

p. 139~140

佛言 : 人爲道, 去情欲當如草, 見大火來已劫. 道人見愛欲, 必當遠之.

부처님께서 말씀하시기를 "사람이 도를 닦는 것은, 정욕을 버리고 마치 풀과 같이 큰 불이 오면 물러나듯이 해야 한다. 도인은 애욕을 보면 반드시 그것을 멀리해야 한다"고 하셨다.

p. 140

佛言 : 人有患婬情不止, 踞斧刃上, 以自除其陰.

부처님께서 말씀하시길 "사람은 근심과 색욕을 그치지 않아, 걱정하여 칼날로 그 음행을 끊어야 한다"고 하셨다.

p. 140~141

佛謂之曰 : 若使斷陰, 不如斷心. 心爲功曹, 若止功曹, 從者都息. 邪心不止, 斷陰何益? 斯須卽死.

부처님께서 말씀하시길 "그 몸을 끊으려 하는 것이 마음을 끊는 것만 못하나니 마음이란 곧 운전하는 이로 운전만 그치면 모든 기관은 스스로 모두 다 쉬게 되므로, 사악한 마음은 그치지 아니하고서 그 몸만을 끊는다면 무슨 이익이 있으리오? 이렇게 된다면 곧 죽으리라"고 하셨다.

p. 141~142

佛言 : 世俗倒見如斯癡, 人有媱童, 女與彼男, 誓至期日, 不來而自悔, 欲吾知爾本意, 以思想生吾不思, 想爾卽爾, 而不生, 佛行道聞之, 謂沙門曰 : 記之, 此迦葉佛偈 流在俗間.

부처님께서 말씀하시기를 "세상의 거꾸로 된 견해는 어리석은 사람과 같다. 음탕한 계집아이가 한 남자와 약속이 있었는데, 시간이 지나도 오지 않자, 그 여자가 스스로 후회하면서 말하길 "나는 너의 본심을 알고자하여 마음을 내었는데 너를 사모하는 마음을 일으키지 않으니, 곧 내 생각이 나지 않는다"고 했다. 부처님께서 그 길을 가시다가 그것을 듣고 사문에게 말씀하시기를 "그 말을 기억하라. 이는 가섭불(迦葉佛)의 게송인데, 세상에도 전해져 있다"고 하셨다.

p. 143

佛言 : 人從愛欲生憂, 從憂生畏. 無愛卽無憂, 不憂卽無畏?

부처님께서 말씀하시기를 "사람이 애욕을 따르면 근심이 생기고, 근심을 따르면 두려움이 생긴다. 애욕이 없으면 곧 근심이 없고, 근심이 없으면 곧 두려움이 없지 않겠느냐?"고 하셨다.

p. 143~145

佛言 : 人爲道, 譬如一人與萬人戰. 披被鉀操兵, 出門欲戰, 意怯膽弱, 乃自退走. 或半道還, 或格鬪而死, 或得大勝, 還國高遷, 夫人能牢持其心, 精銳進行, 不惑于流俗狂愚之言者, 欲滅惡盡, 必得道矣.

부처님께서 말씀하시기를 "사람이 도를 닦는 것은 비유컨데 한 사람이 만인과 더불어 싸우는 것과 같다. 갑옷을 입고 병기를 잡아서 문밖에 나가 싸우고자 할 때, 혹 겁내어서 이에 달아나는 이도 있고, 혹은 중도에 길을 되돌려 가는 이도 있고, 혹은 싸우다가 죽는 이도 있고, 혹은 크게 승리하여 귀국해서 높이 승진하는 이도 있으니, 대개 사람은 마땅히 그 뜻을 굳건히 하고, 용맹심을 가지고 앞으로 나아가고, 모든 경계를 두려워하지 않고서 악들을 멸하고자 한다면, 반드시 도를 얻게 될 것이다"고 하셨다.

p. 145~147

有沙門夜誦經, 其聲悲緊, 欲悔思返. 佛呼沙門, 問之 : 汝處于家, 將何脩爲? 對曰 : 恒彈琴. 佛言 : 弦緩何如? 曰 : 不鳴矣! 弦急何如? 曰 : 聲絶矣! 急緩得中何如? 曰 : 諸音普調! 佛告沙門 : 學道猶然, 執心調適, 道可得矣.

한 제자가 밤에 경을 외우고 있는데 그 소리가 매우 가쁘고 급해져서, 퇴보할 생각을 내었다.

부처님께서 사문을 불러서 그것에 대해 묻기를 "그대가 집에 있을 때 무엇을 해보았느냐?"고 하니 대답하기를 "거문고를 많이 타 보았습니다"고 하였다. 부처님께서 말씀하시길 "거문고의 줄이 느슨해지면 어떠하더냐?"고 하자 대답하기를 "소리가 나지 않았습니다"고 하자 "거문고 줄이 조여지니 어떠하더냐?"고 하자 대답하기를 "소리가 끊어졌습니다"고 하니 "완급이 적당하면 어떠하더냐"고 묻자 대답하기를 모든 소리가 적당히 고르게 되었습니다"고 말하였다. 부처님께서 제자에게 이르시기를 "도를 배우는 것도 이와 같은 것인데, 마음을 중도로써 조절하여야 적당한 것이니, 이렇게 하면 가히 도를 얻을 수 있으리라"고 하셨다.

p. 147~148

佛言 : 夫人爲道, 猶所鍜鐵, 漸深棄, 去垢成器, 必好學道, 以漸深, 去以垢, 精進就道, 奉卽身疲, 身疲卽意嫋, 意嫋卽行得, 行得卽脩自幸.

부처님께서 말씀하시길 "대개 사람이 도를 닦는 것은 쇠를 단련하는 바와 같아서 불에 녹이고 또 망치로 때려 잡철을 모두 제거한 뒤에야 그릇을 이루게 되는 것이니, 반드시 도를 배울 때에도 점점 그 가운데서 때를 제거하고 나면, 행실은 깨끗해져서 그 몸은 곧 불과를 얻게 될 것이다. 삼가 받듬에서 몸이 피로해지고, 몸이 피곤해지면 곧 마음도 번뇌를 가지고, 마음이 번뇌로우면 즉 행함을 가지게 되고, 행함이 있으면 수행으로 저절로 행복해질 것이다"고 하였다.

p. 148~149

佛言 : 人爲道, 亦苦不爲道, 亦苦惟人, 自生至老, 自老至病, 自病至死, 其苦無量, 心惱積罪, 生死不息, 其苦難說.

부처님께서 말씀하시기를 "사람이 도를 닦아도 역시 고(苦)는 있고, 도를 닦지 않아도 역시 고(苦)는 있는데, 태어나서 늙기까지 또 늙어서 병들기까지 병들어서 죽기까지 그 고(苦)는 한량이 없다. 마음에 적을 쌓는 생과 사는 끊임없으니, 그 괴로움은 말로 하기가 어렵도다"고 하셨다.

p. 149~151

佛言 : 夫人離三惡道, 得爲人難. 旣得爲人, 去女卽男難. 旣得爲男, 六情完具難. 六情已具, 生中國難. 旣處中國, 値奉佛道難. 旣奉佛道, 値有道之君難, 旣値有道之君 生菩薩家難, 旣菩薩家, 以心信三尊, 値佛世難.

부처님께서 말씀하시기를 "대개 사람은 삼악도(三惡道)를 떠나서 사람되기가 어렵고, 사람이 되었을지라도 남자되기가 어렵다. 남자가 되었더라도, 육근이 완비되기가 어렵고, 육근이 완비되어도 좋은 나라에 태어나기가 어렵고, 좋은 나라에 태어나더라도, 부처님을 만나기가 어

렵고, 부처님의 세상을 만나더라도 부처님 회상에 들어오기가 어렵고, 부처님 회상에 들어왔을지라도 신심을 내기가 어렵고, 신심을 내더라도 보리심을 발하기가 어렵고, 보리심을 발하여도, 무상대도의 성품을 이루기 어렵다"고 하셨다.

p. 151~152

佛問諸沙門 : 人命在幾間? 對曰 : 在數日間. 佛言 : 子未能爲道, 復問一沙門 : 人命在幾間? 對曰 : 在飯食間. 去, 子未能爲道. 復問一沙門 : 人命在幾間? 對曰 : 呼吸之間. 佛言 : 善哉, 子可謂爲道者矣!

부처님께서 제자에게 물으시기를 "사람의 목숨이 얼마 사이에 있느냐?"고 하시자, 대답하기를 "수일 사이에 있습니다"하자 "너는 도가 능하지 못하다"고 하시고 다른 제자에게 묻자, 그가 대답하기를 "밥먹는 사이에 있습니다"고 하자, "가거라, 너도 도가 능하지 못하다"고 하시고, 또 다른 제자에게 물으시니 그가 답하기를 "숨쉬는 사이에 있습니다"고 하자, 부처님께서 말씀하시기를 "착하도다! 네가 도를 알고 있도다"고 말씀하셨다.

p. 153

佛言 : 弟子去, 離吾數千里, 意念吾戒, 必得道. 若在吾側, 意在邪, 終不得道. 其實在行, 近而不行, 何益萬分耶?

부처님께 말씀하시기를 "제자들이 떠나서 멀리 수천리를 떠나도, 항상 나의 계를 잘 생각하고 지키면, 반드시 도를 얻을 것이다. 나의 곁에 있어도 계율을 어겨 사악해지면, 끝내 도를 얻지 못할 것이다. 그 실제는 행함에 있으니 가까이 있어도 행하지 않으면 무슨 이익이 조금이라도 있으리오?"라고 하셨다.

p. 154

佛言 : 人爲道, 猶若食蜜, 中邊皆甜. 吾經亦爾, 其義皆快, 行者得道矣.

부처님께 말씀하시기를 "사람이 도를 닦는 것은 비유컨데 꿀을 먹는 것과 같은데, 가운데나 주변에나 그 맛이 단것과 같다. 나의 말도 또한 그러하니라. 그 뜻은 모두 다 기쁜 것이니, 이를 행하는 자는 득도(得道)하리라"고 하셨다.

p. 154~155

佛言 : 人爲道, 能拔愛欲之根, 譬如摘懸珠. ——摘之, 會有盡時, 惡盡得道也.

부처님께 말씀하시길 "사람이 도를 닦는 것은 애욕의 뿌리를 능히 뽑아내는 것이니, 비유컨데,

매달려 있는 구슬을 하나씩 떼어내면, 반드시 다할 때가 있는 것과 같이 악이 다하게 되면 도를 얻게 된다"고 하셨다.

p. 155~156

佛言 : 諸沙門行道, 當如牛負, 行深泥中, 疲極不敢左右顧. 趣欲離泥, 以自蘇息. 沙門視情欲, 甚于彼泥. 直心念道, 可免衆苦.

부처님께 말씀하시기를 "여러 도를 행하는 사문(沙門)들은 마땅히 소가 무거운 짐을 지고 깊은 진흙 가운데를 밟아 가는 것과 같으니, 극히 피곤하고 고되서 감히 좌우를 돌아보지 못한다. 그 진흙을 벗어 나서야 비로소 스스로 숨을 내쉬느니라. 사문도 정욕을 본다면 저 진흙보다 더 한 것으로 여기고 오직 마음은 바르게 도에 전념하여야 가히 여러 고(苦)를 면할 수 있으리라"고 하셨다.

p. 156~159

佛言 : 吾視王侯之位, 如塵隙. 視金玉之寶, 如瓦礫. 視紈素之服, 如幣帛. 視大千世界, 如一訶子. 視四耨水, 如塗足油. 視方便, 如筏寶聚. 視無上乘, 如夢金帛. 視求佛道, 如眼前花. 視求禪定, 如須彌柱. 視求涅槃架, 如晝夜寤. 視倒正者, 如六龍舞. 視平等者, 如一眞地. 視興化者, 如四時木.
大曆 戊午 秋 九月 望日 時在 雁蕩精舍

부처님께 말씀하시기를 "내가 왕후의 자리 보기를 티끌 보는 것 같이 하였다. 금옥의 보배보기를 자갈보기처럼 하였고, 비단옷 보기를 헌 걸레 보는 듯 하였다. 나는 이 대천세계(大千世界)를 마치 한 알의 작은 겨자씨처럼 보며, 아뇩지의 물을 발에 바르는 기름방울처럼 여긴다. 나는 방편문(方便門)을 마치 환화(幻化)로 이뤄진 보물덩어리로 보며, 무상승(無上乘)을 꿈속에서 본 금이나 비단같이 보고, 불도(佛道)를 구하는 것을 마치 눈앞의 허공꽃과 같이 본다. 나는 선정(禪定)을 구하는 것을 수미산(須彌山)의 기둥처럼 보며, 열반(涅槃)을 아침 저녁으로 깨어 있는것처럼 본다. 옳고 그르다는 시비(是非)의 견해를 마치 육룡(六龍)이 춤추는 것으로 보며, 평등한 것을 진실의 땅처럼 보며, 교화를 행하는 것을 마치 사철나무와 같이 여긴다"고 하셨다.

唐 懷素 書四十二章經
經自漢明帝時始入中國, 爲鹵來第一義. 乃竺乾之洪範而釋氏之中庸也. 師書妙絶今古, 落筆縱橫揮毫, 掣電恓雨, 狂風隨手, 變化隱見, 莫測較之千文, 自叙聖母諸書 更有淸逸瘦勁, 通神之妙, 如靑蓮華開, 向筆端此亦書中第一義也. 非師之廓然無聖, 何能至此乎. 予喜得而歸, 佛門永爲世寶云.
寶元二年嘉平月望日僧大覺敬藏幷識

慶曆四年資政殿大覺士富弼拜觀

당(唐) 회소(懷素)가 쓴 사십이장경(四十二章經)

이 경(經)은 한(漢) 명제(明帝)때 처음 중국으로 들어왔는데 서역에서 제일 처음 들여와 뜻을 해석한 불경이다. 서역의 홍범(洪範)으로 스님들의 중용(中庸)인 것이다. 그 글을 배워보자면, 묘함이 고금(古今)에 뛰어나고, 붓을 휘두르는 것은 종횡으로 휘갈겨 썼고, 번개를 끌어다가 비를 내리게 하고, 미친 바람처럼 손을 움직이니, 변화가 숨은 듯 들어나서, 그것을 수많은 글과 비교해도 측량할 수 없다. 성모첩(聖母帖) 등 여러 글을 쓴 이후로 부터는 더욱 더 맑기가 뛰어나고 가늘고도 강경하며, 귀신을 통하는 묘함이 있으니, 마치 푸른 연꽃이 화려하게 핀 것과 같으니 붓끝을 향해 이 역시 글 중의 제일의 뜻을 지니게 되었다. 그것을 스승삼지 않으면 확연하게 성인이 될 수 없는데 어찌 능히 이에 이를 수 있으리오? 내가 기쁘게 이것을 얻어 돌아가서, 불문(佛門)에서 영원토록 세보(世寶)라고 삼을 것이라.

보원(寶元) 이년(二年, 1039년) 가평월(嘉平月, 음력 12월) 망일(望日, 보름) 승려인 대각(大覺)이 삼가 소장하여 아울러 쓰다.
경력(慶曆) 사년(四年, 1044년) 자정전(資政殿) 대학사(大覺士) 부필(富弼) 삼가 보다.

참고 이 작품은 불교의 요지를 42장에 걸쳐 간략하게 설명한, 일종의 부처님의 교훈집으로 대력(大曆) 무오년(戊午年)에 쓰여졌는데, 당(唐)의 대종(代宗) 13년(778년)때이다. 회소가 경조(京兆)로 옮긴 이후에 안탕정사(雁蕩精舍)에서 쓴 것으로 , 자서첩(自敍帖)보다 1년 뒤에 기록했는데, 그의 나이 42세때이다. 불학수양(佛學修養)과 서예공부에 깊이 매진할 때로 매우 능숙하고 노련해질 때였기에, 청일정목(淸逸靜穆)하고 수경통신(瘦硬通神)하는 맑고 새로운 풍미를 보여주고 있다. 보는 이로 하여금 능숙하게 표현됨과, 기쁘게 만드는 소쇄호매(瀟灑豪邁)와 낭만유미(浪漫流美)의 예술적 특색을 보여주고 있다.
이 장경(章經)은 후한(後漢)의 가섭 마등과 축법란이 함께 한문으로 번역했다고 하는 최초의 번역 불경으로 알려져 있다.

p. 162~189

5. 杜甫詩 秋興八首

p. 162~165

其一

| 玉露凋傷楓樹林 | 찬이슬 내려 단풍숲 물들고 |
| 巫山巫峽氣蕭森 | 무산 무협은 쓸쓸 하구나 |

江間波浪兼天湧　　　　강 물결일어 하늘로 치솟고
塞上風雲接地陰　　　　변방 구름 땅에 어둡게 깔렸네
叢菊兩開他日淚　　　　국화 또 피어 눈물 짓건만
孤舟一繫故園心　　　　외로운 배에 매어 언제 고향 돌아가리
寒衣處處催刀尺　　　　곳곳마다 겨울 옷을 마련하는데
白帝城高急暮砧　　　　백제성 높이 다듬이 소리 울리네

p. 165~168

其二
夔府孤城落日斜　　　　기부 외로운 성 해지는데
每依北斗望京華　　　　북두 저 멀리 서울로 고개 돌리네
聽猿實下三聲淚　　　　잔나비 울음 세마리에 눈물 흘리고
奉使虛隨八月槎　　　　명받아 팔월 뗏목 탔지만 못닿은 은하여
畵省香爐違伏枕　　　　화성의 향로 배개에 엎드린 이몸 떠나니
山樓粉堞隱悲笳　　　　갈대피리 서글피 들리는 성루의 흰 담
請看石上藤蘿月　　　　보게나 뜬 돌위에 등넝쿨, 댕댕이 넝쿨 비치는 저 달
已映洲前蘆荻花　　　　어느덧 강물가 모래섬에 옮겨 갈대꽃 비추네

p. 169~172

其三
千家山郭靜朝暉　　　　산성의 천여집 아침햇살 고요한데
日日江樓坐翠微　　　　날마다 강 누가에 앉아 푸른산 보네
信宿漁人還泛泛　　　　이틀 밤샌 어부 아직 배를 띄우고
新秋燕子故飛飛　　　　맑은 가을 하늘 제비는 나를 놀리듯 나네
匡衡抗疏功名薄　　　　광형처럼 소를 올렸지만 뜻 이루지 못했고
劉向傳經心事違　　　　유향처럼 경전 전하려해도 일들이 틀어졌네
同學少年多不賤　　　　같이 공부하던 소년들 모두 가난 벗어나
五陵裘馬自輕肥　　　　오릉땅에서 가벼운 털옷입고 살찐 말 타겠지

p. 172~175

其四
聞道長安似奕棋　　　　듣자니 장안은 장기 바둑처럼 이기고 지는데
百年世事不勝悲　　　　백년의 인생살이 슬픔을 이길 순 없네
王侯第宅皆新主　　　　왕후들의 저택에는 모두가 새 주인이고
文武衣冠異昔時　　　　문무의관 차림은 옛적과 아주 다르네

直北關山金鼓振　　북두 변두리 관문 쇠북소리 요란한데
征西車馬羽書遲　　서쪽 달리는 말수레엔 깃에 글자 써있네
魚龍寂寞秋江冷　　어룡 고요하고 가을 강물 차가운데
故國平居有所思　　고국의 온갖생각 자꾸만 되살아나네

p. 175~178

其五

蓬萊宮闕對南山　　봉래궁궐 남산을 마주하고
承露金莖霄漢間　　승로반 구리 기둥은 하늘로 솟았네
西望瑤池降王母　　서왕모 내려온 요지의 서쪽 바라보고
東來紫氣滿函關　　푸른 기운 감도는 함곡관 동쪽에서 오네
雲移雉尾開宮扇　　구름은 치미에 옮겨가고 부채 열리는데
日繞龍鱗識聖顔　　햇빛 두른 용의 비늘 번쩍이니 임금님 나셨네
一臥滄江驚歲晚　　창강에 누워 저무는 세월에 놀라는데
幾回靑瑣照朝班　　청쇄문 들어가 조반에 그 몇번 끼었던가?

p. 179~182

其六

瞿塘峽口曲江頭　　구당협 길목과 곡강의 기슭
萬里風煙接素秋　　만리 안개바람이 가을로 이어지네
花萼夾城通御氣　　화악, 협성은 임금님 지나셨고
芙蓉小苑入邊愁　　부용, 소원은 근심만 들어오네
珠簾繡柱圍黃鵠　　구슬 달린 발 기둥에 고니그림 에워싸고
錦纜牙檣起白鷗　　비단 닻줄 상아 돛대엔 백구가 일어나네
回首可憐歌舞地　　고개 돌리니 가련해라 옛날 춤추던 자리
秦中自古帝王州　　진중은 옛부터 제왕의 터전이었네

p. 182~185

其七

昆明池水漢時功　　곤명지 물은 한나라때 공인데
武帝旌旗在眼中　　한 무제의 깃발 눈안에 들어오네
織女機絲虛夜月　　직녀의 베틀소리 달밤에 공허하고
石鯨鱗甲動秋風　　돌고래의 비늘은 가을 바람에 움직이네
波漂菰米沈雲黑　　물결에 뜬 줄풀은 검은 구름속에 들고
露冷蓮房墜粉紅　　이슬에 탄 연밥은 붉은 꽃속에 떨어지네

| 關塞極天唯鳥道 | 관문의 높은 하늘 오직 새들만 지나는데 |
| 江湖滿地一漁翁 | 강호 가득 낚시하는 늙은이 혼자일뿐 |

p. 185~188

其八
昆吾御宿自迤逶	곤오못 어숙강 휘돌아 흐르는데
紫閣峰陰入渼陂	남산 자각봉 그림자 미파 호수에 어리네
香稻啄餘鸚鵡粒	고소한 남은 벼이삭은 앵무새의 알곡이오
碧梧棲老鳳凰枝	벽오동 늙은 나무는 봉황깃드는 가지이네
佳人拾翠春相問	아름다운 여인 초록빛에 봄소식 서로 묻고
僊侶同舟晚更移	신선들 뱃놀이에 늦게서야 자리 옮기네
綵筆昔曾干氣象	좋은 문장은 일찌기 높은 기상 눌렀는데
白頭吟望苦低垂	흰머리에 읊조리니 고개숙여 괴롭기만 하네

右壬辰 三月 二日 **懷素書**

참고 이 작품은 원래 영릉 녹천암(零陵 綠天庵)에 있었으나 일찌기 소실되었다고 한다. 현재 이 비는 유자묘비랑(柳子廟碑廊)에 있으며, 청(淸)의 《영주부지(永洲府誌)》는 이 작품에 대해 기록하고 있는데 , 이 첩(帖)은 근대인의 임모로 "원본이 나온 출처를 알 수 없다"고 하고 또 "이 첩(帖)은 일찌기 축윤명(祝允明)의 묵적과 함께 이것이 소실되었는데, 아울러 누가 쓴 것인지는 알지 못하고 대개 명(明)나라 때 어느 서예가가 글 쓴 것인지 알수는 없다"고 기록하고 있다. 당시에도 완전히 회소의 진적으로 인식하지 못한 것으로 판단되었다. 최근에는 섬서사범대학(陝西師範大學)의 하청곡(何淸谷)교수가 《회소초서적연구흔상(懷素草書的研究欣賞)》에 기록하기를 "회소는 일찌기 두보의 추흥팔수(秋興八首)를 쓴 적이 없는데, 이것은 청대 영릉(零陵) 사람이 회소를 기념키 위해서, 녹천암(綠天庵) 유지에 새겼다가 탁본하여 회소팔첩(懷素八帖)에 끼워 넣었는데 그 첫번째가 이 작품으로, 사실 이것은 명(明)의 축윤명(祝允明)이 쓴 작품을 회소의 작품으로 잘못 인식하게 되었다"고 하였다. 고로 아직까지 완전하게 회소의 전적으로 보기는 어렵다는 판단이다.

6. 論書帖

p. 190~192

爲其山不高, 地亦無靈. 爲其泉不深, 水亦不淸. 爲其書不精, 亦無令名. 後來足可深戒. 藏眞自風廢, 近來已四歲. 近蒙薄減, 今亦爲其顚逸, 全勝往年所顚形詭異, 不知從何而來, 常自不知耳. 昨奉二謝書問, 知山中事有也.

산이 높지 않게 되면 땅도 역시 신령스러움이 없다. 샘물이 깊지 않게 되면 물 역시 맑지가 않다. 그 글쓰기에 정성을 다하지 않으면, 역시 명예를 높일 수 없다. 훗날 가히 깊이 경계할 날이 올것이다. 나 장진(藏眞)은 스스로 풍모도 피폐해져 버린지가 근래 이미 4년이 흘렀다. 요즘 어리석음이 조금씩 줄어들어, 지금은 다시 뛰어나고자 노력하니, 왕년의 이지러진 형태와 어긋나고 기이한 것을 모두 이겨내었는데, 어찌하여 이렇게 되었는지 알 수는 없지만, 범상한 것을 스스로 알지 못할 뿐이다. 어제는 이사(二謝)의 글을 삼가 찾아보고서야, 산속에서 할일이 있음을 알게 되었다.

주 • 藏眞(장진) : 회소 본인의 자(字)이다.
• 二謝(이사) : 동진의 정치가이며, 서예가인 사안(謝安)과 그의 동생인 사만(謝萬). 두사람 모두 진군(陳郡) 양하(陽河)출신으로 문장과 글쓰기에 뛰어난 재능을 지녔다. 왕희지가 쓴 이사첩(二謝帖)도 있다.

7. 苦筍帖

p. 193

苦筍及茗異常佳, 乃可逕來, 懷素上.

고순(苦筍)과 명차(茗茶) 두 종류의 물품은 기이하고도 매우 훌륭합니다. 이에 직접 보내주시기를 부탁드릴까 합니다. 회소 올림.

참고 이 첩은 2행 14자의 짧은 내용의 편지글이다. 기교가 완숙하고 숙련된 것을 느낄 수 있는데 회소의 대표작의 하나이다. 송(宋)때 일찌기 소흥부에 수장되었다가 현재는 상해박물관에 소장되어 있다.

주 • 苦筍(고순) : 어린 대나무 태(胎)로 감순(甘筍)이라고도 한다.
• 茗(명) : 차의 싹을 말함. 촉(蜀)에서는 차(茶)라 하고, 오(吳)에서는 명(茗)이라고 불렀다.

索 引

견

見 9, 26, 117~125, 136, 138, 139, 140

絹 12

결

訣 21

結 104

겸

兼 19, 70, 163

경

勁 32

鏡 13, 119

傾 88

經 8, 83, 98, 101, 117, 144, 153, 171

驚 178

鯨 183

卿 23, 84

京 166

輕 31, 49, 117, 172

敬 56, 68, 100, 133, 137

慶 86

境 118

莖 176

逕 193

게

偈 141

계

階 80

界 46, 156

繫 104, 130, 164

稽 36

繼 28, 38

癸 96

戒 101, 113, 114, 152, 191

고

枯 32

갑

鉀 143

甲 183

강

綱 81

康 86, 89

江 16, 88, 163, 169, 175, 178, 179, 185

降 21, 81, 84, 90, 176

개

槩 15

改 77

盖 124

開 15, 31, 100, 164, 177

皆 50, 66, 153, 173

갱

更 187

거

炬 112, 113, 124, 131, 132

車 91, 174

踞 139

居 74, 175

去 103, 105, 113, 119, 133, 138, 146, 148, 151, 152

건

虔 73

健 120

建 92

걸

乞 105

겁

劫 139

怯 143

격

格 34, 82, 143

激 24, 33, 50

ㄱ

가

家 8, 13, 87, 101, 103, 145, 149, 169

歌 14, 19, 181

迦 141

佳 187, 193

可 25, 36, 65, 66, 92, 111, 121, 133, 135, 136, 145, 151, 155, 181, 190, 193

駕 84

暇 8

訶 156

架 157

苛 91

假 131

瘕 146

笳 168

각

各 113, 127

却 38

閣 186

간

間 16, 42, 90, 141, 150, 151, 163, 176

簡 11

懇 25

看 33, 46, 168

姦 89

干 188

감

撼 32

感 80

甘 131

敢 53, 154

減 73, 191

監 94

권

卷 19

궐

闕 175

궤

詭 39, 192

귀

貴 81, 116

鬼 116, 134

歸 88, 107, 110

규

叫 42

規 27

극

極 13, 154, 184

隙 156

근

根 127, 153

近 88, 123, 152, 191

斤 71

금

琴 145

禁 91

金 157, 174, 176

錦 180

今 17, 23, 35, 67, 110, 121, 191

禽 89

급

笈 10

急 145, 165

及 46, 91, 193

기

奇 9, 37, 39

棄 146

괴

怪 12, 40

愧 54

교

巧 64

憍 99

攪 122

郊 93

交 122

教 24, 79, 100

구

俱 74, 87

裘 101

咎 89

九 92, 96, 102, 159

口 21, 106, 131, 176

求 104, 105, 115, 117, 128, 157

丘 100

鷗 181

舊 26

久 83, 128

究 117

垢 119, 121, 123, 124, 146

具 148

拘 84

瞿 179

국

國 101, 124, 143, 148, 149, 175

菊 164

군

君 80, 81, 149

群 26, 65

軍 94

郡 22, 36

궁

宮 86, 92, 175, 177

窮 116

顧 84, 155

高 57, 143, 165, 190

古 23, 31, 37, 74, 181

孤 48, 164, 165

故 14, 16, 76, 109, 113, 122, 164, 175

槀 19

苦 147, 148, 155, 188, 193

告 135, 136, 145

固 52

鼓 174

菰 184

곡

曲 176

梏 130

鵠 180

곤

昆 182, 185

공

工 70

公 10, 17, 18, 36, 44, 94

空 84, 86, 119

功 80, 140,

과

過 107

果 94, 169

관

關 173, 177, 184

冠 28, 57, 94, 173

觀 26, 86, 94, 133, 138

官 56, 62, 68, 75

광

匡 170

狂 35, 49, 109, 145

廣 87, 108, 117

誆 133, 135

니
泥 137, 154, 155

ㄷ

다
多 12, 67, 91, 120, 171

단
丹 63
斷 103, 119, 139, 140

달
達 101, 104

담
擔 9
澹 31
曇 60
膽 143

답
沓 66
答 89, 109

당
幢 85
堂 30
當 10, 53, 59, 75, 112, 119, 137~139, 154
檔 130
塘 179

대
對 118, 145, 150, 151, 175
代 20
大 12, 16, 54, 59, 89, 99, 109, 120, 127, 131, 139, 143, 156, 159
戴 39, 44

덕
德 94, 109, 112, 124

남
男 140, 148
南 94, 95, 176

납
納 110

낭
囊 133

내
耐 66
乃 80, 124, 136, 143, 193
奈 119
內 811, 104, 121, 124, 138

녀
女 60, 84, 87, 132, 136, 137, 140, 148, 183

년
年 8, 10, 66, 90, 96, 171, 172, 191

념
念 104, 125, 126, 127, 152, 155

녈
涅 157

노
奴 62
怒 131
嬲 147

뇌
惱 147

누
耨 156

능
能 9, 25, 75, 102, 108, 122, 131, 143, 150, 151, 153

其 10, 16~18, 21, 28, 29, 58, 59, 86, 90, 93, 107, 110, 112, 113, 116, 122, 123, 125, 127~129, 131, 132, 135, 138, 139, 143, 144, 147, 148, 152, 157, 190, 191
起 19, 47, 181
期 141
旣 88, 90, 95, 99, 148
氣 15, 42, 109, 163, 177, 180, 188
己 111, 129
機 34, 183
旗 183
寄 48
夔 165
曁 90
忌 91
耆 93
沂 95
綺 106
記 141
器 146
冀 41
幾 150, 151, 178
棋 172
羈 18, 57

긴
緊 144

ㄴ

나
那 102, 114

낙
諾 100

난
難 76, 116~118, 133, 148~150

량

量 127, 147
兩 38, 106, 164
梁 64

려

麗 88
閭 90
侶 48, 91, 187
慮 83

력

力 17, 120, 122
曆 54, 157
歷 104
礫 156

련

憐 181
蓮 137, 184

렬

劣 24, 46
列 45, 80

렴

簾 180

령

嶺 16
靈 15, 80, 90, 92, 102, 124, 190
令 56, 69, 75, 99, 190

례

禮 17, 29, 83, 94, 110, 137
隷 61, 67

로

老 36, 137, 147, 186
盧 14, 30, 90
露 138, 162, 176, 184
爐 167
蘆 168

득

得 26, 27, 39, 49, 58, 63, 102~104, 107, 108, 112, 119, 121, 126, 127, 134~136, 143~148, 152~154

등

登 80
藤 32, 168
等 99, 108, 118, 157

ㄹ

라

灘 38
蘿 168
羅 101, 102, 103, 114, 136
纏 38

락

落 71, 165

람

纜 180

랑

郎 14, 17, 18, 47
浪 163
廊 42
榔 130

래

來 38, 42, 49, 107~109, 113, 123, 124, 133, 139, 141, 176, 190~193
萊 175

랭

冷 175, 184

략

略 11

도

倒 140, 157
塗 156
道 81, 91, 92, 94, 99, 100, 101, 104, 107~109, 112, 116, 119, 120, 122, 124~127, 129, 132~136, 138, 139, 141~155, 157, 172, 185
度 20, 94, 99, 118
禱 89, 93
都 91, 125, 127, 140
徒 53, 89, 91
覩 9, 17, 112, 117, 122, 123, 126
導 68, 69
稻 186
刀 129, 165
盜 89, 106

독

毒 123, 131

돈

頓 107

돌

咄 61

동

東 87, 91, 176
童 140
動 19, 102, 118, 133, 183
冬 54
棟 93
同 18, 84, 85, 131, 171, 187

두

杜 20, 83
斗 166
頭 138, 179, 188
竇 41

매

每 166
邁 57, 88
妹 137

맹

猛 123

면

面 37
免 108, 110, 155

멸

滅 108, 111, 112, 117, 121, 125, 144

명

鳴 145
茗 193
名 10, 16, 36, 59, 75, 81, 101, 104, 127~129, 170, 190
明 70, 119, 121, 125, 182
冥 109, 113, 125
命 102, 116, 119, 120, 150, 151

모

模 23, 27
暮 165
慕 92
母 79, 81, 83, 87, 176

목

穆 75
目 46
木 134, 158

몰

沒 85

몽

夢 156
蒙 24, 191

리

裏 49
理 50, 69, 104, 110

린

麟 81
鱗 177, 183

림

林 163
臨 84, 117, 122, 123
琳 74

립

粒 186

■

마

魔 99
馬 171, 174
磨 119
罵 106, 109, 110

막

莫 85, 112, 131
寞 174

만

晚 178, 187
慢 117
滿 30, 43, 45, 177, 185
萬 31, 43, 114, 126, 142, 152, 179

말

末 13

망

忘 125
望 159, 166, 176, 188
妄 106
罔 92

록

籙 81
鹿 99

론

論 60, 61, 63

뢰

牢 130, 143
賴 131

료

聊 28

룡

龍 33, 64, 158, 174, 177, 178

루

淚 164, 166
樓 167, 169
屢 24

류

流 13, 33, 57, 82, 128, 134, 135, 141, 144
劉 80, 81, 170

륙

六 133, 148, 157
陸 21

륜

輪 99, 100
倫 39, 85

릉

陵 87, 171

리

吏 16
離 99, 108, 110, 117, 148, 152, 155
李 34
里 84, 152, 179

벌
筏 156

범
凡 113, 116
泛 170

법
法 13, 23, 24, 99, 100, 101, 105

벽
碧 186
壁 42, 43
辟 115

변
變 74, 82, 102
邊 153, 180
辨 13

병
兵 143
病 147

보
報 112
寶 81, 130, 156
普 131, 145
保 135
菩 149

복
福 109, 112, 113, 115, 127
服 95, 156
伏 167

본
本 87, 101, 123, 141

봉
蓬 175
鳳 63, 186
峰 31, 186

민
敏 70
民 131
珉 75, 76
愍 109

밀
密 58, 64
蜜 129, 154

ㅂ

박
博 112, 117
薄 170, 191

반
半 38, 143
盤 33
飯 105, 113, 114, 115, 150
反 109
返 144
槃 157
班 178

발
拔 32, 153
髮 105

방
房 184
方 57, 86, 95, 118, 121, 156

백
帛 156, 157
百 91, 101, 113, 114, 115, 172
白 69, 165, 181, 188
伯 14, 20

번
飜 40

묘
妙 20, 40, 63, 65, 72

무
蕪 93
巫 163
武 64, 173, 182
無 11, 25, 37, 38, 48, 65, 88, 90,
101, 104, 110, 117, 119~123,
125, 127, 131, 135, 136, 142,
147, 156, 190
舞 63, 151, 181
戊 159
鵡 186
務 25, 112

묵
墨 38, 45
嘿 109

문
聞 20, 109, 121, 128, 141, 172
問 40, 110, 119, 133, 144, 150,
151, 187
門 77, 98, 101, 103, 119,
135~137, 141, 143~145, 150,
151, 154, 155, 192
文 173

물
物 25, 126

미
未 9, 89, 93, 117, 121, 150, 151
微 169
彌 76, 157
美 21, 56
米 184
尾 177
眉 69
渼 186

史 22, 34, 37, 39, 41
師 26, 37, 39
蛇 30
事 8, 10, 18, 106, 107, 116, 117,
　　118, 128, 171, 172, 192
邪 107, 135, 140, 152
斜 166
謝 192
死 103, 124, 140, 143, 148
斯 90, 102, 114, 132, 140
賜 62
赦 130, 131
使 27, 94, 105, 109, 139, 166
辭 50, 101
巳 54
槎 167
舍 159

삭
朔 66

산
山 31, 32, 36, 126, 163, 167,
　　169, 174, 176, 190, 192

살
殺 106
薩 149

삼
三 38, 43, 68, 77, 91, 106, 123,
　　148, 149, 166, 189
森 163

상
上 10, 79, 82, 85, 90, 102, 122,
　　123, 140, 156, 163
箱 29
嘗 61, 72, 121
尙 13, 67, 75, 94
相 21, 39, 60, 119, 187
常 24, 101, 109, 126, 127, 192,
　　193

不 12, 18, 25, 26, 36, 37, 57, 66,
　　73, 83, 88, 92, 95, 104~108,
　　110, 111, 113~117, 121, 122,
　　124, 125, 128, 131~135, 137,
　　139, 141, 145, 147, 148, 152,
　　154, 171, 173, 190

비
沸 124
秘 82, 92
飛 102, 170
非 52, 108, 115, 118, 126
鄙 83, 91
肥 172
丕 92
比 100
譬 1103, 119, 122, 124, 128,
　　129, 142, 154
悲 93, 144, 168, 173

빈
貧 116
賓 27

빙
冰 79

人

사
司 14, 47
沙 8, 77, 98, 101, 103, 105, 119,
　　135, 136, 137, 141, 144, 145,
　　150, 151, 154
駟 45
四 98, 99, 101, 103, 106, 127,
　　156, 158, 191
捨 28
似 29, 31, 172
思 25, 99, 141, 144, 175
士 12, 15, 32, 33

奉 79, 91, 112, 146, 149, 167,
　　192

부
夫 12, 19, 47, 112, 124, 134,
　　143, 146
不 28, 29, 39, 41, 58, 103, 107,
　　109, 112, 118, 129, 138, 139,
　　192
復 25, 93, 100, 103, 108, 123,
　　134, 150, 151
父 94
芙 180
腐 135
符 82
部 12, 17, 29, 94
斧 139
釜 123
膚 82
婦 83
赴 88
府 92, 165
覆 124
負 154

북
北 166, 173

분
粉 42, 167, 184
忿 83
坋 111
分 152
奔 30, 45, 91

불
佛 8, 98, 101~109, 111~113,
　　115~117, 119~122, 124~133,
　　135~136, 139~142, 144~157

霄 176
小 14, 42, 62, 76, 129, 180
蘇 155
所 9, 12, 52, 62, 67, 86, 100,
104, 121, 124, 134, 135, 137,
146, 175, 191
昭 89
疎 15, 170
消 108
燒 128, 131, 132
蕭 163
少 66, 137, 171

속
速 41, 80
俗 82, 128, 133, 140, 141, 144

송
訟 83
頌 95
誦 144
松 31

수
雖 22, 67, 93
數 42, 113, 150, 152
垂 188
手 21, 38, 39, 131, 132
水 13, 32, 88, 107, 122, 123,
134, 156, 182, 190
誰 36, 93
殊 85
隨 90, 118, 128, 167
首 28, 181
綉 180
殊 86, 137
授 29, 82
鬚 105
受 105
樹 105, 162
遂 19, 72, 79, 82, 127

扇 177
仙 80, 82, 84, 86, 87, 187
禪 8, 99, 157
旋 30, 80
先 60
善 27, 61, 106, 108, 109, 113,
115, 118, 120, 151

설
說 98, 100, 118, 1486
設 88
舌 106, 130

섬
纖 82

섭
躡 84

성
醒 38
城 165, 179
成 17, 25, 33, 72, 99, 101, 108,
146
聲 30, 43, 46, 95, 110, 144, 145,
166
性 15, 22, 118, 127
聖 16, 75, 79, 80, 81, 83, 87, 92,
177
省 167
盛 138

세
勢 30, 39, 117
世 49, 67, 79, 99, 100, 105, 117,
150, 156, 172
歲 16, 23, 96, 178, 191

소
素 8, 12, 15, 35, 41, 77, 98, 156,
179, 189, 193
召 84

象 14, 188
狀 40
賞 18
傷 162
翔 90
祥 86
詳 23
想 141
爽 82
裳 84

새
塞 107, 163, 184

색
色 117, 129, 131, 136

생
生 73, 83, 99, 103, 106, 115,
117, 123, 124, 136, 141, 142,
147, 148

서
瑞 86
西 10, 174, 176
誓 140
棲 186
舒 34
書 13, 28, 39, 56, 58, 60, 61, 65,
67, 69, 70 ,72, 74, 75, 94,
98, 174, 189, 190, 192
叙 14

석
石 168, 183
昔 34, 173, 188
錫 10, 48
釋 79, 131, 133, 138
碩 94

선
選 8

ㅇ

아
兒 129
我 83, 110, 117
牙 181
阿 101~103, 114, 115, 136

악
惡 106, 108, 110, 111, 120, 121, 124, 138, 144, 148
樂 61, 85
萼 179

안
岸 134
雁 159
安 172
顔 12
眼 157, 183

알
謁 10

앙
昂 24
殃 109, 132
仰 111

애
愛 83, 103, 105, 112, 122, 131, 139, 142, 153
艾 93
哀 112

앵
嬰 25
鸚 186

야
也 34, 35, 76, 81, 86, 105, 108, 109, 110, 115, 116, 126, 130, 132, 154, 192

식
息 86, 140, 148, 155
食 113, 129, 151, 153
識 50, 69, 101, 103, 118, 123, 177

신
神 64, 80, 82, 89, 116, 132~134
伸 32
身 85, 106, 107, 110, 111, 127, 132, 138, 146
訊 92
愼 105, 110, 135, 136
迅 26
信 38, 106, 135, 136, 149, 169

실
失 46
室 27, 125
悉 66
實 35, 110, 152, 166

심
深 8, 104, 108, 115, 146, 154, 190, 191
尋 134
心 11, 16, 39, 101, 104, 107, 117, 118, 121, 122, 123, 124, 126, 131, 136, 140, 143, 145, 147, 149, 155, 164, 171
甚 9, 112, 130, 131, 155

십
十 42, 55, 98, 101, 102, 106, 107, 115, 121

씨
氏 83

試 132
施 112, 116
視 138, 155~158

脩 104, 145, 147
瘦 37
愁 180

숙
焂 84
叔 39, 94
宿 105, 119, 120 169, 185
熟 113, 127

순
珣 74
順 100
筍 193

술
述 29

숭
崇 80, 88, 95, 104

쇄
瑣 178

습
習 25
拾 187

승
乘 81, 156
承 21, 27, 92, 176
僧 15, 35, 76
勝 99, 143, 173, 191
升 85, 87

시
諡 75
侍 17, 18
是 59, 99, 118
時 16, 35, 54, 57, 75, 98, 100, 129, 132, 158, 159, 173, 182
詩 14, 47
始 20

오

吳 22, 36, 47

五 43, 96, 99, 101, 113, 114, 122, 124, 171

奧 51, 93

吾 73, 108, 125, 127, 133, 135, 137, 141, 152, 153, 155, 185

悟 100, 104

汚 111, 137

寤 157

午 159

梧 186

옥

玉 132, 156, 162

獄 130

온

蘊 57

옹

邕 32

翁 185

와

瓦 156

臥 178

완

緩 145

完 148

왈

曰 14, 32, 34, 36, 67, 72, 87, 101, 110, 112, 127, 137, 139, 141, 145, 150, 151

왕

往 11, 109, 191

王 31, 56, 67, 66, 68, 73, 74, 155, 173, 176, 182

餘 186

余 35

與 59, 60, 62, 73, 105, 120, 136, 140, 142

역

逆 111, 131

亦 73, 104, 106, 110, 112, 113, 123, 128, 134, 135, 147, 153, 190, 191

연

然 9, 11, 42, 75, 83, 109, 110, 128, 145

淵 64

緣 119

燕 170

煙 31, 179

妍 82

열

悅 66

엽

葉 141

영

永 32

英 15, 20

郢 71

影 110, 122, 123

映 168

盈 19

에

恚 106, 131

예

銳 143

霓 84

穢 123, 133

譽 57, 128

夜 144, 157, 183

耶 152

약

弱 25, 143

躍 64, 123

若 26, 122, 136, 139, 140, 152, 153

藥 82

양

揚 92

煬 91

어

於 19, 58, 64, 69, 70, 86

御 34, 37, 39, 41, 180, 185

漁 169, 185

語 41, 76, 106

魚 11, 174

圉 84

억

億 114, 115

언

焉 12, 87, 88, 90, 131

言 14, 25, 41, 79, 101, 106, 107, 108, 111, 112, 113, 116, 119, 120, 122, 124, 125, 126, 127~134, 136, 138~142, 144~148, 150~153, 155

업

業 104

여

汝 135, 136, 14ㅣ4

如 49, 63, 65, 99, 103, 110, 112~117, 119, 122, 124, 126, 128, 129, 137, 138, 140, 142, 145, 154~158

유

幼 8, 137

猶 107, 110~112, 125, 131, 132, 134, 145, 146, 153

臾 126

有 16, 17, 29, 34, 41, 47, 55, 56, 59, 71, 76, 80, 89, 100, 107~109, 116, 117, 119, 121, 123, 127, 130~132, 138~140, 144, 149, 154, 175, 192

酉 96

遊 10, 18, 24

遺 10

幽 84

誘 27

羑 84

喻 79

絛 83

愈 133

惟 120, 137 138, 147

唯 33, 99, 184

油 156

은

隱 90, 167

음

吟 188

嬌 106, 131, 139, 140

陰 139, 140, 164, 186

音 145

읍

挹 27

응

應 80, 81, 110

의

義 153

衣 164, 173

疑 11, 31, 100, 135

牛 154

욱

勖 1137

旭 22, 34, 85

운

運 71

雲 18, 48, 93, 163, 177, 184

云 30, 31, 33, 36, 37, 39, 42, 45, 47, 60, 62 ,84

원

洹 103, 114, 134

元 74, 76, 92, 95

瑗 20

遠 9, 48, 80, 83, 88, 139

原 94, 130

源 104

園 164

苑 99, 180

員 30, 47

猿 32, 166

월

月 55, 77, 96, 159, 167, 168, 183, 189

위

謂 18, 35, 63, 65, 72, 73, 121, 139, 141, 151

爲 12, 14, 23, 35, 57, 69, 76, 86, 99, 100~108, 110, 112, 120, 122, 124, 127, 131, 133, 134, 135, 137, 138, 140, 145~148, 150, 151, 153, 190, 191

圍 180

位 80, 104, 155

違 167, 171

危 129, 132

逶 185

韋 17

외

外 31, 47, 104, 124, 131

畏 33, 54, 142

요

要 119

繞 177

瑤 37, 176

遙 33

耀 85

욕

辱 117, 120

欲 40, 99, 103, 109, 115, 117, 119, 122, 128, 131, 132, 135, 138, 139, 141, 142, 143, 144, 153, 155

용

用 89, 103, 133

湧 123, 163

聳 85

踊 123

蓉 180

우

于 22, 81, 84, 87, 99, 102, 109, 121, 129, 130, 131, 132, 137, 143, 145, 155

羽 174

又 13, 25, 31, 36, 45, 61

雨 30

右 134, 155, 189

遇 11

尤 21, 70, 76

虞 21

宇 88, 93

隅 95

愚 46, 105, 108, 109, 125, 128, 131, 132, 144

優 107

憂 142

慈 108, 109
姉 137

작

昨 192
作 18, 19, 26, 29, 34, 95, 99, 104

장

匠 71
長 8, 22, 42, 172
掌 100
將 91, 145
章 98, 101
藏 191
壯 32
檣 181
張 14, 18, 22, 29, 34, 35~37
杖 10

재

在 13, 37, 93, 96, 109, 124, 132, 134, 141, 150, 151, 152, 159, 183
哉 151
才 81
財 105, 129
再 105

저

著 16, 76
低 188

적

積 16, 147
適 28, 146
迹 9
寂 99, 174
摘 154
荻 168

전

傳 171

仍 31
忍 117, 120
刃 129, 130

일

日 55, 59, 77, 85, 105, 121, 141, 150, 159, 164, 165, 169, 177, 189
一 25, 57, 61, 102, 103, 113~115, 121, 127, 129, 131, 142, 150, 151, 154, 156, 158, 164, 178, 185
逸 23, 191
溢 29

임

壬 189

입

卄 55
入 8, 27, 30, 124, 135, 180, 186

ㅈ

자

者 13, 18, 63, 80, 102, 103, 105~108, 111, 114, 120~124, 128, 131, 132, 134, 136, 137, 140, 144, 151, 157, 158
紫 176, 186
子 28, 56, 68, 69, 74, 110, 130, 150, 151, 152, 156, 170
字 33, 43, 56, 62, 68, 74, 76
自 41, 90, 103, 104, 107, 108, 110, 119, 123, 127, 132, 138, 139, 141, 143, 147, 155, 171, 181 ,185, 191, 192
姿 22
玆 21
資 24, 105
藉 57

意 106, 133, 135, 136~138, 141, 143, 146, 147, 152
宜 40
儀 82, 88
依 166
擬 65
毅 61
矣 105, 110, 120, 125, 126, 131, 135, 144, 145, 146, 151, 153

이

迆 185
餌 82
耳 54, 124, 128, 136, 192
已 99, 131, 139, 168, 191
以 12, 13, 17, 18~20, 22, 24, 25, 28, 62, 63, 65, 67, 75, 82, 84, 86, 106~110, 113, 119, 122, 123, 132, 133, 137, 138, 139, 141, 146, 149, 155
異 82, 85, 173, 192, 193
爾 99, 100, 133, 141, 153
而 8, 23, 57, 67, 93, 95, 100, 104, 105, 107, 111, 125, 134, 141, 143, 152, 192
二 67, 77, 87, 98, 101, 116, 131, 189, 192
移 177, 187

익

益 119, 140, 152

인

人 9, 26, 35, 40, 61, 65, 80, 89, 93, 99, 105, 107, 108~116, 118, 120, 122, 128, 130, 132, 134~136, 138~140, 142, 143, 146~148, 150, 151, 153, 169, 187
因 87, 93, 133
引 18, 89

죄

罪 90, 107, 108, 131, 147

주

住 99, 102, 135
柱 157, 180
州 32
珠 154, 180
舟 34, 164, 187
洲 168, 182
走 30, 34, 143
朱 33
晝 157
主 173

준

峻 56

중

中 15, 41, 42, 68, 69, 86, 99,
　　105, 122, 123, 125, 145, 148,
　　149, 153, 154, 181, 183, 192
衆 70, 99, 106, 107, 115, 122,
　　123, 128, 133, 135, 155
重 108, 109, 115

즉

卽 62, 67, 103, 109, 123, 125,
　　134, 136, 140, 141, 142, 147,
　　148
則 27, 29, 34, 41, 47

증

曾 14, 37, 188
證 100, 104
蒸 95
增 53

지

智 64, 121
知 36, 41, 59, 108, 118, 119~121,
　　123, 124, 141, 192

조

濟 108, 115
帝 64, 86, 91, 165, 182
第 56, 58, 173
除 105, 113, 117, 121, 123, 132,
　　139
題 62
弟 72, 75, 152

조

凋 162
朝 169, 178
鳥 185
早 23
曹 140
蚤 134
調 145, 146
照 85, 123, 178
詔 86, 100
弔 88
助 112
操 143

족

足 28, 105, 129, 138, 156 190

존

尊 99, 100, 107, 120, 149
存 95, 119, 125

종

終 91, 102, 110, 124, 135, 152
宗 14
從 47, 58, 94, 110, 124, 140,
　　142, 192
綜 10
種 26, 43, 92
縱 26, 43, 92

좌

左 134, 154
坐 169
座 30, 45

전

前 9, 48, 157, 168
顚 22, 35~37, 191, 192
轉 39, 99
全 191
賤 11
戰 142, 143
奠 93
電 33
錢 47

절

節 81, 84
絶 11, 23, 29, 42, 65, 145
截 130
切 50

점

漸 122, 146
點 12

접

接 24, 163, 179

정

定 37, 99, 157
精 13, 16, 23, 64, 91, 135, 143,
　　146, 159, 190
靜 99, 169
正 14, 23, 136, 157
貞 77, 96
情 128, 135, 138, 139, 148, 155
丁 54
旌 85, 183
井 90
淨 101, 121, 123, 138
征 174
庭 81

제

掣 58
諸 28, 69, 99, 100, 104, 124,
　　136, 138, 145, 150, 154

瘥 88

책
責 83

처
妻 130
處 19, 33, 131, 137, 144, 149, 164

척
陟 17
尺 165

천
天 102, 111, 116, 121, 126, 131, 132, 133, 163, 184
泉 64, 190
千 43, 113, 114, 152, 156, 169
川 126
賤 91, 143
淺 9
擅 21

철
鐵 32, 146

첨
甜 129, 153

첩
堞 167

청
聽 83, 166
靑 89, 178
淸 56, 64, 79, 101, 121, 123, 190
請 89, 168

체
滯 11
諦 100, 125, 137
剃 105

질
疾 26, 41, 79, 126
質 24, 112
嫉 106
桎 130

집
集 93
執 126, 132, 145

징
徵 90
澄 123

ㅊ

차
次 58, 102, 103
此 28, 40, 109, 126, 141
遮 134
嗟 28

착
着 123
錯 10, 122

찬
贊 19

찰
札 88
察 94

참
懺 1203

창
滄 178
暢 15

채
彩 85, 122
綵 188

之 9, 11, 13~16, 19, 27, 34, 35, 52, 56~63, 65, 67, 68, 72~76, 79, 80, 82, 86, 90, 92, 93, 103, 104, 108~113, 119, 122, 128, 130, 131, 137, 139, 141, 144, 155, 156
只 33
旨 50
至 107, 138, 141, 147, 149, 151, 153, 154
遲 174
池 176, 182, 185
地 102, 116, 121, 126, 158, 163, 181, 190
志 37, 101, 112, 119, 120
紙 71
枝 187
識 95
止 100, 107, 110, 139
支 103, 115
持 110, 113, 114, 124, 143

직
織 183
直 85, 155, 173

진
珍 82
秦 181
眞 23, 49, 80, 81, 88, 92, 101, 107, 120, 129, 158, 191
晋 90
振 174
塵 12, 83, 111, 155
盡 62, 124, 144, 154
陳 99, 100
瞋 117
進 100, 101, 135, 143, 146
辰 189

ㅌ

타
拖 66
他 59, 164
陀 102, 103, 114, 134
唾 111

탁
濁 122, 137
啄 186

탄
歎 28
彈 145

탈
脫 82

탐
貪 128, 129, 131, 132

탕
蕩 52, 159

태
迨 20
太 48, 94

택
擇 92
宅 130, 173

토
土 87, 124

통
通 15, 133, 180

퇴
退 107, 143

투
鬪 143

驟 30, 45
趣 124, 155
娶 60
取 104, 105, 113, 114
就 146

측
側 152

치
馳 45
致 122
熾 126
値 149
雉 177
郗 60
癡 106, 109, 125, 131, 140
置 86, 117, 149

칙
勅 100, 136
則 37

친
親 27, 101, 116

칠
七 56, 103

침
砧 165
沈 184
枕 167

칭
稱 67

ㅋ

쾌
快 153

逮 121
切 121
體 66, 70, 126

초
草 16, 19, 67, 70, 75, 138
初 31, 41, 60, 83, 85
超 23, 65

촉
觸 117, 134
屬 91

총
摠 36
叢 164

최
最 69, 99, 104, 115, 116, 120, 121
崔 20
催 165

추
秋 159, 170, 175, 179, 183
追 25 ,110
墜 184

축
軸 19

춘
春 77, 187

출
出 64, 101, 103, 143

충
充 66

취
醉 38, 49
翠 169, 187
聚 156

漢 19, 102, 103, 114, 136, 176, 182

함

衛 93

含 102, 104

函 27, 177

합

合 40, 81, 100, 120

항

降 99

抗 170

恒 145

해

奚 27

海 107, 135

解 101, 118, 123, 133

楷 23

害 109, 111

駭 26

懈 107

행

行 13, 38, 70 ,101, 102, 107, 118, 119, 120, 121, 125, 127, 131, 134, 136, 141, 143, 147, 152, 153, 154

幸 147

향

向 27, 124, 171

香 85, 128, 167, 186

響 110

허

虛 48, 52, 85, 167, 183

許 13, 37

헌

獻 21, 56, 59, 60, 61, 62, 65, 67, 75, 132

풍

風 30, 57, 72, 111, 131, 163, 179, 183, 191

楓 162

豊 80

피

疲 154

被 117

彼 102, 109, 111, 112, 113, 138, 140, 143, 155

필

必 90, 107, 111, 120, 131, 132, 139, 144, 146, 152

筆 8, 13, 17, 24, 33, 58, 63, 188

핍

逼 61

ㅎ

하

賀 36

鍛 146

何 25, 66, 106, 108, 119, 120, 121, 125, 133, 138, 140, 145, 152, 192

河 66

下 33, 105, 116, 123, 166

瑕 121

학

學 58, 59, 62, 115, 116, 117, 118, 125, 145, 146, 171

한

寒 32, 164

恨 9

翰 8

旱 88

投 122, 131

특

特 23, 67

慝 90

ㅍ

파

頗 8

婆 107

陂 186

波 163, 184

판

判 116

팔

八 55, 167

패

敗 135

편

便 103, 118, 156

篇 28, 61

編 11

평

平 118, 157, 175

評 65

폐

蔽 105

幣 156

廢 191

포

布 116, 123

표

漂 184

횡
橫 26, 43

효
孝 116

후
後 28, 38, 58, 59, 60, 62, 108, 129, 190
侯 155, 173
朽 95

훈
勳 14, 47, 95
薰 128

훼
虺 30
毁 111

휘
揮 70
輝 85
暉 69

흉
胸 11, 42

흑
黑 184

흘
迄 25

흡
洽 68, 69, 72~74
吸 151

흥
興 42, 47 86, 93, 158

희
羲 21, 56, 58, 59, 60, 63, 72, 73
喜 112

魂 102, 124

홍
紅 184

화
火 112, 113, 123, 124, 139
和 68
華 128, 129, 137, 166
花 157, 168, 179
化 93, 102, 118, 158
禍 110, 111, 129, 131, 132, 136

환
幻 128
歡 112
煥 85
患 130, 131, 139
還 26, 103, 111, 143, 170
紈 156

활
豁 11, 15, 42

황
凰 187
黃 180
荒 93
況 92
眈 89

회
洄 135
淮 88, 94, 95
回 178, 181
懷 8, 15, 35, 41, 77, 98, 122, 189, 193
悔 107, 123, 129, 141, 144
會 108, 118, 136, 154

획
獲 90
畫 167

혁
革 133
奕 172

현
懸 154
見 10
玄 51, 92
賢 111
弦 145

혈
穴 63

협
篋 29
夾 179
峽 163, 179

형
刑 12
兄 76
衡 170
形 29, 40 ,74, 110, 119, 123, 126, 192

호
乎 20, 29, 95, 110, 112, 121
呼 144, 151
護 108
號 87
毫 45, 71
戶 84
豪 116
好 8, 18, 146
湖 185

혹
或 89, 143
惑 135, 143

혼
婚 60

編著者 略歷

裵 敬 奭

1961년 釜山生
雅號 : 硏民

■ 수상
• 대한민국미술대전 우수상 수상
• 월간서예대전 우수상 수상
• 한국서도대전 우수상 수상
• 전국서도민전 은상 수상

■ 심사
• 대한민국미술대전 서예부문 심사
• 부산미술대전 서예부문 심사
• 전국서도민전 심사
• 제물포서예문인화대전 심사
• 신사임당이율곡서예대전 심사
• 포항영일만서예대전 심사
• 운곡서예문인화대전 심사
• 김해미술대전 서예부문 심사
• 대한민국서예문인화대전 심사
• 부산서원연합회서예대전 심사
• 울산미술대전 서예부문 심사
• 월간서예대전 심사
• 탄허선사전국휘호대회 심사
• 청남전국휘호대회 심사
• 경기미술대전 서예부문 심사

■ 전시출품
• 대한민국미술대전 초대작가전 출품
• 부산미술대전 초대작가전 출품
• 전국서도민전 초대작가전 출품
• 한·중·일 국제서예교류전 출품
• 국서련 영남지회 한·일교류전 출품

• 부산전각가협회 회원전
• 개인전 및 그룹 회원전 100여회 출품

■ 현재 활동
• 대한민국미술대전 초대작가(한국미협)
• 부산미술대전 초대작가(부산미협)
• 한국서도대전 초대작가
• 전국서도민전 초대작가
• 청남휘호대회 초대작가
• 월간서예대전 초대작가
• 한국미협 초대작가 부산서화회 부회장
• 한국미술협회 회원
• 부산미술협회 회원
• 부산전각가협회 회장 역임
• 한국서도예술협회 회장
• 문향묵연회, 익우회 회원
• 연민서예원 운영

■ 번역 출간 및 저서 활동
• 왕탁행초서 및 40여권 중국 원문 번역
• 문인화 화제집 출간

■ 작품 주요 소장처
• 신촌세브란스 병원
• 부산개성고등학교
• 부산동아고등학교
• 중국남경대학교
• 일본 시모노세끼고등학교
• 부산경남 본부세관

부산시 중구 해관로 59-1 (중앙동 4가 원빌딩 303호 서실)
Mobile. 010-9929-4721

月刊 書藝文人畵 法帖시리즈 46 회소초서

懷 素 書 法 (草書)

2023年 11月 15日 2쇄 발행

저 자 배 경 석

발행처 書藝文人畵 서예문인화

등록번호 제300-2001-138
주소 서울시 종로구 인사동길 12, 310호(대일빌딩)
전화 02-732-7091~3 (도서 주문처)
02-738-9880 (본사)
FAX 02-725-5153
홈페이지 www.makebook.net

값 16,000원